LES

CHEFS-D'OEUVRE D'ART

A L'EXPOSITION UNIVERSELLE

1878

Sous la direction de M. E. BERGERAT
Écrivain d'Art au *Journal officiel*

PARIS

LUDOVIC BASCHET, ÉDITEUR

126, Boulevard Magenta

MDCCCLXXVIII

TOME SECOND

PHOTOGRAVURES

1. Le froid Octobre JOHN EVERETT-MILLAIS
2. Garde royal . JOHN EVERETT-MILLAIS
3. Surprise au petit jour A. DE NEUVILLE
4. La Musique EUGÈNE DELAPLANCHE
5. Saint Vincent de Paul prenant les fers d'un galérien . . LÉON BONNAT
6. Souvenir de la Picardie HUGO SALMSON
7. Les Visiteuses ALFRED STEVENS
8. Le Marché de l'avenue Joséphine MARTIN RICO
9. Le Portrait du Sergent MEISSONIER
10. Le Peintre d'enseignes MEISSONIER
11. En retraite EDOUARD DETAILLE
12. Un Vainqueur aux combats de coqs A.-J. FALGUIÈRE
13. Le Diplôme des Récompenses PAUL BAUDRY
14. Paysage d'hiver MUNTHE
15. E. Jenner expérimentant le vaccin sur son fils . . . G. MONTEVERDE
16. Gladiateurs LÉON GÉROME
17. Dormeuse . J. HENNER
18. La Mort de Socrate ANTOCOLSKI
19. Le Soldat et la Fillette qui rit (d'après Van der Meer de Delft) JULES JACQUEMART
20. David . A. MERCIÉ

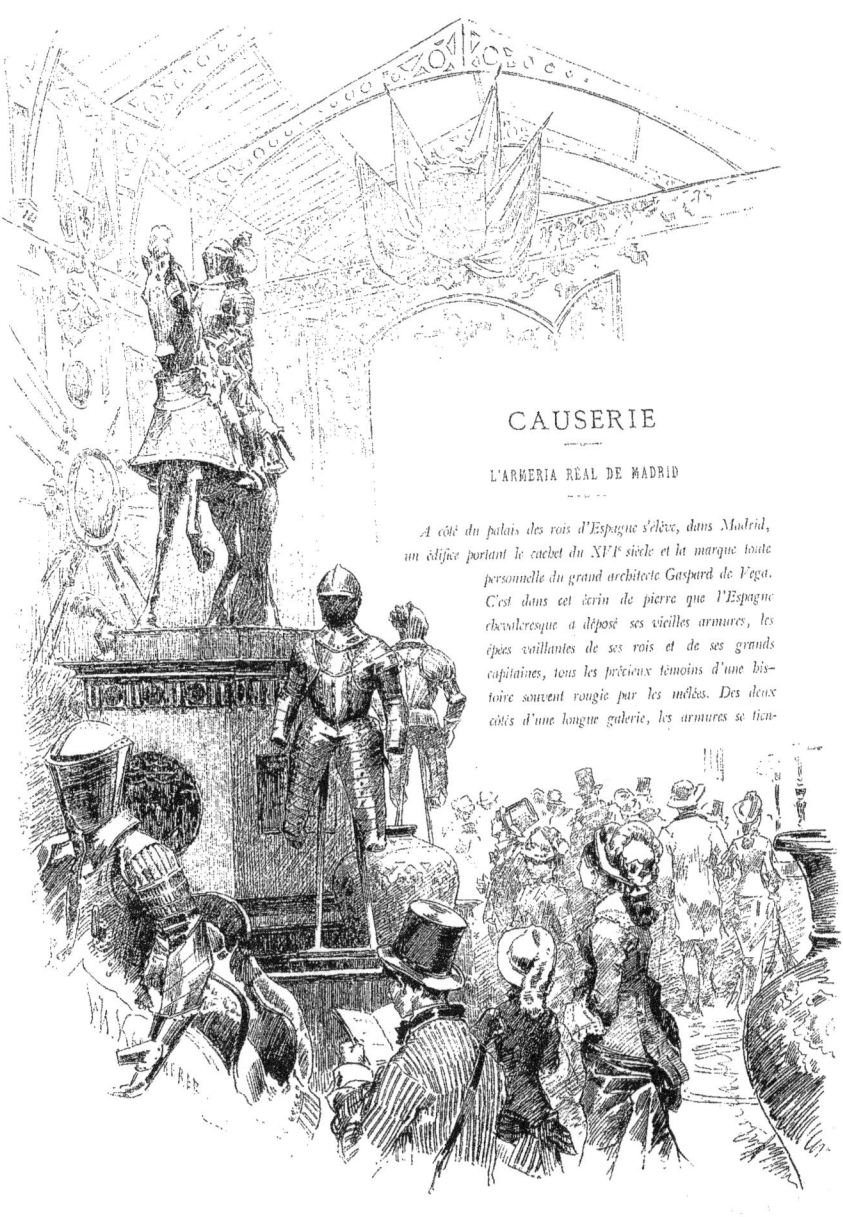

CAUSERIE

L'ARMERIA REAL DE MADRID

A côté du palais des rois d'Espagne s'élève, dans Madrid, un édifice portant le cachet du XVIe siècle et la marque toute personnelle du grand architecte Gaspard de Vega. C'est dans cet écrin de pierre que l'Espagne chevaleresque a déposé ses vieilles armures, les épées vaillantes de ses rois et de ses grands capitaines, tous les précieux témoins d'une histoire souvent rougie par les mêlées. Des deux côtés d'une longue galerie, les armures se tien-

nent droites et fières comme jadis, faisant une double haie d'acier. Au milieu, triomphale, se dresse l'armure équestre de Charles-Quint. Au fond, trône la statue de Ferdinand III, qui réunit sur sa tête les deux couronnes de Castille et de Léon, qui chassa les Maures de Cordoue, de Séville, de Xérès, et qui fut déclaré saint par un bref de Clément X.

Au palais du Trocadéro, l'Armeria Real est représentée par un choix de pièces dont la vue éveille à la fois le souvenir de la plus brillante période artistique de l'Espagne et de sa phase guerrière la plus glorieuse.

Il n'y a que huit armures; mais à chacune de ces huit armures se rattache un des grands noms de l'histoire. C'est l'armure de Charles-Quint, assise sur un cheval de bataille, caparaçonné et bardé lui-même d'acier et d'or; c'est l'armure fébride de Don Juan d'Autriche, élégante et fine, avec ses bracelets de nielles, et son rebord à facettes taillées en diamant et se détachant sur un fond d'or; c'est l'armure du Gran Capitan, ainsi qu'on appelle Gonzalo de Cordoba, armure grise malgré son décor de rinceaux dorés où s'entremêlent des lions et des couronnes royales; c'est l'armure du grand duc d'Albe, travail d'orfèvre encore plus que d'armurier. Sur la poitrine une Victoire se détache dans un haut-relief obtenu par le marteau; elle tient la couronne et la palme et foule à ses pieds des trophées. C'est un artiste de la grande École florentine qui a semé sur les brassards et les cuissards des figures de guerriers, des génies, des festons, des rinceaux d'une fantaisie charmante. Voici encore l'armure d'Antonio de Leiva, avec ses rares cischures. Voici l'armure damasquinée de l'amiral D. Cristophe Colomb. Cette autre armure que surmonte un casque reconnaissable à un porte-panache en forme d'aigle impériale couronnée et chargée de l'écusson aux armes d'Espagne, c'est celle de Philippe III. Celle que vous voyez plus loin est composée glorieusement d'un casque pot de fer du quinzième siècle, d'une cuirasse qui appartenait à Charles-Quint et de deux brassards provenant d'une armure de Don Juan d'Autriche. Enfin, cette cotte de mailles attristée, qui pend douloureusement au-dessus d'une paire de hautes bottes en peau de daim, et que surmonte une salade noire, découverte, a été le vêtement d'armes d'Alphonse V, roi d'Aragon et de Sicile.

Étranges siècles que tous ces siècles, dont Hugo a écrit la légende! Étrange et terrible histoire que celle de ces hommes de guerre dont les grandes ombres les traversent! Quels souvenirs éveillent en nous les noms de tous ces tueurs d'hommes! Rien qu'à les prononcer, tout un passé s'éveille et toute une nation, agonisante aujourd'hui, mais qui fut durant un demi-siècle la plus redoutable et la plus immense du monde, semble sortir de la tombe! Charles-Quint! Gonzalve de Cordoue! Christophe Colomb! Le duc d'Albe! En ces quatre noms revit toute la grandeur de l'ancienne Espagne; ils nous disent par quels moyens s'édifia ce vaste empire : la conquête, la découverte et la domination, et quels événements lugubres sillonnèrent ces temps sombres. Le fer y fut tellement froissé, les épées en se croisant firent un tel cliquetis, qu'il nous semble que nous entendons encore, à travers les âges, le bruit de ces formidables rencontres. En ces temps, la bataille était le but et le moyen de tout. L'amour n'était que l'intermède. L'enfant s'armait comme le père. Il y a au Trocadéro deux armures d'enfant, celles des jeunes princes Don Charles et Don Fernand.

* *

La série des casques est aussi originale et aussi intéressante que celle des armures. Elle atteste les changements de la mode aux diverses époques de l'âge de fer. De ces couvre-chefs les uns sont ridicules et les autres admirables. Le grand heaume du XV^e siècle, en forme de tour, devait être parfaitement grotesque et aurait encore aujourd'hui un succès fou sur les épaules de Chicard. Par contre, je ne sais rien de plus beau que le casque de Fernand V, le Catholique, avec ses ornements d'or se détachant en haut-relief sur un fond sombre. Cela est d'une richesse incomparable.

Moins éclatante, mais plus raffinée dans son art, est la salade arabe de Bonbdil, Rey Chico de Granada. On n'a jamais poussé plus loin le travail des nielles. La forme du casque, très-particulière, accuse un recul du couvre-nuque extrêmement prononcé. L'Armeria Real possède un autre casque du roi mauresque qui s'en fut tristement mourir à Tlemcen, étranger parmi ses femmes!

Le casque d'Ali-Baja, amiral de la flotte turque à la bataille de Lépante, est de forme conique, et se termine par un bouton à facettes. Sa visière est mobile. Des nielles d'or en font aujourd'hui le seul ornement; mais il avait autrefois un revêtement de pierreries; trente-six rubis, quatre turquoises, deux diamants! La belle prise. Sur le

bord de la visière des inscriptions complètent le décor par la grâce et la fantaisie des caractères arabes : « Annonce aux croyants le secours de Dieu et cherche la victoire. »

Voici maintenant les casques galants, la bourguignote de Philippe II, avec les jeux de Bacchus et d'Ariane, et tout un accompagnement de silènes et de bacchantes trébuchant dans les vignes. La crête, le frontal et le couvre-nuque sont décorés de monstres et de chimères. La bourguignote de Charles II rappelle le combat des Centaures et des Lapites. Œuvre rare, travail merveilleux de repoussé, digne d'un Cellini. Une autre bourguignote, damasquinée d'or et signée : T. ET FRA. DE NEGROLIS. M.D.XXXXV, nous montre les deux figures de la Gloire et de la Victoire terrassant un Turc dont le corps renversé forme la crête et le cimier du casque. Cette pièce a appartenu à Charles-Quint, qui fut, comme on sait, si grand amateur d'armes, qu'il en emporta une collection avec lui au couvent de Saint-Just.

* * *

Les boucliers sont dignes des casques. C'est un écu à tête de lion, une rondelle figurant le Jugement de Pâris; d'autres écus portant qui des figures chimériques, qui des scènes historiques ou mythologiques : Alexandre et Bucéphale, les Colonnes d'Hercule, la Méduse terrifiante. Mais le plus beau, à notre avis, est celui que Benvenuto Cellini a ciselé pour Charles-Quint. Il se divise en quatre compartiments représentant le combat des Centaures, l'enlèvement de Déjanire, l'enlèvement d'Hélène et l'enlèvement des Sabines. Dans les intervalles, des figures de guerriers alternent avec des Victoires.

Aux murs sont accrochées des épées, des dagues, des arquebuses. Une étonnante série de nielles, de rinceaux, d'inscriptions court sur les lames et sur les gardes, sur les canons et sur les crosses de toutes ces armes. Tolède y a mis sa marque. Dans le nombre, une épée nous arrête. Elle porte la date de 1472, et sur un des côtés de la lame on lit ces mots :

El que mató el moro en campo
Celle qui mata le Maure!

L'épée du Matamore!

Réné DELORME.

OCTOBRE

SONNET

En octobre les bois sont comme un grand fruitier
Où l'automne a vidé sa corne d'abondance :
Du haut des arbres roux qu'un vent léger balance,
Faines, sorbes, glands mûrs pleuvent dans le sentier.

Tout le village y vient puiser à plein panier.
Le soleil rit, l'oiseau gazouille, et sa romance
Fait croire aux pauvres gens que l'été recommence,
Tant la forêt a pris un reflet printanier.

Soudain le ciel s'emplit de rumeurs inconnues....
Avant-courriers d'hiver, voilà qu'au fond des nues
Passent les bataillons des cygnes voyageurs ;

L'air fraîchit, le soleil s'enfonce dans la brume,
Et, la besace au dos, vers le hameau qui fume
Les paysans courbés s'en retournent songeurs.

<div style="text-align:right">André Theuriet.</div>

ART CONTEMPORAIN

JOHN EVERETT-MILLAIS

SECTION ANGLAISE

L'artiste que voici est une des personnalités les plus considérables de l'art moderne, sa célébrité est européenne et l'Angleterre en est fière comme de ses Lawrence, de ses Reynolds, de ses Gainsborough et de ses grands maîtres du siècle précédent, car il continue leur filiation. Millais a ceci de particulier qu'il est universel dans son art : figuriste et paysagiste, peintre d'histoire et peintre de portraits, il est encore genriste et décorateur. Il reste égal à lui-même dans tout ce qu'il produit. A ce signe vous reconnaîtrez toujours ceux qui appartiennent à la grande race de l'art, ceux qui comptent et qui restent au Livre d'Or.

Pour Millais, comme pour Meissonier, j'ai cru devoir faire une exception dans la marche que je suis pour cet ouvrage. Je leur consacre à chacun deux livraisons; leur importance dans l'école actuelle justifie assez, je crois, cette mesure, et il est probable que le lecteur nous en saura bon gré.

Le paysage que vous avez d'abord sous les yeux est extrêmement célèbre à Londres dans l'œuvre de Millais. Il a retrouvé à l'Exposition le succès qui l'avait consacré chez nos voisins. *Le Froid Octobre* a ouvert à l'artiste une série d'études d'après nature, prises pour la plupart des sites d'Écosse, dans

lesquelles il a tenté un compromis entre sa première manière, austère et puissante, et la liberté large de ses seconds travaux. On sait que, pendant sa jeunesse, Millais a été le chef et l'initiateur de l'École préraphaélite. Mais je reviendrai là-dessus tout à l'heure.

Il y a quelque chose de la mélancolie spiritualiste de Ruysdaël en cette belle page que Millais a, comme un poète, appelée le *Froid Octobre*. La transition de l'automne à l'hiver, tel est le thème que le maître s'est proposé de traiter. Les peintres savent qu'il n'y en a pas de plus ardu, surtout quand l'effet

Encadrement-frontispice pour un album, dessiné à quinze ans par Millais (appartient à M. Hodgkinson).

a, comme ici, pour cadre un pays septentrional et froid. Nous voici en présence d'une vaste rivière qui du premier plan s'étend jusqu'à l'horizon, borné par une montagne bleuâtre. L'Ecosse est la Bretagne des peintres anglais, et Millais, qui est grand chasseur et pêcheur passionné, a sans doute découvert ce coin pittoresque dans ses excursions aux environs de Peith ou dans l'Inverneshire. Un rideau d'ormes, d'un vert presque noir, traverse la rivière et s'avance en presqu'île de droite à gauche; sous ce rideau le ciel apparaît déjà blanc et sentant la neige, et à mesure qu'il s'élève il se raye de bandes grises. L'eau est vitreuse, engourdie, glaciale; elle coule avec cette lenteur huileuse que les premières morsures de la gelée lui communiquent. Sur le devant, d'innombrables roseaux, à demi desséchés, dressent leurs tiges

graciles. Ces roseaux sont exécutés de façon à désespérer les plus finisseurs. A côté un Delaberge est lâché. Là se révèle le préraphaélite. J'ai toujours regretté que Millais ait jeté dans l'harmonie morne du tableau la note discordante d'un certain tronc d'arbre rose et jaune, il n'avait pas besoin de ce réveil; la grande tristesse du ton, magistralement maintenue, procurait l'émotion voulue. Quoi qu'il en soit, le paysage est admirable, et on peut le placer à côté de tous les Ruysdaël que l'on voudra sans qu'il pâtisse du voisinage.

J'ai pensé que les lecteurs des *Chefs-d'Œuvre* seraient curieux de connaître un peu la biographie du maître éminent dont je leur présente deux tableaux et plusieurs dessins précieux. Cette biographie n'a été écrite par aucun critique français, et j'ai dû m'adresser à la bienveillance charmante d'un admirateur passionné de l'artiste, M. Hodgkinson, qui est aussi le frère utérin de Millais et mon ami. M. Hodgkinson m'a communiqué des documents intéressants dont voici la substance.

John-Everett Millais est né à Southampton, le 8 juin 1829, ce qui porte son âge à quarante-neuf ans aujourd'hui. Sa mère l'emmena, à un an, à Jersey, et plus tard, à quatre ans, à Dinan, en France, où il resta quelques années. C'est à Dinan qu'il commença à faire preuve de ses dispositions pour le dessin. Il n'avait pas six ans, qu'il prenait plaisir déjà à crayonner des soldats et des gardes nationaux français de la ville. A sept ans, il retournait à Jersey avec sa mère, puis à Londres, où celle-ci, frappée de l'évidence de sa vocation, alla le présenter à sir Maclin-Shee, président de l'Académie royale, et lui demanda ce qu'elle avait à faire. Celui-ci lui donna le conseil ordinaire, à savoir : entrer dans une école de dessin pour y copier l'antique. Un an après, le jeune Millais obtenait, à la Société des Arts, une médaille d'argent, qui lui fut renouvelée l'année suivante. A onze ans, il était reçu élève de cette Académie royale dont il devait être un jour le professeur le plus glorieux. Depuis 1568, époque de la fondation de cette Académie, il était le premier qui eût été reçu d'aussi bonne heure. A quatorze ans, l'Académie décernait à Millais la grande médaille pour l'étude de l'antique; c'est à partir de ce moment qu'il commença à peindre à l'huile.

L'un de ses premiers tableaux lui valut à quinze ans une médaille d'or, un autre tableau qu'il fit à dix-sept ans, et qui représentait un épisode de la vie de Pizarre, fut encore distingué d'une médaille d'or, et une troisième médaille d'or vint l'année suivante couronner la précocité la plus extraordinaire dont fasse mention l'histoire de l'art contemporain.

On était alors en 1847. Le jeune artiste, avec une énergie bien rare à son âge, résolut de tenter immédiatement l'essai de ses forces. Sans s'endormir sur ses lauriers scolaires, il exposa bravement un tableau d'histoire qui fut remarqué, *Elziva marquée d'un fer chaud*, puis il disparut tout à coup pendant deux ans, sans que l'on sût ce qu'il devenait. Mais on ne tarda pas à connaître le motif de son silence. Sous l'influence d'un fameux critique d'art anglais, Ruskin, Millais préparait avec ses amis Holman Hunt et G. Rosetti une révolution dans la peinture anglaise. Il créait cette École si curieuse de « Préraphaélite Brotherhood » qui, après avoir suscité des enthousiasmes dans le monde artiste, s'éteint peu à peu et ne produit plus d'individualités, si j'en excepte toutefois M. Jones E. Bûrne.

Le préraphaélitisme n'est autre chose qu'une lutte corps à corps avec la nature. Étant donné un thème, le traiter dans les moindres détails, brin à brin, fil à fil, atome par atome, tel est le problème. Il n'y a rien de secondaire sous le soleil, et tout vaut la peine d'être portraituré ; les peintres d'avant Raphaël faisaient ainsi, et il s'agissait d'en revenir aux Van Eyck et à Memling. Au fond les préraphaélites ont-ils si grand tort, et a-t-on jamais rien fait de plus parfaitement beau en peinture que les tableaux naïfs et illusionnants de l'École de Bruges? C'est là peut-être qu'on en reviendra dans quelque temps, quand on sera fatigué des libertés fougueuses de nos praticiens. Tout passe, tout lasse, la peinture au pouce et au couteau n'aura qu'un temps, elle aussi, on ne risque rien à le prédire.

Le premier ouvrage préraphaélite de Millais, parut en 1846, il avait pour titre *Isabella*. Le travail en était extraordinaire, et poussé à un degré de rendu invraisemblable. Il fit une révolution dans les ateliers de Londres. En 1850, le peintre, dans toute l'ardeur de sa foi nouvelle, exposa une *Sainte-Famille* dans le goût du Pérugin. En 1851 il donnait *la Fille du Bucheron*, l'un de ses plus prodigieux tableaux, qui orne aujourd'hui la galerie de M. Hodgkinson, son frère utérin, ou, comme on dit en Angleterre, son demi-frère. Le paysage de ce tableau est un monument d'industrie. On ne poussera pas plus loin l'illusion de l'objet. La même année d'ailleurs, Millais, qui est un travailleur forcené, livrait au public sa *Mariana*, d'après un poëme de Tennyson, et le *Retour de la Colombe à l'arche*. La fameuse *Ophélia* est de 1852, ainsi qu'un autre tableau nommé *le Huguenot*. C'est de 1853 que datent le *Royaliste proscrit* et l'*Ordre d'élargissement*. L'*Ordre d'élargissement*, *Ophélie*, et le *Retour de la Colombe à l'arche* ont figuré à l'Exposition universelle de 1855, et ont fourni à Théophile Gautier cinq ou six pages de critique des plus belles qu'il ait écrites. J'y renvoie le lecteur désireux de savoir ce qu'un tel juge pensait de Millais.

La *Veille de Sainte-Agnès*, exposée en 1867, à Paris, fut le dernier effort de Millais dans cette voie nouvelle, où depuis la mort de ses frères d'armes, il n'a été suivi que tout récemment. Ces dernières années, il a renoncé à l'austérité de ses premières recherches du Brotherhood, et il s'est remis à la suite de Raphaël. J'ai tout lieu de penser que cette résignation n'est que momentanée; le préraphaélite ne dort que d'un œil, et *le Froid Octobre* en est la preuve. Millais est depuis 1859 académicien royal et il passse à bon droit pour le premier peintre de l'Angleterre. Mais pour être académicien on n'en est pas moins peintre, et le maître n'a que quarante-neuf ans.

(A suivre). ÉMILE BERGERAT.

Dessin pour le tableau *Walter Raleigh* (appartient à M. J. Everett-Millais).

ART INDUSTRIEL

MAISON MEYNARD

Parmi les quatre ou cinq pièces d'ébénisterie d'art hors ligne qui ont captivé les connaisseurs, le grand lit Louis XV de M. Meynard est au premier rang. Je m'étais bien promis d'en conserver le souvenir à nos lecteurs et je puis aujourd'hui leur en offrir un dessin excellent. Ce lit me plaît surtout en ceci que sa richesse n'en est pas obtenue par la surcharge d'ornements, comme il arrive trop souvent dans ces travaux inspirés par le goût d'un siècle qui tomba quelquefois dans l'excès et la profusion. La nacelle de ce lit est tout d'abord d'un beau dessin, très-ample et bien enveloppée; les proportions ont de la noblesse sans cesser de rester élégantes. Au sommet du chevet, des chicorées d'un bon style ornemental s'enroulent avec grâce, et leurs végétations fictives établissent le thème décoratif qui est traité dans les autres parties du meuble.

Sur les côtés, les rideaux s'élancent d'un culot formant écusson et nouent, sans confusion, leurs tiges et leurs feuilles. Quant au pied du lit, il est décoré avec un goût dont Claude Balin, Thomas Germain et Just-Aurèle Messonnier eussent admiré l'excellence, mais dont ils n'auraient point peut-être obtenu la simplicité discrète. La marqueterie elle-même est sobre et pleine d'effet; les bois croisent leurs veines et leurs fils colorés de façon à former des losanges grandissants, et un ruban de bois d'or y dessine sa ligne flottante.

M. Meynard a exposé encore d'autres meubles remarquables, et entre autres une crédence Renaissance d'un style sévère et d'une exactitude parfaite de reproduction. Mais le triomphe de sa fabrication, c'est le grand lit Louis XV; avec sa couverture de satin, d'un ton jaune-vert, tirant sur le glauque, que relèvent des franges de glands d'or en bordure et que traverse, dans toute sa longueur, une bande de soie rose clair, brodée de fleurs d'or; il est toujours entouré d'une foule de spectateurs, et son succès est ininterrompu.

La maison Meynard date de 1805; elle a été fondée par Guillaume Meynard, l'un des ébénistes les plus distingués du premier Empire, auquel succéda Guillaume Mathieu Meynard qui, jusqu'en 1855, obtint toutes les récompenses de premier ordre aux Expositions. En 1870, le chef actuel, M. Meynard, le petit-fils, hérita de cette importante fabrique et sut ajouter encore à sa prospérité. Récompensé en 1870, et dès ses débuts, d'une première médaille à Rome; puis, en 1875, d'une médaille d'or à l'Exposition maritime et fluviale, il vient enfin de remporter, cette année, une autre médaille d'or, qui est la juste récompense de son goût et de son travail, et le couronnement de ses efforts.

E. B.

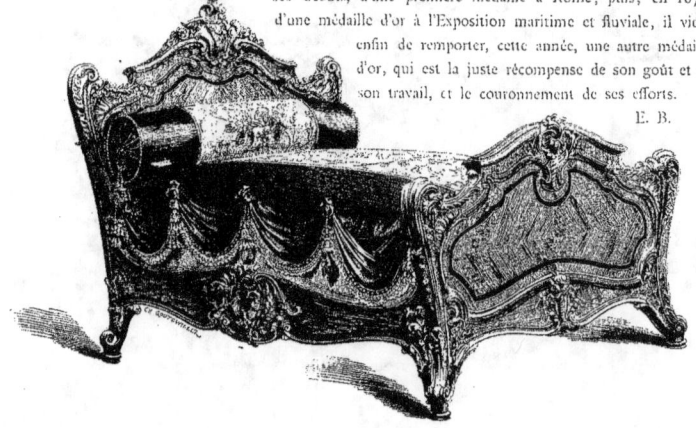

CAUSERIE

PEINTURE SUR VERRE ET STATUAIRE RELIGIEUSE

J'ai souvent entendu des artistes s'étonner que, dans un siècle sceptique comme l'est celui-ci, il y eût encore un art religieux et des peintres et statuaires pour en faire. Quelques critiques, impatients d'avenir, ont même écrit que les recherches de ce genre ne leur semblaient correspondre à rien de vivant dans notre société matérialiste et qu'ils ne pouvaient en tenir compte. Erreur de gens passionnés, que la moindre réflexion abat! Le paganisme, lui non plus, je suppose, n'est pas une religion professée universellement en Europe: nos statuaires toutefois ne s'arrêtent point de créer des Vénus, des Dianes, des Apollons et des Narcisses. Le dogme chrétien a laissé à l'art un caractère ineffaçable et il lui a légué des types de beauté et de grâce religieuse que l'humanité n'oubliera plus jamais. Les madones de Raphaël survivront à toutes les révolutions théologiques que l'on peut imaginer, et elles auront d'éternels dévots, même parmi les athées et les libre-penseurs.

D'ailleurs, l'heure est fort éloignée où l'on pourra prononcer l'oraison funèbre de l'art religieux, car il est partout plus vivant, plus fécond que jamais; la grande peinture en vit presque exclusivement chez un peuple affreusement ignorant de son histoire et qui longtemps encore connaîtra mieux son Évangile que ses annales nationales. Les églises s'élèvent de toutes parts et nos architectes ne suffisent point à la besogne. Dans ces églises, il est nécessaire de présenter à la piété des fidèles les saintes images des apôtres, des martyrs et des personnages populaires du grand drame chrétien; il est urgent de réparer les verrières des vieilles cathédrales et de remplacer celles que le vandalisme ou le temps ont détruites.

Ce n'est pas une petite affaire, croyez-le bien, et ceux qui se consacrent à ce travail ingrat sont toujours de courageux et souvent de grands artistes. Les modèles de vitraux et de statues religieuses que nous ont laissés les âges de foi sont d'un art presque inimitable: leur naïveté, leur éloquence symbolique, leur style, restent lettre close pour nous, et nous en sommes souvent à nous demander par quelle fibre nous empoignent ces images de bois peint, ces icones de pierre sommairement sculptés, que les paysans enguirlandent de fleurs les jours de fêtes patronales et dont ils ne veulent point être dépossédés.

* * *

A mon avis, deux hommes se sont rapprochés, et de fort près, de ces modèles, vénérables à quelque point de vue que l'on se place, Ch. Champigneulle pour les statues, et Maréchal pour les vitraux. Allez visiter, à l'Exposition, le grand pavillon annexe que ces deux artistes ont édifié devant l'École Militaire, et il vous semblera pénétrer dans les ateliers de deux artistes du moyen âge. Vous croirez être transportés dans l'une de ces maisonnettes de corporations où les verriers et les tailleurs de pierre préparaient lentement leurs chefs-d'œuvre pour la cathédrale voisine, et sur les chantiers mêmes. Il n'y a pas au Champ-de-Mars de visite plus intéressante.

Dans cette petite église en réduction, ouvrant sur le ciel ses grandes baies en flamme d'ogive, Ch. Champigneulle a disposé avec goût ses belles statues coloriées et dorées. Il n'a pas cru devoir les présenter au public autrement qu'elles ne sont placées dans nos chapelles, c'est-à-dire de plain-pied avec le spectateur. Une mise au tombeau très-complète et comprenant tous les personnages légendaires se développe au fond de la petite nef. J'en aime beaucoup l'effet général, qui est très-mystérieux et très-poignant. A la tombée du jour, quand les formes commencent à se noyer

dans la pénombre, l'illusion de la scène est entière, augmentée par le silence, et l'on se prend à parler bas malgré soi. Les statues de Ch. Champigneulle sont des œuvres de croyant; sévères de style et pures de lignes, elles sont encore fort sobres de coloris. L'artiste s'inspire des artistes ascétiques des XIV⁰ et XV⁰ siècles, et il atteint à leur sentiment pittoresque. Il rend admirablement les expressions de piété, de souffrance, d'attendrissement et d'adoration prosternée, les attitudes mystiques, les gestes muets; il drape à longs plis droits et il modèle austèrement. C'est un statuaire religieux du plus grand mérite.

Quant à Maréchal, si connu dans le monde des arts sous le nom de Maréchal de Metz, il ne s'agissait pour lui que de soutenir une réputation déjà vieille. Nos lecteurs verront par les dessins ci-contre que le glorieux artiste n'a pas failli.

On sait que Maréchal de Metz, après avoir eu comme peintre de pastels une célébrité européenne, s'est passionné pour la peinture sur verre, et qu'il avait fondé à Metz, avec son ami Ch. Champigneulle, une fabrique où se fournissait de verrières toute la chrétienté. A la suite des événements de 1870-71, qui livrèrent Metz à l'Allemagne, les deux artistes s'exilèrent de leur ville natale, ne voulant pas que l'étranger bénéficiât de leurs travaux, et ils allèrent s'établir à Bar-le-Duc, où la fabrique est aujourd'hui transférée. Qui donc a dit que le patriotisme était mort en France !

Maréchal de Metz (car ce nom lui est acquis deux fois) a sur la peinture sur verre des idées très-particulières et que je crois justes. Il prétend que cet art doit suivre les progrès et bénéficier des conquêtes pratiques de la peinture moderne, et ne point se borner à reproduire les prototypes aux ressources élémentaires des âges écoulés. En dépit de l'opinion de certains critiques qui veulent le confiner dans son propre archaïsme et lui assignent une exécution restreinte à ses éléments primitifs, l'art du peintre verrier avait suivi avec succès les transformations opérées dans les divers genres de peinture adaptés aux usages et aux monuments du monde chrétien.

Châtelaine, vitrail, par Maréchal de Metz.

Depuis leur origine en France jusqu'au XV⁰ siècle, les décorations murales, celles des manuscrits et des reliquaires aussi bien que celles des vitres, doivent à l'emploi du trait leur principal moyen d'expression. Le trait, ou, si l'on veut, la ligne prêchée par M. Ingres, était l'éloquence de la forme. Depuis le XV⁰ siècle jusqu'à nos jours, les vitraux comme les peintures à l'huile, à la cire, à l'eau agglutinée et à l'émail, doivent leurs principaux moyens d'effet aux dégradations de la lumière et aux valeurs.

Cette variation d'esthétique n'est pas due seulement au développement naturel de l'art, mais elle est parallèle aux modifications introduites dans l'application des principes philosophiques au service desquels tout artiste moderne emploie, volontairement ou non, ses talents. Jadis l'austérité du trait exprimait les sentiments autoritaires et s'alliait à leur prédominance; aujourd'hui l'esprit de mansuétude qui anime l'humanité a trouvé sa formule dans les souplesses et les

ondulations du modelé. En se réfugiant dans les sanctuaires, les âmes pieuses, comme les intelligences troublées, viennent y chercher des images consolatrices. Pourquoi les verriers, seuls entre tous les peintres, se dispenseraient-ils de répondre à ces aspirations? Depuis plusieurs siècles, la vie s'exprime par la peinture avec des moyens qui s'imposent, parce qu'ils restent naturels, jusque dans leur application aux idéalités les plus hautes. Les verriers de la Renaissance, en recevant l'impulsion de leurs glorieux émules, ont ouvert une voie où on doit les suivre, tout en utilisant les ressources particulières à l'art primitif. C'est ce qu'a cherché à faire, dans sa longue et belle carrière, le rénovateur de la peinture sur verre dans le pays messin, Maréchal de Metz, et il a établi cette tradition dans la fabrique de Bar-le-Duc. On y fait du relief selon le procédé inventé par l'artiste, et qui consiste à superposer des verres doublés de pellicules, colorées des trois nuances principales du prisme, et rongées par l'acide, de façon à obtenir tous leurs dérivés. C'est par ce procédé que Maréchal est arrivé au résultat de coloration magnifique des vitraux qu'il expose et, entre autres détails, de sa Châtelaine et de sa Fille des champs.

Les dégradations de la lumière appartiennent de longue date à tous les genres de peinture, et Maréchal s'est cru d'autant plus autorisé à les mettre en œuvre dans ses verrières, que la physique vient de confirmer récemment l'emploi qu'en faisait le XVI^e siècle. La palette du peintre verrier est sans limites : elle emprunte ses tons aux divisions du prisme portées à l'éclat le plus vif jusqu'au noir absolu et accompagnées d'autant de nuances intermédiaires qu'il en faut pour composer la collection la plus étendue de tous les neutres et de tous les gris. Aussi par quels motifs renoncerait-on à user de richesses qui, comparées à celles de la peinture opaque, sont ce qu'est la lumière directe à la lumière réfléchie? « Quand on a, comme me le disait Maréchal, le soleil et les ténèbres sur sa palette, pourquoi ne pas s'en servir? » Du reste, l'Exposition nous offre de toutes ces vérités une démonstration concluante : on a placé à côté l'un de l'autre un vitrail du XIII^e siècle et la verrière de Saint-Sébastien dont vous avez la reproduction sous les yeux, et tout l'avantage reste à ce dernier de la façon la plus triomphante et la moins contestable.

Fille des champs, vitrail, par Maréchal de Metz.

Les idées de Maréchal de Metz arriveront-elles à prévaloir sur la routine qui veut conserver aux vitraux les teintes plates et l'aspect archaïque du XIII^e siècle? Pour ma part, je n'hésite pas à me ranger dans ce débat du côté du célèbre innovateur. Modeler une figure humaine de grandeur naturelle sur une verrière et composer un tableau comme le Saint Sébastien, par exemple, dans lequel les plans sont observés, les valeurs accusées et les tons conduits à leur suprême retentissement, c'est fermer la bouche aux détracteurs. Peut-être Maréchal n'arrive-t-il pas, comme les vieux maîtres, à faire rendre à ses vitraux les entre-croisements de lueurs kaléidoscopiques qui, dans les cathédrales, jouent sur les ors des chapes et les pierreries des ciboires d'une manière si fantasmagorique. Avec lui, les grandes fenêtres miroitantes ne donnent pas l'illusion d'être des portes entr'ouvertes du Paradis; mais elles offrent à la rêverie mystique des fidèles des visions plus précises et plus réelles. C'est pour cela que Maréchal a raison sur ses contradicteurs. Du reste, il ne borne pas ses ambitions pour la peinture sur verre à la décoration des édifices religieux : il voudrait encore acquérir aux monuments publics le bénéfice de ses couleurs somptueuses, et c'est à ce rêve que répondent les deux figures de fantaisie dont vous avez ici une transcription au trait, la Châtelaine et la Fille des champs, et il ne comprend pas pourquoi l'Occident n'adopterait pas, pour l'ornementation de ses habitacles, l'un des usages qui sont le charme et la beauté de la demeure orientale.

Émile BERGERAT.

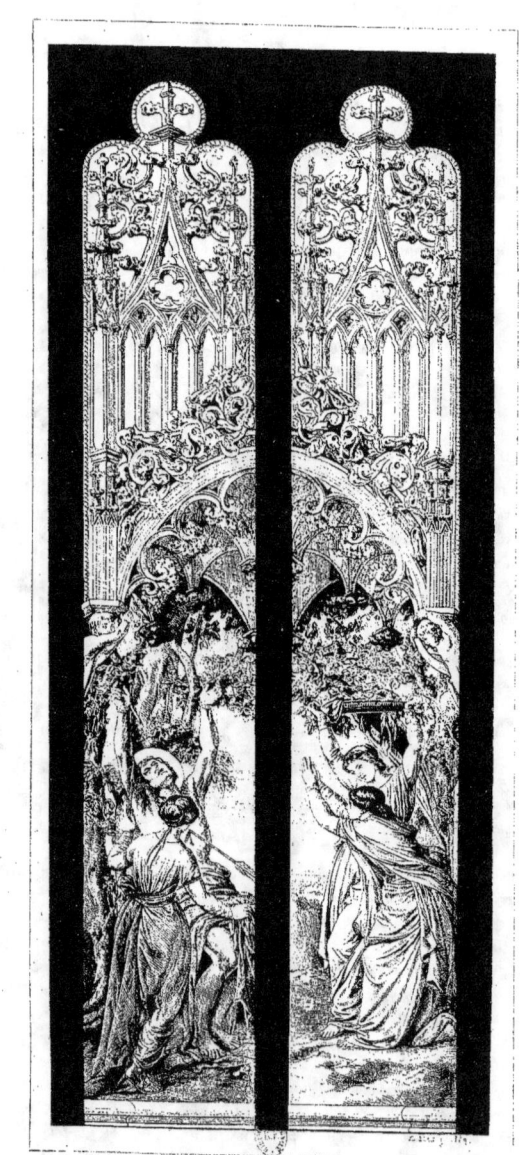

Saint Sébastien, verrière par Maréchal de Metz

ART CONTEMPORAIN

SECTION ANGLAISE

JOHN EVERETT MILLAIS (suite et fin).

Il y a dans une des salles de la section anglaise un tableau de M. C. W. Cope, qui malheureusement n'est pas un chef-d'œuvre, mais qui offre du moins cet intérêt de réunir, à la façon de Heim, les portraits des divers membres de l'Académie royale. Comme il convient à sa grande réputation, Everett Millais occupe le premier plan. Il est assis et se présente de profil au spectateur. J'ai longtemps regardé cette tête, pleine, solidement construite, mais très-fine de traits, sur laquelle est empreinte la volonté et dont le caractère britannique est fort accentué, et il m'a paru que tout ce que le Nord peut donner de génie artistique avait son expression dans ce visage. Pour quiconque a étudié ce portrait, il est évident que Millais ne fait que ce qu'il veut faire et que, s'il obéit à des caprices, c'est à ceux d'une organisation très-puissante et très-bonne à la fois. C'est bien là l'homme dont M. Hodgkinson m'écrivait : « Mon « demi-frère a une foule d'amis, car il est d'une bonté extrême, et il a pour ses confrères une sympathie « sincère. Quant à moi, je le trouve le même bon garçon qu'il était à vingt ans; le succès et la « prospérité n'ont rien changé à sa disposition naturelle de bienveillance et de courtoisie. »

Mais cette bonté n'est que l'abandon d'une grande force, et, j'y insiste, Millais va où il veut aller. C'est ainsi qu'après avoir traité un tableau de genre ou un paysage, il aborde le lendemain, selon sa fantaisie, le portrait, l'allégorie ou le morceau de facture. Son exposition est d'une variété extrême. J'ai longtemps hésité à donner à nos lecteurs la reproduction de ce très-curieux ouvrage que l'artiste a nommé le *Passage du Nord-Ouest*. L'obscurité seule de son sujet m'a décidé en faveur du *Garde Royal*, mais le talent est égal dans les deux toiles. *Le Passage du Nord-Ouest* échappe un peu aux perspicacités du public français. Dans une chambre assez pauvre, dont la fenêtre ouvre sur la Tamise, je crois, et sur une perspective de Londres, un vieux marin est assis sur un fauteuil de cuir violet, auprès d'une table verte. Quelques drapeaux et des pavillons sont entassés dans un coin de l'appartement. Une jeune fille

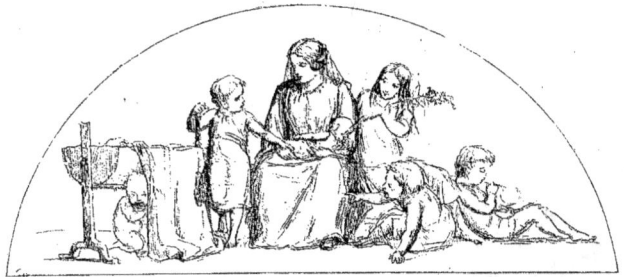

Jeunesse, dessin appartenant à M. Hodgkinson.

vêtue d'une robe blanche, un fichu rose croisé sur la poitrine, s'est laissée aller à terre, aux pieds de son père, et elle lit à haute voix la teneur d'un journal ou d'une revue, ouvert sur ses genoux. A cette lecture, le vieux loup de mer, pris d'une émotion considérable, lui saisit la main, et ses yeux fixent démesurément dans le vide quelque vision de gloire. Le titre du tableau indique de quelle sorte est cette émotion : on vient de découvrir le passage du Nord-Ouest, là-bas, dans les mers septentrionales du Pôle, et il n'y était pas! *Rule Britannia!* Vive l'Angleterre! Encore une fois, le sujet n'est pas très-intelligible; mais quel enthousiasme patriotique dans cette tête de brave travailleur de la mer, et comme le tableau est bien anglais!

Le Garde Royal de la Tour de Londres, dont nous vous offrons la reproduction, n'est pas d'une

facture moins magistrale que le précédent, et il a l'avantage d'être compris sans réflexion. Millais a beaucoup compté sur l'effet de ce tableau, et il a raison, car pour tous ceux que les qualités de peinture attirent, il est d'un haut intérêt.

Ce garde est un vieil homme à barbe blanche, très-vénérable par sa tenue officielle et par sa dignité responsable de surveillant d'un monument historique. Il est assis, ganté de blanc, coiffé d'une toque noire, et il tient une longue canne d'alderman sur les genoux, comme il tiendrait un sceptre ou un bâton de commandement. Il est entièrement vêtu d'un costume écarlate, sur lequel resplendit une brochette de médailles militaires. Son visage couperosé et curieusement modelé dans les tons violents ressort avec un éclat harmonieux sur les blancheurs de sa fraise tuyautée. La raideur de cette tête emprisonnée dans la collerette, la solennité froide de l'homme conscient de sa consigne, tout cela est d'un beau caractère. Mais pour un préraphaélite, hier encore implacable pour les corruptions du goût vénitien, j'imagine que ce portrait (car c'est un portrait) équivaut à une palinodie. Paolo Cagliari n'a jamais mis plus de raffinement dans les somptuosités de son coloris. Il faut voir comme les roses du teint retentissent sur ce visage modelé en pleine lumière, et comme les verts pâles chantent dans les ombres. Vraiment cette tête est d'une liberté de touche et d'un bonheur qui signent le grand peintre. Certaines pochades de Watteau, quelques préparations de Latour, ont seules cette fleur de ton que protège ici l'épais cristal. Ce qu'il y a de particulièrement remarquable dans le talent de Millais, c'est le dessin. Quelle fermeté! quel accent! Étudiez, sous les gants qui les recouvrent, les mains rugueuses du vieux marin en retraite; suivez dans les plis de son habit rouge les lignes de son corps maigre, osseux, bronzé, usé aux tempêtes, et qui résiste aux affaissements de l'âge, et dites s'il est possible de mieux caractériser un personnage très-connu et très-populaire, car ce gardien est encore celui de la Tour de Londres et vous pouvez aller le voir, si bon vous semble, et juger de sa ressemblance.

Pour ma part, j'aurais certainement fait le voyage et je rêvais de raconter à nos lecteurs une visite à Everett Millais et à son atelier. Mais, hélas! le sort en a décidé autrement. Au moment de partir, j'ai appris l'affreux malheur qui venait d'atteindre le grand artiste. Son fils mourait à vingt ans, en Écosse. C'était l'un de ces deux enfants que vous pouvez voir dans le dessin de notre précédente livraison, et qui est le projet d'un tableau célèbre du maître, *l'Enfance de Walter Raleigh*. Ce dessin est suspendu dans l'atelier de Millais, à Londres, comme un objet deux fois rare et précieux, et je remercie profondément le pauvre père du sentiment auquel il a obéi en m'envoyant, pour mon ouvrage, ce souvenir d'un être adoré, que la mort lui arrachait au moment même. Les lecteurs des *Chefs-d'œuvre* partageront, j'en suis sûr, ma gratitude et mon émotion.

H. HERKOMER

Durehan

Ce n'est pas inconsidérément que j'ai commencé par MM. Everett Millais et Alma-Tadéma la présentation au lecteur des maîtres anglais. Il est clair pour qui sait voir que les sympathies artistiques de nos voisins se partagent entre ces deux maîtres et que l'École d'outre-Manche subit l'influence antagoniste de chacun d'eux. M. Alma-Tadéma, qui est d'origine hollandaise et qui a appris à peindre à Paris, a apporté aux Anglais l'appoint d'une science consommée, d'une pratique riche en ressources et d'un style qui se rattache à la tradition continentale. M. Millais, au contraire, est le chef des autochtones. Il ne pactise d'aucune façon avec l'art gréco-latin. Peu lui importe

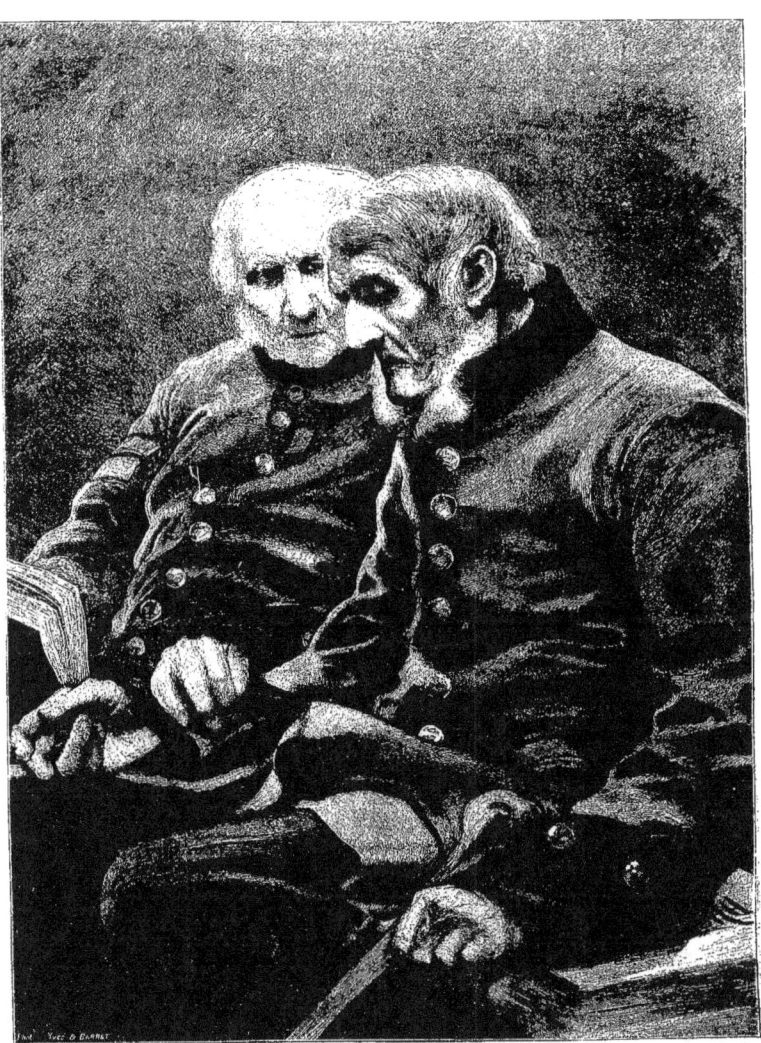

La Dernière assemblée à Chelsea. — Dessin du motif central du tableau de M. Herkomer, exécuté par l'auteur.

d'être compris en dehors de son île, pourvu que dans son île il soit compris. A qui des deux restera la victoire? je l'ignore, mais je le prévois. Le génie anglais n'est pas et ne peut pas être traditionaliste. Je mets en fait qu'une exposition des œuvres d'Ingres, à Londres, n'aurait qu'un succès de respect.

Prenons, si vous voulez, l'un des tableaux les plus remarqués de la section qui nous occupe, les *Invalides de Chelsea*, par M. Herkomer. A quelle tradition en rattacher le caractère? A aucune. C'est un pur produit du naturalisme, et du naturalisme anglais. Si je ne me trompe, M. Herkomer fut, avec M. Grégory et le regretté Walker, l'un des premiers dessinateurs du *Graphic*. On lui doit quelques-unes de ces planches qui font l'étonnement des artistes et rendent si précieuse la collection de ce journal illustré. C'est là, on peut le dire, qu'il s'est formé, au contact immédiat de la vie réelle, par l'observation du fait journalier, de l'évènement dont s'alimente l'actualité. Telle fut son éducation d'art. En France, on la jugerait fort insuffisante, et cependant voyez son résultat! Le tableau a pour tout sujet une réunion d'invalides de la marine anglaise dans un temple, à l'heure du prêche. Ils sont là une vingtaine, assis tout bonnement dans leurs bancs, côte à côte et uniformément vêtus d'un costume militaire rouge. Le temple les encadre de sa grande nudité blanche : un jour pâle tombe des vitraux sur leurs vieux crânes chenus; quelques drapeaux pendent des hauteurs de la voûte. — Est-ce tout? allez-vous dire. — Oui, sans doute. — Et c'est un chef-d'œuvre? — Parfaitement. — Dans le cours de sa vie d'illustrateur, il est probable que M. Herkomer aura été amené à Chelsea par quelque cérémonie et que, frappé du caractère de ces vieux marins réunis par l'État dans un dernier asile, il en aura tracé un dessin d'un bonheur exceptionnel, vibrant d'émotion et de sincérité. Puis, encouragé par le succès, il aura repris le motif avec le pinceau, et il aura fait ainsi, d'après nature, le tableau que voici. Direz-vous que la composition en est absente et que l'intérêt en est secondaire? Ce n'est pas possible : la vérité s'y compose comme une fiction et même beaucoup mieux, j'imagine, sans compter qu'elle n'y transgresse aucune des lois qu'elle a posées elle-même à l'art de la représentation. Chacune de ces têtes de vieillards, curieusement étudiées dans leurs expressions diverses, est à son plan d'intérêt et concourt à l'effet du petit drame central.

Ce drame est simple et poignant : l'un de ces invalides, grand vieillard sec, à la tenue correcte et presque aristocratique, vient tout à coup d'incliner la tête sur la poitrine : son voisin se retourne, lui saisit le poignet et lui tâte le pouls; son visage exprime l'angoisse. Est-ce que le camarade ne vient pas de passer?... Cette mort silencieuse, dans les rangs, pleine de « respectability », est bien anglaise. Le *cant* la signe. Mais il ne faut pas interrompre la digne cérémonie et troubler tous ces pauvres vieux vaillants qui penchent, eux aussi, vers la terre. Le voisin ne dira rien, et il se contentera de tenir ainsi le pouls de son camarade, à côté duquel la mort vient de s'asseoir sans bruit, jusqu'à ce qu'on lève la séance. L'ouvrage de M. Herkomer a une réputation énorme en Angleterre : il la mérite, et il l'a retrouvée ici. Il n'y en a pas à l'Exposition qui exprime plus éloquemment les recherches de l'esthétique britannique.

L'autre envoi de M. Herkomer, *Après le travail*, n'est pas sans doute à la hauteur du précédent, mais c'est aussi un ouvrage remarquable, surtout si l'on songe qu'il est le premier essai de peinture de son auteur. Une ville de briques, moitié industrielle, moitié agricole, s'aligne sur le bord d'une rivière : la journée est finie, le soir approche; groupés sur le quai ou assis aux seuils de leurs maisons, les habitants se reposent. Un enfant passe menant un troupeau d'oies; sous les arbres qui s'endorment dans le crépuscule, une jeune mère montre à une amie son poupon joufflu et bien portant. Au fond, de vastes champs cultivés s'étendent jusqu'aux montagnes. Les naturalistes hollandais ont révélé à M. Herkomer le secret de ces scènes naïves et de ces beaux effets pacifiques. Van der Meer lui a appris à les peindre. Mais si c'est là le premier tableau de l'artiste, je ne lui souhaite qu'une chose, c'est que ses derniers soient aussi charmants de tendresse émue et de sincérité.

<div style="text-align:right">Émile BERGERAT.</div>

CAUSERIE

LE CREUSOT. — LA STATUE DE M. EUGÈNE SCHNEIDER, PAR CHAPU

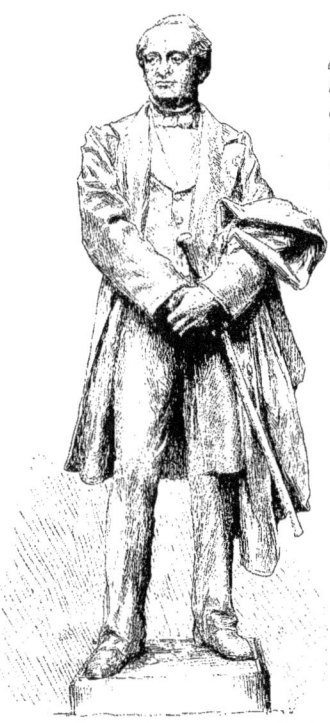

Dans le palais annexe que le Creusot s'est fait bâtir au Champ-de-Mars, une des premières choses qui attirent le regard, c'est un vaste plan en relief des usines, des forges, des aciéries, des hauts-fourneaux, des ateliers divers qui constituent les établissements de la Société Schneider et Cie. Le public s'arrête émerveillé devant ce plan hérissé de constructions, rayé dans tous les sens par des voies ferrées. Il s'étonne de voir le développement formidable qu'une maison a pu prendre sous la direction d'un homme doué du génie industriel. Que serait-ce donc, si, au lieu de ce plan qui n'est que le squelette du Creusot, que sa forme inerte, il pouvait voir le féerique spectacle qu'offre cette usine à laquelle quinze mille ouvriers, sans cesse à l'œuvre, donnent une intensité de vie qui dépasse l'imagination.

De loin, sous les panaches de fumée que le vent courbe à la sortie des hauts-fourneaux, on distingue un va-et-vient fantastique, un fourmillement dans un brasier, un inexprimable croisement d'hommes et de machines en mouvement. Un bruit sourd et grondant formé par le choc des lourds marteaux-pilons, par l'haleine des gros soufflets, par la chute des pièces de fer sur les pièces de fer, monte de cette ville de forgerons. On dirait le fracas d'une bataille. Mais n'est-ce pas une continuelle bataille qui se livre là-bas? Une armée d'hommes n'y est-elle pas toujours aux prises avec la matière? Lutte terrible où la matière est toujours vaincue et asservie, car l'arsenal dont l'homme dispose est formidable. Ici le chiffre doit intervenir, car lui seul traduit la force: 281 machines à vapeur d'une force de 13,334 chevaux; 58 marteaux-pilons, dont un qui pèse à lui seul 80 tonnes; 1,050 machines-outils; 303,761 kilomètres de voies ferrées, desservies par 27 locomotives et 1,518 wagons : voilà les auxiliaires d'action, de pression, de traction mis à la disposition des ateliers, qui dévorent chaque année 572,000 tonnes de houille, 165,000 tonnes de coke, 400,000 tonnes de minerai, 3,500,000 mètres cubes d'eau et 2,200,000 mètres cubes de gaz. J'ai dit ce que le gouffre dévore; je dois dire ce qu'il produit. En supposant tous les appareils en marche, la Société Schneider peut donner chaque année à la consommation 700,000 tonnes de houille, 200,000 tonnes de fonte, 160,000 tonnes de fer et d'acier, et 30,000 tonnes d'ouvrages en métaux.

Un homme a poussé cette usine au degré de développement que nous admirons aujourd'hui. Pauvre, après avoir été petit employé chez M. Seillière, il a pris la direction d'une usine et il en a fait un monde. Son image se dresse, à l'Exposition, devant le plan de la ville dont il fut l'âme.

La statue de M. Eugène Schneider avait droit à sa place dans notre galerie des chefs-d'œuvre d'art. Aussi bien

est-elle, en même temps qu'une merveille d'exécution, une innovation artistique très-intéressante. Homme d'affaires, industriel de premier ordre, organisateur d'instinct, administrateur paternel, M. Eugène Schneider appartient, par son esprit et par la date de sa naissance, au monde très-moderne. Chef d'une grande maison, il ne doit sa célébrité et sa gloire très-réelle, ni à des combats, ni à des odes. Ces gloires de création nouvelle ont pris l'art au dépourvu. La statuaire sait bien représenter les vainqueurs et les inspirés. Il y a des traditions pour cela. Les modèles héroïques et lyriques ne manquent point. Le costume du soldat et les attributs militaires se prêtent d'ailleurs à bien des combinaisons. Les poètes, d'autre part, bien que vêtus le plus souvent, pendant leur vie, comme le commun des mortels, et quelquefois même plus mal, ont droit, lorsqu'on les coule en bronze, à un vaste manteau dont les plis agités accusent le souffle de l'inspiration. On peut également semer des couronnes à leurs pieds, entasser des in-folio le long de leurs jambes, ou dérouler entre leurs mains le papyrus obligatoire. Mais, bien que l'industrie soit une admirable chose, la sculpture avait jusqu'ici négligé de représenter des fabricants. Les plus célèbres et les plus riches avaient dû se contenter de leur buste. Ils n'avaient droit au marbre que de la tête à la poitrine.

M. Chapu a donc été forcé de tout inventer. Il a bravement abordé son sujet, et, sans compromis, en revêtant hardiment son modèle de l'habit moderne, en lui mettant entre les mains une canne, et en lui posant sur le bras un paletot, il a réussi à faire une admirable statue, d'un caractère tout nouveau, une statue familière, paternelle, exquise, qui respire la bonté. M. Eugène Schneider, qui fut toujours un père pour son personnel, revit bien dans ce bronze.

L'artiste ne s'est pas arrêté là. L'argent nécessaire à l'exécution de ce monument ayant été fourni par une souscription faite parmi les ouvriers du Creusot, M. Chapu a traduit cet hommage de reconnaissance par un groupe touchant qui rehausse la valeur de son œuvre en lui donnant une interprétation. Au pied du socle de la statue, une femme, une mère, est assise. Elle lève le bras pour montrer à son fils, debout près d'elle, l'image bénie du bienfaiteur. L'effet de cette composition, sobrement et noblement traitée, sans exagération de sentiment, est immense. Les deux figures de l'ouvrière et de l'apprenti sont d'un style très-pur, quoique d'une inspiration très-moderne. Les costumes, extrêmement simples, accusent des lignes que ne désavoueraient point les Florentins de la grande époque. En somme, l'art contemporain peut s'enorgueillir de cette nouvelle œuvre de Chapu.

Quand on a vu cette statue, il semble que le reste de l'exposition du Creusot ne soit là que pour commenter l'œuvre de l'artiste. Une question se pose d'elle-même en regardant le groupe : — Que dit la mère à l'enfant ?

La réponse à cette question est partout.

Elle est dans ces tableaux qui disent l'organisation des écoles fondées par M. Schneider et pouvant recevoir 4,000 petits garçons et 4,000 petites filles. Elle est dans ces reliefs des mines de Saint-Georges d'Allevard, de Decize, de Montchanin, qui disent les difficultés vaincues pour arracher à la terre la houille et le minerai de fer. Elle est dans ces gigantesques machines, dans ce marteau-pilon, énorme et massif, qui accuse cinq mètres de chute et s'élève comme un arc de triomphe d'un nouveau genre devant la porte du bâtiment; elle est dans ce lingot d'acier de 120,000 kilogrammes; elle est dans ces arbres porte-hélice de 15 et de 20,000 kilogrammes; elle est dans l'appareil moteur du Mytho, dont les trois cylindres développent une puissance de 2,640 chevaux; elle est dans l'appareil moteur à hélice du vaisseau cuirassé le Redoutable, qui pèse 910 tonnes et qui produit une force de 6,000 chevaux; elle est dans l'appareil à deux hélices du Foudroyant, un autre de nos cuirassés mû par une pression évaluée à 8,000 chevaux; elle est dans le dock flottant en fer, long de 120 mètres, et capable de soulever les plus forts navires. Elle est dans ces locomotives-tenders auxquelles ne manque plus l'élégance des formes; elle est dans le truck de 120 tonnes destiné au transport des pièces de canon phénoménales; elle est dans ces ponts merveilleux, et surtout dans ce pont du Danube ayant quatre travées mesurant, chacune, 83 mètres d'axe en axe des piles; elle est dans ces plaques de blindage pour les navires, longues de 4m,200, larges de 2m,600, épaisses de 0m,800, pesant enfin 65,000 kilogrammes; elle est enfin dans ces maisons d'ouvriers et de contre-maîtres si coquettes, si propres, si avenantes, que le visiteur se prend à y loger ses rêves.

Quand on a vu tout cela, quand on a vu cette immense et admirable production, on regarde de nouveau la statue et on l'admire davantage, parce que l'on comprend mieux ce qu'il y avait de grandeur et de bonté dans le créateur du Creusot.

<div style="text-align:right">René Delorme.</div>

ART CONTEMPORAIN

SECTION FRANÇAISE

ALPHONSE DE NEUVILLE

Les organisateurs de l'Exposition universelle de 1878 conserveront devant la postérité le mérite d'avoir porté jusqu'au delà de l'improbable les bornes de la politesse française. Obéissant à une sage politique que Solon et Machiavel eussent approuvée tous les deux, ils ont invité les peintres militaires à se soustraire au concours européen auquel ils étaient invités à prendre part. Alphonse de Neuville, Édouard Detaille, Dupray, Protais, Berne Bellecour, Lançon, et leurs émules, ont dû renoncer, sur prière officielle, au bénéfice de leurs succès populaires. Il s'agissait de ne pas contrarier cette bonne Allemagne qui déclarait, du reste, ne pouvoir participer, en aucune façon, à l'Exposition de Paris, attendu qu'un vainqueur ne doit pas se laisser inviter par un vaincu. Touchée, toutefois, de notre courtoisie extraordinaire, l'Allemagne a voulu nous en remercier dignement, et elle nous a aussitôt envoyé deux cents toiles ou statues destinées à faire, par le nombre et le poids, compensation à notre sacrifice. Je suis de ceux qui auraient préféré deux fois son ingratitude. Au point de vue du triomphe pacifique de l'art, jamais *la Cène* de M. Charles de Gebhard ne remplacera *le Bourget* d'Alphonse de Neuville, et encore une fois nous avons fait un marché... allemand. — Du reste, du moment qu'on prenait cette mesure d'éviter à nos vainqueurs le moindre souvenir fâcheux de leur victoire, il fallait réfléchir également à ceci, que la Prusse est protestante, et bannir en conséquence tous les tableaux de sainteté de l'École française, dont les sujets sont insolemment catholiques.

Aussi, qu'est-il arrivé ? *Le Bourget* de de Neuville n'ayant pas figuré à l'Exposition, il n'est pas un Allemand, en visite à Paris, qui ne soit allé le voir rue Chaptal, chez Goupil. J'en sais un, pour ma part, qui m'a déclaré n'avoir rien vu d'aussi beau dans tout le Champ-de-Mars. Je puis le nommer, si l'on veut, il s'appelle Ludwig Knaus, directeur de l'Académie de Berlin.

Le Bourget d'Alphonse de Neuville n'est pas seulement le chef-d'œuvre de son auteur, il est encore un chef-d'œuvre dans toute la force du terme. Aussi m'a-t-il paru trop cruel d'en priver les lecteurs des *Chefs-d'œuvre* et de découronner ainsi un ouvrage d'art auquel la politique n'a rien à voir, dieu merci ! Je suis donc allé trouver le jeune maître et je l'ai prié de me mettre à même de reproduire son ouvrage.

— Faisons mieux encore, m'a répondu de Neuville; j'exécuterai spécialement pour votre livre un grand dessin à la plume du tableau, et vous le reproduirez par le gillotage. On accorde généralement quelque prix à mes dessins, et celui que je vous promets ne sera pas l'un de mes plus mauvais, vous verrez !

Un mois après, je recevais de Fontainebleau le magnifique travail que vous avez entre les mains. Alphonse de Neuville y a consacré quatre semaines, pendant lesquelles il aurait pu faire un tableau qui lui aurait rapporté vingt mille francs au moins, au taux où ses œuvres sont cotées. Quant au dessin, il ne lui en revient pas autre chose que le plaisir de nous avoir obligés. Si la cordialité disparaissait du reste de la terre, on la retrouverait dans le cœur d'un artiste français. A cet envoi le peintre, par surcroît de bienveillance, avait encore joint deux autres dessins, dont les épisodes complètent le drame

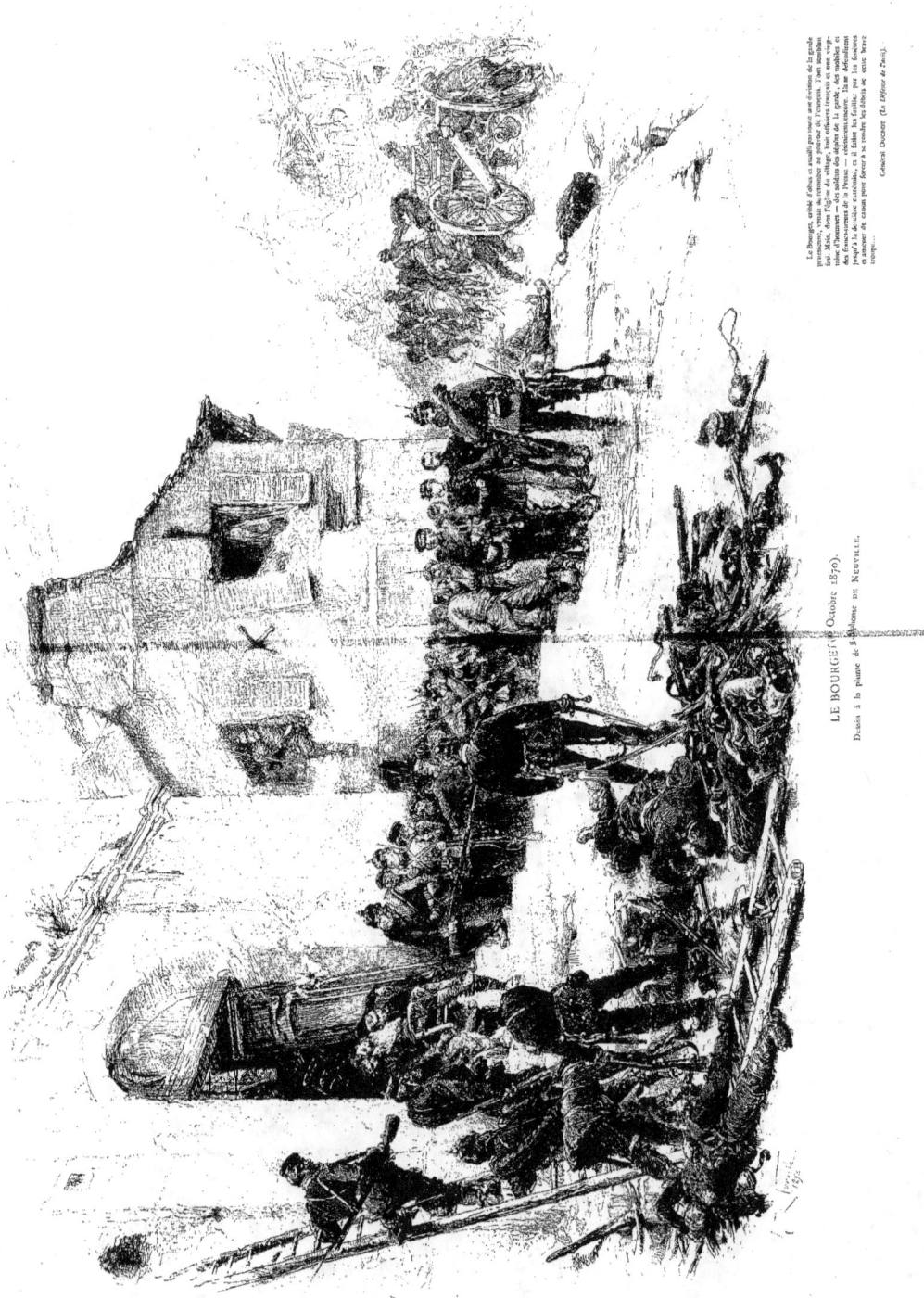

LE BOURGET (Octobre 1870).
Dessin à la plume de A. de Neuville.

Le Bourget, criblé d'obus et assailli par vingt mille environ de la garde prussienne, venait de tomber au pouvoir de l'ennemi. Nos mobiles, les Mobs, dans l'église du village, huit officiers français et une vingtaine d'hommes — des soldats des sapeurs de la garde, des mobiles et des francs-tireurs de la Presse — résistèrent encore. Ils se défendirent jusqu'à la dernière cartouche, et il fallut les fusiller pres des décombres et amener du canon pour forcer à se rendre les débris de cette brave troupe...

Général Ducrot (La Défense de Paris).

du Bourget et forment un tout achevé. Le premier est en façon de lettre ornée et représente un mobile en faction dans la neige. Le mobile est le héros du Bourget et en général de toute la campagne de 1870-71; A de Neuville l'a fait sien et en a créé un type d'art qui vivra : il vaut, comme création, le grognard de Charlet. Le second dessin, intercalé dans le texte, a pour sujet les Prussiens relevant leurs morts. C'est la fin de l'action et la conclusion de cette journée mémorable. Vous avez de la sorte les trois phases de la bataille, avant, pendant et après, tout le poème. Inutile d'ajouter que ces dessins sont, comme celui qu'ils complètent, absolument inédits et que l'on ne pourrait les trouver ailleurs que dans notre publication.

Dans la lettre qui accompagnait l'envoi de ces dessins, admirables de couleur, de caractère et de vie, Alphonse de Neuville m'écrivait : « Vous me feriez bien plaisir de ne pas dire, si vous en parlez, que j'ai fait des Prussiens vainqueurs polis et respectueux. Cela m'horripile, car c'est le rebours de la vérité; je les ai faits roides, insolents et (b)...uffiés dans la victoire, tels qu'ils sont enfin, comme des gens qui n'ont pas l'habitude d'être vainqueurs. » Tout Neuville est dans cette phrase, écrite huit ans après la guerre, et aussi vibrante d'émotion qu'elle l'eût été le lendemain du Bourget.

Remarquez que cette livraison paraît huit ans juste, et presque jour pour jour, après le combat où s'est illustré le commandant Brasseur; songez que nous sommes en pleine Exposition universelle et que Paris est rempli d'Allemands en visite auxquels nous faisons force politesses; pensez que ces événements de l'invasion paraissent aujourd'hui tellement lointains, qu'ils semblent moins appartenir à l'histoire qu'au rêve, mais pour de Neuville rien n'est oublié, et il n'y a point de consolations. Il entend toujours la canonnade, les appels des morts et le bruit formidable de *Marseillaise* qui remplit la France entière. Il marche encore dans la neige du grand hiver; il n'est pas sorti de l'année terrible. Le sablier du temps

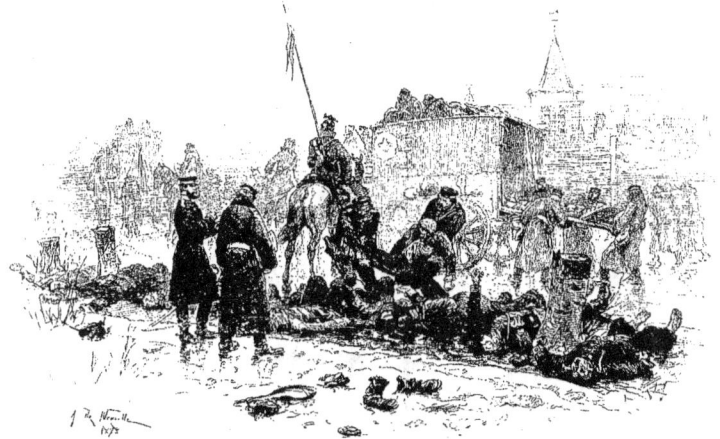

n'a pas été retourné et il garde sa poudre sanglante immobile. C'est une obsession véritable, c'est une fièvre, mais une fièvre de génie, à laquelle nous devons un maître de premier ordre.

De temps à autre, Edouard Detaille passe la main sur le front et il écarte la vision; Alphonse de Neuville, jamais. Longtemps encore, toujours peut-être, il continuera à écrire ainsi l'histoire de la cruelle année. Après la campagne de l'Est, il prendra celle du Nord, puis celle de la Loire, puis la défense de Paris, et tout le reste. Il dira Strasbourg et Chateaudun, Coulmiers et Patay, il dira Faidherbe et Chanzy, il ira pleurer à Metz et à Sedan, et jamais il ne sera las de nous regagner une à

une toutes nos batailles perdues. Il aura vécu sans vouloir étancher la blessure que tant d'autres ont cicatrisée. C'est une grande passion qu'il a pour sa douleur, et les grandes passions font les grands artistes.

Il peut sembler bizarre à des Français de la décadence qu'un calembour console d'un chagrin, qu'un homme jeune ait fait ainsi de l'humiliation nationale sa femme et sa maîtresse et qu'il ne veuille pas s'en déposséder. Autrefois cependant c'était ainsi qu'on aimait la patrie; les âmes étant plus grandes, les sentiments y jetaient des racines plus profondes. J'en sais toutefois que ce spectacle émeut singulièrement et qui éprouvent quelque honte d'avoir déserté le luth d'airain avant l'heure des revanches chantées.

C'est la gloire d'Alphonse de Neuville de forcer la critique à affecter avec lui un ton spécial dans l'étude. Pour ma part, je n'ai jamais pu décrire un de ses tableaux sans être obligé de me lever de table et de marcher pour comprimer des battements. L'illusion est trop forte; elle poigne trop. Heureux les boursiers et les hommes d'affaires qui peuvent contempler paisiblement un tableau comme celui du Bourget et en raconter les péripéties à table, en découpant un perdreau. Quand je félicite de Neuville des mérites pratiques de sa peinture, il me semble que je lui fais injure. Non, non, tranquillisez-vous, mon cher ami, je ne dirai pas que vous avez fait des Prussiens distingués et affables dans la victoire; s'ils étaient ainsi, on n'étranglerait pas en regardant votre tableau. Peut-être est-il nécessaire, sage et politique d'oublier au bout de huit ans les choses que vous vous rappelez impitoyablement; peut-être devons-nous, en effet, fermer l'oreille à ces clameurs qui montent en avril de la terre, avec la sève, et que le vent stérile balaye à la cime des forêts; peut-être toutes revanches sont-elles prises, et au delà, par notre sagesse et notre travail, et n'en faut-il pas demander d'autres; peut-être, enfin, l'homme est-il fait pour pardonner, oublier, effacer et passer, comme on dit des singes, à d'autres exercices. Tout cela est bien possible. Mais il n'en est pas moins vrai que vous nous aurez donné un puissant exemple d'insatiable patriotisme, et que l'Histoire, cette grande courtisane des morts, devra compter avec votre œuvre déjà si rempli de pages inoubliables, et qui ne fait que commencer.

<div style="text-align:right">Émile BERGERAT.</div>

MARCHE SACRÉE DU GANGE

TRADUITE SPÉCIALEMENT DE L'ÉCRITURE INDIENNE POUR LES Chefs-d'œuvre d'Art

PAR M. F.-A. GEVAËRT

DIRECTEUR DU CONSERVATOIRE DE BRUXELLES

Fac-simile de l'autographe.

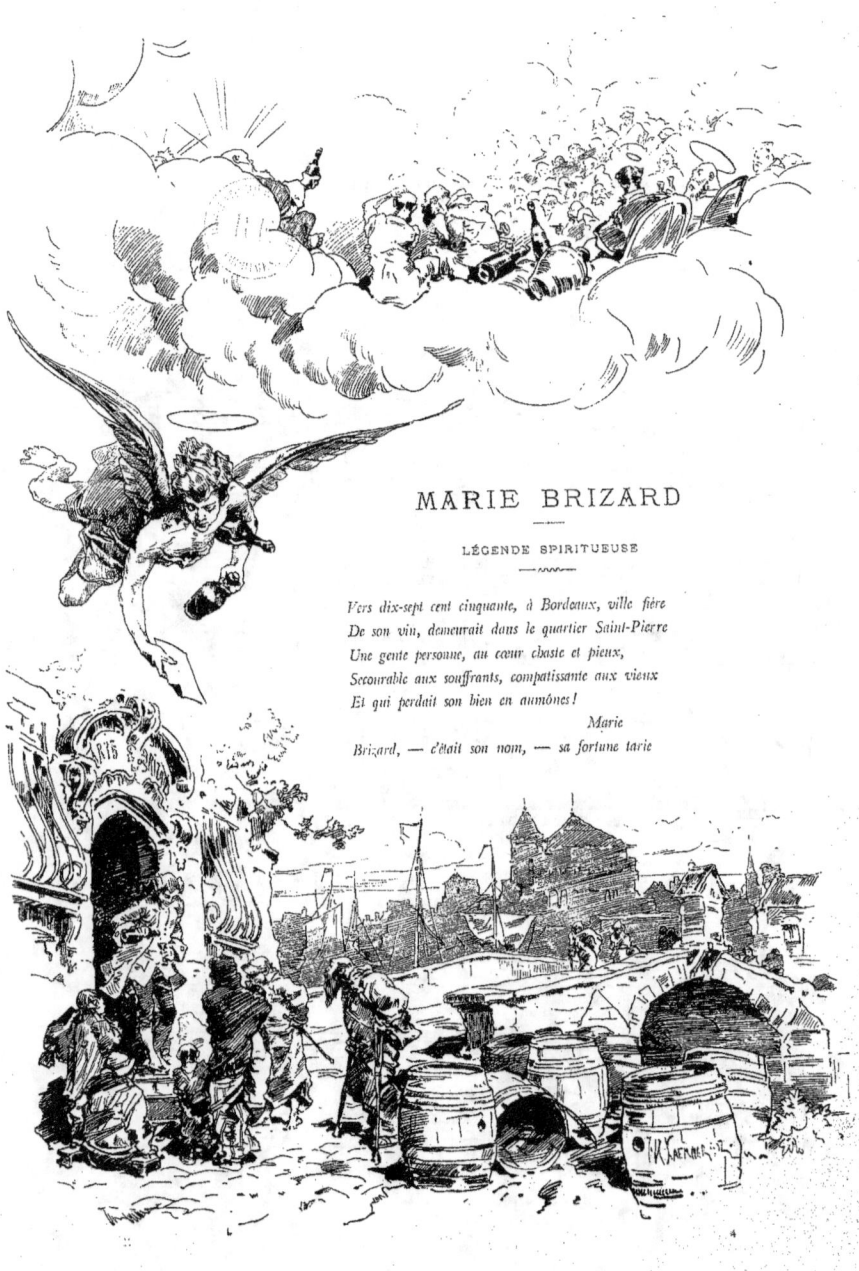

MARIE BRIZARD

LÉGENDE SPIRITUEUSE

Vers dix-sept cent cinquante, à Bordeaux, ville fière
De son vin, demeurait dans le quartier Saint-Pierre
Une gente personne, au cœur chaste et pieux,
Secourable aux souffrants, compatissante aux vieux
Et qui perdait son bien en aumônes!
 Marie
Brizard, — c'était son nom, — sa fortune tarie

Mais non sa charité, chercha par quel moyen
Pratique elle pourrait faire encore le bien.
Le Hasard, ce bon Dieu masqué, lui vint en aide.
Un jour qu'elle songeait à trouver un remède
Contre la dyspepsie et les maux d'estomac,
Un oiseau qui passait laissa choir dans son sac
Un grain d'anis... et puis disparut dans l'espace !...

Mais comment deviner d'un être ailé qui passe
S'il monte au paradis ou s'il en vient déjà ?...

Je dois dire pourtant que Marie y songea.
Ce grain d'anis germa dans ce cerveau mystique
Comme une fleur d'amour au sens cabalistique,
Et lorsque la nuit vint, elle eut un rêve, et vit
Sur l'escalier d'azur que son âme gravit
Dieu le Père, la Vierge avec les douze apôtres.

Dieu disait : « Mes enfants, quels soucis sont les vôtres ?
Mes ermites pensifs, mes moines les plus saints,
Bénédictins, chartreux, carmes et capucins,
Distillent à l'envi dans leurs froides cellules
Les arômes qu'aux fleurs laissent les libellules.
Je ne déteste pas cette odeur, et je sens,
Lorsque le cordial se mélange à l'encens,
Un plaisir assez vif à boire la fumée.
Dans l'œuvre des sept jours, mon œuvre parfumée
Est peut-être la mieux réussie... entre nous ! »

Et Dieu modestement se prit les deux genoux.
« Mais, Seigneur, fit saint Pierre, attendri jusqu'aux larmes,
Quand vous autorisez la Mélisse des Carmes
Ou la Chartreuse, quand elle est jaune, je vois
Que c'est contre Raspail et j'adore vos lois.
Mais songez qu'il s'agit d'ajouter à la liste
De ces alcools qui font reculer l'analiste
Un terrible...
 — Pécheur, reprit Dieu, parle bas!
L'anis est sain. J'en suis fier ! Tu ne sais donc pas
Que les oiseaux en sont très-friands ? Si mes anges
Mangeaient, ils s'en iraient en voler aux mésanges.
Mais, s'ils n'en mangent pas, ils en boiront ! Saint-Luc,
Vous êtes médecin, analysez ce suc
Et trouvez-nous le nom qu'il faut que l'on y mette !... »

Et saint Luc but et dit : « C'est du miel de l'Hymète.
Mais saint Thomas fourra son doigt dans le goulot.

MARIE BRIZARD

Dieu fit : Que l'un de vous attache le grelot,
Un nom ?
 Barthélemy proposa : la Brizarde.
— Pas mal, dit l'Éternel, il vaut qu'on le bisarde;
Il est bien fait, je lui prédis un grand succès !
Mais saint Marc observa qu'il n'était pas français.

Pendant ce temps, Marie, en son blanc lit de serge,
Assistait au congrès divin; la sainte Vierge,
Sa patronne, veillant sur son chaste repos.

On apporta devant le bon Dieu trente pots
Variés de couleur et différents de forme.
Saint Pierre tout de go choisit le plus énorme,
Un pot de grés, pansu comme un gros potiron.
Jean de Pathmos lui dit : « Confrère, il est trop rond,
Prenons un tube fin, d'un modelé sévère,
Telle la flûte. Il faut aussi qu'il soit en verre,
Car, la liqueur étant blanche, il me semble urgent
D'en voir dans le cristal transparaître l'argent! »
Mais le Maître reprit : « Un nom, ou je me fâche! »

Et les douze pêcheurs se mirent à la tâche,
Silencieux, le front plissé, ballant des bras.
Le Saint-Esprit riait!
 Voyant leur embarras,
La Vierge murmura faiblement : ANISETTE.

L'œil de Dieu scintilla de joie : une risette
Épanouit sa barbe immense, et le printemps
S'augmenta de dix jours sur les monts et les champs!...

« Appelez Raphaël, fit le Père, et qu'il parte
Pour Bordeaux! Il mettra ce flacon et ma carte
Cornée, ainsi qu'il sied, chez ma chère Brizard.
Il n'a qu'à demander sa maison, au hasard,
Car tous les pauvres la connaissent! Qu'il lui dise
Que je lui fais présent de cette friandise
Pour la récompenser de ses rares vertus!
Et maintenant je puis dire, comme Titus,
Que je n'ai pas perdu ma journée! » Et le Maître
Pria saint Barnabé de fermer la fenêtre.

Marie, en s'éveillant le lendemain, avait
Le flacon argentin placé sous son chevet.

Telle est l'histoire, ô gens sceptiques, hors de doute,
De la délicieuse anisette. On ajoute

Que Marie en donnait gratis aux malheureux,
Les riches suffisant à la payer pour eux;
D'où, chez ses héritiers, l'habitude est profonde
De la livrer pour rien, — ou presque, — à tout le monde.
Car, s'il nous la vendait son prix, monsieur Roger
A la tradition craindrait de déroger.

C'est pourquoi le Jury, toujours si juste, en somme,
Vient sur cette maison, illustre et qu'on renomme
De la pointe du Raz au cap de Labrador,
De suspendre l'honneur d'une MÉDAILLE D'OR.

ART CONTEMPORAIN

SECTION FRANÇAISE

EUGÈNE DELAPLANCHE

Voici un jeune! Il est arrivé d'hier à la gloire et il compte désormais pour l'une des cinq ou six individualités de la statuaire contemporaine. Remarquez que, dans le monde artiste, Delaplanche était depuis longtemps admiré et classé; mais un grand succès populaire n'avait pas encore consacré la situation qu'il occupe. Ce succès, il vient de l'enlever avec sa *Musique*. Aux sons de son violon de marbre, la charmante figure a conduit l'artiste jusqu'au trône d'ivoire. Nous comptons désormais un maître de plus. Comme Paul Dubois, comme Falguière, Mercié, Chapu et Noël, ses rivaux et ses amis, Eugène Delaplanche doit son talent d'abord à la nature et ensuite à l'École de Rome. Rome l'a fait ce qu'il est : c'est à la fréquentation et à l'étude des maîtres de la Renaissance qu'il est redevable du développement de ses facultés. La statuaire, art de style et de tradition, s'accommode et profite du commerce des modèles immortels : la nature ne suffirait pas à féconder, dans cet art, un génie abrupt. La langue de pierre, de bronze ou de marbre, ne peut pas être refaite, car les formules en sont définitives : elle a atteint, avec Phidias et les Grecs, son *summum* d'expression plastique. La façon seule dont l'artiste la manie

constitue une originalité à cet artiste, mais le lexique en est complet. La statuaire périra, mais les frises du Parthénon ne périront pas, et jusqu'à la fin des siècles ce lieu commun lui-même sera répété et signé par tous ceux qui écriront sur les arts. Il n'en va pas de même pour la peinture, art progressible et dans lequel les types du beau sont nombreux et variés. Mais ce n'est pas ici le lieu d'établir le parallèle.

Dès le début de sa carrière, Eugène Delaplanche, qui est un esprit extrêmement fin et pénétrant, a compris ces vérités. Il s'est avoué d'avance vaincu par les maîtres et il n'a pas cherché à entamer une lutte impossible. Sa première œuvre importante, une Ève après le péché, exposée au Salon de 1870, confessait ouvertement une possession de Michel-Ange et des puissantes créations féminines du grand Florentin. Je me rappelle que, par son beau mouvement de formes, cette figure produisit sur moi une vive impression. Il y avait là un remuement de chair, une ampleur de modelé, une grandeur d'émotion décorative qui annonçaient une individualité mâle dans un temps efféminé. Le statuaire ne devait pas en rester là, et nous assistâmes alors à une transformation fort curieuse de ce talent chercheur. Comme pour répondre à ses propres convictions et les contraindre à se démontrer d'elles-mêmes, il fit une excursion dans le domaine naturaliste et il résolut de prouver que, dans le rendu même de la vie moderne, la sculpture ne pouvait pas échapper aux lois de la forme antique, le beau statuaire étant immuable et immodifiable. De là, le groupe de *l'Éducation maternelle*. Vous avez tous vu, au square Sainte-Clotilde, cette composition pittoresque qui semble, au premier abord, une protestation contre le nu. On a souvent dit que Delaplanche s'y était inspiré de François Millet et de ses rusticités épiques. Pour moi, je n'y vois qu'une adaptation admirable du style tendre d'André del Sarte à un sujet illusoirement réaliste. Bonnes gens, gardez-vous du piège que vous a tendu le spirituel artiste. Remarquez que c'est par le style même que ce groupe vous donne la sensation de la réalité, que la noblesse en est obtenue par une synthèse de lignes enveloppées, par un velouté de contours qui vient directement de la Renaissance. Méfiez-vous, méfiez-vous! Ce Delaplanche est un malin personnage qui connaît bien son temps et qui s'est amusé à vous prendre à votre amour des mots. Réaliste, *l'Éducation maternelle*! Oui, si les madones sont réalistes, et si la statuaire peut l'être.

Voulez-vous, maintenant, assister à une autre transformation de ce talent excellemment souple, savant et propre à toutes les tâches? Voyez sa *Vierge au Lys* du Salon de 1876. Voilà mon Delaplanche dévot à Marie et voué au blanc. C'est une chose exquise de sentiment mystique que cette Vierge au lys. Fra Angelico n'a rien rêvé de plus pur et Donatello n'a rien fait de plus candide. Rester païen dans l'expression chrétienne, telle est la besogne que le statuaire s'est donnée. Enfermer le corps divin de la Vierge-Mère dans les plis délicats d'une de ces robes dont Phidias revêt ses canéphores; accuser la perfection de formes féminines dans un type immatériel, et réaliser cependant une figure sacrée d'une telle orthodoxie, que le prêtre le plus rigide peut devant elle égrener son rosaire et quitter la terre pour s'élancer dans les régions immaculées, tel était le problème. Il faut avouer qu'il était ardu.

Delaplanche l'a résolu avec une habileté remarquable. Mais quel doigté de statuaire! Dans l'idéologie catholique, Marie n'est pas seulement la plus sainte des femmes, elle en est encore la plus belle, et ses attraits surnaturels doivent susciter des adorations et des ferveurs inextinguibles. Jamais artiste est-il mieux resté dans les données d'un sujet? Léon X, Innocent XIII et les grands papes anticolâtres de la Renaissance auraient placé cette Vierge dans leurs oratoires particuliers, et ils l'auraient emportée dans leurs voyages.

Arrivons maintenant et sans autre transition au chef-d'œuvre de l'artiste, à cette *Musique* du Salon de 1877 qui d'un jour à l'autre le rendit populaire et qui lui valut la médaille d'honneur de l'année. Elle fut la joie du Salon, cette *Musique*, et elle est encore celle de l'Exposition universelle. Voici ce que j'en écrivais dans le *Journal officiel*, à l'époque de son apparition :

« Je ne crois pas m'avancer trop en prédisant une longue popularité à cet ouvrage. Comme les choses heureuses et nées sous l'étoile, il réunit en lui les qualités qui plaisent à la foule et celles qui charment les artistes. Mais il faut aimer passionnément la musique pour en concevoir une allégorie aussi pénétrante et pour la symboliser avec cette passion. Quelle exquise fantaisie! Belle d'une beauté extasiée et ravie au septième ciel du plaisir, le visage noyé dans une langueur infinie, la jeune Muse s'abandonne, demi-nue, aux étreintes du son et de la cadence; elle promène son archet léger sur les cordes vibrantes

du violon et tout son corps élégant et souple semble se conformer au rhythme de l'hymne qu'elle chante. Il n'est pas malaisé d'entendre cet hymne et d'en goûter la poésie. Cette bouche entr'ouverte et cet archet divin disent qu'il y a encore un Olympe sur la terre, dont les vrais artistes connaissent le chemin, les grottes fraîches et les blanches déïtés; qu'Éros, Hébé, Vertumne sont toujours immortels; que les danses élyséennes se déroulent encore dans l'aurore et que rien ne prévaut contre ces choses

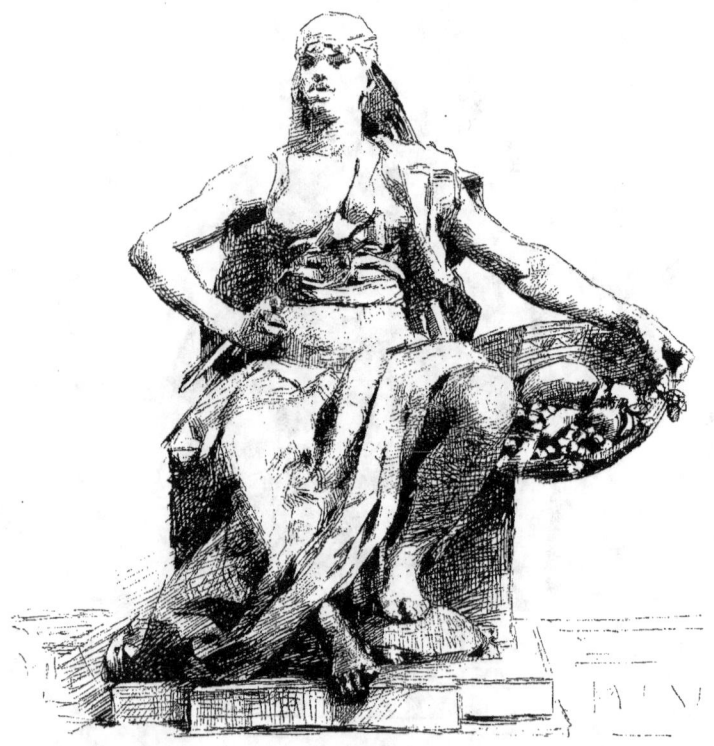

éternelles : la jeunesse, la beauté, la grâce et l'amour, dont, plus heureux que nous, nos pères avaient fait leurs dieux. »

Soyez bien assurés que, sur ce point, Eugène Delaplanche confesse la même foi que moi et que tous les statuaires passés, présents ou futurs. Croyez bien que dans cette statue de la Musique, s'il s'est élevé si haut, c'est qu'il réalisait une conception selon son cœur, digne de tenter les maîtres qu'il aime, et belle en dehors du temps, de la mode et des idées modernes. Pendant qu'il la modelait, il était grave et il était heureux, car c'est la fonction du statuaire de lutter corps à corps avec les charmes insaisissables du nu, et surtout du nu féminin, et d'en éterniser les beautés triomphantes. Il n'a pas d'autre mission en ce monde, même par ces temps d'ulsters et de gâteuses, et la plus grande

gloire qui lui puisse échoir, c'est d'ajouter une femme de marbre à la population blanche et muette des Vénus immortelles que l'humanité adore depuis trois mille ans. L'époque, je le sais, est dure pour cet idéal, et, comme on ne se nourrit pas de chimères, il est des statuaires qui achètent le droit de vivre par des sacrifices au goût pittoresque. Delaplanche a beaucoup travaillé pour l'industrie d'art chez les orfèvres, chez les céramistes; il a semé une multitude de figurines décoratives que l'on s'arrachera un jour comme on fait des Clodion, car ce sont des merveilles de goût et d'adresse. Il a même exécuté pour le palais du Trocadéro cette statue allégorique de l'Afrique, qui est d'une couleur et d'un caractère admirables, et dont la crânerie d'allure étonne même les profanes. Mais rêvez un instant l'artiste millionnaire....... il ne produira plus que des statues comme *la Musique*, car tout statuaire est un faiseur de dieux!

Émile BERGERAT.

L'AVENUE DES NATIONS. — FAÇADE BELGE

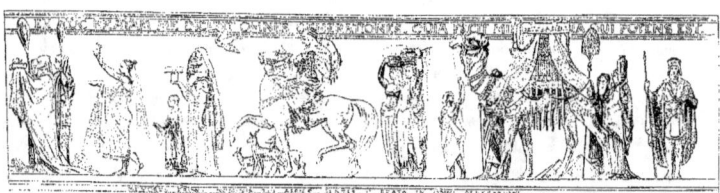

Fragment de la frise de la Bibliothèque du Vatican.

CAUSERIE

L'ORFÈVRERIE A L'EXPOSITION UNIVERSELLE

CHRISTOFLE

L'histoire de la maison Christofle se lie désormais d'étroite façon à celle des progrès réalisés chez nous, depuis un demi-siècle, par l'orfèvrerie d'art. Elle atteste une série non interrompue de courageux efforts, de constantes recherches et de précieuses découvertes dont il convient de lui faire honneur. C'est à elle, sans contredit, que revient la gloire d'avoir utilisé, pour le plus grand profit de l'art de l'orfèvre, les données de la science moderne, d'avoir perfectionné les procédés et multiplié les ressources. Une prospérité rapide et peu commune l'en a généreusement récompensée. C'est justice. Nous sommes loin du temps où Charles Christofle entreprit pour la première fois la fabrication des couverts argentés et dorés par les procédés électro-chimiques! Ce fut à ses débuts son unique industrie, et il s'en fallut de beaucoup que tout d'abord le succès couronnât ses efforts. Mais il était de la race de ces robustes travailleurs que l'insuccès aiguillonne et que les revers aguerrissent. Aujourd'hui la maison qu'il a fondée est assurément, par l'importance et la variété de sa production, l'une des premières du monde. Dans ses trois usines de Paris, de Saint-Denis et de Carlsruhe elle emploie quatorze cents ouvriers; son courant annuel de vente représente un de ces chiffres formidables devant lesquels on se prend à rêver. C'est ainsi qu'en dix ans, du 1er janvier 1868 au 1er janvier 1878, elle a fait tout près de quatre-vingt-onze millions d'affaires et que la quantité d'argent déposée sur les pièces qu'elle a fabriquées, pendant le même temps, s'est élevée à soixante-cinq millions de grammes! Voici des chiffres sur la rare éloquence desquels je vous laisse méditer à loisir.

Pour la variété, la richesse de ses modèles et le mérite de leur travail, je n'hésite pas à le déclarer, l'exposition d'orfèvrerie proprement dite de Christofle est la plus remarquable de la section. Elle possède une pièce absolument parfaite. C'est le surtout en argent massif qu'elle a exécuté pour le duc de Santoña, et à la fabrication duquel elle n'a pas employé moins de quatre cents kilogrammes de ce précieux métal. Dans tout le Champ-de-Mars ce surtout n'a pas son pareil. Les figures qui le décorent sont toutes l'œuvre d'artistes célèbres, et, pour comble de bonheur, il n'est pas un d'eux qui n'ait été, dans son travail, très heureusement inspiré. Mercié a modelé pour le milieu de table une des plus ravissantes conceptions que son ébauchoir ait fait éclore. Je la comparerais volontiers, pour la pureté et l'harmonie de ses formes, à cette exquise statuette en marbre de Junon qu'il exposait au Salon de

l'année dernière. C'est une Amphitrite svelte et un peu frêle, armée du trident, belle de sa triomphante nudité. Elle est debout, la tête haute, et par son attitude, empreinte d'une fierté divine, semble commander autour d'elle à tout un peuple de naïades : au bas de cette pièce quatre gracieuses figures de M. Mathurin Moreau représentent la pêche fluviale et maritime. Les figures des jardinières sont de M. Lafrance. Ce sont les quatre Parties du monde. Elles portent bien la marque de son délicat talent que souligne toujours une pointe d'originalité. M. Gautherin a modelé les quatre Saisons qui supportent les candélabres et dont l'une surtout, l'Hiver, est d'une composition ingénieuse et séduisante ; M. Hiolle, le jeune et savant artiste, a sculpté les tritons et les néréides des deux bouts de table.

Par le choix qu'il sait faire des artistes chargés d'exécuter ses modèles, Christofle se recommande tout particulièrement à l'attention des amateurs d'art. Je lui suis, pour mon compte, très-reconnaissant d'avoir suivi les traditions glorieuses des derniers siècles. Les sacrifices qu'il s'impose pour en arriver à grouper autour de lui des maîtres les plus célèbres et les plus haut cotés lui seront comptés plus tard et donneront à son orfèvrerie un prix inestimable. C'est ainsi qu'une industrie vraiment nationale prospère et sert à la gloire commune. Nous vivons malheureusement à une époque où l'art industriel, impuissant à rien créer, se meut dans l'imitation des anciens styles et va demander au passé des inspirations que le présent lui refuse. Il serait fort à désirer que nos industriels, qui sont d'habiles collectionneurs et de merveilleux ouvriers, confiassent à de véritables artistes, mûris par l'étude et capables d'inventer et de concevoir, le soin d'exécuter leurs modèles. Peut-être finirions-nous par y gagner ce qui manque à ce siècle véritablement étrange, si prodigieusement riche et si pauvre à la fois : un style.

Juste en face du surtout que je viens de décrire, Christofle expose un meuble de vaste dimension qui n'est rien moins qu'un chef-d'œuvre. C'est la bibliothèque monumentale de la bulle de l'Immaculée Conception. Ce meuble a son histoire qu'en deux mots je veux vous conter. En 1860, l'abbé Sire, directeur du séminaire de Saint-Sulpice, conçut le projet de faire traduire dans toutes les langues de la terre la bulle de l'Immaculée Conception et d'en faire hommage au pape Pie IX. Pendant sept années il poursuivit ardemment, obstinément, son but. En 1867, il put enfin offrir au pontife la très-précieuse collection. Trouvant l'œuvre trop importante pour être mise dans la bibliothèque vaticane, Pie IX voulait faire construire, pour la contenir, une bibliothèque spéciale, mais l'abbé Sire réclama cette gloire pour la France.

Jardinière en argent du surtout du duc de Santona.

La maison Christofle eut cet insigne honneur d'être chargée d'exécuter la bibliothèque en question et c'est ce meuble qu'elle expose. Je l'ai dit et je le répète, ce meuble est un chef-d'œuvre. Jamais le luxe oriental, doublé de tout ce que le luxe moderne peut inventer, n'a rien rêvé de plus riche, de plus somptueux ! C'est un amoncellement de choses rares et précieuses : les pieds en sont en bois d'amarante incrusté d'érable, de poirier et de filets d'ébène ; un édicule surmonte la table et la vitrine où sont contenus les précieux manuscrits, et supporte une statue de la Vierge de Lourdes en argent massif, vermeil, ivoire et émail, ayant au front une couronne d'or constellée de diamants. Cette figure est de Lafrance. Vêtue d'une longue tunique blanche, la Vierge, les mains jointes et les yeux au ciel, élève à Dieu l'hommage de son ardente prière. Son être entier dit l'adoration et l'extase. Toutes les richesses de l'orfèvrerie et de l'ébénisterie moderne ont été réunies et comme accumulées dans cette admirable bibliothèque : les émaux peints ou cloisonnés, les mosaïques, les ivoires et les porcelaines, les argents et les ors, y luttent de délicatesse et de

finesse et forment un ensemble merveilleux qu'on dirait sorti des mains de Béséléel, ce fils d'Uri que Dieu donna à Moïse pour construire le Tabernacle.

Parmi les objets de cette splendide collection Christofle je vous signalerai encore un meuble à bijoux Renaissance, orné sur sa face d'un bel émail de F. de Courcy, représentant un amour vainqueur. Contemplez-le

Pièces d'orfèvrerie en argent repoussé et à reliefs polychromes de Christofle.

attentivement : je vous le donne pour un des plus riches spécimens de tout ce que l'orfèvre moderne peut réunir de métaux précieux pour décorer un meuble d'art. Les ciselures, les damasquinures, les incrustations, les émaux cloisonnés, que sais-je encore? Tout ce qui chatouille le goût et fait la joie des yeux se fond dans un ravissant concert. Il n'a d'égal pour sa beauté et sa richesse que ces deux coins japonais que relèvent de merveilleuses incrustations d'or et d'argent, et sur les côtés desquels deux beaux émaux cloisonnés, figurant des marguerites blanches, jettent une note printanière et ensoleillée. Les Japonais, qui pourtant sont nos maîtres en la matière, n'ont guère mieux dans leurs vitrines, et ils pourraient emprunter à Christofle ses procédés, qui sont vraisemblablement plus pratiques que les leurs, pour la patine des bronzes, l'emploi des ors de nuances différentes et l'harmonieuse union de leur éclat aux pâleurs de l'argent.

C'est, en effet, à l'aide des procédés galvaniques que Christofle en vient à réaliser ces pièces exquises. M. Paul Christofle et plus particulièrement M. Henri Bouilhet, son associé, dont l'Officiel nous annonçait hier la promotion au grade d'officier de la Légion d'honneur, ont amené ces procédés à un point de perfectionnement auquel il ne semblait pas qu'on pût atteindre. Grâce à eux, le galvanoplaste est devenu un ouvrier d'art ayant en main des ressources multiples qui lui permettent d'asservir le métal et de lui infliger telles combinaisons et telles transformations qu'il lui plaît. Le domaine que sa production embrasse est immense. Tantôt il se contentera d'ajouter à quelque adorable statuette de notre Clodion moderne, Carrier-Belleuse, les séductions de l'or ou de l'argent; tantôt il nous rendra, sous les haillons de sa bure sanglante, avec son pâle visage d'ascète rayonnant des éblouissements célestes, cet admirable saint François d'Alonzo Cano dont Zacharie Astruc put ravir un jour l'image au trésor de la cathédrale de Tolède; tantôt enfin il coulera d'un bloc les figures qui décorent la façade de l'Opéra, la colossale statue de la Notre-Dame-de-la-Garde de Marseille, et ces deux grands lions de Caïn qui semblent, avenue Rapp, garder l'entrée de la section de métallurgie.

La très-belle réunion d'émaux cloisonnés que Christofle expose doit donner aussi parfois à songer aux Japonais et à leurs bons voisins les Chinois. Font-ils beaucoup mieux aujourd'hui que ces deux grands cornets représentant des courges et des raisins sur un fond bleu, ou bien encore que ces deux plateaux d'émail, dont l'un figure un geai dans un pêcher et l'autre un écureuil dans des branches de vigne?

Les bronzes à effets polychromes sont un des produits les plus spéciaux de la fabrication de Christofle. Les

quelques modèles qui en sont exposés sont d'un effet décoratif tel, qu'on ne peut l'imaginer plus séduisant. Je ne sais rien de charmant et de gai à l'œil comme les deux Japonaises de M. Guillemin. Grâce à l'habileté des procédés employés et à la belle harmonie de tons et de couleurs que l'on obtient aujourd'hui, l'art de la polychromie fait son chemin chez nous. Notre sentiment de la décoration moderne nous conduit droit à lui, et les temps sont proches où l'on s'étonnera qu'un art, que Phidias avait mis en honneur, ait été si longtemps dédaigné.

<div style="text-align:right">Émile BERGERAT.</div>

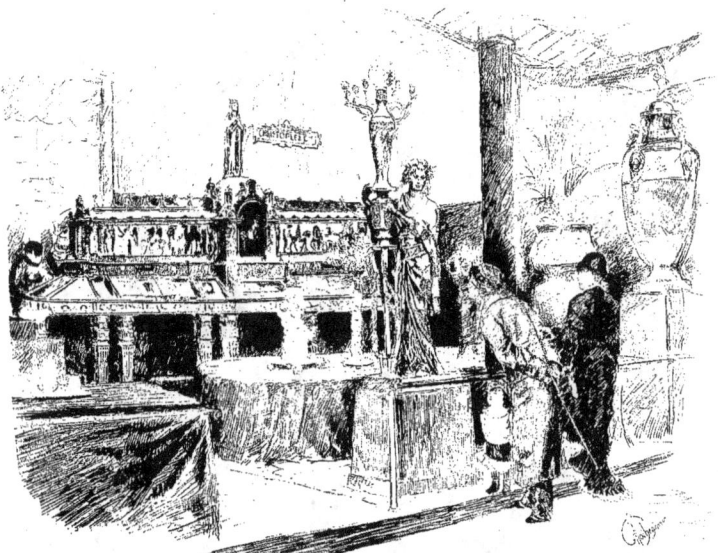

ART CONTEMPORAIN
SECTION FRANÇAISE

LÉON BONNAT

Le Champ-de-Mars est plein de la gloire de M. Bonnat. Lorsque par l'avenue Rapp vous pénétrez dans les salles de peinture de la section française, le premier tableau qui frappe vos regards est cet admirable portrait de M. Thiers qui fut l'honneur du Salon de 1877 et que la photographie, la gravure et l'enluminure aussi ont vite popularisé. Placée au centre du panneau qui fait face à l'entrée, cette calme et belle figure, qu'un jeu savant des ombres semble faire jaillir de la toile, vous apparaît tout d'abord rayonnante de vie et de pensée et vous force à la contempler. Il s'en dégage un charme intime

LÉON BONNAT

PORTRAIT AU FUSAIN DE M. BONNAT PAR LUI-MÊME.

et profond et comme un parfum de souvenir. Autour d'elle, l'artiste a groupé la plupart des toiles qui ont, en ces dix dernières années, accru son renom et consacré son talent. Voici le *Scherzo*, tout empli de rire et de soleil; le *Portrait de Madame Pascal*, l'un des plus retentissants succès du Salon de 1875; le *Barbier nègre, à Suez*, tableau solidement construit et d'une richesse de tons incomparable; *Une Rue à Jérusalem*, étude de l'Orient sérieuse et sincère; et parmi les productions de moindre importance cette mignonne toile, vrai bijou d'art que je troquerais sans regrets contre tous les entre-colonnements du *Saint Louis* de M. Cabanel, le *Portrait des petites demoiselles Dreyfus*, gentilles à croquer sous leurs ajustements de soie chatoyante et claire.

J'omets dans cette énumération six ou sept œuvres, tableaux de genre ou portraits, qui font honneur à leur signature et viennent grossir et compléter ce très-important envoi.

Prenez maintenant l'allée qui mène droit au pavillon de la Ville de Paris, entrez dans ce pavillon, et parcourez du regard les toiles qui s'y trouvent exposées. Ici encore M. Bonnat va vous apparaître dans sa gloire. Voici son *Christ*, œuvre dramatique et puissante où revit comme un souvenir de ce beau Christ de Vélasquez que possède le Musée de Madrid, ressemblant, ainsi que lui, bien plus à un homme expiré qu'à un Dieu expirant; voici encore les trois grandes compositions exécutées pour l'une des salles de la cour d'assises et, enfin, le superbe *Saint Vincent de Paul* de l'église Notre-Dame-des-Champs, l'une des productions les plus parfaites, à coup sûr, que la peinture d'église nous ait depuis longtemps données.

Ainsi, grâce au bénéfice particulier qu'il tire de ces deux expositions, M. Bonnat se trouve être l'artiste français dont l'œuvre est représentée, au Champ-de-Mars, par le plus grand nombre de toiles. M. Bouguereau, lui-même, cet infatigable producteur, n'en a pu réunir autant. Le mâle et robuste talent de l'auteur du *Saint Vincent* s'y montre à nous sous ses aspects les plus divers. Un seul tableau manque à cet imposant et glorieux ensemble : c'est cette *Assomption* qui valut, en 1869, la médaille d'honneur à M. Bonnat. Cette année, nous comptions la revoir. La ville de Bayonne, qui la possède et la montre avec fierté, n'a sans doute pu se résoudre à s'en séparer.

On dit que tout chemin mène à Rome : M. Bonnat, pour s'y rendre, a passé par l'Espagne. Je n'étonnerai certainement aucun de ses nombreux admirateurs en apprenant à ceux d'entre eux qui l'ignorent que son éducation artistique s'est commencée à Madrid. C'est devant les inimitables chefs-d'œuvre que son Musée contient qu'il a poussé pour la première fois l'*ambio* des vocations révélées. Une étroite parenté l'unit aux vieux maîtres espagnols. Entre tous, il en est un duquel il semble descendre en droite ligne : c'est Ribeira. Il a sa robuste allure, sa coloration chaude, son énergique modelé. Comme lui, il peint en pleine pâte, dédaigneux des lécheries du pinceau et préoccupé surtout d'atteindre à son effet par des oppositions vigoureuses de lumière et d'ombre. Il a sa force et sa rudesse, parfois il arrive à sa puissance. La tête du saint Vincent, resplendissante de simplicité et de bonhomie évangélique, le torse de l'homme qui, assis à ses pieds, soulève le bas de son vêtement, sont dignes des plus splendides morceaux du maître.

Un jour de l'année 1847, à l'heure où le soleil fait flamber les rayons d'or de la Puerta del Sol et bouillir l'eau du Mançanarés, M. de Madrazo, le père, travaillait au frais dans son atelier de Madrid lorsqu'on le vint avertir qu'un jeune garçon de quatorze à quinze ans demandait instamment à lui parler. A peine introduit, sans préambule et d'une haleine, en vrai poltron échauffé, le jeune visiteur lui conta que, depuis quelque temps habitant la ville et dès longtemps résolu à se faire peintre, il venait le prier de consentir à l'admettre au nombre de ses élèves. Devant une déclaration de ce genre, M. de Madrazo crut devoir s'armer de la gravité qui convient en pareil cas et démontrer au jeune homme que sa résolution n'était rien moins que funeste. Il lui fit, à cet effet, un très-éloquent et très-saisissant tableau des misères qui guettent l'artiste à ses débuts et l'accompagnent obstinément dans sa vie : l'obscurité, la pauvreté, l'existence dépensée souvent tout entière et sans profit à l'éternelle poursuite du beau, la lutte jusqu'au bout ardente, implacable, et toutes les amertumes et tous les soucis! Mais

voyant, au beau milieu de son discours, que l'enfant l'écoutait à peine et que ses arguments les mieux aiguisés venaient s'émousser contre une résolution irrévocablement prise, bien convaincu d'ailleurs, par expérience, qu'il est aussi malaisé d'empêcher un peintre de peindre qu'un oiseau de chanter, un fleuve de couler, un poète de conter fleurette aux étoiles, il promit tout ce qu'on lui demandait et n'insista plus.

Le jeune visiteur, vous l'avez deviné, c'était M. Bonnat. Sa famille, à la suite de quelques revers, avait récemment quitté Bayonne et était venue s'installer en Espagne. Depuis ce temps il promenait à travers les salles du Musée de Madrid, de chef-d'œuvre en chef-d'œuvre, ses admirations et ses extases.

Le lendemain de cette visite, Léon Bonnat entra dans l'atelier de M. de Madrazo. C'est à quelques mois de là qu'il peignit son premier tableau. Le sujet en était *Giotto dessinant des chèvres*. Il l'avait fait en cachette, d'instinct et comme à tâtons, ignorant qu'il était encore de la combinaison des couleurs et de la valeur exacte des tons ; l'un de ces galopins qui s'en vont par les rues de Madrid criant du sable lui avait posé son personnage. L'œuvre terminée, il vint prier son maître en confidence de l'aller voir. M. de Madrazo demeura quelques instants à la contempler, puis il prit son élève par les épaules et l'embrassa à deux ou trois reprises. « Il faut, lui dit-il, m'exposer ce tableau-là ! » Jugez de la joie de l'enfant ! Ce fut sa première récompense, et il m'a avoué que de toutes celles remportées depuis aucune ne lui avait été plus chère.

Le hasard avait éloigné Bonnat de France, un événement douloureux l'y ramena ; son père venait de mourir le laissant seul au monde, sans fortune et sans appui. La ville de Bayonne, sa ville natale, fort heureusement, lui vint en aide. Elle lui fit une pension et l'envoya à Paris terminer ses études. C'est là un fait assez rare et qu'il convient de signaler en passant : Léon Bonnat n'a jamais trouvé chez ses compatriotes que des protecteurs et des amis ; il est d'un pays où, par exception, l'on peut être prophète. A son arrivée à Paris, il entra dans l'atelier Cogniet et remporta, trois années après, un second prix de Rome. Bayonne, en apprenant la nouvelle, illumina dans son âme et lui envoya, avec son trimestre, l'assurance que sa pension lui serait fidèlement servie tout le temps que durerait son séjour dans la Ville Éternelle. Il boucla aussitôt sa valise et partit pour l'Italie.

Lorsqu'en 1861 il en revint, il avait déjà pris part à deux expositions : une première fois avec un *Bon Samaritain*, et cette année même avec *Adam et Ève retrouvant le corps d'Abel*, tableau qui lui valut une seconde médaille. Son premier gros succès ne date cependant que du Salon de 1863. Il y envoya une délicieuse figure de petite Italienne qu'il avait peinte à Rome. C'était le portrait de Pasqua-Maria, cette

charmante mendiante romaine qui fut, lors de son arrivée à Paris il y a une quinzaine d'années environ, l'un des modèles les plus recherchés et les plus renommés pour sa gentillesse et sa grâce, et que la comtesse de Noailles a ravie un jour aux ateliers pour en faire une grande dame. Sa légende a couru l'Italie, de Gênes à la pointe de Sicile; on se la conte dans les taudis de la rue du Bon-Puits-Saint-Victor et il n'est pas un petit modèle qui, l'ayant entendue, ne rêve en s'endormant sur son grabat de devenir princesse un jour.

A ce même Salon de 1861, MM. Hébert et Jalabert, M^{me} Bertaut et vingt autres encore avaient exposé le portrait de la ravissante fillette, mais, de toutes, l'œuvre de M. Bonnat fut proclamée la plus belle. C'en fut assez pour que de ce jour il devint le peintre attitré des Italiens et des Italiennes aux teints de cuivre, aux dents blanches, pittoresquement vêtus de ces costumes éclatants dont les colorations vibrantes et sonores emplissent la toile de soleil et de gaieté. Les robustes Napolitaines de M. Bonnat disputèrent bientôt le succès aux belles et poétiques Romaines de M. Hébert; puis, la vogue s'en mêlant, l'Italie envahit les ateliers et les salons. Ce fut une inondation, un déluge! Que Dieu pardonne à ces messieurs — en faveur des belles figures qu'ils ont peintes — toutes les laides et sottes figures qu'ils ont fait peindre!

En 1864, M. Bonnat remportait de nouveaux succès avec son *Saint Pierre de Rome* et son *Antigone conduisant Œdipe aveugle*. Le *Saint Vincent de Paul* dont j'ai déjà parlé et que nous publions ici n'est que de 1866; il fut exposé en même temps que les *Paysans napolitains devant le palais Farnèse*. Avec ces deux belles toiles, l'artiste mit le sceau à sa double réputation de peintre de genre et de peintre d'histoire. Je leur donne, sans hésiter, le pas sur toutes ses œuvres. Elles marquent sa place parmi les maîtres.

Au nombre de ses meilleurs tableaux, je veux citer encore : *Ribira dessinant à la porte de l'Ara cœli*, souvenir plein de respect qu'il devait bien à la mémoire du vieil Espagnol; le beau portrait qu'il a fait de lui-même et son *Barbier turc*, qui rase d'un geste terrible et rapide le crâne résigné d'un sectateur du Prophète. J'ai parlé des autres.

Dans la peinture française ce rude travailleur a fait école. Son procédé large et puissant, sa robuste facture qui s'emporte parfois jusqu'à la violence, lui font une personnalité très-nettement accusée. A cet atelier Cogniet, où il fut jadis élève et dont il est aujourd'hui le maître, tout un monde de jeunes peintres se presse attentif à ses leçons. L'art n'a pas de serviteur plus fidèle, plus modeste et plus dévoué que Léon Bonnat.

<div style="text-align:right">Gustave Gœtschy.</div>

LA FERME JAPONAISE DU TROCADÉRO, dessin de M. Séï-Téï Watanabé, peintre japonais

CAUSERIE

LES TABACS A L'EXPOSITION

Les ingénieurs qui ont construit le Pavillon des Tabacs lui ont donné la forme d'une petite église, ayant sa nef et ses bas côtés, voire ses chapelles. Ils ont eu raison : le tabac n'est-il pas l'objet d'un culte véritable? N'a-t-il pas ses fidèles, ses dévots et même ses intolérants? Soyons juste cependant : il n'a pas fait de tartufes et jamais intrigant ne fit semblant de fumer beaucoup pour se rendre plus agréable en société. Mais, les religions ont-elles quelque chose de plus mystérieux que le plaisir singulier qu'il procure? Et, comme les religions d'ailleurs ne transporte-t-il pas l'âme dans un monde idéal avec les nuages légers de sa fumée? Aussi, ai-je été bien près de retirer instinctivement mon chapeau en entrant dans cette enceinte, et l'huissier de service eut-il toutes les peines du monde à m'empêcher de prendre une pincée de scaferlati dans une coupe qui me fit, au premier abord, l'effet d'un bénitier.

Je revins d'ailleurs très-vite de mon illusion; ce bruit monotone n'était pas celui de la parole humaine, mais bien la voix des machines en mouvement et ce délicieux arôme n'était pas celui du benjoin que la politesse occidentale décore du nom d'encens. Mais l'enivrante odeur! Un de mes camarades d'École polytechnique, actuellement ingénieur de la manufacture, est l'auteur de cette curieuse remarque : que les terrains qui conviennent à la culture de la vigne sont aussi les meilleurs pour celle du tabac. Tout le monde sait d'ailleurs que les pays où l'on boit de la bière sont ceux où l'on fume le plus. Aussi, tandis qu'un Autrichien fume annuellement, d'après les statistiques, 1 kilog. 48 de tabac et un Prussien, 1 kilog. 83, un Français n'en consomme que 784 grammes, un Hongrois, 870 grammes et un Italien, 708 grammes. J'en conclus qu'un peu de l'âme du vin monte dans cette herbe magnifique et que ceux, qu'alourdit le breuvage pesant des brasseries, ont besoin de ses stimulantes vapeurs. Je sais bien que les savants ont insinué que le tabac était un narcotique. C'est même ce qui explique comment ceux qui en font un usage continuel produisent si peu, ainsi qu'on l'a pu voir par les exemples de Georges Sand et de Théophile Gautier. Le tabac, un narcotique! Mais les gens que la digestion invite au sommeil ne luttent victorieusement qu'en allumant une cigarette, qui leur brûlera les doigts s'ils ont le malheur de s'oublier!

Nous payons le tabac fort cher en France, ce qui inspire aux Belges une opinion exagérée de leur pays. Aussi, les fonctionnaires qui, chez nous, fabriquent le produit que le dictionnaire de l'Académie appelle, seul, encore : Pétun (d'où le verbe pétuner, qui ne manque pas de charme), ces fonctionnaires, dis-je, semblent s'être préoccupés surtout, dans leur exposition, de nous montrer que, si la matière première est de valeur médiocre, le génie dépensé à la traiter est hors de prix. Voici, en effet, trois machines d'un fonctionnement tout à fait curieux : la machine Lusini, la machine Mérijot et la machine Darguiès. C'est à la première que nous devons ces cigarettes, parfois incombustibles, mais d'une rondeur si parfaite, que le fumeur sérieux admire mais abandonne aux consommateurs superficiels, sachant bien que rien ne vaut la pincée de caporal roulée entre les doigts, dans un de ces petits papiers par lesquels Job a remplacé ses lamentations bibliques. La seconde, dont l'inventeur vient de mourir, bien jeune encore, nous donne ces petits paquets carrés dont les gens soigneux font leur unique blague. Mais la troisième, la machine Darguiès, que vient de récompenser la médaille d'or, est de beaucoup la plus étonnante, car ce n'est pas des bras, mais un raisonnement qu'elle remplace; elle effectue un travail de vérification; elle fait l'office d'un contrôleur.

Imaginez une pince, une balance et trois rigoles. Le paquet dont il s'agit de vérifier le poids est appréhendé, pesé et dirigé — à droite, s'il est trop lourd — à gauche, s'il est trop léger — dans le tube central, s'il est exactement dosé. Le tout mécaniquement et par le seul mouvement du fléau. Nul doute que l'auteur ne songe, en ce moment, à compléter l'appareil par un organe accessoire qui ira prendre, dans la poche de l'ouvrier fautif, le montant de l'amende qu'il a encourue et le versera dans une caisse spéciale. J'avoue que je suis toujours un peu troublé quand

je vois l'œuvre de la pensée effectuée par des morceaux de fer, des courroies et des roues. Où s'arrêtera cette invasion de la matière ? A quand la machine qui écrira des articles, qui composera des vers et qui fera passer des examens de baccalauréat ?

Ces ingénieurs sont sans pitié. Si encore, pour nous garder quelques illusions, ils revêtaient leur diablerie de quelque forme aimable. Mais non! Ainsi, ils ont été jusqu'à inventer un fumeur mécanique, qui désespère les marchands de tabac en feuilles par l'inflexibilité de ses arrêts sur la combustibilité relative de leurs produits. Vous croyez peut-être qu'ils en ont fait un joli petit automate déguisé à la Hongroise, avec des bottes à glands, un bonnet d'astrakan et une longue pipe en porcelaine! Pas du tout. Un tube et un soufflet, rien de plus. Aucune imagination! aucune concession au pittoresque!

La seule note souriante, dans ce superbe laboratoire, la seule note vivante est donnée par les ouvrières occupées à la confection des cigarettes. Pour les tabacs précieux, c'est du bout des ongles seulement qu'elles appréhendent la petite touffe échevelée que leurs doigts ne rouleront dans son enveloppe légère, qu'à travers une seconde enveloppe de gros papier bleu; car il paraît que le toucher de la peau pourrait lui enlever un peu de son arôme. Le geste n'est pas sans une certaine grâce, mais il est effectué avec plus de résignation que d'entrain. Je pense malgré moi, devant ces jeunes filles, vouées à une tâche monotone et sans rêverie, à ces jolies Japonaises de l'Exposition de 1867, dont les cheveux étaient bleus à force d'être noirs, dont les robes de soie bariolées avaient l'éclat de plumages et qui, dans des poses fugitives d'oiseaux, écrivaient en souriant de longs poèmes sur un rouleau indéfini, ou posaient sur des postiches des poissons d'or et des pivoines de pourpre. Le travail des femmes est triste sous notre ciel gris. Celles-là semblaient avoir emporté, dans leurs yeux, un peu du clair soleil de l'Orient.

A l'inverse de Faust, quittons la charmante image de Marguerite pour le laboratoire de M. Schlésinger. Un monde de tubes et de cornues! C'est là que sont analysés les différents tabacs et que leur richesse en poison est exactement définie. Voici quelques résultats pour les timides qui n'ont pas la confiance de Mithridate dans un régime homœopathique. La nicotine entre pour 1,8 à 2,5 o/o dans le tabac à fumer, pour 1,5 à 1,8 dans les cigares communs, pour 1,8 à 2,5 dans ceux de la Havane, pour 2 à 3 dans le tabac à priser. Celui-ci est donc incomparablement le plus vénéneux. Lors donc que les souverains offraient aux comédiens illustres des tabatières enrichies de diamants, ils les poussaient tout simplement au suicide. Hippocrate savait ce qu'il faisait en refusant les tabatières d'Artaxercès.

Des chiffres, n'est-ce pas? Vous êtes, comme moi, insatiables de chiffres! C'est avec des chiffres que l'on cause en l'an de grâce 1878, comme c'est par le télégraphe qu'on s'écrit, ce qui n'était pas fort heureusement l'usage, au temps de M^{me} de Sévigné et même de Voltaire. Savez-vous la manufacture de France dont la production annuelle est la plus considérable? — Celle de Lille, qui fournit à la consommation 6,329,000 kilogrammes, soit 1,000 de plus que celle même du Gros-Caillou. Viennent ensuite celles de Châteauroux, Morlaix, Lyon, Nantes et Toulouse, dont la production dépasse 2,000,000. Les moins importantes, à ce point de vue, sont celles de Nice, représentée par 167,000 kilogr., et de Reuilly, qui n'atteint que 128,000. Le total est, pour toutes réunies, de 34,782,000 kilogr.

Arrêtons-nous devant l'herbier géant dont chaque page porte un échantillon, depuis la feuille grossière avec laquelle se fait le tabac de cantine, jusqu'au Giubeck, qui ne coûte pas moins de 45 francs le kilogramme, et qui doit être prodigieusement indigné de cette promiscuité démocratique. Console-toi, pauvre Giubeck! Tandis que ton voisin est destiné à finir dans quelque pipe empoisonnée, les lèvres de quelque belle Russe, blonde comme toi, attendent tes cigarettes odorantes. Le pis qui te puisse arriver est de t'évaporer dans quelque narguilhé après avoir fait un peu d'hydrothérapie à l'eau de rose.

J'avoue que les cartes où sont suivies, dans une forme saisissante, les fluctuations de la consommation en France m'ont rendu rêveur. Le mois où l'on fume le plus est le mois de décembre, celui où l'on fume le moins est le mois de juillet. Le tabac serait-il donc, pour les pauvres gens, un moyen de chauffage? Je vois d'ici des petits enfants approchant leurs doigts engourdis de la pipe du chef de famille, et ce tableau n'a vraiment rien de gai. Pourquoi fume-t-on moins en mars qu'en février et en avril? Serait-ce un peu pour faire une concurrence déloyale aux cheminées, dont les nuages sont refoulés dans les appartements par les bourrasques et les giboulées? O fantaisie de la statistique! O mystères de l'arithmétique!

En dehors de l'Exposition française, les industries relatives à la culture, à la fabrication et à la mise à point du tabac sont peu représentées dans les galeries du Champ-de-Mars. On trouve cependant de magnifiques échantillons de cigares de la Havane dans la section Espagnole, et plusieurs vitrines intéressantes de tabacs à priser et à fumer dans la section Portugaise. La Suisse est représentée par ses légendaires Vevey dont le parfum n'est pas fait pour les délicats, mais dont la combustibilité est parfaite. La Grèce, la Suède et la Norvège, la Russie et l'Angleterre, ont envoyé quelques rares produits. Dans la section Américaine, on remarque des cigarettes de Virginie jaune, d'un aspect très-particulier et des tablettes de tabacs proh pudor! à chiquer, disposées fort ingénieusement en damiers. Mais tout cela est peu de chose auprès de notre exhibition nationale. Nous avons mis une coquetterie évidente à défendre l'honneur d'un produit que nous vendons plus cher que nos voisins.

Et maintenant qu'il me soit permis de faire ton éloge, en terminant, herbe divine qui fait vivre l'homme dans le commerce continuel du feu, cette source de toute vie, herbe fraternelle qui te consumes avec nous et par nous et confonds ton parfum à notre souffle, herbe féerique dont les fleurs de fumée s'épanouissent dans le jardin des rêves! Un jour peut-être, je te chanterai sur la lyre et je te dirai tes calmes bienfaits après les délices cueillis de l'amour.

<div style="text-align:right">Armand Silvestre.</div>

ART CONTEMPORAIN

SECTION FRANÇAISE

HUGO SALMSON

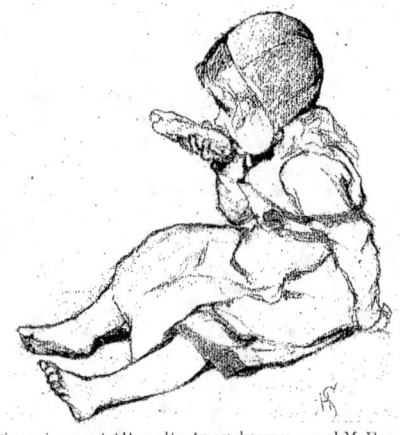

Un vaillant, né pour les grandes choses et qui a reconnu, après quelques tâtonnements et quelques indécisions, quelle était sa véritable voie. Son histoire est intéressante, comme celle de tous les artistes qui sont déjà grands et qui sont appelés à devenir très-grands. C'est le roman intime d'un talent, sollicité d'abord par le pittoresque, faisant l'école buissonnière dans les chemins creux de la fantaisie et du genre, cherchant la vérité où elle n'était pas, et finalement trouvant son chemin de Damas artistique dans les champs de Picardie, au milieu de la nature simple et franche.

Il est bon de raconter les péripéties qui ont précédé ce dénoûment heureux auquel M. Hugo Salmson doit d'être aujourd'hui un artiste de premier ordre, visant un but très-élevé qu'il atteindra sûrement.

M. Hugo Salmson est né à Stockholm, en juillet 1844. Il n'a pas eu à lutter, dès son enfance, contre la misère, qui est si souvent la préface des biographies artistiques. Né dans une famille d'artistes, ayant un oncle qui s'était fait un nom dans la gravure et un cousin sculpteur, qui est actuellement

directeur des Beaux-Arts, à Genève, il ne vit pas davantage sa vocation contrariée par ses parents. D'autres difficultés, des difficultés morales, plus insurmontables que celles-là, lui étaient réservées. Entré à l'École des beaux-arts de Stockholm, il se trouva, en effet, dans un milieu qui pouvait lui être fatal. Je ne voudrais pas qu'on se méprît sur le sens de ce jugement, qui m'est personnel. Je veux simplement dire par là que l'Académie suédoise, qui compte dans son sein des artistes de premier ordre, obéit encore aujourd'hui à

un courant dont l'École française a depuis longtemps fait justice. Ce courant peut être défini par une date : 1830. Le calendrier artistique de Stockholm retarde de quelque trente ans sur le nôtre. On ne voit, dans ce pays, rien de plus beau, rien de plus élevé, rien de plus noble que la peinture d'histoire. On y doit préférer encore M. Robert Fleury à Rousseau, à Corot, à Millet. Tout tableau qui ne représente pas des personnages en toge ou en pourpoint est condamnable à Stockholm... il y a heureusement une Cour d'appel à Paris.

L'influence de l'Académie, les idées reçues et acceptées par tous dans son pays natal, furent les difficultés grandes contre lesquelles M. Hugo Salmson eut à lutter. Ce n'est pas une chose commode que de suivre une voie toute différente de celle que des maîtres, autorisés d'ailleurs par leur talent, vous

ont montrée, que de s'arracher aux influences dominantes, que de s'émanciper d'une tutelle artistique. C'est presque une petite révolution intime qu'il faut faire. M. Hugo Salmson a fait sa petite révolte et il s'en est bien trouvé.

Sa bonne étoile voulut qu'il remportât le « Prix de Rome » en 1868. Ce prix consiste en une pension avec laquelle le lauréat doit aller étudier les beaux-arts à l'étranger. Libre à lui cependant d'aller à Rome ou de n'y pas aller, suivant son penchant et ses convictions. M. Hugo Salmson ne prit

pas la route de l'Italie. Il vint tout droit à Paris, pensant avec quelque raison que la bonne école était ici. Pendant deux années, il travailla sous les yeux de Charles Comte, et ce ne fut qu'en 1870 qu'il envoya une toile au Salon.

Ce tableau représente une scène inspirée par les mœurs de la Dalécarlie. Une tireuse de cartes, accroupie, ouvre, sur le plancher, son jeu de tarots, et ses révélations font rougir une jeune Suédoise, dont le secret vient d'être divulgué devant toute la famille. C'était un bon début. On y remarqua la précision du dessin, la recherche du coloris, l'habile disposition des personnages.

En 1872, il exposa une *Odalisque*.

Pendant la guerre, le jeune peintre avait été en Belgique. Il mit à profit son séjour à Anvers, en faisant des esquisses qui lui servirent pour la composition d'un tableau intitulé : *Place du Marché*

d'*Anvers au XVIII^e siècle*, qui figura au Salon de 1873, où il fut très-regardé. On aime assez en France les reconstitutions archéologiques. M. Salmson avait dans ce tableau planté un fort joli décor flamand, avec des maisons espagnoles. Il y contait, en outre, avec beaucoup d'esprit et de couleur, une anecdote galante et éternellement vraie. D'un côté c'était un vieux mari, qui payait par un louis d'or un petit bouquet à une jolie marchande de fleurs, tandis que sa femme, jeune et jolie, regardait non loin de là un cadet de famille causant avec un usurier juif.

Le Salon de 1874 vit paraître un nouveau tableau de l'artiste suédois : la *Fête de saint Jean en Dalécarlie*. Monté sur un tonneau, un jeune garçon tire un coup de pistolet en l'air pour annoncer à tout le village la plantation du mât de cocagne. A ce signal, toute la jeunesse accourt, musique en tête. Cette scène est pleine de détails amusants, de types pris sur le vif. Il y règne une vie intense. Le Musée de la ville de Washington s'est empressé d'acheter le tableau, et il a bien fait.

M. Salmson eut deux toiles au Salon de 1875 : la *Petite fille suédoise* et *Pierrot au violon*. On n'a pas oublié la tête et l'attitude de ce Pierrot blanc dans l'ombre du poste, comique encore sans le vouloir, après l'avoir sans doute trop voulu. Quant à la petite Suédoise, elle a été chantée en un sonnet par M. Adrien Dézamy :

> La mère est aux champs, le père à la forge.
> La fillette alors s'assied dans la cour
> Parmi ses pigeons chéris, dont la gorge
> De mille reflets s'irise au grand jour.
>
> L'un vient becqueter, l'autre se rengorge.
> Quels roucoulements !... Chacun, à son tour,
> Dès qu'il a reçu caresse et grains d'orge,
> S'envole joyeux vers son nid d'amour.
>
> Dans ses petits bras, la jeune Suédoise
> Tient son favori, que rien n'apprivoise
> Et qui de s'enfuir cherche le moyen.
>
> Comme elle est heureuse, et quel frais sourire !
> Son œil vous arrête et semble vous dire :
> « Ce sont mes enfants ; je les aime bien ! »

Le Salon de 1876 fut particulièrement favorable à M. Salmson, qui exposa son tableau intitulé : *Dans la Serre*. Vous ne l'avez pas oublié. A travers les parois de verre apparaissait une petite ville frissonnant sous la neige, tandis que parmi les palmiers nains et les fougères géantes, au milieu du printemps factice de la serre, une jeune mère causait avec son enfant. Cette toile fit sensation.

Le Retour du Baptême, exposé l'année dernière, nous ramène aux scènes de la campagne et va nous servir de transition pour arriver aux *Bineurs de betteraves*, si admirés cette année.

C'est en Picardie, non loin d'Arras, que M. Hugo Salmson a pris les types de ce tableau magistral

où les figures se détachent si simplement et si grandement sur le vaste horizon d'une campagne nue. Le beau plein air! Quelle grandeur ont ces paysans et ces paysannes dans la simplicité harmonieuse de leur costume! Cela est vrai et beau. Quel progrès réalisé depuis le tableau de : *la Serre*, si coquet, si parisien, mais qui appartient évidemment à un ordre d'inspiration inférieur. L'anecdotier, le genriste, a disparu, et nous nous trouvons en présence d'un artiste qui rappelle le grandiose talent de Millet.

Nous ne saurions trop engager M. Salmson à persévérer dans cette voie, qui est la sienne. Ses paysans picards nous ont prouvé qu'il savait comprendre et rendre la nature. Préparé par ses études de peintre d'histoire à traiter supérieurement la figure, attiré par ses convictions et son goût vers le rustique vers la nature simple, le jeune membre de l'Académie de Stockholm peut prétendre au plus brillant avenir et rendre en gloire, à son pays natal, ce qu'il a reçu de lui en encouragements et en éducation artistique.

<div style="text-align:right">René Delorme.</div>

JOAILLERIE **ART INDUSTRIEL** MAISON VEVER

Voici une maison qui porte une fière devise et qui n'a pas à regretter de lui être constamment restée fidèle. Depuis l'année 1821, époque à laquelle elle fut fondée, sa prospérité et son renom ont toujours été grandissant. Elle est de celles en qui semblent revivre les traditions fécondes des grandes familles d'ouvriers de la Renaissance : on y est joaillier de père en fils. C'est ainsi que florirent, au commencement du XVIe siècle, les grandes industries d'art. Chacun apportait, à son tour, à l'œuvre commune et à l'honneur commun, son intelligence, son expérience et son savoir. Dans la maison Vever, trois générations se sont déjà succédé. Son chef actuel est chevalier de la Légion d'honneur et président du Syndicat de la bijouterie, de la joaillerie et de l'orfèvrerie ; il a été juge consulaire et fait partie du Jury de l'Exposition universelle. Comme on voit, dans la maison Vever, *l'art* et *la probité* ont bien fait les choses.

Par l'élégance et la richesse de ses joyaux, la délicatesse et la finesse de leur travail, la beauté de leurs formes et la qualité des pierres qu'elle emploie, la maison Vever est, certainement, à l'heure présente l'une des premières de Paris, ce qui revient à dire qu'elle est une des premières du monde, attendu que, dans cet art charmant de la parure, le joaillier parisien est aujourd'hui incontestablement sans rival. Grâce à la perfection des instruments et des procédés en usage pour affiner, sertir, monter et tailler les bijoux, il peut laisser à l'aise son imagination trotter et vagabonder sa fantaisie. Il fouille le métal, assortit la gemme, la fait pétiller et scintiller avec l'habileté d'un Vénitien, la patience d'un Hindou et le goût d'une Parisienne. Aux fleurs il emprunte leur délicatesse et leur grâce, et leur éclat aux étoiles. Il y a derrière les vitrines de M. Vever des aigrettes et des branches constellées de plus de diamants que la voie lactée n'en compte et que le souffle d'un enfant suffirait à faire onduler. On les croirait sorties des mains des fées. Si Mab, la petite reine, venait visiter l'Exposition, elle choisirait, pour faire tailler son

char, l'un de ces rubis-balais, l'une de ces opales ou bien encore la première venue des perles de haut prix que la maison Vever y a placés.

Je signalais, dans un récent article, une tendance très-accusée de l'art de la joaillerie à suivre le grand mouvement qui pousse l'esprit et l'observation modernes vers les choses de la nature. M. Vever, — son exposition en témoigne, — a ouvert aussi sa porte à l'idée nouvelle. Pourtant, il me paraît avoir

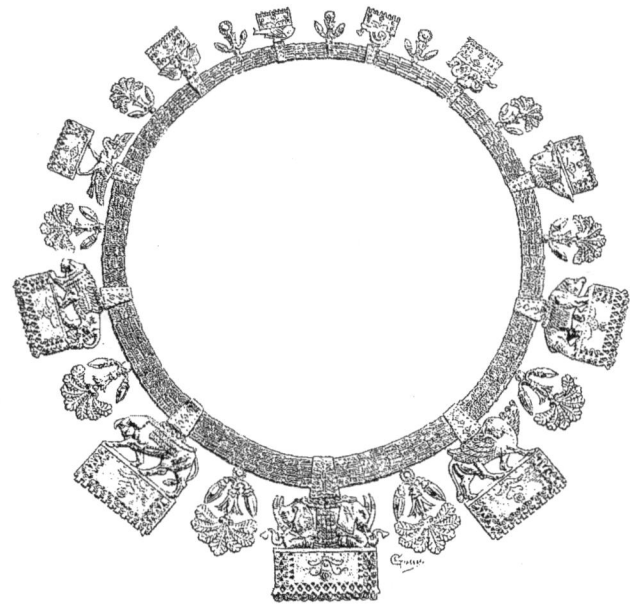

conservé une prédilection marquée pour la tradition classique, qui tend à restituer les types de l'art ancien, à les mélanger et à leur donner une forme plus parfaite en leur appliquant les procédés nouveaux. Je vous signale tout particulièrement, dans sa collection d'objets exposés, un collier assyrien et un peigne grec qui sont, dans le genre, deux pièces parfaites et d'une rare valeur. La pureté de leur dessin et la belle harmonie de leurs formes attestent de sérieuses études et de longues recherches. Joignez à cela que les pierres qui les rehaussent sont d'une grande richesse, irréprochablement façonnées et d'une pureté incomparable, et vous ne serez pas surpris que je les place au premier rang parmi les beaux objets de la section.

E. B.

CAUSERIE

LES GOBELINS

u milieu du XVII° siècle, la France ne possédait pas moins de quatre manufactures royales de tapisseries de haute lisse. François Ier avait institué la première à Fontainebleau, en 1543; puis Henri II et Henri IV avaient fondé les autres à Paris, ce dernier ayant fait venir des ouvriers flamands à la rescousse des artistes italiens. Ce fut Colbert qui, en 1661, avec l'esprit organisateur qui fit sa gloire, les réunit aux Gobelins et leur donna pour directeur Charles Lebrun.

Au dedans, le plus calme des oasis; au dehors, la plus bruyante des renommées. Voici des siècles que les auteurs obscurs de tant de chefs-d'œuvre vivent en patriarcales familles, cultivant des jardins aux heures de récréation. Penchés, pendant les heures de travail, sur le métier patient qui, comme les machines sonores, ne chasse pas la rêverie, génération de sages perdue dans un monde de fous, rien ne les distrait de leur calme occupation, pas même les honneurs, car on y compte encore les proches d'un ancien ministre, M. Duruy, ayant appartenu à une de ces anciennes lignées fidèles au travail. C'est donc dans un recueillement relatif que s'élaborent ces merveilles décoratives qui protestent si discrètement contre la production hâtive des industries contemporaines.

L'art s'applique fort bien à l'industrie, en ce sens qu'il en peut ennoblir les moindres produits en y mettant le sceau du goût et un élément intellectuel. Par contre, l'industrie ne saurait jamais s'appliquer à l'art pour y remplacer la pensée humaine par des efforts mécaniques. Confiée au travail personnel de mains intelligentes, la fabrication des Gobelins appartient presque exclusivement à l'art seul.

Sous l'impulsion de son premier directeur, elle vise bien plutôt à substituer un mode décoratif nouveau aux procédés de la peinture qu'à imiter servilement les effets de celle-ci. — C'était, à mon humble avis, la vérité. — On n'employait guère, à cette époque, que trois tons d'une même couleur, quitte à les éclaircir, au besoin, avec du blanc. Les modelés s'obtenaient par des hachures transversales produisant, de loin, une fusion de couleurs entre les tons voisins. Le grand intérêt de cet artifice et de cette sobriété de palette était dans l'emploi de teintes exclusivement résistantes, et on doit à ce souci l'état de conservation admirable de la plupart des tapisseries de ce temps.

Au XVIII° siècle, sous l'influence de Boucher et de Watteau, on se départit visiblement de cette sagesse, au grand détriment de la durée des produits et sans leur ajouter une valeur nouvelle. C'est toujours vicier un art que de le mettre au service d'un autre, en empruntant à ce dernier des effets inhérents à sa propre nature. Il y a, de plus, quelque impossibilité à cela, et la franchise des moyens demeure l'honneur des œuvres vraiment belles.

Il n'y a pas encore fort longtemps que cette préoccupation de reproduire les moindres finesses des tableaux était celle qui prédominait à la manufacture. Je n'en veux pour preuve que les grands portraits destinés à décorer les panneaux de la galerie d'Apollon. A l'Exposition même, on la retrouve dans la Vierge au saint Jérôme, du Corrège, dans la Visitation de la Vierge, de Ghirlandajo, deux chefs-d'œuvre d'ailleurs se faisant pendant extérieurement dans le portique du milieu. Le métier est encore entré visiblement en lutte directe avec la palette dans la Sainte Élisabeth de Hongrie, reproduction d'un petit tableau du XVI° siècle, et le pinceau de Lebrun, qui ne brillait pas d'ailleurs par une extrême richesse de tons, aurait presque à envier quelque chose aux copies tissées de ces deux grandes compositions : la Terre et l'Eau.

J'avoue qu'une simple figure primitivement conçue avec un souci décoratif me paraît le thème le plus parfait qui puisse être soumis à l'art de la tapisserie. Telle est la Séléné de M. Machard, si justement remarquée au Salon de 1875. Les Gobelins devraient faire un chef-d'œuvre avec cette gracieuse image de la nocturne déesse tendant un croissant en arc lumineux, debout sur des nuages légers. Cette fantaisie pseudo-mythologique avait pour elle le charme

de l'invention et le mérite d'une composition sobre. Les Gobelins ont fait le chef-d'œuvre attendu. Il occupe la place d'honneur, et c'est justice.

L'original de la Sélèné était vraiment un tableau. Je n'en dirai pas autant des modèles des huit panneaux de M. Mazerolle, destinés au grand buffet de l'Opéra. Ceux-ci ne devaient être pris que pour de simples cartons destinés à un autre mode définitif de reproduction, et je ne serai que juste en disant qu'ils ont tenu plus qu'ils n'avaient promis. Les deux figures de M. Chevignard, Tornatura et Sculptura, qui doivent orner le musée céramique de la

manufacture de Sèvres, étaient également composées dans une intention purement décorative. Il ne nous déplaît pas, d'ailleurs, qu'il en soit ainsi, l'écueil étant, comme nous l'avons dit plus haut, de s'attaquer à des morceaux excédant les ressources d'un art qui doit demeurer, avant tout, original dans ses procédés, sous peine de ne plus exister.

On n'apprendra pas sans intérêt ce que coûtent ces admirables choses.

Pendant les vingt-sept années que dura la direction de Lebrun, quarante mille cent dix aunes carrées de tentures de haute lisse furent fabriquées aux Gobelins et coûtèrent un million cent mille livres, ce qui fait deux-cent soixante-sept livres à l'aune, les modèles non compris. Aujourd'hui, le mètre carré de tapisserie des Gobelins ne coûte guère moins de mille huit cent francs de main-d'œuvre, ce qui élève à quatre mille francs le prix de revient total, mais qui souvent atteint le double. Voyez ce que vaut la bonne appropriation des choses à leur but! La Sélèné, qui mesure neuf mètres, n'a coûté que trente-six mille francs; c'est-à-dire le prix minimum, tandis que plusieurs œuvres infiniment moins bien venues, mais plus ambitieuses, ont été obtenues bien plus onéreusement.

Je me reprocherais de terminer cette courte notice par ces sordides considérations. *La manufacture des Gobelins est une des gloires artistiques de la France.* Rien ne saurait donc lui être marchandé. Ce n'est qu'au lis des champs qu'il est permis d'être splendidement vêtu sans avoir filé — et encore n'est-ce pas l'avis des araignées ; car, tandis que j'écris ces lignes, j'en vois une entourer le plus beau de mon jardin d'un fin tissu où s'irradient les gouttes de la rosée matinale, où courent en fils d'or les premiers rayons du soleil, où la lumière mouillée dessine des arabesques multicolores. C'est ainsi que d'éternels ouvriers nous distrayent même du spectacle grandiose de la nature et que l'art en détourne notre esprit par une attraction supérieure.

<div style="text-align: right;">Armand SILVESTRE.</div>

ART CONTEMPORAIN

SECTION BELGE

ALFRED STEVENS

Alfred Stevens est une manière de Balzac par la pensée, par la profondeur et par les côtés psychologiques de ses compositions. Il est analyste, et analyste de cette créature difficile à saisir, difficile à comprendre, difficile à traduire : la Femme! et la femme du dix-neuvième siècle surtout! celle qui se dérobe, qui échappe, qui fuit, qui cache sous son front de neige des tempêtes, qui couve un volcan sous des dehors de vierge; qui est la curiosité, la passion, la joie ou la douleur d'une époque; qui fait cette dernière futile ou grande, qui la gaspille ou qui l'ennoblit. Il a voulu décrire dans des pages longuement mûries « l'éternel féminin », et, pour toucher le but, il l'a étudié en regardant la société passer devant lui.

La Femme, n'est-ce pas le prototype de l'influence sociale? Où devait-il la placer? Dans son milieu naturel, c'est-à-dire partout. Le foyer domestique, les promenades publiques, les visites, le grand air, le plein soleil, lui ont permis de peindre son « sujet » sous mille faces caractéristiques. Il l'a montré avec ses élans vers le bien, ses appétits de fruit défendu, ses curiosités maladives, ses générosités, ses caprices, ses dévouements, ses ardeurs; ce qui, de tout temps, a fait de l'être « ondoyant et divers » que nul n'a encore bien approfondi le moteur infatigable de l'humanité.

Prenons, par exemple, le tableau intitulé : *le Sphinx parisien*. La femme qui y est indiquée a le don fascinateur des poèmes mystérieux que l'Art a créés. On songe, en la voyant, à ces types jetés vivants dans la pâte : La *Joconde*, du Titien; la *Femme au chapeau de paille*, de Rubens; la *Cenci marchant au supplice* entre deux haies de sanglots! Avec sa chevelure d'un roux fauve aux reflets d'or, son masque énigmatique, sa main gauche couvrant les lèvres comme pour empêcher un secret de s'en échapper, son bras droit replié nerveusement et cet œil vague, plongé dans une région qui existe au delà de la réalité, dans le rêve sans fin, cette créature cause une sorte de terreur secrète.

On se demande ce que peut bien renfermer ce front mamelonné de petites bosses, à peine perceptibles dans le désordre voulu d'une coiffure à la diable. Une robe de gaze semée de fleurs, ainsi que la robe d'Ophélie, enveloppe le corps. Un boa capricieusement arrangé entoure le cou. On dirait d'un serpent qui serait un emblème.

Les *Mondaines* nous introduisent dans l'atelier du peintre à la mode. Quel régal de couleurs! La robe bleue et le châle cachemire de la visiteuse, dont le chapeau également bleu arbore une aigrette crânement posée; la robe feuille morte de la femme qui reçoit; le rouge pâli par les ans du canapé; au fond, le divan d'un velours vert-brun, le paravent en laque niellé d'arabesques d'or; sur un guéridon, la note gaie d'un vase de Chine, et, dans une sorte de réduit, à gauche, de grandes draperies qui tombent, et un filet de lumière qui pénètre, à la façon de Pieter de Hoch.

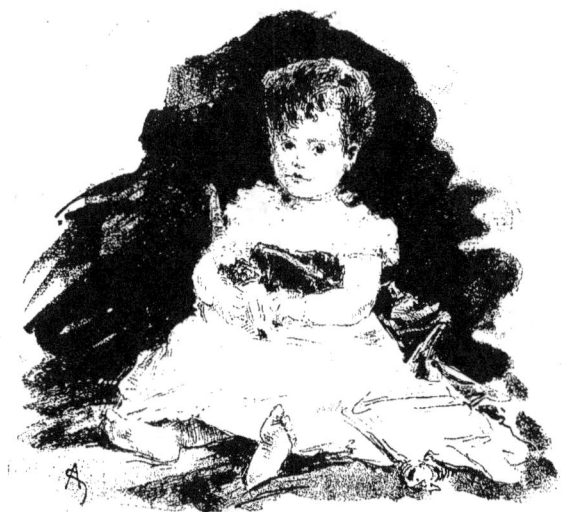

Plus loin, dans un autre cadre, la Curiosité est personnifiée par les deux figures arrêtées devant un masque japonais. Elles l'interrogent du regard, elles paraissent le scruter comme si elles espéraient découvrir quelque chose derrière lui. Le masque rit largement. A-t-il double face de même que celui du théâtre grec, qui grimaçait la douleur avec le vieil Eschyle, qui se dilatait de joie avec l'étincelant et mordant Aristophane? Quelle harmonieuse coloration répandue sur tout l'ensemble : la robe, d'un rose tendre, se fondant dans la robe jaune lamée de soie, la chevelure brune de l'une des curieuses se mêlant avec la chevelure vénitienne de l'autre; et ce merveilleux dessin, ce dessin qu'on ne sent pas, qui cerne les contours, qui modèle les chairs; et cette distinction et cette finesse d'exécution d'une souplesse si vivante, d'une intensité si humaine, si féminine!

Voulez-vous un drame intime? regardez le *Retour au Nid*. Que d'événements dans ce modeste titre! Elle était partie un beau jour pour l'inconnu, mais, bientôt désabusée, elle rentre dans la maison déserte. Rien n'y est changé, et pourtant que de vides! Tout est à sa place accoutumée : le bon fauteuil moelleux où elle aimait à se délasser et où ronronne le chat angora; la vitrine où trônent les bibelots : émaux, bijoux anciens, verreries de Venise et de Murano, ivoires de la Chine; aux murailles, les toiles aimées; sur la cheminée, la jolie pendule dont l'aiguille arrêtée dit la minute qui a rompu le charme. Ah!

comme on sent l'espoir qui la reprend au fur et à mesure que les secondes s'écoulent! Il lui semble que son cœur, de même que ses mains, se réchauffe à la bonne flambée du foyer familial.

Poursuivons cette étude de scènes *écrites* par un homme qui a beaucoup vu et beaucoup retenu.

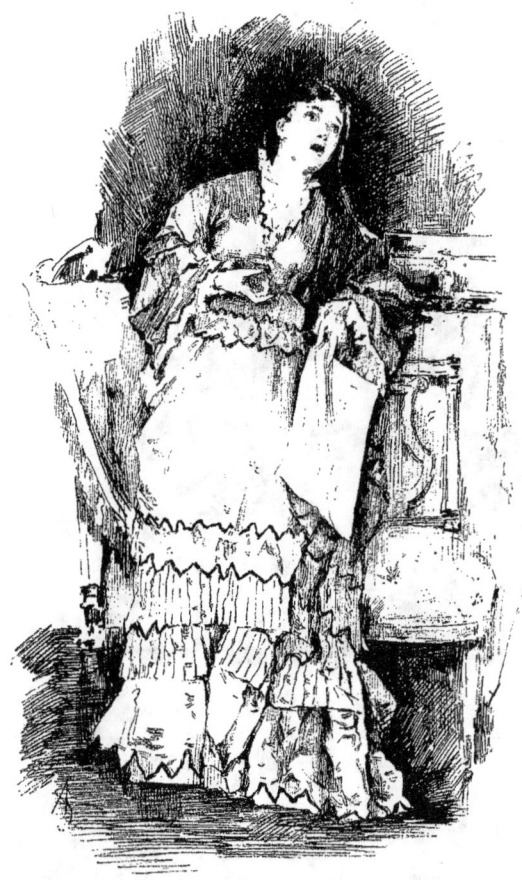

Désespérée et *Horrible Incertitude* appartiennent au même ordre d'idées. Le peintre a voulu exprimer deux douleurs, marquer deux déchirements, montrer chez deux femmes différentes l'effet du coup de hache du doute. Oui! toutes deux sont saisies à la même heure, traversées du même glaive. L'ingrat, car il existe assurément, a choisi, pour effectuer cette évasion du bonheur où deux bras charmants et amoureux l'avaient enchaîné, un instant doublement cruel. Ces deux filles d'Ève songeaient à la joie. Encore enivrées des succès obtenus au bal, d'où elles doivent arriver, à en juger par leurs toilettes, elles ouvrent une lettre et tombent subitement dans l'abîme sans issue que creuse l'abandon. On devine que pour elles

tout est fini. L'effondrement de leurs illusions s'étend sur toute leur personne. Elles s'affaissent. C'est la nuit!

Ici, l'amoureux du Japon se révèle dans la toile intitulée *les Visiteuses*, qui a été achetée, en plein Champ-de-Mars, la bagatelle de soixante mille francs! On sait qu'Alfred Stevens a une admiration passionnée pour tous les artistes inconnus à qui nous devons tant de chefs-d'œuvre (chefs-d'œuvre incisés dans l'ivoire, dans le jade, dans le bronze); aussi a-t-il donné un large cours à ses sentiments en composant, en l'honneur des maîtres de la civilisation, des précurseurs du goût et de la lumière, un chant d'un caractère inéluctable.

Trois femmes et un enfant perdus dans les splendeurs d'un salon japonais en sont comme les strophes ailées. Ces femmes luttent de grâce, d'élégance, de distinction un peu hautaine, de ce je ne sais quoi qui fait que l'être faible paraît toujours tenir un sceptre à la main, quand il ne tourmente qu'un éventail avec les raffinements, les rêves, les splendeurs de ce Japon plein de sommets et de vertiges, qui sème à profusion les fleurs, les pierreries, les étoiles de son firmament sur tout ce qu'il crée, sur tout ce qu'il perfectionne, sur tout ce qu'il recommence.

C'est une rencontre d'éclat et de beauté, le contact d'un passé qui mesure sa durée par milliers d'années, avec un présent plein de jeunesse, d'avenir, d'enthousiasme. Par un miracle inexplicable, les femmes n'absorbent pas le milieu dans lequel elles s'agitent, et le cadre n'étouffe pas ces fleurs animées. Tout se fond ainsi que les motifs dans une symphonie. Les couleurs irradient sans qu'on sache si ce sont les roses, les bleus, les havanes, les bruns, qui l'emportent sur la vision magique du décor, ou si c'est le décor qui est éteint par la provoquante puissance des chairs et des étoffes, par l'intensité vitale et moderne des visiteuses.

Ajoutez à tant de pages exquises : *Un Chant passionné*, le *Modèle*, *les Mondaines*, le *Besoin de rêver*, des *Portraits*, et vous aurez l'ensemble de l'exposition du premier peintre de la Belgique.

A l'exception du *Portrait* de M. Emmanuel Crabbe et du *Portrait* de *Bébé*, l'œuvre de M. Alfred Stevens ne comporte que des femmes, rien que des femmes, bien en chair, avec un cœur qui aime ou qui souffre, et une âme qui se dilate au bonheur et se contracte à la peine, semblable à l'oiseau qui ouvre ses ailes pour planer et qui les referme pour tomber!

On peut en juger par les dessins originaux qui accompagnent cette étude et qui ont été presque tous pris dans l'œuvre qu'a exhibé au Champ-de-Mars le grand maître de la peinture moderne contemporaine. C'est ainsi que nous donnons la charmante figure du tableau : *Retour au Nid*, le portrait de *Bébé* et l'artiste convaincu du *Chant passionné*.

Pour nous résumer, nous ajouterons qu'Alfred Stevens est de race, qu'il descend d'aïeux qui se sont appelés Holbein, Vélasquez, Rubens, Terburg, Metzu, Mieris, Pieter de Hooch, et que de chacun d'eux il a hérité de quelques dons; qu'il a su les assimiler aux idées, aux mœurs, aux appétits de son siècle, qu'il vivra, parce que sans cesse il a peint des sujets vivants.

A chaque pas, nous lui trouvons des affinités avec les morts illustres que nous venons de saluer. Il continue leur labeur sans recommencer leurs inventions, utilisant son observation, son intelligence sans cesse en éveil et ses mains vaillantes à bien traduire ce qu'il a bien regardé. Aussi quelle sûreté d'exécution égale à sa sûreté de coup d'œil. Il écrit et modèle les figures, indique les caractères, peint les

mains (des mains qui parlent!) avec un accent incontestable. Il exprime dans l'attitude, dans la physionomie, dans un geste, la nature du personnage qu'il reproduit ou qu'il crée. Il dit l'anecdote et le drame d'un trait. Il infuse la passion — cette vie de l'âme! — à toutes ces héroïnes qui montreront à l'avenir ce que fut le cycle où elles évoluèrent.

Pour tout dire : Alfred Stevens c'est un peintre qui trempe son pinceau dans l'encrier de Saint-Simon!

<div style="text-align:right">Eugène Montrosier.</div>

ART INDUSTRIEL

FLEURS ARTIFICIELLES. — MAISON PATAY-MARCHAIS

Quelle charmante industrie que celle-là, et comme elle est bien parisienne! Paris a toujours raffolé des fleurs. Depuis la pauvre fille qui travaille à côté d'un pot de géranium, jusqu'à la grande dame, dont le boudoir ouvre sur une vaste serre fleurie de camélias; toute Parisienne, en toute saison, en tous lieux, vit au milieu des fleurs. Saviez-vous ceci? Pendant le Siège, à l'heure terrible où tout manquait, le pain, le feu, les vêtements, les fleurs n'ont jamais fait défaut à Paris, et le prix n'en avait point augmenté! Cette passion de la fleur naturelle s'est reportée sur la fleur artificielle, mais il est vrai de dire que

jamais les fabricants n'ont été plus habiles qu'aujourd'hui. On arrive à l'illusion absolue et telle que non-seulement la vue, mais encore le toucher du plus perspicace s'y laisse prendre.

M. Camille Marchais est peut-être celui qui a mis le plus de goût dans cette science de l'imitation. Sa vitrine à l'Exposition est le rendez-vous pour ainsi dire officiel des belles élégantes, on dirait qu'elles font la garde autour de ces merveilleux produits comme les Hespérides autour des pommes d'or. C'est que M. Camille Marchais est l'artiste à la mode et que seul il a le privilège de fleurir les chevelures parfumées, les riches corsages et les traines magnifiques des dames du monde. Il n'y a pas longtemps encore, dans les bals ou les soirées, la plus belle parure, celle que chantaient les poètes et avec laquelle nulle autre ne pouvait rivaliser, c'était la parure de fleurs naturelles. Mais la danse en avait trop vite raison, et, au bout de deux tours de valse, les parquets étaient jonchés des pétales fanées des bouquets et des couronnes. En outre, il arrivait que tant de parfums violents (car le créateur ne les a point ménagés à ses fleurs) montaient à la tête des valseuses et étourdissaient les valseurs. Les fleurs allaient donc être délaissées, lorsque Camille Marchais les sauva. Grâce à lui, l'on vit naître cette chose précieuse et rare pour une Parisienne, la fleur qui ne se fane point, qui ne se décolore point, qui garde sa moire, son velours et jusqu'à sa rosée, la fleur enfin vivante, mais immortelle, qui trompe jusqu'à l'abeille et jusqu'au papillon.

On parle de l'art des Japonais, et certes, je l'admire plus que personne! Mais si quelque chose peut rivaliser avec la délicatesse attentive de leurs faïences, c'est la fleur artificielle de Paris, ce produit unique, fait avec du papier, de la mousseline et de la cire, et auquel un Camille Marchais, par exemple, imprime la grâce et la vie. Avec lui, chaque fleur possède une originalité propre, une individualité de son espèce; on pourrait lui donner un nom. Deux roses de même famille sont deux roses à la fois pareilles et diverses, comme on voit entre sœurs égales en beauté, mais de tempérament différent; l'une est blonde et l'autre brune, celle-ci est forte et bien portante, celle-là maladive et touchante, et toutes deux cependant se ressemblent et signent le même auteur. C'est de l'art véritable, et le célèbre Constantin lui-même, qui fut d'ailleurs le maître de Camille Marchais, n'entendait pas son rôle en artiste plus épris. Allez voir rue Scribe, dans les salons de Patay-Marchais, si toutefois l'encombrement des visiteurs vous permet d'y circuler, les fameuses garnitures de robe, qui sont la gloire et la fortune de la maison, et vous comprendrez pourquoi Camille Marchais est le fournisseur attitré des souveraines et de ces reines aussi que l'on appelle les Parisiennes.

E. B.

CAUSERIE

MAISON JULES ALLARD

On devrait écrire l'histoire d'un meuble comme celle d'une cathédrale, car c'est à peu près de la même manière que tous deux sont édifiés, par la même coopération de grands artistes anonymes. Je parle, bien entendu, d'un meuble d'art, tel que ce magnifique cabinet Renaissance exposé par M. Jules Allard et qui lui a valu la médaille d'or et le ruban de la Légion d'honneur. Je n'hésite pas à l'écrire, même dans un ouvrage où mes assertions seront longtemps contrôlées par les lecteurs, et qui survivra à l'Exposition, et je ne crains point d'être démenti par les connaisseurs, ce cabinet est peut-être la pièce d'ébénisterie d'art la plus parfaite de la section française. Choix des matières premières, proportion et aspect décoratifs, travail de détails, goût inventif et belle unité de conception, je lui trouve toutes ces qualités, et déjà avant de le savoir, je me doutais qu'un artiste véritable avait présidé à son établissement et avait mis là sa volonté.

M. Jules Allard qui, par alliance est parent de l'admirable écrivain, le Dickens français, qui s'appelle Alphonse Daudet, appartient encore à l'élite par sa propre famille, son éducation et son intelligence personnelle. Il a fait d'excellentes études à Charlemagne, et il est un de ces rares hommes qui gardent sur les lèvres la saveur des lettres et le goût de miel des poëmes classiques. Appelé d'ailleurs à prendre la direction d'une maison importante, créée par son père en 1830, M. Jules Allard voulut se préparer dignement à une telle responsabilité, et ses humanités terminées, il entra dans l'atelier du statuaire Lequien, le professeur aimé et vénéré de toute une génération d'artistes industriels. Quand il sortit de là, en 1858, pour succéder à son père, il était dessinateur émérite et parfait sculpteur. Quant à la technique de son art, on peut admettre qu'il la possédait dès l'enfance. Il communiqua tout de suite à la manufacture héréditaire cet entrain de travail, cette verve de création qui sont l'apanage de la jeunesse et il n'hésita pas à établir une machine à vapeur au milieu de ses ateliers. Trois cents ouvriers travaillent aujourd'hui sous ses ordres et suffisent à peine au développement croissant de la maison. Chose rare, ils adorent leur patron, d'abord parce qu'ils admirent son activité et sa compétence, et ensuite parce qu'il est simple de manières et franc comme un livre ouvert. Sur un signe de lui, ils se jetteraient au feu, et sur un ordre, ils ont exécuté le cabinet Renaissance, ce qui était bien plus difficile encore, et plus utile peut-être. L'opération, du reste, n'a pas duré moins de cinq années.

Ce cabinet a été conçu par M. Jules Allard lui-même, et le mot conçu n'est pas mis ici à la légère, attendu que le meuble n'est pas le moins du monde une copie servile d'un modèle de la Renaissance, mais bien un objet inventé de toutes pièces sur les données du style de ce temps. On sait qu'à cette époque de transition qui, de François Iᵉʳ va jusqu'à Henri II, les ébénistes d'art s'éprirent vivement du bois d'ébène, qu'ils associèrent, selon une mode venue d'Italie, à l'ivoire. Les cabinets d'ébène incrustés d'ivoire sont parmi les meubles les plus recherchés de nos collections d'amateurs. Un lettré comme M. Jules Allard, devait aimer évidemment le style mobilier d'un temps où l'on tendait à s'inspirer des Grecs, et à créer une école française sur des traditions d'un beau éternel.

C'est donc à la donnée d'un cabinet d'ébène qu'il s'est arrêté et tenu, mais par un goût de coloriste dont il y a lieu de le féliciter, il a remplacé le mariage de ce bois avec l'ivoire par une union beaucoup plus chaude, de l'ébène et du buis. Le buis est un bois magnifique, dont l'emploi est récent, qui se prête à la ciselure et dont le ton doré appelle la lumière. La substitution est d'autant plus heureuse en ce cas, que la noirceur de l'ébène appelle ce contraste et a besoin de ce réveil. Accentuant encore le caractère de retour à l'antique, qui est la marque de la Renaissance, M. Jules Allard a systématiquement évité tout ce qui pouvait signaler dans son ouvrage les origines italiennes de cette sorte de cabinets ; il a affirmé résolument son culte pour les Grecs, pères des arts, dans l'architecture du meuble. Dorique dans le soubassement, corinthien dans la partie médiane, il est encore composite dans l'édicule qui sert de temple à

l'Apollon du couronnement. Ce couronnement est fort beau, avec ses deux figures de la Peinture et de la Sculpture qui semblent sorties de la main d'un Jean Goujon. Dans l'ornementation générale, l'artiste s'est inspiré du modèle et des déchiquetures de feuillages et d'arabesques qui rendent si attrayant pour les archéologues le portail de l'église d'Épernay. La grâce en est toute française et singulièrement inventive.

Quant aux figurines dont le meuble est décoré, elles font le plus grand honneur à leur auteur, M. Ligeret,

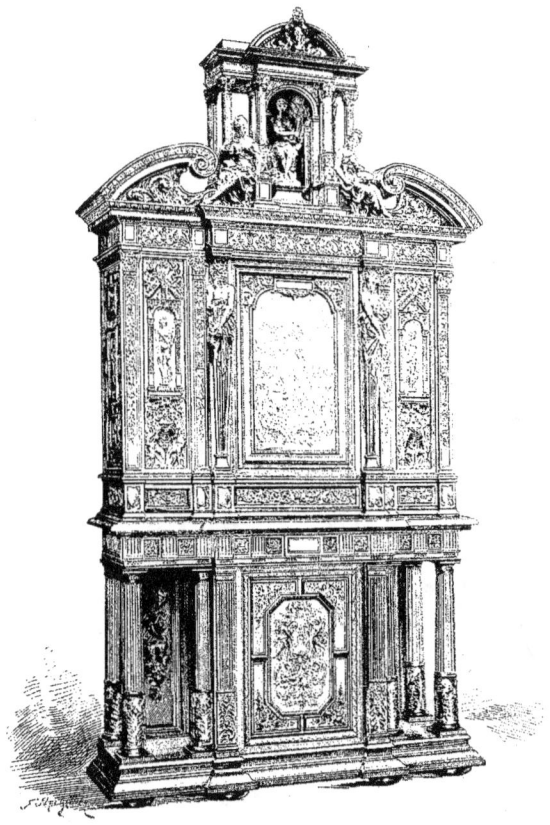

l'un de nos meilleurs sculpteurs sur bois, qui les a créées toutes et toutes exécutées lui-même, avec un soin, une finesse et une élégance de style incomparables. C'est M. Truffot, un autre sculpteur bien connu, qui a fourni le modèle du panneau central et les figures du fronton. Buriné sur une plaque de buis énorme, qui, à elle seule est déjà une rareté, ce panneau représente Apollon, au milieu des neuf Muses, tendant sa lyre à l'une d'elles, la Poésie sans doute. Il est d'un travail merveilleux. J'aurai tout dit quand j'aurai encore nommé pour l'édification du lecteur le dessinateur du meuble, M. d'Haillecourt, un artiste sans rival dans sa spécialité, et qui a trouvé les proportions délicieuses, et les harmonieux détails de l'ouvrage. Tous ces braves artistes ont été séparément distingués par le jury et tous ont eu leur part de succès comme ils avaient eu leur part de besogne.

Émile BERGERAT.

ART CONTEMPORAIN

SECTION ESPAGNOLE

MARTIN RICO

Peu d'artistes sont arrivés plus vite au succès que Martin Rico, mais il n'en est pas qui soient plus dignes de leur fortune. Science, conscience et facilité, le jeune peintre possède et cultive toutes ces vertus de l'art, sans parler de cet amour ardent de la nature sans lequel il n'y a pas de grands paysagistes. Au physique, c'est un petit homme brun, aux yeux noirs, qui appartient au type hispano-arabe. Il a, de la merveilleuse race maure, l'industrie, l'intelligence et ce goût des arts qui l'a fait peintre, mais qui l'aurait tout aussi bien fait musicien ou poète. C'est un Sarrazin, mais son sarrazinisme s'arrête là, et nul n'est plus actif, moins grave, plus laborieux, en un mot plus occidental dans ses allures extérieures. Il a la gaieté saine et communicative, le travail joyeux, la sociabilité joviale de ceux qui produisent selon leur nature et leur vocation. Comme tous les peintres, il adore la musique. On l'a vu entreprendre un voyage en Espagne pour aller copier à l'Escurial de la vieille musique du XVIe siècle dont il s'était épris irrésistiblement. L'une des vanités de Rico, la seule même qu'il ait, c'est de son talent de guitariste. Il pince de la guitare à faire ouvrir toutes les jalousies de l'Espagne : c'est le dernier des grands râcleurs de jambons, des donneurs de sérénades et des boléristes. Auprès de lui, Carolus Duran lui-même n'est qu'un cithariste de Barbarie!

Martin Rico est entré dans la quarantaine. Il est le fils de ce chirurgien de Charles IV qui, à l'usurpation de Joseph Bonaparte, voulut suivre son prince en exil et l'accompagna fidèlement à Rome, puis à Compiègne. Le frère de Martin, M. Bernardo Rico, occupe à Madrid une situation brillante dans les arts : il est directeur pour la partie artistique de ce journal *l'Ilustracion*, qui est l'un des journaux illustrés les mieux faits de l'Europe. Martin Rico y a longtemps collaboré en qualité de graveur sur bois. C'était au temps où il suivait les cours de l'École de Madrid, en compagnie de Zamacoïs, de Raimond de Madrazo et de Ribeira, ses amis et ses rivaux. *L'Ilustracion* payait alors fort bien, et sans doute elle les paye encore ainsi, les gravures sur bois quand elles étaient remarquables, et Martin y excellait. Il gagnait à ce travail de quoi subvenir à tous ses besoins, et aussi à ces fameux séjours d'été dans les montagnes dont je vous parlerai tout à l'heure.

Singularité amusante, le père de Rico, le chirurgien, était certainement l'homme le moins artiste que l'on puisse imaginer. Lié d'amitié avec les pères des artistes que je viens de nommer, MM. de Madrazo et Ribeira, eux-mêmes peintres distingués, il les taquinait volontiers sur l'inutilité du métier qu'ils pratiquaient, et il disait qu'il ne comprenait point à quoi pouvait servir la peinture. Sa

stupéfaction fut profonde quand ses fils à leur tour prirent le burin et le pinceau. « C'est un châtiment du ciel pour mon incrédulité » disait-il en plaisantant. De fait les écoles de peinture étaient assez piètres en Espagne à cette époque, et de toutes les gloires nationales, celles des Velasquez et des Murillo, restaient les moins enviées par la jeunesse.

Il faut entendre Martin Rico, avec sa belle humeur andalouse, raconter comment son maître s'y prenait pour composer un tableau. Ce professeur, ancien capitaine de cavalerie et peintre amateur, campait posément une gravure d'après Poussin sur son chevalet, et son travail de peintre consistait à le mettre en couleur. Si les arcadiens étaient à droite, il les mettait à gauche, le premier était vêtu de rouge, le deuxième de bleu, et le troisième de jaune ; les rochers étaient frottés de bitume et le tour était joué. Quand ce professeur eut vu quelques dessins du jeune homme exécutés d'après nature, il demanda à l'avoir dans son atelier. Martin y vint avec son père. « — Mon cher enfant lui dit le maître devant tous les élèves assemblés, vous êtes un petit menteur, j'ai tenu à vous le dire devant tout le monde. Ce n'est pas vous qui avez dessiné ce que l'on m'a montré comme étant de vous. Du reste, voici un pied d'après l'antique, un fusain et du papier, asseyez-vous et copiez-le, nous verrons bien ce que vous savez faire. » Martin, très-rouge et très-humilié, prit le fusain, et, sans s'asseoir, il traça le contour du pied d'un trait avec cette sûreté de main qui lui a toujours été particulière. Ce fut au tour du professeur à rougir et à prédire au jeune homme un bel avenir de peintre. Voilà où en était l'Espagne en 1850 et quels maîtres dirigeaient l'Académie de Madrid.

A cette Académie, Martin Rico obtint dès son entrée tous les succès imaginables. Dans l'entretemps des classes il faisait, comme je l'ai dit, des gravures sur bois pour l'*Illustracion*, et il gagnait de la sorte un peu d'argent qu'il économisait sou à sou jusqu'à l'été. Aussitôt la belle saison venue, le jeune artiste disparaissait sans que l'on sût où il pouvait être allé, car jusqu'en septembre il ne donnait plus de ses nouvelles même à ses meilleurs amis.

La Tour de la Giralda.

Ici se place cette particularité remarquable de la vie de Rico, particularité qui explique, à mon avis, tout le talent de l'artiste, son amour de la vérité et sa volonté indomptable. Ne trouvant pas à développer par l'enseignement académique le don de paysagiste qui était en lui, et contraint de se restreindre à l'étude perpétuelle de la figure, il résolut un jour d'étudier seul et selon son goût ces effets de lumière, ces ciels, ces arbres et ces terrains qui tant le charmaient. Il se munit d'une chocolatière, de quelques tablettes et d'une boîte de couleurs bien remplie, et il se mit à gravir les pentes de la Sierra de Grenade. Sur les premiers plateaux, il rencontre des bergers installés là avec leurs troupeaux et les paissant. Il eut bien vite lié connaissance avec eux, et la nuit venue, il coucha à côté d'eux en plein air sur la montagne. Le lendemain matin, dès l'aube, il défit son paquet, se fabriqua tant bien que mal une tasse de chocolat, et se mit à travailler. Les bergers le regardaient faire, et peu à peu ils finirent par s'intéresser aux labeurs acharnés du jeune vagabond. Sans choix, sans parti pris, sans idée préconçue, Rico copiait ainsi tout ce qu'il avait sous les yeux, les vallées profondes, les rochers sauvages où pendent les chèvres, les plantes de la flore ibérienne, les parcs à moutons, les nuages qui

passaient, les aigles qui se posaient. Il demeura de la sorte avec ses amis les bergers, jusqu'à la venue de la saison froide, montant avec eux de plateaux en plateaux jusqu'aux cimes, à mesure que l'on avançait vers l'août, redescendant aux approches de septembre. Il se nourrissait de fèves et de garbanzos, buvait l'eau des sources, et dormait sur la pierre dure, à la place souvent que venait de quitter une vipère. Par les belles nuits claires, il se faisait expliquer par ses compagnons la marche des astres et la vie des étoiles, car les pâtres espagnols, comme ceux de la Provence, sont tous astrologues. Souvent au milieu de leurs explications, il les voyait se lever et prendre leurs fusils, c'était un loup qui avait trompé la vigilance des chiens de garde. Il assistait alors à des chasses nocturnes du caractère le plus fantastique : les brebis, surprises, poussaient des bêlements plaintifs; les chiens se précipitaient sur les

La Casa de Pilatos, à Séville.

agresseurs et le ravin s'emplissait d'égorgements. Le lendemain on mangeait de la viande de boucherie dans la sierra; mais les peaux de loups dépecés faisaient d'excellents couvrepieds.

A cette vie en plein air qu'il a menée pendant quelques années, et qu'il adorait, Martin Rico s'est trempé de bronze et d'acier. Non-seulement il jouit d'une santé inaltérable, mais il est encore l'homme le plus étonnamment sobre que je connaisse. Il n'a besoin de rien, mais absolument; un verre d'eau l'abreuve et une cigarette le nourrit. Il en remontrerait à tous les Espagnols pour la frugalité : avec quelques papelitos et sa guitare, Martin Rico peut partir ce soir pour le tour du monde. De ce séjour encore dans les sierras, l'artiste a conservé une habitude caractéristique : il ne travaille que l'été. Le soleil seul le décide à produire; l'hiver, le peintre reste en lui engourdi comme une marmotte. Rico n'a pas d'atelier, il ne peint qu'en plein air et toujours directement d'après nature. Quand la saison froide arrive, il laisse dormir palette et brosses, et il se contente d'aller dans les ateliers de ses amis fumer des cigarettes et jouer de la guitare. Mais dès que le printemps sonne le réveil des bois, il disparait dans la campagne, et il y fait son butin pour toute l'année, car c'est un travailleur acharné.

Mais revenons à ses débuts. Tandis qu'il était encore élève de l'Académie de Madrid, on décida de créer un prix de Rome pour le paysage comme il en existait un pour la figure, Martin Rico fut naturellement le lauréat du premier concours, lequel eut lieu en 1862. Son prix lui donnait le droit de

résider pendant quatre ans soit à Rome, soit à Paris. Rome, c'était Raphaël et Michel-Ange, mais Paris c'était Théodore Rousseau, Corot, Diaz et Daubigny. Ce dernier maître surtout attirait violemment le jeune paysagiste et c'était de lui que Rico rêvait de recevoir les leçons. Il s'en ouvrit à son ami Zamacoïs qui, ayant l'honneur de connaître Meissonier, le conduisit chez l'illustre peintre. Meissonier devant le désir exprimé par Rico d'étudier chez Daubigny, lui donna le plus obligeamment du monde une lettre de recommandation pour ce maître de cœur, tout en exprimant son étonnement du choix fait par le jeune Espagnol. Si Rico l'avait écouté, il serait allé tout de suite à Théodore Rousseau comme il y est allé par la suite et il se fut épargné le déboire qui s'ensuivit. Daubigny en effet sur la lettre de Meissonier, demanda à Rico de lui montrer quelques tableaux, dessins ou esquisses, quelque chose enfin sur quoi il pût juger de ses dispositions. Rico lui mit sous les yeux un paysage des environs de Paris qu'il venait de faire à Meudon. Le bon Daubigny le regarda longuement, puis le rendit à l'artiste décontenancé sans dire une parole. — Mais enfin que dois-je faire? hasarda timidement Martin. — Vous, fit Daubigny, allez vous-en au Louvre et copiez Lorrain et Poussin, copiez les toujours, copiez les sans cesse, c'est le seul remède qui vous reste! Rico le remercia du conseil, et il retourna à Meudon.

Pendant ses quatre années de pensionnat qu'il vécut à Meudon et aux environs de Paris, Martin Rico en communion perpétuelle avec la nature fit des progrès énormes, à ce point que M. Stewart, le célèbre amateur du Cours-la-Reine, ayant eu l'occasion de voir deux de ses études les lui acheta sur-le-champ. Ce fut le point de départ de ses succès. Un amateur amène l'autre, et il n'est pas une galerie aujourd'hui, qui ne possède un paysage de Rico. Ses aquarelles sont également fort recherchées des connaisseurs, et l'artiste est l'un de ceux qui ont contribué à remettre ce genre charmant à la mode.

Martin Rico est un paysagiste de la race de Guardi; comme ce maître, il a la touche pétillante, sémillante et brave; comme lui, il traite de préférence les vues de ville avec des perspectives d'architecture; Tolède, Séville, Grenade, Venise et Paris, sont jusqu'à présent les villes dont le pittoresque l'a captivé. Ses toiles sont généralement petites, et le *Marché de l'avenue Joséphine*, dont vous avez la planche sous les yeux, est reproduit à sa dimension. Il l'a peint d'ailleurs debout sur une boîte à ponce; adossé à un arbre de l'avenue, et s'abritant du soleil avec une ombrelle qu'il tenait sous le bras gauche, dans des conditions impossibles pour tout autre que lui. Ce n'en est pas moins un petit chef-d'œuvre.

<div style="text-align: right;">Emile BERGERAT.</div>

Balustrade de la Tour Saint-Juan de los Reyes, à Tolède.

ART INDUSTRIEL

LE VÊTEMENT. — M. GIRAUD

n fait certain, c'est que rien ne me fera médire de notre glorieuse Révolution française. Personne n'en admire davantage les beaux principes d'égalité, par exemple, qui font que tout homme est égal devant la loi. Mais au point de vue du costume pittoresque, il n'est pas douteux que l'ancien régime ne fut plus favorable aux inventions des tailleurs de talent et des costumiers. Le chapeau à plumes, la collerette tuyautée, le justaucorps, les culottes bouffantes avaient bien leurs charmes, et ils ont été remplacés sans grand avantage par l'ulster, la gâteuse, le tuyau de poêle et autres modes égalitaires, dont l'ensemble constitue un uniforme de deuil d'un caractère assez mélancolique. Aujourd'hui, la couleur est bannie du vêtement comme attentatoire à l'idée d'égalité qui mène le monde, et il est bien difficile de distinguer un maître de son domestique sous le frac qui nivelle leurs différences sociales.

Toutefois, il est un cas où le goût de décoration qui est en nous a prévalu dans l'habillement, et les cérémonies officielles nous font encore sentir cette nécessité de distinction à laquelle les socialistes les plus implacables ne pourront jamais se soustraire. Ce n'est pas l'habit brodé qui fait l'académicien, mais on n'imagine pas encore un académicien sans cet habit. Il en est de même pour un ambassadeur. On sait que ce fut le roi Jérôme lui-même qui dessina et inventa l'habit que portent encore aujourd'hui nos sénateurs. Il ne fallut pas moins qu'un roi détrôné et un frère de Napoléon pour cette besogne! J'ignore si l'un de nos lecteurs poursuit la carrière diplomatique; mais s'il en est un qui s'y lance, je lui conseille de s'adresser à M. Giraud pour la confection de son vêtement officiel.

M. Giraud a ceci de rare, et je puis dire d'unique, qu'il se préoccupe avant tout d'être exact et fidèle dans la fabrication des broderies, par lesquels les habillements de cette sorte se distinguent les uns des autres. Comme chaque pavillon et chaque drapeau différent d'un peuple à l'autre, chaque habit d'ambassadeur a son style reconnaissable, et l'étiquette, cette dernière politesse des races latines, prescrit de ne pas s'y méprendre.

Un diplomate persan, dans une foule d'autres diplomates, doit être reconnu pour tel par

le souverain, et ses insignes sont parlants comme un blason.

M. Giraud, là-dessus, est un fabricant impeccable et, comme il joint à ce mérite celui de composer ces vêtements avec un goût d'artiste véritable et un sentiment particulier de l'élégance, vous ne trouverez que juste de voir figurer ici une reproduction de ses produits, qui sont les plus remarquables de la section.

L'habit officiel à broderies d'or et d'argent, est aujourd'hui le seul vêtement qui permette au sexe laid de faire bonne figure dans une cérémonie, à côté de somptueuses toilettes de nos femmes, et de ne pas être parfaitement ridicule.

C'est grâce à lui que la forme sifflet et la couleur d'ébène, ces deux inventions effroyables, se peuvent encore supporter.

Dans une soirée diplomatique, l'ambassadeur hollandais, revêtu du costume que M. Giraud a brodé pour lui sur les données les plus authentiques, peut donner encore une idée de la puissance de son pays et de sa liberté politique, car c'est le costume même que portaient ses glorieux ambassadeurs quand ils signaient avec Louis XIV la paix de Ryswick par exemple.

M. Giraud tient avant tout à respecter les traditions, et il a bien raison.

C'est ce respect des traditions que constituait l'inventeur historique de ce Musée des Souverains, aujourd'hui disparu du Louvre, et qui fut longtemps l'attrait principal des visiteurs de notre Musée national ; c'est elle aussi qui a établi la grande réputation de notre industriel, et qui doit la perpétuer.

E. B.

CAUSERIE

LES MUSICIENS ARABES

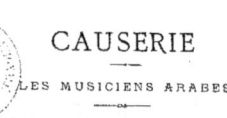

Tout le monde les a vus, accroupis sur leur estrade, les jambes reployées sous l'abdomen, comme des grenouilles qui se préparent à tenter le saut périlleux; tout le monde les a entendus, nasillant leurs chansons monotones, ouvrant leurs yeux étonnés et sérieux, où se reflète le sourire de leurs profanes auditeurs. Ils sont là une demi-douzaine, venus tout exprès du Maroc, pour dire son fait, une bonne fois, à Beethoven-Effendi, cet incorrigible tapageur, et clore définitivement la bouche à Mozart-Pacha, ce parleur intarrissable.

Trois d'entre eux méritent de fixer le regard : C'est tout d'abord le gros poussah, qui racle, avec un sourire de béatitude, sur une sorte de violon tout barbouillé de colophane, comme le nez d'un priseur l'est de poudre sternutatoire; c'est ensuite ce grand arabe svelte, aux yeux profonds et mélancoliques, qui taquine les cordes de sa mandoline avec un bout de plume d'aigle, c'est enfin ce petit nègre Nubien, s'égosillant et s'étranglant dans ses mélismes interminables, plus enchevêtrés que les spirales d'une nichée de serpents.

La musique de ces braves Orientaux est vraiment d'une couleur étrange; elle trouble et déconcerte l'oreille. La première impression est franchement comique; elle épanouit les lèvres et force le sourire. Mais peu à peu la mélodie monotone vous enveloppe et vous hypnotise. Ce qui lui donne un tour tout à fait piquant, un effet décidément irrésistible, c'est l'originalité du rhythme, menant de front deux mesures distinctes; l'une mollement dessinée par les voix et les instruments à cordes, l'autre marquée par les sourdes pulsations du mazhar et du daráboukkeh. Quant à la chanson même, dont le mètre s'impose à la mélodie avec une autorité dont nos musiciens européens n'ont pas l'idée, on ne se douterait guère de ce que ces éructations de syllabes gutturales et nasillardes renferment de passion et de poésie. Si vous en doutez, écoutez plutôt cette nouba recueillie par M. Christianowitsch dans son Esquisse historique de la musique arabe.

« Ma bien-aimée brille entre les plus belles; lorsqu'elle se montre, elle captive et trouble la raison. Ses joues sont des fleurs vermeilles; sa bouche est un collier de perles fines rangées dans un écrin; le bambou est moins souple que sa taille et la pleine lune est jalouse de son éclat, elle n'a de pareille ni de rivale et toutes les grâces sont les siennes. Que Dieu la garde!

« Mon cœur est son otage et pour voler vers elle il est sorti de mon sein; ma vue est troublée par les rayons que ses yeux m'ont lancés. Dès qu'on la voit on est épris de sa beauté. C'est un ange des cieux sous les traits d'une mortelle, et parmi les plus belles il n'en est pas qui puisse atteindre à sa perfection.

« En elle resplendit la beauté; l'aimer et garder sa raison est impossible, car les constellations empruntent leurs rayons à la lumière de son soleil, et les étoiles du firmament s'allument à ses clartés. »

Je ne vous garantis pas, ami lecteur, que la chanson braillée par le petit Nubien, sous la toile flottante du café marocain, soit de trame aussi délicate, mais je puis vous assurer qu'elle traite le même objet en termes non moins fleuris.

S'il vous prend fantaisie d'interroger ce grand diable crépu qui vous sert, sous prétexte de café, une bouillie noire dans un coquetier fleuronné, et de lui demander le sujet de la ballade mauresque dont on vous régale, il vous répondra en roulant ses gros yeux, par ce simple mot : l'amour.

Maintenant, me direz-vous peut-être, les mélopées de l'orchestre marocain sont-elles vraiment le reflet de l'art musical arabe? De l'art populaire, oui!

Et il n'en existe guère d'autre à l'heure où nous sommes; mais aux temps de la puissance des kalifes, les Arabes possédaient certes un art musical, dont les chansons contemporaines ne sont que d'informes débris. Les chroniques nous ont conservé le souvenir de cette gloire avec le nom vénéré des plus fameux chanteurs.

Celui de Sobéir-Iben-Dahman est un des plus célèbres. Un jour que cet illustre rapsode avait chanté devant Mohammed-Madbi, le kalife transporté lui demanda ce qu'il voudrait pour récompense. Sobéir pensa peut-être qu'il serait indiscret en sollicitant de Sa Hautesse une maison de campagne. N'importe, il risque la requête; Mahammed, la trouvant trop modeste, lui fait don de deux villages tout entiers.

Un autre chanteur célèbre fut Ibrahim-en-Nedim, surnommé Ibrahim de Mossoul. Ce grand homme avait une faiblesse : il aimait trop le vin. Pour un musicien européen, cela ne tire pas à conséquence, il paraît même que c'est une nécessité du métier : la musique altère; mais pour un disciple du Coran la chose était plus grave. Rigide observateur de la loi, mais dilettante dans l'âme, le kalife passait sa vie à combler Ibrahim de présents magnifiques, pour son talent et à le faire bâtonner pour son ivrognerie.

Non moins fameux était Mocharik, le favori du grand kalife Haroun-al-Raschid et le collaborateur d'Eboul Otahigé, dont il mettait les vers en musique avec un bonheur d'expression qui ravissait le poète. Lorsque Eboul fut au lit de mort, on lui demanda s'il ne désirait plus rien avant de quitter ce monde : « Une chose, répondit le poète, entendre une fois encore chanter Mocharik. »

Citons encore pour finir Ali-Ibn-Nafi-Serjal, le meilleur élève d'Ibrahim de Mossoul et célèbre à la fois comme chanteur et comme professeur. La tradition nous a même conservé un trait de sa méthode, car on assure que pour apprendre à ses disciples à ouvrir la bouche en chantant, il leur mettait entre les dents des coins de bois. C'est un procédé que nous recommandons à certains artistes qui ne peuvent se décider à articuler les paroles.

<div style="text-align:right">Victor WILDER.</div>

ART CONTEMPORAIN

SECTION FRANÇAISE

JEAN-LOUIS-ERNEST MEISSONIER

Atelier de Meissonier à Poissy. — Dessin de M. Ch. Meissonier.

l'heure où j'écris, Meissonier n'a encore que soixante-trois ans. Il est fort et vert comme un chêne, et il n'a jamais autant produit que depuis la guerre. Il possède à Poissy, une maison qui vaut douze cent mille francs, une autre à Paris, d'une valeur à peu près égale. Il a dans ses deux ateliers, une quantité d'études peintes et de tableaux en train qui, au cours actuel de sa signature, représentent une valeur de deux millions. Tout cela, est le produit de son travail seul et de son seul génie. Je ne connais pas de vie plus belle et plus honorable que celle de cet homme, le dernier des grands peintres, et l'une des forces de notre nation.

Le maître lui-même, je m'en suis aperçu en causant avec lui, ne se doute pas de la quantité des ouvrages qu'il a semés en Europe. Sur la demande et avec l'aide de Francis Petit, son ami et son marchand de tableaux, j'avais commencé à en dresser le catalogue, il y a deux ans, mais nous dûmes nous arrêter devant ce travail impossible. Certes, l'artiste a rempli sa tâche, et le respect est dû, si le respect se paie encore, à cette honnêteté du génie. Que l'on calcule à quinze ouvrages par an, en moyenne, ce que Meissonier a signé de toiles depuis 1833, époque de ses débuts, et que l'on estime, à cinquante mille francs environ, le prix commercial de chacune de ces toiles, et l'on aura une idée de ce que le travail de cet homme a fait rouler de sommes sur le marché européen. En art, assurément, l'éloquence des chiffres est et doit être la moins persuasive; aussi, n'ai-je relevé ces chiffres que pour en tirer un trait de caractère significatif et qui dépeint beaucoup mieux le maître, que toutes les biographies que je pourrais en écrire.

Quand un peintre en arrive à cet achalandage prodigieux de tout ce qui sort de sa main, quand il s'est créé une signature qui vaut celle des plus opulents banquiers de son époque, il est bien rare qu'il résiste à la tentation de battre monnaie avec elle. Mais Meissonier appartient à une race d'artistes sur laquelle de tels calculs n'ont jamais eu de prise : c'est là qu'il faut le croire quand il dit qu'il n'est pas de notre temps, phrase qui revient souvent sur ses lèvres. Son honnêteté de peintre mérite de rester proverbiale.

Dessin tiré du carnet de M. Meissonier.

Jamais, et ceci doit être connu, jamais, dis-je, il n'a consenti pour quelque avantage que ce fût, à livrer aux acquéreurs un tableau important ou non, dans son œuvre dont il ne fut pas absolument satisfait. Représentez-vous bien l'une de ces scènes auxquelles ses amis ont assisté quelquefois.

Le maître est à son chevalet, et il travaille; sous son pinceau enchanté un merveilleux personnage vient de naître, pittoresque et animé de cette vie qu'il imprime à toutes ses créations. Comme vous jetteriez avec plaisir sur la table les cinquante mille francs, qui vous donneraient le droit de l'emporter séance tenante! Vous le dites à l'artiste, qui sourit d'un air flatté. D'autres visiteurs entrent dans l'atelier et tombent en arrêt devant la nouvelle production; ce sont des élèves, des amis, des amateurs : « Jamais, se dit-on dans les coins, il n'a rien fait de plus remarquable! » Meissonier qui a l'oreille fine, vous a entendu. — Vraiment, dit-il, vous le trouvez bien, et il recule pour mieux juger de l'effet. Puis il se reprend à travailler, et tout-à-coup il se penche sur la toile, inquiet, nerveux, saisit son couteau à palette, et d'une traînée du haut en bas, il enlève tout le personnage. On reste saisi, quoiqu'on en ait. Volontiers, on

Célèbre étude de chevaux appartenant à M. Meissonier.

crierait à l'égorgement, à la folie! La sensation est pareille à celle qu'on éprouverait à voir un millionnaire allumer sa cigarette avec un billet de banque. Souvent l'acquéreur est là, dont la tête s'allonge, et dont la mauvaise humeur éclate. « Mais non, fait tranquillement l'artiste, cela ne marchait pas, je vous assure, je puis faire beaucoup mieux, je n'aurais pas pu signer celui-là! » Et il en recommence un autre, que bien souvent il enlève de la même manière, jusqu'à ce qu'il arrive à celui qui le satisfait.

Ceci m'amène à parler de sa manière de travailler, qui est très-particulière. En général, et sauf dans les toiles historiques (*1814, 1807, Solférino*, etc.), pour lesquelles il s'entoure de documents, Meissonier ne se préoccupe guère de ce que l'on appelle une *idée* de tableau; un personnage en costume du XVIe ou du XVIIIe siècle, assis devant une table et fumant bonnement sa pipe, deux joueurs d'échecs silencieux, accoudés devant une table, et pareils à ceux dont nous donnons la reproduction ci-contre d'après une merveilleuse sépia, lui paraissent aussi intéressants à peindre que n'importe quel autre sujet réputé noble et de style.

Pour lui, en peinture, il n'y a que de la peinture. Il a là-dessus les opinions des maîtres hollandais.

JEAN-LOUIS-ERNEST MEISSONIER

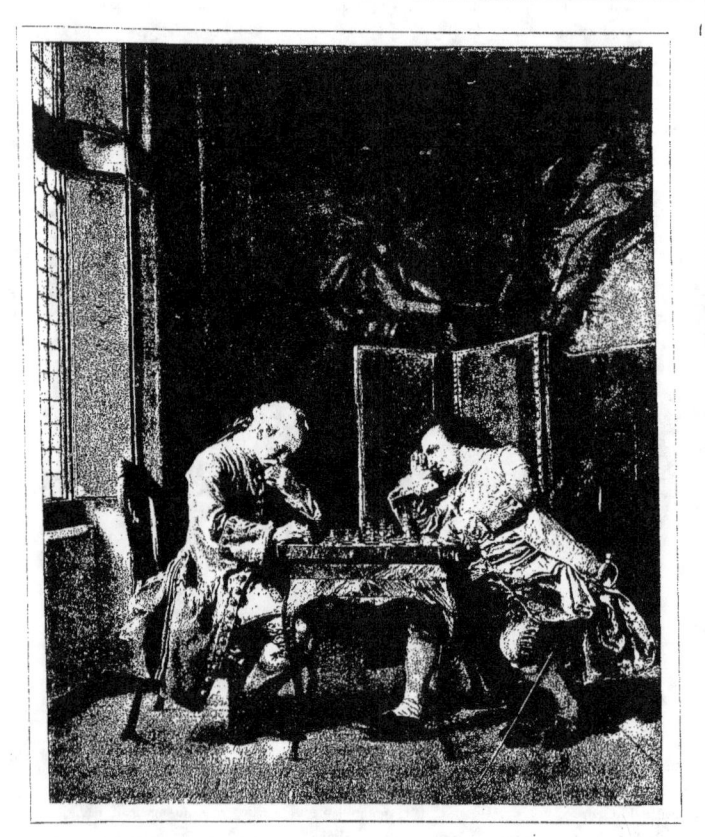

JOUEURS D'ÉCHECS

Reproduction d'une sépia de M. Meissonier.

Ce qu'il a fait de fumeurs, de liseurs, de déjeuneurs, de buveurs dans cent attitudes différentes est incalculable. Il en fait encore. Il en fera toujours. Le modèle arrive ; et, selon sa disposition du moment, il prend naturellement une attitude debout, assise ou penchée. Meissonier l'étudie, l'analyse et lui attribue d'un coup d'œil un caractère, une époque et un costume. C'est une de ses théories, en effet, que tels gestes et telles poses sont particulières à tel siècle et non à d'autres, et qu'on ne saluait pas sous Louis XIII, comme on salue aujourd'hui. L'habitude de l'épée au côté, donne au corps certaines inflexions familières qui révèlent un milieu social. La carabine ne se portait pas comme le chassepot, et nous ne tenons pas la canne comme on la tenait du temps de Louis XIV.

La justesse d'observation du maître est infaillible dans ses détails. On a cherché bien loin le secret de la vérité extraordinaire de ses créations rétrospectives, vérité sensible dans les plis même d'une étoffe, ses cassures, son usure aux coudes et aux genoux, et dans tout ce qui fait qu'un vêtement est à un homme et non à un autre, qu'il révèle une individualité physiologique et décèle des habitudes et des mœurs propres : ce secret est là tout entier. Meissonier possède au plus haut point ce qu'on pourrait appeler le sentiment physiographique. Au fond il n'est qu'un grand réaliste. C'est avec les éléments palpables du présent qu'il nous restitue le passé, et s'il affuble celui-là de la garde-robe de celui-ci, il insuffle à celui-ci la vie profonde de celui-là. Ce peintre d'histoire anecdotique procède à la façon des La Bruyère, avec je ne sais quel instinct de visionnaire en plus, qui n'a d'analogies chez les modernes qu'avec l'analyse de Michelet, ce puissant ressusciteur des morts. Tel reître farouche, qui signe de ses sourcils froncés et paraphe de

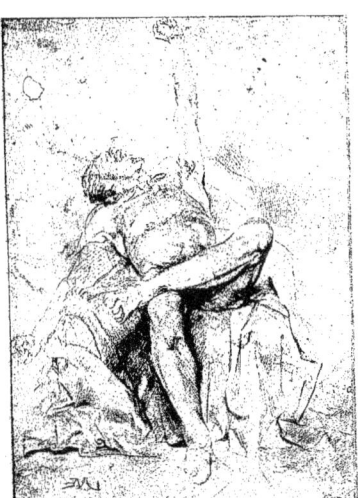

sa moustache rébarbative une période de guerre civile, de pillage, de rapt et d'attentats publics, n'est obtenu que sur la ressemblance fidèle d'un brave bonhomme de modèle, quelquefois même d'un ami, dont la figure donne cette impression illusoire. On peut se représenter l'œuvre de Meissonier, ou du moins une partie de cet œuvre, par l'idée d'un bal masqué admirable dans lequel des contemporains sont parés par un habilleur de génie, des costumes qui s'adaptent le mieux à leur être physique et moral. On se souvient de ce personnage de *la Rixe*, qui ivre de fureur et déjà précipité sur son adversaire, est retenu à bras le corps par deux témoins de la scène. Pour obtenir le gonflement des veines du cou, la tuméfaction sanglante des yeux, la dilatation des narines, le peintre faisait en effet saisir son modèle par deux gaillards robustes qui l'embrassaient à l'étouffer. Tout vigoureux qu'il était lui-même, ce jeune homme ne pouvait tenir cette pose que pendant quatre minutes, puis il s'arrêtait, harrassé, et la séance était terminée. Mais ces quatre minutes étaient mises à profit par l'œil le plus pénétrant et la main la plus sûre qui furent jamais. Dira-t-on cependant que *la Rixe* n'est pas un chef-d'œuvre de style pittoresque comme elle est un chef-d'œuvre de vérité ! Voilà pourquoi j'avance, et j'y insiste, que Meissonier est un naturaliste, et l'un des plus grands naturalistes qui aient jamais exploré les domaines de l'art vivant. Là est

sa force et son génie, et là aussi est l'explication de cette force progressive qui à soixante-trois ans, fait de lui le plus jeune, comme le plus égal, de tous nos peintres. L'Exposition Universelle de 1878 aura daté encore un progrès de sa manière, et un développement de ce talent dont la moindre évolution appartient à l'histoire de l'art et fait battre le cœur de l'Europe intellectuelle.

(A suivre.)　　　　　　　　　　　　　　　　　　　　　　　　Émile BERGERAT.

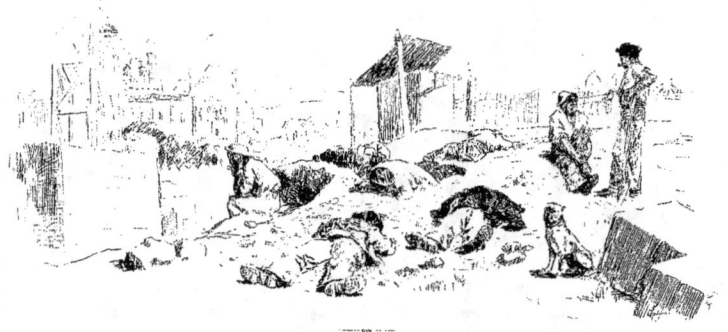

ART INDUSTRIEL

JOAILLERIE — MAISON HAMELIN

Ce qui distingue la maison Hamelin de ses rivales, c'est d'abord qu'elle est jeune. La jeunesse est un grand attrait, mais elle est aussi une grande force, car le monde est nouveau pour elle et inexploré. L'établissement remonte au mois d'août 1872. Six ans sont à peine écoulés et déjà M. Hamelin vient de recevoir la médaille d'or ! Que dirai-je qui vaille l'éloquence de ce fait ?

A la vérité, dès le premier jour, le succès avait souri aux efforts de l'intelligent joaillier ; une fabrication soignée, le goût de la nouveauté et le choix très-méticuleux des pierres avaient lancé sa maison sur la voie fleurie de la mode. Mais il lui fallait une Exposition universelle pour consacrer cette réussite surprenante. M. Hamelin n'a eu garde de laisser passer celle-ci, et il s'est préparé au concours qu'elle ouvrait avec tant de soins que le voilà d'emblée assis à la première place.

Dans cette petite vitrine signée Hamelin, la Fantaisie bat des ailes comme un oiseau emprisonné mais épris de sa prison. Les pièces de joaillerie, les émaux, la ciselure et les articles-Paris, tout y est imprévu, nouveau, charmant. Voyez d'abord ce bandeau simulant une branche de houx, la branche de marguerites, fine et légère, et [surtout la délicieuse aigrette-flèche en brillants, le chef-d'œuvre, peut-être, de l'artiste. Sur cette flèche s'enroule un serpent miraculeux et tel que l'on voudrait fort, je vous le jure, en rencontrer de pareils dans l'herbe. Echappé lui-même à la flèche meurtrière, l'ingrat ne songe qu'à percer un innocent papillon aux ailes de diamants et de rubis qui s'en allait épouser une rose. Le motif est original, et il inspirerait un poëte arabe. Mais M. Hamelin laisse à d'autres le soin

d'en tirer l'enseignement philosophique qu'il contient. Même il ne tient pas du tout, si vous voulez le savoir, à ce que ce serpent pourchasse longtemps le pauvre papillon, et la femme sensible qui possédera le bijou, peut séparer le persécuté du persécuteur. La pièce, en effet, se démonte et peut former trois joyaux distincts. Le papillon s'envole dans les cheveux parfumés et s'y fixe, le serpent rampe sur la ceinture, et la flèche s'accroche sur l'épaule, et voilà tout le monde heureux !

Parmi les bijoux émaillés, remarquez avant tout le reste une garniture d'ombrelle avec des émaux paillonnés sur fond opaque, une merveille de goût et de grâce. Mais ne négligez pas les petits porte-fleurs, celui-ci de style oriental, celui-là dans le genre Renaissance, car la diversité plaît à M. Hamelin et l'aiguillonne. Ce porte-fleurs Renaissance se compose d'un réservoir en cristal de roche supporté par un socle, qu'ornent des têtes de sirènes et de dauphins, dont les émaux opaques sont rehaussés de parties paillonnées. La moindre fleur offerte là-dessus, fût-ce une simple violette, ne semblera pas un cadeau mesquin, je vous en donne ma parole d'honneur.

Entre les bijoux d'or ciselé, j'ai surtout admiré, quelque las que je fusse d'admiration, certaine petite châtelaine d'or mat d'une finesse de travail étourdissante. Je vous la recommande, ainsi que l'exécution des sujets allégoriques dont elle est ornée. Quant à l'article-Paris, cet inimitable article, dont l'Europe entière se dispute les produits coquets, spirituels et audacieux, M. Hamelin en est l'un des fabricants les plus accrédités. Il ne suffit pas, comme on dit, à la consommation.

Car, sachez-le bien, de toutes les qualités qui distinguent l'ouvrier d'art parisien, il en est une qui lui vaut, sur tous les marchés d'Europe, un renom de supériorité que l'art industriel étranger ne songe même plus à lui disputer aujourd'hui. C'est l'ingéniosité et la fertilité de ses facultés inventives. Avec une ardeur infatigable et un rare bonheur, il poursuit la fantaisie sous l'infinie variété des formes qu'elle se plait à revêtir, et chaque jour il lui ravit le secret de quelque séduction nouvelle.

M. Hamelin me paraît être pour son compte, dans la joaillerie parisienne, un de nos plus hardis et de nos plus heureux chercheurs. Pour la nouveauté, la variété et l'originalité de ses modèles, il est à peu près sans rival. Il sait donner aux moindres objets de sa fabrication une valeur d'art toute particulière.

En somme, brave et ardente maison que celle-là, qui débute par un coup de maître. Elle est d'ailleurs établie sur un principe auquel rien ne résiste, je veux parler du choix magnifique de ses pierres. C'est peut-être une vérité à répandre que les belles pierres aussi font les bons joailliers.

E. B.

CAUSERIE

LA GRANDE PORTE EN FAIENCE DÉCORÉE DU PALAIS DES BEAUX-ARTS
Exposée par la Faïencerie de Choisy-le-Roi.

Quand on songe aux peines endurées par Bernard Palissy pour parvenir à la fabrication de ses plats émaillés, on se demande ce qu'il aurait pensé du développement énorme que la céramique a pris depuis quelques années. Avait-il rêvé, dans ses heures de fièvre, à cette application de la faïence à l'architecture, qui est le cri le plus nouveau et le plus distinct de l'art industriel à l'Exposition universelle de 1878 ? Quelle n'eût pas été son émotion en présence de ces grands revêtements de portes qu'ont signés, sur diverses façades du Palais des Beaux-Arts, les Deck, les Leibnitz, et les Boulenger. Je vous parlerai aujourd'hui du travail de ce dernier fabricant, l'actif et l'intelligent directeur de la manufacture de Choisy-le-Roi.

Ce grand revêtement du porche gauche, qui forme pendant à celui de Deck, et qui rivalise avec lui par l'importance du travail et des sacrifices, ne mesure pas moins de vingt-et-un mètres sur seize et demi de développement. Il est composé de trente panneaux hauts de soixante-dix centimètres et larges de cinquante à cinquante-cinq environ. La pièce, on le voit, est grandiose. C'est la première de cette envergure que fabrique Choisy-le-Roi. Saisi de ce zèle patriotique pour le triomphe de l'art français, qui a d'ailleurs enflammé nos céramistes, M. Hippolyte Boulenger a voulu nous donner ce gage de la foi qui l'anime, et avec lui, les huit cents ouvriers de sa fabrique. L'entreprise a été menée avec une rapidité extraordinaire et qui fait grand honneur à l'organisation de Choisy-le-Roi, ainsi qu'aux moyens d'exécution dont on y dispose. Vers la fin de janvier seulement, l'architecte, M. Jaéger, livrait ses dessins à M. Boulenger, avec les instructions relatives et les plans. Il fallut procéder à la fabrication des pâtes. Heureusement la source d'extraction des terres plastiques que l'on emploie à la manufacture n'est pas fort éloignée, étant située à Cessoy, près Donnemarie dans la Seine-et-Marne. Et puis, comme on en consomme près de deux mille tonnes par an, l'usine se trouvait déjà en mesure. Pendant tout le mois de février les fourneaux ronflèrent et des panaches de fumée rayèrent le ciel joyeusement, annonçant quelque chose de nouveau. Nescio quid majus nascitur Iliade ! Choisy-le-Roi, disaient les céramistes, prépare un grand coup pour l'Exposition. On était déjà en mars, et les cartons d'Ehrmann n'arrivaient point. Enfin, vers le milieu du mois, ils furent livrés à la petite fabrique annexe créée pour cette occasion auprès de l'établissement principal et réservée pour la faïence d'art. Pour arriver au jour de l'ouverture, il ne restait donc qu'un mois et demi.

Ajoutez à cela que cet énorme revêtement, étant la première tentative de ce genre faite par M. Boulenger, il fallait d'abord se livrer à quelques essais préliminaires. Ces essais réussirent, et les figures d'Ehrmann sortirent brillantes de vie et de couleur de la fournaise. Les carreaux ajustés et soudés produisaient le meilleur ensemble. Je n'ai pas à vous faire l'éloge des compositions d'Ehrmann, la Sculpture et l'Architecture, puisque vous les avez sous les yeux. Personne mieux que l'éminent artiste ne possède ce goût de la décoration, sans lequel les travaux d'art s'approprient toujours mal à l'ornement des édifices. Or, il s'agit ici d'une architrave cintrée, encadrant une porte monumentale et dont les tons particuliers doivent être vus et jugés à distance, à travers l'onde atmosphérique. Ehrmann a l'habitude des plafonds, des voussures et des grands panneaux, il en connait le style nécessaire, il sait en mesurer les effets, en distribuer les taches et les valeurs. Aussi M. Boulenger n'a-t-il qu'à se féliciter de s'être adressé à l'excellent peintre.

Ces plaques terminées, il s'agissait encore, et c'était le plus gros de cette besogne précipitée, d'obtenir les carreaux d'ornementation avec leurs thèmes variés proposés par l'architecte, mascarons, grecques, frontons, plaques à reliefs, plaques à nervure et aussi ces panneaux noirs où se détachent d'une manière si charmante les sujets et décors

Renaissance en pâte blanche rapportée et modelée, puis encore ces médaillons en pâte blanche et grise, également sur fond noir, placés sous les niches des figures d'Ehrmann. La rude tâche fut enlevée avec un entrain admirable au feu de ce charbon d'Aniche, dont l'usine consomme huit mille tonnes par an pour ses fours, ses chaudières, ses presses, ses pompes, ses scieries et tout son matériel d'exploitation, et le premier mai le revêtement était en place.

Ce jour-là, si l'on s'en souvient, son grand miroir blanc ne refléta guère que les zébrures de la pluie. Mais quand le soleil reparut, avec la timidité des gens honteux de leur retard, on put voir combien cet encadrement de porte était coloré et décoratif. Loin de moi l'intention d'établir entre ces divers essais de céramique monumentale des comparaisons oiseuses et qui aideraient à la paresse de goût dont le public est déjà trop atteint. Je sais nombre de gens qui, dans l'espèce, considèrent le revêtement de Choisy-le-Roi comme un spécimen concluant de ce que peut donner à l'architecture de l'avenir l'union de la céramique avec le marbre, la pierre ou la fonte. Et quand on songe que cet essai est le premier que signe la manufacture, on est fondé à croire qu'elle est non-seulement de taille à répondre par sa production future aux prochaines évolutions de l'art des Palladio et des Charles Garnier, mais encore qu'elle

pourrait bien prendre la tête, dans ces évolutions, de toutes les fabriques concurrentes. J'ajoute à la gloire de M. Boulenger et de ses coopérateurs que le travail a été fait aux risques et frais de leur Société, sans autre espoir de bénéfice que celui de participer dignement à l'Exposition régénératrice et à la victoire pacifique de la patrie française.

<div style="text-align:right">Emile BERGERAT.</div>

ART CONTEMPORAIN

SECTION FRANÇAISE

JEAN-LOUIS-ERNEST MEISSONIER
(Suite et fin.)

Dessin tiré du carnet de M. Meissonier.

Meissonier n'a pas envoyé moins de seize tableaux à l'Exposition universelle de 1878. Dans la grande salle d'entrée du pavillon de droite, il occupe à lui seul une muraille tout entière. Pendant la journée, il est impossible d'approcher de cette muraille, tant la foule qui s'y presse est compacte et tenace. L'exposition des œuvres de Meissonier et celle des diamants de la Couronne sont toujours impraticables pour les gens d'étude. Il faut se résoudre à aller là de grand matin, avant l'heure où l'on pare les vitrines et où l'on balaye les salles : encore est-on sûr d'être distrait par des rencontres d'amis amenés par le même désir que le vôtre, de jouir en paix des chefs-d'œuvre d'un grand maître.

La place m'est trop mesurée ici pour que je puisse entreprendre de décrire un à un ces seize tableaux, dont le moindre est encore un objet rare et précieux. Nos lecteurs ont à l'heure qu'il est

sous les yeux, dans cette livraison et dans la précédente, deux de ces toiles admirables dont la reproduction seule est déjà une fortune pour un ouvrage d'art. Je dois à la sympathie particulière que le maître m'a toujours témoignée et aussi à M. Lecadre, l'éditeur de son œuvre photographiée, de pouvoir offrir aux souscripteurs des *Chefs-d'Œuvre* les photogravures du *Peintre d'enseignes* et du *Portrait du sergent*. Je les remercie publiquement ici, tous les deux, de la faveur qu'ils m'ont faite.

Le *Peintre d'enseignes* est assurément l'une des toiles les plus complètes qu'ait signées Meissonier, c'est aussi l'un des chefs-d'œuvre de la peinture de genre. Un jour ou l'autre elle reviendra à quelque musée d'État, Dieu veuille que ce soit au Louvre! En attendant, elle appartient à M. Balkon, qui l'a gracieusement prêtée à l'Exposition et à la France. Le *Peintre d'enseignes* relève de la manière la plus récente du peintre, celle où sa facture s'est élargie au contact de ces grandes scènes historiques, que Meissonier traite depuis quelques années et dont nous avons un spécimen avec les *Cuirassiers de 1805*. Je ne suis pas de ceux, et loin de là, qui jugent cette manière inférieure aux précédentes, et jamais, à mon avis, le maître n'avait atteint si haut que dans ces beaux coups d'ailes où son génie s'aventure en pleine maturité. Observez que ce génie n'a rien perdu de sa puissance d'observation, de sa vérité illusionnante et de cette vertu qu'il a, et qu'il aura toujours, de synthétiser par quelques traits caractéristiques l'esprit, la date et le pittoresque particulier d'une scène ou d'un personnage. Le peintre en lui est toujours doublé d'un poète admirable, et le poète, d'un voyant. Meissonier est doué d'une force de vision extraordinaire, et sa résorpsion objective est énorme. Il n'y a parmi les contemporains que Victor Hugo qui réalise avec cette intensité. Mais ils sont tous deux des naturalistes, inconscients peut-être, mais évidents. Voyez dans ce *Peintre d'enseignes* le soldat amateur que son ami invite à décider de la valeur de son Bacchus à cheval sur un tonneau. Étudiez cette redingote, aux poches fatiguées et béantes, sous laquelle se tend la culotte de peau du cavalier retiré du service, l'écartement des jambes, la pose prétentieuse du traîneur de sabre improvisé expert; comme tout cela est vrai, juste et spirituel. Et puis encore cet épi de blé qu'il tient de la main et qu'il mâchonne avec embarras, qu'il chique presque et qui, lui fermant les dents, sert d'excuse à son manque absolu d'idées sur cette enseigne en particulier et sur tout le reste en général. Cette vérité-là n'est pas celle des mots brillants et des traits; c'est celle des proverbes, qui résument en une grande phrase et condensent trente pages d'analyse. C'est la vérité des grands stylistes dans tous les arts, c'est la création, c'est le type. Mais en sus, la facture s'est considérablement

Dessin tiré du carnet de M. Meissonier.

développée, elle procède maintenant par de larges accents, semés sur une harmonie vigoureuse, enveloppés dans un coloris à la fois opulent et délicat, qui laisse chaque chose à son plan d'intérêt et au tableau son unité. Quelle merveille que ce *Peintre d'enseignes*!

C'est probablement un épisode de la vie même de l'artiste, qui lui a suggéré l'idée de ce tableau, car Meissonier a été peintre d'enseignes, oui, peintre d'enseignes, au moins, une fois dans sa carrière. Oyez, fureteurs et collectionneurs de pièces rares. Il y a, en ce moment, à Venise, un aubergiste qui a

pour enseigne un Meissonier authentique, *et qui l'ignore*! Le tableau représente le martyre d'une sainte et l'auberge en porte le nom. Pendant un de ses derniers séjours dans la ville des Doges, et à la suite d'un déjeuner au poisson (observez tous ces détails!) Meissonier que cette enseigne charmait, s'amusa à repeindre entièrement le personnage du bourreau. A son prochain voyage, il se propose de retourner déjeuner dans ladite auberge et de reprendre la figure de la sainte. Et maintenant, s'il y a amateur à cent mille francs, je donnerai l'adresse et le nom de l'auberge. Mais revenons.

Le *Portrait du sergent*, en sus de sa valeur intrinsèque de superbe tableau, a une valeur historique particulière. C'est jusqu'à présent, la seule toile d'artiste vivant, qui ait été vendue cent mille francs à l'hôtel Drouot. Le fait s'est produit le 23 avril 1877, à la vente de la galerie Oppenheim. C'est M. le baron de Schroider qui est possesseur aujourd'hui de cet ouvrage célèbre. Il date dans la carrière de Meissonier, une époque très-intéressante, celle des recherches des effets de plein air. Que de problèmes ne propose-t-il pas aux peintres, ce terrible plein air, avec sa diffusion des plans et sa surprise de valeur. Ici plus d'artifices de clair-obscur, plus d'aménagements adroits, la lutte directe avec la lumière crue. Il s'agit de dérouler les nuances multiples du ton, d'enfiler la gamme chromatique avec ses dièzes et ses bémols, depuis le sourd extrême jusqu'au suraigu, et cela dans le vide pour ainsi dire, sans l'appui des accords, sans l'aide des contrastes, par la seule justesse de la touche. Le *Portrait du sergent* est le résultat des études récentes de Meissonier à ce sujet; il a été peint en 1874.

Dessin tiré du carnet de M. Meissonier.

Chose assez originale, et qui décèle le travail particulier qui se fait dans le cerveau de l'auteur quand il entreprend un tableau, le sujet est tiré des préoccupations mêmes qui l'ont agité. Il représente un peintre en train de portraiturer en plein air, lui aussi, un sergent du régiment de Royal-Dauphiné. Comme toujours les personnages sont groupés à miracle. Devant la porte de la caserne, le peintre, un pauvre diable assez marmiteux, émacié, et qui ne dîne pas tous les jours, est assis sur une chaise de paille. Il a son album sur les genoux et pour tout chevalet ses jambes croisées. A côté de lui, son chien, un griffon à longs poils, contemple comiquement le modèle et semble le tenir en arrêt. Le sergent a pris une pose de vainqueur, il se cambre, il est superbe de suffisance : il songe déjà à l'effet que son portrait va produire au pays, dans sa famille. Sur le banc collé au mur, deux camarades sont assis ; l'un, absolument étranger aux arts, fume sa pipe sans regarder ce qui se passe, d'un air abruti; l'autre un connaisseur, à demi étendu, suit le jeu du crayon sur le papier. Derrière le peintre, deux autres soldats en bonnet de police sont debout; le premier se tient les côtes et rit à la ressemblance déjà sensible du sergent; le second, un conscrit, une cruche à la main, se penche sur l'épaule du peintre, les yeux écarquillés, et ne voit rien. Au fond, dans l'intérieur de la caserne, des soldats regardent par la fenêtre ce qui se passe dans la rue. Par un amusant caprice de l'artiste, l'un des griffonnages de la muraille écrit ce mot : Oppenheim; c'est-à-dire le nom du premier propriétaire de ce tableau, qui restera certainement comme l'une des merveilles du maître et emportera à la postérité le nom du banquier amateur.

Certes! ces deux tableaux ne représentent que très-imparfaitement l'exposition du grand peintre au Champ-de-Mars, et j'aurais volontiers complété le renseignement par d'autres reproductions; d'abord celle de *Moreau et son chef d'état-major Dessoles, avant Hohenlinden*, merveilleux effet de neige, qui donne la sensation de la réalité, et qui ferait croire que Meissonier a assisté à cette reconnaissance comme il assista à Solférino. Quel étonnant morceau encore que *les Deux Amis*, d'une couleur si pétillante, d'une si grande verve de ton, et qui a le prestige d'une fantasia! Quelle perle que les petits *Joueurs de boule*, et quels modèles de coloris magistral que ce sénateur dictant ses mémoires et que ce peintre vénitien où Meissonier a réalisé, sans y songer, le beau conte d'Alfred de Musset: *le Fils du Titien*. L'étude de

mains entrelacées qui est le motif du tableau est une chose prodigieuse de science et de caractère; aucun maître d'aucun temps n'a rien signé de plus admirable.

Quant aux *Cuirassiers de 1805*, la pièce principale de cette exposition, c'est la troisième grande page d'histoire à laquelle Meissonier attache son nom, 1814, 1807, 1805, telles sont les trois dates mémorables de la légende napoléonienne que son génie a voulu résumer, les trois chants de l'épopée, les trois grands cris de la France menée à sa perte par les chemins de l'enthousiasme. Il est assez remarquable qu'après avoir subi au début le prestige extraordinaire du conquérant, la philosophie de Meissonier se rallie peu à peu à l'héroïsme obscur de ce peuple soldat, ruiné, décimé et oppressé qui ne voyait et ne voulait voir dans son bourreau qu'une incarnation glorieuse de la patrie. 1805, c'est l'apothéose de la discipline. Tous ces cuirassiers dont la ligne s'étend à perte de vue, et qui communiquent à leurs chevaux le sentiment de leur obéissance grandiose, savent qu'ils ne sont que des zéros du grand chiffre, des forces anonymes de la puissance collective. Ils s'effacent. Mais cette fois Meissonier les met en lumière, et il écrit leur histoire, à chacun d'eux, avec une vigilance attendrie, qui dit leur origine, leur tempérament, leur intelligence, presque leur nom. Il y en a de vieux, de hâlés, de bronzés, de cuivrés, de tannés, des malins et des brutes, des violents et des résignés, ceux qui resteront sergents et ceux qui deviendront maréchaux de France! Et leurs chevaux! Quelle suite d'études profondes Meissonier a résumée dans cette rangée de bêtes intelligentes et fières, dont chacune complète son cavalier, et dont la diversité d'allures, de mouvements, de formes et de têtes est un des tours de force les plus déconcertants que la peinture ait exécutés. Mais je m'étendrais trop longtemps sur ce magnifique ouvrage et j'arrive à la fin de cette trop brève étude. Peut-être cependant nos lecteurs apprendront-ils avec intérêt que le tableau des *Cuirassiers de 1805* vient d'être acheté en Belgique pour la somme de deux cent soixante-quinze mille francs. J'estime que ce n'est pas trop cher.

<div align="right">Emile Bergerat.</div>

ART INDUSTRIEL

DIAMANTS ET PIERRES PRÉCIEUSES
ÉMILE VANDERHEYM

Es visiteurs qui s'arrêtent dans l'exposition de la classe 39 et qui s'attardent à admirer les somptuosités de ses vitrines, toutes étincelantes de pierres et de gemmes, ne se doutent peut-être point de l'importance nationale de cette exposition. Jusqu'à présent, la Hollande avait eu le privilège de la fourniture comme aussi de la taille des diamants. Plusieurs bijoutiers français, et M. Emile Vanderheym en tête, se sont réunis pour arracher ce monopole à la Hollande; ils ont établi des comptoirs d'achat dans les pays diamantifères, et ils ont su grouper autour d'eux des ouvriers lapidaires, qui rivalisent avec leurs plus habiles confrères d'Amsterdam. A l'heure qu'il est on clive, on facette et on polit les brillants, les demi-brillants, les briolettes, les pendeloques et les roses dans la ville même où leur débit est centralisé presque tout entier, c'est-à-dire à Paris.

M. Emile Vanderheym est certainement l'un de ceux qui ont le plus contribué à acquérir cette spécialité au marché français. Bravant courageusement une de ces opinions, qui ne s'appuient sur rien de fondé

et qui n'en sont que plus puissantes auprès des gens superficiels, il a rendu aux diamants du Cap une partie de cette faveur qu'avait usurpée le diamant du Brésil. La merveilleuse exposition, dont les pièces multiples forment comme une histoire du diamant, démontre victorieusement que le Cap fournit, lui aussi, des diamants blancs de la plus belle eau, dont la limpidité et la flamme ne le cèdent à aucun

autre. La lanterne qu'il expose est un prodige de taille, et le fil en diamants pesant 148 1/8 carats est une reproduction exacte d'une rivière fort célèbre. Du reste la réputation de M. Vanderheym n'est plus à faire : expert près le Tribunal civil, président de la Chambre syndicale des lapidaires, décoré de tous les ordres de l'Europe, M. Vanderheym offre encore cette singularité qu'il ne peut avoir, comme bijoutier, la croix de la Légion d'honneur, attendu qu'elle lui a été décernée pour services militaires pendant les désastres de la Patrie.

<div style="text-align:right">E. B.</div>

Ce chardon est en effet une pièce de joaillerie parfaite. Il se compose d'une belle fleur sur sa tige, et d'une large feuille qui se développe à ses côtés et vient rejoindre la branche à l'extrémité du joyau. Cette feuille se peut aisément détacher et servir à elle seule de parure. Elle est d'une hardiesse de conception et d'une délicatesse de travail vraiment remarquables. Le plâtre en a été exécuté d'après nature, certainement, par un artiste d'une rare conscience et prodigieusement habile en son art. Je doute qu'il soit possible d'apporter dans une œuvre de ce genre plus de goût et une dextérité plus grande.

Les diamants de différentes grosseurs, qui composent la pièce, sont d'une belle eau et sertis avec une extrême légèreté. La fleur, dont les pistils rejetés en arrière témoignent de sa pleine floraison, est une merveille d'exécution. Par une heureuse fantaisie de l'artiste, cette partie du bijou est montée sur un bel or rouge; l'opposition de sa coloration chaude avec les froideurs de l'argent donne ainsi la sensation des roseurs veloutées de la fleur de chardon.

La petite châtelaine, que nous publions également, est une œuvre d'un bon style et d'une exécution soignée. L'harmonie générale du dessin est bonne et dit bien son caractère et son époque. Les figurines qui ornent les faces de l'agrafe et du médaillon et particulièrement celle de la jeune fille qui tient une guirlande, sont finement ouvrées et servent à l'ensemble. Ce bijou vaut cependant plus encore par son travail que par son originalité. Le fond d'émail rouge qui le compose, lutte avec assez de bonheur avec les ors de la ciselure.

Au nombre des merveilles de cette exposition, je veux citer encore un éventail de Louis Leloir, dont les branches d'écaille sombre déploient, en s'ouvrant, un chiffre en diamants d'une grande richesse et d'une élégance parfaite.

Parmi les pièces d'orfèvrerie exposées par la maison Boucheron, nous avons fait choix, pour le reproduire, d'un élégant verre à bière et d'un service persan dont les trois pièces et le plateau sont inspirés des bons modèles du genre. La construction en est simple, l'ornementation sage et fidèlement empruntée aux documents. Elles témoignent ainsi que toutes celles que nous avons sous les yeux, d'un goût irréprochable et d'une exécution parfaite et justifient, comme elles, la très-haute réputation que la maison Boucheron s'est acquise.

E. B.

CÉRAMIQUE. LA FAIENCERIE DE GIEN.

La faïencerie de Gien, qui fait aujourd'hui sur les marchés européens une si rude concurrence aux fabriques anglaises, *est l'émule de la faïencerie de Montereau*, dont j'aurai bientôt l'occasion d'entretenir le lecteur. Elle est aussi riche, aussi importante et aussi glorieuse qu'elle; elle est de plus son aînée de quelques années. Elle date en effet de 1820, époque à laquelle son fondateur, M. Hallé, l'établit sur les bords de la Loire. Le développement colossal de ses affaires força les actionnaires de la reconstruire entièrement en 1866, sur un plan de 50,000 mètres carrés. Elle occupe aujourd'hui plus d'un millier d'ouvriers, parmi lesquels 200 peintres. Elle livre au commerce environ 25,000 kilogrammes de faïences par jour, sur lesquels il faut compter 50,000 assiettes. Mais je n'ai à vous parler dans cet ouvrage que de ses pièces artistiques, qui seules nous intéressent. Gien a commencé à faire de la faïence d'art en 1856. A cette époque, on y essaya quelques imitations du vieux Rouen qui réussirent à merveille. Il y en a encore à l'Exposition des spécimens d'une qualité remarquable, et faits pour tromper les connaisseurs, même si la marque de la fabrique n'était point là pour les tirer d'incertitude. Une fois partie sur cette voie de l'imitation des faïences anciennes, la fabrique en accepta tous les problèmes, et elle résolut de prouver que, outillée et montée comme elle l'était, aucun genre de produits céramiques ne lui était impossible à obtenir. Après le Rouen, ses dentelles, ses lambrequins et ses corbeilles, elle s'attaqua au Delft, et même au Delft doré, et elle le réussit de façon à rendre jalouses les mânes du célèbre Terhimpelen, le grand céramiste hollandais. Puis elle ravit aux Moustiers les secrets de leurs guirlandes et bouquets, aux Niederwiller, ceux de leurs trompe-l'œil, à l'Italie, tous ses genres de majolique, depuis l'Urbino jusqu'au Savone. L'Exposition de 1867, avait consacré d'une récompense exceptionnelle toutes ces tentatives. Mais depuis ce temps, Gien a fait des pas de géant, et par ses reproductions des faïences persanes, chinoises et japonaises, on peut dire que la manufacture a doublé le grand cap céramique. Ces reproductions sont véritablement illusionnantes, et c'est pour elles qu'a été dit le mot : traduire de la sorte c'est créer ! J'ai vu des japonisants se laisser prendre

CÉRAMIQUE. — LA FAIENCERIE DE GIEN.

à ses satzumas qu'elle fabrique aussi bien que Kioto. A l'heure qu'il est, il n'est pas une espèce de faïence ancienne ou moderne qu'elle ne fabrique couramment, les cloisonnés, les craquelés, les truités, les chlatrés, les turquoises, les émaux rehaussés d'or sur fond gros bleu de Sèvres, les peintures sur

Reproduction d'une plaque de faïence grand feu. — Dessin de M. Greney.

cru et jusqu'à la barbotine, cette dernière invention des faïenciers, Gien fait tout cela et centralise tout. A ce point de vue, l'usine est unique au monde et vous ne trouverez nulle part ailleurs un sens aussi pénétrant des décorations diverses, de plus belles qualités d'émail et une fabrication plus fine que celles de ce magnifique établissement français, dont le Jury a distingué les travaux par une médaille d'or.

E. B.

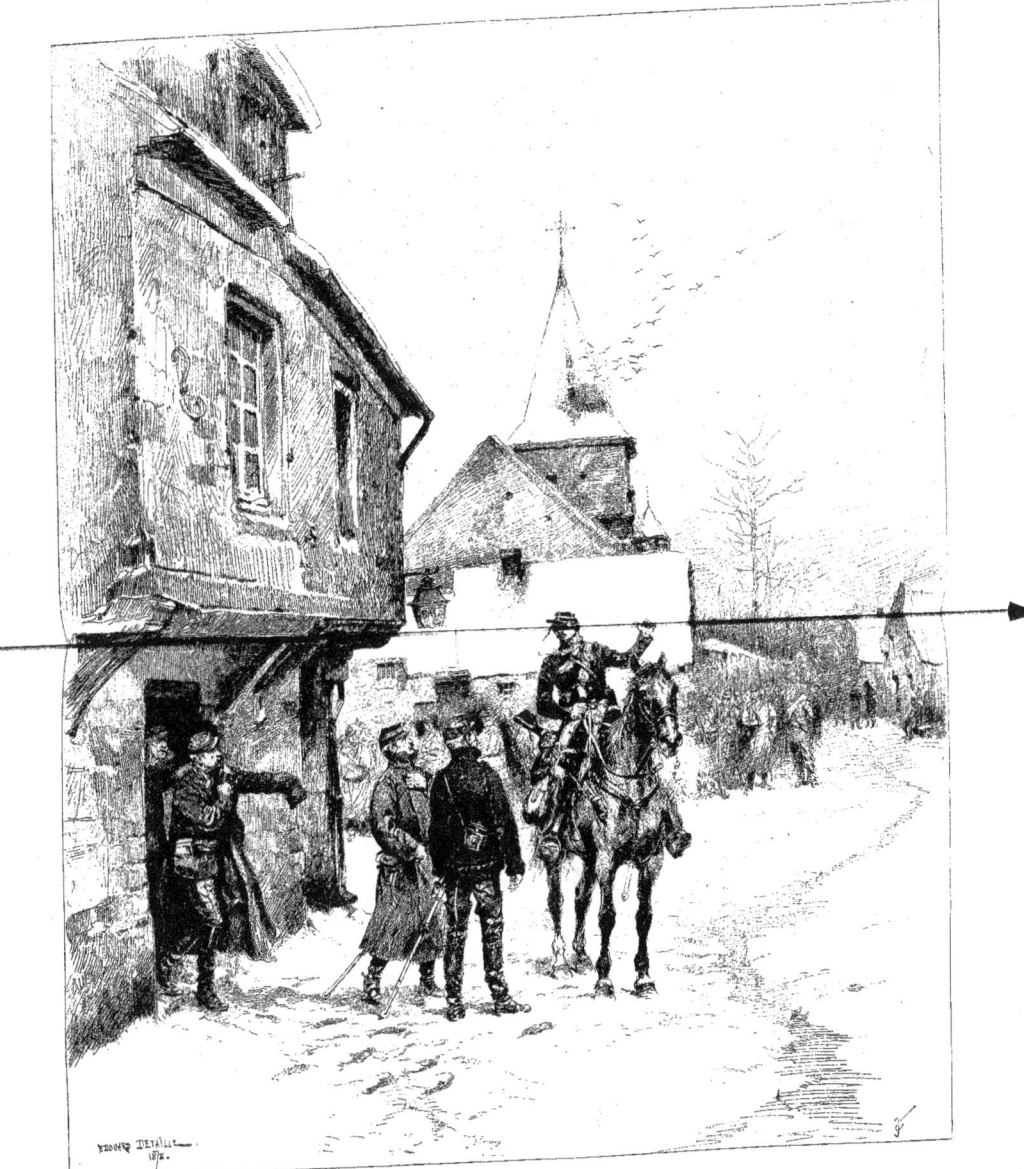

ART CONTEMPORAIN

DETAILLE

Le soir même du jour où le bruit se répandit dans Paris que, pour certaines raisons de politesse et de politique internationales sur lesquelles je n'ai pas à revenir ici, nos peintres de batailles s'étaient vu repousser du Salon et de l'Exposition universelle, nous nous trouvions réunis une dizaine d'artistes et de littérateurs dans l'atelier d'un peintre en renom. Tout naturellement, on y devisait de la nouvelle et chacun, à sa façon, commentait la décision prise. Les uns la blâmaient hautement, d'autres tenaient pour elle, d'autres enfin, sans la critiquer, ne pouvaient se défendre de regretter qu'un simple acte de courtoisie envers une nation qui n'est pas réputée courtoise, pût nous coûter aussi cher. Les propos se croisaient et la dispute allait s'échauffant, lorsque le maître du logis prit la parole à son tour : « Heureux, dit-il, ceux que l'on exile ainsi! Paris est trop grand et la France est trop fière pour qu'ils ne soient pas assurés, dès demain, de trouver chez nous un asile. Ils n'y seront pas plutôt installés que l'Europe entière, et ces bons Allemands les premiers, si affligeant que puisse être, même pour eux, le spectacle de leurs victoires, se hâteront d'aller en procession les visiter. »

De fait, à quelques jours de là, les tableaux militaires recevaient un accueil hospitalier chez Goupil, et durant tout le temps qu'ils y demeurèrent exposés, le salon qui les contenait ne désemplit pas.

C'était une exposition d'espèce particulière que cette exposition militaire, et qui de longtemps, sans doute, n'aura pas sa pareille. On y pénétrait sur la pointe du pied et l'on y causait à voix basse. Un peintre étranger que j'y menai un jour, me dit, au moment où nous en franchissions le seuil : « Nous avons l'air de gens qui s'en vont en pèlerinage. » Pour beaucoup d'entre nous, c'en fut un en effet. Il semblait que la Patrie eût fait choix de ce coin retiré de Paris, pour venir parfois, loin des hospitalières splendeurs et du tumulte glorieux du Champ-de-Mars, y songer et se souvenir. Devant toutes ces œuvres, qui redisaient les héroïsmes et les misères de la cruelle année, j'ai vu se mouiller des yeux qui pourtant n'avaient pas la manie des larmes.

Le second numéro des *Chefs-d'œuvre d'Art* allait paraître, lorsque je fus chargé d'y exprimer rapidement l'impression que j'avais rapportée de mes visites rue Chaptal. Mais dans une publication qui s'est appliquée à réunir les produits les plus parfaits de l'art moderne, ce n'était pas assez de quelques lignes consacrées, en courant, aux belles œuvres de de Neuville et de Detaille. Bergerat nous apprit un jour qu'il réservait à chacun d'eux, l'une des livraisons de cet ouvrage. Dernièrement, il vous contait à cette place, comment il obtint d'Alphonse de Neuville la promesse d'un grand dessin à la plume et de quelques croquis de moindre importance. La belle reproduction du *Bourget* que vous avez eue sous les yeux, vous a montré ce que valent de semblables promesses. Il en fut de même pour Detaille. Sur la demande que je lui en fis, il me donna l'assurance qu'il exécuterait spécialement pour cette publication, le dessin de l'un de ses tableaux, me laissant libre, en outre, de choisir dans ses albums, autant de croquis qu'il me plairait d'en prendre. Le lecteur ne saurait m'en vouloir, en voyant comment il a fait les choses, de remercier ici mon ami de sa générosité et de sa courtoisie.

De l'œuvre de Detaille, ainsi d'ailleurs que de celle de de Neuville et de tous nos peintres militaires, il convient de faire deux parts : la première comprend la série des tableaux qu'il a exécutés avant la guerre, la seconde la série de ceux qui l'ont suivie.

A ses débuts, c'est-à-dire alors que tout frais échappé du collège, il travaille encore sous la tutelle

du maître Meissonier, il nous apparaît comme un observateur spirituel et minutieux des scènes de la vie du soldat. Après avoir erré quelques temps, en quête de sa voie, à travers les costumes et les mœurs du Directoire, il prend un jour possession du troupier et ne le lâche plus. Avec une finesse de pénétration, absolument surprenante chez un garçon de vingt ans, il étudie son type, ses gestes, ses attitudes et son allure. Bientôt il l'a inventorié, catalogué et mis à jour. Fantassin ou cavalier, il le sait jusqu'aux plus minimes détails de son équipement et de son armement. Le plus malin de tous les capitaines d'habillement ne lui en remontrerait pas sur la couleur d'un passepoil, ou la largeur d'un galon. Tous les mouvements que la *théorie* commande, il les connaît sur le bout du doigt. Entre les quatre planchettes de son châssis, il fait manœuvrer, volter et converser des pioupious grands comme l'ongle, avec la science et la routine d'un instructeur à trois chevrons. Il prend le soldat à la manœuvre, au repos, le suit à la caserne, le poursuit dans les recoins les plus intimes de sa vie privée. A un point de vue purement documentaire la *Halte de tambours* et le *Repos pendant la manœuvre*, sont des œuvres qui deviendront très-précieuses à consulter un jour. Elles ont l'exactitude et la vérité des belles lithographies de Raffet. De plus, elles attestent chez Detaille une sûreté de main peu commune et certaine disposition très-particulière de l'œil a conserver avec toute la fidélité et toute la sincérité d'un objectif la vision des choses, dans leurs dimensions, leurs formes, leurs plans, et sous leurs couleurs.

Dans cette première période de ses travaux, je ne le vois pas un seul instant préoccupé des grands sujets militaires. Il ne songe pas une fois à figurer la bataille. Son esprit toujours porté vers l'observation précise n'a souci de représenter que ce qu'il voit. Le *Combat entre les Cosaques et les gardes d'honneur* qu'il exposait au Salon de 1870, n'est rien qu'une scène militaire, sans indication de date ni de lieu, qui a dû se reproduire vingt fois, pendant la première et la seconde invasion, à tous les coins de la France envahie. A cette époque au contraire, de Neuville a déjà conquis son renom avec bon nombre de toiles militaires qui sont, au sens le plus strict du mot, des batailles : *L'Attaque des rues de Magenta* ou la *Bataille de San Lorenzo*, par exemple. Ainsi, les tendances des deux amis se sont déjà très-nettement accusées :

Pendant que Detaille observe, analyse et cherche à tirer du fait l'enseignement philosophique, de Neuville imagine, invente et dramatise. L'un est un philosophe et l'autre un conteur.

Laissons passer la guerre. La fureur des événements s'est calmée et chacun est retourné à sa tâche. Detaille, comme tous les autres, a payé à l'inoubliable et sombre hiver son tribut de misères et de deuils. Il a vu de près les champs de bataille ; il a assisté à plus d'un combat, il a fait ample provision de cruels et poignants souvenirs ; de sanglantes visions hantent son esprit. Son talent entre alors dans une phase nouvelle. Il se dédouble, si l'on peut ainsi parler. Tantôt il appliquera comme jadis, ses rares qualités d'observation à l'étude de quelque fait militaire : *le Passage d'un régiment*, par exemple, suspendant sur les boulevards la circulation tout entière, et entraînant au bruit cadencé de sa marche guerrière scandée par les tambours, le chœur des flâneurs et des gavroches ; ou bien encore une *Scène des grandes manœuvres* avec ses fantassins en tirailleurs, son brillant état-major

étranger et ses paysans endimanchés, venus là « pour voir » et ahuris par tout ce luxe et tout ce bruit. Tantôt il nous contera la guerre, mais en philosophe et non pas en historien, bien moins encore pour nous émouvoir que pour nous instruire. Cela ne s'appellera ni *le Bourget*, ni *Champigny*, ni *Villersexel*, ni *Sedan* ; ce ne sera ni la lutte ardente au travers des fumées et des éclairs, ni le drame sanglant où périrent tant de héros dont l'histoire veut garder les noms. Ce sera simplement *l'Alerte* inquiète et anxieuse, la *Reconnaissance* prudente et vaillante à la fois, fouillant la plaine du regard et l'oreille aux aguets, le *Salut aux blessés*, grave, ému, plein de respect pour le vaincu désarmé, la *Retraite* tumultueuse, affolée, avec ses entêtés héroïques, qui ne veulent pas céder encore et restent sourds aux appels du clairon, ou bien ses cavaliers démontés qui se sont résignés à attendre et à mourir.

Souvenir des grandes Manœuvres.

A vrai dire, dans toutes ces œuvres revit le souvenir du drame réel et vécu, et l'intérêt du tableau s'en augmente encore. On y retrouve étendu sur la neige, dans sa rigidité solennelle et copié sur nature de main de maître, le cadavre bavarois ou badois rencontré par l'artiste dans quelque champ désert, un jour qu'il faisait, comme nous tous, sa besogne de tueur d'hommes. Parfois même la scène se passe quelque part et la date et l'heure s'en précisent ; ces Saxons que la mitraille a fauchés, Detaille les a croisés au détour d'un chemin creux, le soir du combat de Champigny ; ces cuirassiers héroïques sont venus se briser comme un flot humain sur la barricade de Morsbroon ; l'artiste était là le matin du jour où défila sur la neige durcie du plateau de Bry-sur-Marne, ce long convoi d'ambulanciers et de brancardiers, frères de la doctrine chrétienne et volontaires à la croix de Genève, accourus de Paris dans la nuit, pour relever les blessés et les morts. Ce sont bien là des récits de bataille. Mais la plupart du temps, l'œuvre aura d'autres visées ; elle se proposera avant tout, ainsi que me l'écrivait récemment l'artiste dans une lettre que je voudrais pouvoir publier ici tout entière : « de prendre l'impression telle qu'elle se dégage des diverses circonstances de la guerre, de communiquer au spectateur l'émotion qu'il ressentirait s'il se trouvait acteur dans *une Reconnaissance*, *une Retraite* ou *une Alerte*, de résumer les grands traits caractéristiques de notre époque militaire, d'être en un mot la synthèse de ce que tout le monde a vu ou pu voir. »

CAUSERIE

LA SUÈDE & LA NORVÈGE

Il était difficile à la Suède et à la Norvège de nous donner à l'Exposition, une juste idée d'elles-mêmes. La terre scandinave qui, pareille à un cap immense, descend des profondeurs glacées du pôle et plonge jusqu'au cœur de l'Europe, a toute son originalité dans son sol et dans ses coutumes. Des tableaux vivants, exposés au Trocadéro, nous font bien entrevoir quelques costumes et quelques usages, mais la vraie beauté de cette terre étrange est chez elle. Ce serait une des plus belles contrées du monde, sans l'âcre vent du Nord, sans les ouragans de neige, sans les

glaçons flottants qui roulent des banquises polaires et accourent en bataillons serrés, pour bloquer ses ports. Regardons pourtant ce pays déshérité, avec attention, quoique cette vue ne soit pas riante. Ses montagnes terribles, couvertes de forêts silencieuses méritent autre chose qu'un banal intérêt. Celui qui pense et rêve, les considère avec une curiosité inquiète, parce que là est l'avenir, immensément éloigné, mais inévitable. L'hiver dans les parties septentrionales de la Norvège nous donne un avant-goût de la mort de notre globe. Dans les terres qui avoisinent le pôle, il n'y a jamais eu de vie, elles sont ce qu'elles étaient. Dans la presqu'île scandinave, au contraire, on peut suivre la lente dégradation de la vie animale et végétale. Des fertiles provinces du Midi, des villes peuplées, affairées, des savantes universités, de la patrie de Gustave Wasa, de Gustave-Adolphe, de Charles XII, de Linné, de Celsius, on monte vers les régions du nord où la vie expire peu à peu. Les villes s'espacent, les villages sont rares; la race si forte, si belle, se rapetisse et s'enlaidit. On monte encore vers le froid et l'on arrive aux plaines désertes du Finemarck, aux immenses étendues de neige, aux horizons blafards, aux lugubres contrées de l'effroi et de la mort. Voilà l'image exacte de ce que deviendra peu à peu notre terre.

Lorsque, après avoir brillé pendant des millions d'années, le soleil s'éteindra lentement, le froid descendu des pôles, gagnera de proche en proche, comme une lèpre, les pays autrefois resplendissants de lumière et de chaleur, nos mers d'azur se couvriront d'une épaisse carapace de glaçons, nos fleurs les plus parfumées, les plus éclatantes languiront affadies, décolorées, nos forêts se dépouilleront et ne reverdiront plus, l'atmosphère immobile et silencieuse restera couverte de brouillards. Toute vie se réfugiera à l'Équateur. Les animaux, les hommes s'y précipiteront en torrents pour y absorber le dernier rayon de lumière et cette foule immense s'entassera furieusement sur une étroite bande de terre jusqu'au jour suprême où le soleil étant expiré, le globe terrestre tourbillonnera dans une nuit éternelle, à peine égayée par le lointain scintillement des étoiles.

Les régions septentrionales de la Norvège ont déjà une idée de cet instant funèbre; elles ne sont pas encore la limite du monde habité, mais la limite du monde civilisé.

Cependant tout n'est pas d'aspect et de climat si âpres. Les provinces du sud de la Scandinavie connaissent l'été, un été brûlant, mais éphémère. Pendant ce moment fugitif elles rappellent par leurs montagnes, par leurs forêts, par leurs lacs, les sites romantiques de l'Écosse. Mais cette poésie étonne sous cette latitude. L'été n'est qu'un répit entre deux hivers, plutôt que cette douce et molle saison des pays du soleil, où la terre enfante avec joie l'herbe, la fleur et le fruit. Le Nord n'est vraiment beau que sous la neige.

Ce dur climat explique aisément la gravité, la résignation des peuples scandinaves. Voyez la scène funèbre, la Mort de l'enfant, exposée au Trocadéro. La douleur du père et de la mère est profonde, mais noble. On y sent de la résignation. Il n'y a pas là d'indifférence, au contraire. La mort de l'enfant est plus amère ici que partout ailleurs, parce que la vie de famille, la vie autour du foyer est plus longue et plus constante. « Mais, puisque Dieu l'a rappelé, il faut se soumettre. Qui sait si le pauvre petit n'est pas plus heureux de dormir sous la terre glacée, que de vivre enseveli sous les frimas ou secoué par les sombres tempêtes de la mer du Nord. » Et puis la foi religieuse est vivace dans ces âmes saines. Ceux à qui la vie est dure, sont des désespérés ou des croyants : des indifférents, jamais.

Par un soir d'hiver, approchons-nous de cette maison de bois, toute couverte de neige et jetons un regard à travers la vitre éclairée. Toute la famille est réunie. Le père lit à haute voix un chapitre des Livres saints, la mère fait tourner son rouet. Les fils, gars de haute taille, aux cheveux blonds, aux yeux bleus, race vierge, lente et solide comme le chêne, raccommodent les instruments de pêche ou de chasse. Un petit enfant dort dans son berceau de bois près du poêle où pétille un feu clair. Tout cet intérieur respire l'honnêteté, la franchise des mœurs patriarcales; on sent que cette famille est vraiment une, qu'elle a un chef aimé, respecté. Assurément il manque là de l'imprévu, de l'originalité, mais on y trouve, plus qu'en aucun autre pays, un austère sentiment du devoir. En notre siècle, c'est déjà une originalité. Un pauvre vient d'entrer, il demande un morceau de pain; on s'empresse autour de lui, on le fait approcher du feu, il mange et veut repartir. Mais les lois de l'hospitalité ne le permettent pas; on le retient; on le mène dans la chambre des pauvres, où il passera chaudement la nuit, et le lendemain, quand il reprendra sa route, il aura son sac garni de provisions. Tout cela doucement, gravement, avec la simplicité des âges primitifs.

CAUSERIE

Souvent, pendant la veillée, on fait de la musique, on chante quelque ballade du temps passé. Il est facile de deviner le caractère de ces poésies : elles sont imprégnées d'une pâle mélancolie, d'une tristesse pénétrante. Le sujet est l'éternel sujet de toute poésie : l'Amour; mais avec cette particularité que les amants y sont toujours fidèles. L'amour volage n'y a presque point de place. Les fiancés savent attendre pendant des mois et des années. Nous citerons une de ces poésies populaires, traduite par M. X. Marmier. Rien n'est plus délicat, ni plus touchant :

« La petite Rosa sert dans la maison du roi. Elle sert là pendant huit ans.

« Ce n'est pas pour gagner un salaire, c'était pour le jeune duc qui lui semblait si beau.

« Le duc part pour une contrée étrangère : — Rosa, Rosa, n'en aime pas un autre!

« Tandis qu'il est en pays étranger, on donne à Rosa un comte pour époux. Rosa entre dans sa chambre et écrit une lettre avec des larmes sur les joues.

« Elle dit au batelier : — Remettez cette lettre entre les mains du duc.

« Le batelier arrive sur la terre étrangère et remet la lettre entre les mains du duc. Le duc selle son cheval gris et galope plus vite que l'oiseau ne vole. Et lorsqu'il arrive à l'écluse du meunier, il voit la lumière briller sur la table des fiancés. Et lorsqu'il arrive à la maison de son père, les valets sont sur la porte.

« — Venez ici, dit-il, et allez-vous en porter ce message à la petite Rosa.

« Rosa est dans sa demeure, qui verse du vin et de la bière, et le duc est dehors avec des larmes sur les joues. Rosa est là, les cheveux flottants, et le duc est dehors, assis dans l'enclos.

« A ces mots, Rosa se lève de table en toute hâte, et le vin et la bière coulent derrière elle.

« Elle se précipite dans les bras du duc, et tous deux parlent longtemps des douleurs de l'amour. Ils parlent des douleurs de l'amour jusqu'à ce qu'ils expirent dans les bras l'un de l'autre.

« On emporte la petite Rosa dans un cercueil doré et le duc sur deux tiges de sapin. Rosa est enveloppée dans un linge fin et le duc dans une rude étoffe et dans une peau. Rosa est déposée dans le cimetière, et le duc, au Sud, dans un endroit éloigné. Mais il n'eut de repos ni jour ni nuit, jusqu'à ce qu'il fut porté dans le tombeau de sa bien-aimée.

« Un tilleul croît sur leur cercueil, Les branches sont vertes, ses feuilles sont blanches, et sur ces feuilles blanches il est écrit : « Mon père me répondra au jugement dernier. »

Un voyageur italien rapporte qu'un de ses grands étonnements fut l'amour des Suédois pour les fleurs. Ce trait achève de peindre leur caractère à la fois puissant et naïf. Cette race d'athlètes aime la fleur, c'est-à-dire ce qu'il y a de plus frêle et de plus gracieux; ces hommes du Nord qui ne voient autour d'eux que la pâle perce-neige adorent la plante des tropiques, brûlante, embaumée. Comme les peuples du septentrion descendent invinciblement vers le Midi, comme les artistes, les poètes du Nord se tournent vers l'Italie, l'Espagne, la Grèce; ainsi cette race scandinave étudie avec amour la flore du Midi. Linné a été la personnification la plus complète de ce poétique enthousiasme. Ce n'est pas une des moindres étrangetés de la Suède d'avoir produit le plus grand botaniste des temps modernes, le grand classificateur de la flore terrestre.

Depuis Linné, le goût s'est répandu, a pénétré partout. Aujourd'hui le nombre des serres est considérable. Dans toute famille aisée la fleur est cultivée, étudiée avec soin, souci délicat et charmant qui n'est pas un des moindres attraits de ce pays extraordinaire.

Nous ne nous éloignerons pas de ce sujet en disant que la femme scandinave est d'une race admirable de beauté et de force; elle réalise dans son énergie première le type de la femme au cœur profond, au bras viril. Même dans son expression la plus tendre, la plus idéale, elle garde une haute allure de fierté. Il est regrettable que nos artistes, nos sculpteurs surtout, ne se dirigent pas vers la Suède et la Norvège. Ils trouveraient là, des types, rebelles à la passion moderne, il est vrai, mais d'une pureté accomplie, de la correction glaciale des cariatides. Les Grecs avaient chez eux les femmes superbes de l'Attique et de l'Ionie; ils en ont fait la Vénus de Milo et la Vénus de Médicis. Pourquoi nos artistes, n'ayant pas auprès d'eux de type majestueux, sculptural, n'iraient-ils pas le chercher au-delà de nos frontières? S'ils le veulent, c'est sur la terre scandinave qu'ils le trouveront.

Gaston Schèfer.

BOUCHERON

BIJOUTERIE — JOAILLERIE — ORFÈVRERIE

La maison Boucheron n'existait pas encore, il y a vingt ans ; elle tient aujourd'hui la tête de la joaillerie française et nulle autre ne saurait lui être comparée pour sa prospérité et son renom. Son fondateur et son possesseur actuel a remporté cette année, à l'Exposition universelle, l'un des trois grands prix ; il a été lauréat de tous les concours ; il est chevalier de la Légion d'honneur. L'histoire tout entière de sa maison tient dans ces quatre lignes et je n'y veux rien ajouter les trouvant suffisantes à sa gloire.

Lors de ma première visite à la section d'orfèvrerie et de joaillerie françaises, je fus appelé devant la vitrine de M. Boucheron par les exclamations d'un trio de jeunes et jolies femmes littéralement extasiées devant elle. Je professe, sur la compétence à apprécier les produits de l'art délicat et charmant du joaillier, certaines idées particulières que, si l'on veut bien s'en souvenir, j'ai eu l'occasion d'exposer jadis ici. Son but étant, avant tout, de prêter des charmes nouveaux à la beauté féminine en ajoutant à son éclat l'éclat des pierreries et des métaux précieux, je prétendais, et je prétends encore, qu'il n'est pas jury si docte et si expert dont le jugement dûment formulé et paraphé, vaille pour la sûreté, le goût et la finesse, le simple avis de trois jolies parisiennes attirées par la curiosité et retenues par la convoitise à la vitrine d'un bijoutier. C'est une opinion qui, après tout, en vaut bien une autre, et peut-être me reviendra-t-il un jour quelque honneur de l'avoir soutenue des premiers dans une publication d'art.

Je m'étais donc discrètement placé derrière le groupe des visiteuses et j'attendais qu'ayant passé la revue de toutes les pièces exposées, elles voulussent bien désigner à mon attention celle qui de toutes leur semblait la plus belle. Le jugement ne se fit pas attendre. Un grand chardon dont les pistils et la tige de diamants étincelaient et scintillaient à distance sur leur lit de velours comme fait au soleil de mai, sur le fond vert des ramures, une branche humide de rosée, emporta le prix à l'unanimité. On la déclara même, d'un commun accord, la plus belle pièce de l'Exposition.

Après quoi mon jury reprit sa route à travers les vitrines.

— Ou je me trompe fort, ou voilà, me dis-je en m'approchant à mon tour, un chardon qui figurera quelque jour dans les *Chefs-d'œuvre d'art*. Je ne me trompais pas puisque vous pouvez en contempler ici le dessin.

Tel est le but que poursuit Detaille avec une ardeur qui ne se rebute de rien et que rien ne lasse, ni les difficultés et les amertumes de la tâche, ni les exhortations incessantes de ceux qui, ayant oublié depuis longtemps, voudraient que, comme eux, l'on oublie. Il y emploie toutes les ressources d'un esprit bien doué, d'une âme vaillante et d'un talent qui croît tous les jours. Avec de Neuville, le grand conteur, il parcourt la France entière, interrogeant le passé et ravivant les souvenirs. Tous deux nous refont ainsi une gloire militaire, auprès de laquelle pèsera plus tard d'un poids bien léger, je vous assure, celle que l'Allemagne doit, pour une bonne part, aux très-savantes et très-meurtrières découvertes de ce bon M. Krupp!

<div style="text-align:right">Gustave GŒTSCHY.</div>

DANS LES NUAGES

Abituez-vous à toutes les surprises, et sachez bien qu'il n'y a rien d'irréalisable en ce siècle prodigieux que l'on a déjà nommé, à bon droit, le siècle de Sarah Bernhardt. D'ailleurs, pourquoi ne l'aurait-on pas surnommé le siècle de Sarah Bernhardt, puisque Sarah Bernhardt s'en est emparée comme de son bien et de sa chose et puisqu'elle y a mis sa griffe indélébile et son cachet omnipotent d'artiste universelle?

Sarah Bernhardt est la réfutation vivante de ce vieux mensonge, déjà sapé par Léonard de Vinci, Michel-Ange, Nadar, et d'autres encore, à savoir que l'art a des spécialités, et que l'on ne peut être à la fois poète, peintre, musicien, statuaire, aéronaute et photographe. Sarah Bernhardt est tout cela, victorieusement et magnifiquement; mais elle est de plus que ces illustres prédécesseurs, grande et charmante comédienne. Chacun sait ça, et mon ami Georges Charpentier le sait mieux que quiconque, puisqu'il vient de lui éditer un livre qui s'appelle *Dans les nuages*, par lequel le septième ciel de l'art se trouve définitivement escaladé.

Ah! dans les nuages! Des ailes! des ailes! Envolons-nous! Entendez-vous les hirondelles! L'ascension de Sarah Bernhardt et de Georges Clairin, dans le petit ballon couleur d'orange, est l'évènement capital de l'Exposition universelle de 1878.

Il appartient de droit à cet ouvrage, qui resterait un document incomplet s'il n'en conservait point le souvenir à ses lecteurs. J'écris à la gloire des artistes actuels dont Sarah Bernhardt est le chef et le maître.

Dona Sol (elle s'appelle ainsi modestement, dans son livre, et elle met ce masque de théâtre) est passionnée pour l'air que l'on respire à 2,000 mètres au-dessus du sol. Cette créature aérienne se trouve là dans son élément naturel. Volontiers elle jouerait *Hernani* aux gens du paradis, avec les étoiles pour feux de rampe. A perte de vue, à perte d'haleine, s'en aller dans l'inconnu, chevaucher l'inexploré, s'incorporer à l'espace et se fondre dans l'ondoiement de l'atmosphère, tel est le rêve qu'elle voulait réaliser. C'est celui des grands poètes, c'est l'idéal des âmes amples. L'infini, c'est déjà le repos

promis. Y a-t-il de plus grand bonheur que celui de se croire oiseau dans un songe? Ne voyez pas autre chose dans ce livre (le premier qu'ait écrit Sarah Bernhardt) que la réalisation de ce désir de femme à qui rien ne résiste : vivre un jour de la vie de l'oiseau. L'artiste raconte qu'à certain moment et à certaine hauteur, elle n'a pu résister au besoin de chanter. Ah! je le crois bien! A quoi donc aurait servi le firmament éployé si Sarah Bernhardt n'y avait point semé quelques paillettes de cette voix d'or dont elle est si fière? Clairin lui-même, qui n'a qu'une voix d'airain, n'était plus qu'un instrument éolien, et le fils Godard, leur compagnon d'envolement et de béatitude, s'incarnait en bois de harpe. Le beau voyage, silencieux, sur l'ouate des nuées! Le Lamartine du Lac suffirait à peine à l'immortaliser. Quelques tranches de pâté de foie gras, quand l'air creuse, ont bien aussi leur poésie, et Dona Sol ne craint pas d'avouer qu'elle en fit le sacrifice au dieu de Zola et de la réalité. Ici cesse la vie d'oiseau. Le mystère des plaines profondes, les harmonies des forêts, les rumeurs des villes, la contemplation romantique de ce monde inférieur, dit le bas-monde, d'où l'on s'était échappé comme des âmes dépouillées de leur lest charnel, toute la joie métaphysique d'un cœur en détresse d'infini, tout cela s'évanouit sous le vent de truffe qui passe. Dona Sol se souvient que dans tout artiste il y a un rapin, et malgré Clairin qui, lui, reste tout chateaubriandisé, la voilà qui s'abandonne au démon des charges d'atelier! Truffes terribles! On débouche des fiasques de champagne qui font gnouf, gnouf! dans les nuages éperdus! Le doux lac de Vincennes est pris pour cible, et l'on darde sur lui l'une de ces bouteilles qui ne devaient quitter les voyageurs qu'avec la relation historico-géographique de leurs étranges aventures. On saupoudre des noces innocentes, et innocemment étalées sur des gazons frais. On rit, on gesticule, on interpelle cruellement des raccourcis de chefs de gare et des abrégés de maires de village! Ah! je vois d'ici la nacelle qui se balance!

Moi je dis qu'il faut savoir un gré énorme à Sarah Bernhardt de ne pas nous avoir donné pour son début un de ces ouvrages pédantesques plus bourrés de science qu'une oie de marrons, et qui conduisent leur auteur droit aux académies. Grands dieux! qu'irait-elle y faire, la pauvre Dona Sol, dans ces tristes monuments du bout des ponts, qu'elle voyait si petits du haut de son ballon orangé! Clairin, lui aussi, n'aurait qu'à l'y suivre, et puis le fils Godard, par aventure! Tous de l'Institut alors! Ne les écoutez pas, ô Sarah Sol et dona Bernhardt; Clairin, ferme l'oreille, et vous, Godard fils, comprimez de noires ambitions. Riez, chantez, soyez jeunes, vivants, mangez la truffe et sablez le champagne, car tout est là! Sculptez, si le cœur vous en dit; peignez, si le désir vous en prend, jouez la comédie ce soir et le drame demain; écrivez vos impressions et montez en ballon. Même je ne vois

pas pourquoi vous ne joueriez pas au crocket avec des têtes de morts coiffées de perruques Louis XIV. Qui vous en empêche et pourquoi vous en défendre? Il n'y a de laid dans la vie que ce qui est banal et bête. Or vous n'êtes point banale, mon cher confrère; vous êtes même le contraire de la banalité, et c'est par là que votre individualité s'accuse sur le fond neutre d'un siècle monotone.

Mais avec quelle grâce émue et quelle diction exquise, Mademoiselle, vous nous avez récité, l'autre soir, le *Si tu veux, faisons un rêve!* de l'*Eviradnus* de Victor Hugo.

<div style="text-align:right">Émile BERGERAT.</div>

ART INDUSTRIEL

MAISON LE ROY ET FILS. — HORLOGERIE, BIJOUTERIE

Les quatre grands noms de l'horlogerie moderne sont, personne ne l'ignore, Le Roy, Lepaute, Berthoud et Bréguet. C'est à ces grands artistes que nous devons tous les perfectionnements du chronomètre et ses applications diverses aux usages de la vie. MM. Le Roy et fils, qui viennent d'obtenir la médaille d'or pour leur exposition, sont les descendants directs de ce Julien Le Roy dont les travaux de gnomonique ruinèrent le commerce anglais dirigé cependant par l'illustre Huyggens, et firent passer à la France le monopole de l'horlogerie. C'est par allusion à ce succès, que Voltaire disait un jour à Pierre Le Roy, le fils de Julien : « Le maréchal de Saxe et votre père ont également battu les Anglais! »

On pourrait adresser le même compliment à MM. Le Roy et à leur associé M. G. Desfontaines car si jamais victoire fut incontestable, c'est celle qu'ils viennent de remporter au Champ-de-Mars avec

leur beau régulateur Louis XIV et cette montre extraordinaire à laquelle ils ont consacré cinq années de travail sans relâche. Pour la complication du travail et la beauté des résultats, cette pièce restera célèbre dans les annales de l'horlogerie française. Je ne me donne pas pour grand clerc, en mécanique et j'imagine que la plupart de mes lecteurs n'exigeront pas que je leur décrive techniquement cette montre. En présence de ces petites boîtes prodigieuses, qui renferment la vie du temps et qui semblent contenir quelque grillon étrange et surnaturel, je ne me défends pas d'une terreur curieuse. Mais devant celle-ci, je ne sais trop que penser. D'abord, elle est à triple répétition, c'est-à-dire qu'elle chante les heures, les quarts et les minutes. Elle marque les cinquièmes de secondes; elle indique les phases de la lune et le quantième perpétuel, et elle contient un thermomètre Réaumur métallique. Quatre cadrans dans un seul, et la montre entre dans le gousset! Ce n'est pas tout : le mouvement, qui est à échappement à ancre, est recouvert d'un cadran des longitudes, sur lequel trois aiguilles marquent les heures relatives des différentes capitales de l'Europe; on apprend avec elle que s'il est une heure à Berne et à Turin, il est une heure moins cinq minutes à Biarritz et une heure et quart à Vienne. Quel est l'astrologue magicien dont l'âme a été enfermée pour ses péchés dans cette petite boîte merveilleuse? Le régulateur de cheminée n'est pas moins admirable. Il est à échappement libre à détente, avec suspension parfaitement isochrone et balancier compensé. Il renferme une roue annuelle et perpétuelle, indique l'heure du soleil, l'heure moyenne, la grande seconde, le quantième perpétuel des jours, des dates et des mois, le millésime, les phases de la lune et la hauteur barométrique. Sans quitter son fauteuil, au coin de son feu, le possesseur de ce régulateur peut savoir, précisément, ce qui se passe sur la terre et supprimer de sa vie l'imprévu et l'incertain. Ajoutez à cela que ses yeux peuvent se reposer avec plaisir sur la monture et l'ornementation de la pièce, qui est du plus beau style Louis XIV, et qui ferait honneur à un Claude Ballin ou à un Pierre Germain. C'est de la sorte que MM. Le Roy et Desfontaines ont soutenu la gloire d'une des plus vieilles maisons du commerce français, dont la fondation même remonte à une date à peu près inconnue. On sait seulement que l'installation actuelle au Palais-Royal, date de 1785. Paris seul a gardé le privilège de ces noblesses du travail, du talent et de l'honorabilité, et seul il montre encore de ces familles d'artistes industriels chez lesquelles les traditions du beau et du bon se transmettent de père en fils avec la science et l'amour du métier.

<div style="text-align:right">E. B.</div>

CAUSERIE

LE COTTAGE

Que n'a-t-on pas dit déjà sur l'exposition architecturale de l'avenue des Nations ? Mais le sujet est loin d'être épuisé. On peut considérer à tant de points de vue ces façades typiques qui ont constitué, sans contredit, l'élément le plus original et le plus nouveau de l'Exposition universelle de 1878. Chacun, suivant son goût, a, dans cette rangée d'habitations, fait un choix et logé ses rêves. Le palais belge, tout en pierre bleue et en marbre sombre, convenait aux avides de pouvoir, aux ambitieux de grande envergure. Le chalet suisse a dû hanter les songes des ingénieurs, grâce à la trajectoire audacieuse de son portail. Moi qui ne suis ni ambitieux, ni ingénieur, j'avoue que mes préférences ont été pour les maisons d'un caractère plus intime et plus confortable.

Je me suis amusé à chercher parmi les habitations pratiques celle qui conviendrait le mieux à mes goûts.

Descendant l'avenue des Nations, j'ai examiné attentivement chacune des constructions. La maison hollandaise m'a semblé trop sombre pour abriter des gens heureux. Le bonheur, qu'un rien effarouche, n'oserait franchir ces murs aux teintes sanglantes, le long desquels l'œil cherche involontairement le cadavre de Witt.

La maison de Périclès, à filets bleus, était plus engageante, malheureusement ses dimensions m'ont rappelé le vers d'Hernani :

> Croyez-vous que l'on soit à l'aise en cette armoire ?

Le pavillon chinois ? Non.

Le pavillon japonais ? Pas davantage.

S'il est doux d'avoir deux fontaines à sa porte, il est pénible de ne pas avoir de fenêtres à sa maison, et je ne vois pas bien l'avantage qu'il y a à les remplacer par des cartes de géographie.

Le pavillon des États-Unis a son charme. Je le recommande aux restaurateurs et aux cafetiers. On y peut installer une salle pour noces et festins. Tout compte fait, le porche portugais, la colonnade autrichienne, le portique italien, l'Alhambra espagnol étant écartés de prime-abord comme trop somptueux, je n'ai rien trouvé qui fût plus pratique que les cottages de la section anglaise.

Encore fallait-il faire un choix entre les cinq modèles exposés.

Je les ai longuement étudiés. J'ai visité successivement la maison du temps de la reine Anne, le pavillon dit du Prince de Galles, le cottage en terre cuite, la chaumière rustique du Cheshire ; et enfin, la cinquième et dernière maison, celle qui représente un spécimen de l'architecture du temps de Guillaume et Marie et qui a été construite par MM. Collinson et Lock, sur les dessins de M. Collcutt.

Voilà le nid artistique et charmant ; voilà la petite maison idéale que l'on serait heureux d'encadrer dans la verdure d'un parc ou même d'un simple jardin ; voilà le home désiré, le chez-soi intime, confortable, élégant où il serait doux de vivre.

En parlant ainsi, je suis sûr de trouver de l'écho parmi nos lecteurs. Pendant toute la durée de l'Exposition, en effet, on a pu visiter cette habitation exquise. Il suffisait de présenter sa carte de visite à la porte pour être introduit dans l'intérieur du cottage et pour en parcourir les coins et les recoins. Un nombre considérable d'amateurs l'ont ainsi étudié et, plus d'une fois, — car c'était une de mes promenades favorites — j'ai entendu les réflexions admiratives que l'aménagement intérieur des pièces, et que la beauté du mobilier arrachaient à mes voisins et à mes voisines.

Les meubles s'harmonisaient si bien avec la décoration et l'architecture. Dans les détails de la façade, dans le décor des panneaux et des plafonds, dans les objets, tables, fauteuils ou bahuts qui garnissaient les salles, on retrou-

vait partout le même style, ce style sobre et riche, né à la fin du XVI° siècle et qui a fleuri à l'aurore du siècle dernier.

L'antichambre s'ouvrant au-dessous du Bay-Window, montre une ceinture de boiseries arrêtée, à deux mètres du sol, par la cimaise. Le décor du mur se continue par une frise de papier feutre, accusant de puissants reliefs et par une suite de belles assiettes en vieux chine, dont les marlys, rehaussés d'or, reflètent la lumière. Le bois reparaît au plafond.

A gauche de l'antichambre se trouve une salle à manger, qui eût fait les délices de Brillat-Savarin. Ici encore l'harmonie est complète et l'effet très-réussi. Rien ne manque à ce qu'un spirituel gastronome appelait la zone du dîner. La cheminée, haute et grande, est en chêne clair, et s'égaye à l'intérieur par des revêtements de faïences anglaises. Tout autour de la pièce court une boiserie de deux mètres de hauteur, en chêne du même ton que le foyer. Le plafond est en plâtre moulé et s'accorde à merveille avec les tentures des panneaux imitant le cuir de Cordoue repoussé. Fier et solide, un grand buffet dressoir s'adosse à l'un des murs, non loin d'une petite table servante. Comme ces deux meubles, les chaises sont en noyer d'Amérique et ressortent puissamment sur le chêne clair qui leur sert de fond. Une vieille horloge en marquetterie rappelle les heures que les convives seraient trop tentés d'oublier dans ce milieu exquis.

A droite de l'antichambre, l'escalier. Il est de forme carrée et il offre un aspect très-original avec sa fenêtre à vitraux coloriés, et sa petite cheminée de coin sur le palier du premier étage.

En haut de l'escalier, voici une porte. C'est l'entrée du salon, qui est grand et beau et qui s'agrandit et s'embellit

encore au moyen de sa vaste Bay Window, ou si vous aimez mieux, au moyen d'une saillie vitrée qui, vue du dehors, forme un pavillon central avancé d'au moins deux mètres vingt-cinq. De tous les côtés le jour arrive à grands flots à travers les petites vitres qui dansent dans leurs chassis de plomb. Sur le rebord intérieur de cette fenêtre à trois pans, l'architecte a ménagé une jardinière assez vaste pour qu'on puisse y mettre des fleurs de serre, des plantes vertes, des palmiers, des fougères, des yuccas et se donner le plaisir d'avoir un délicieux jardin d'hiver. Ne quittons pas la fenêtre fleurie, sans jeter un coup-d'œil sur le panorama qu'elle nous offre de trois côtés. Comme cette facilité serait agréable dans un jardin où l'on pourrait se ménager des points de vue souriants et variés.

Je n'ai encore rien dit du mobilier du salon. Il mérite cependant qu'on en fasse mention. MM. Collinson et Lock l'ont meublé avec infiniment de goût : partie palissandre et partie citronnier, dans le style du XVIIIe siècle, plutôt interprété que servilement copié et dessiné dans chaque détail par l'un ou l'autre de ces artistes.

Dans le salon comme dans les autres pièces, les planchers sont entièrement recouverts de nattes japonaises.

Ça et là, des tapis persans ou indiens viennent prodiguer, sur le fond jaune des bambous tressés, leurs dessins fantaisistes et leurs chaudes couleurs. Rien n'est plus charmant que ce mélange, et rien n'est plus agréable. Les papiers à relief, dont j'ai déjà dit un mot, sont connus en Angleterre sous le nom de Flock-paper. Ils sont d'un effet excessivement riche et artistique. Il n'est pas inutile d'ajouter que les étoffes en question, les tentures, les papiers sont fabriqués spécialement pour MM. Collinson et Lock, sur leurs dessins.

Je n'ai pas fini la description de la maison. Je tiens à l'achever. Aussi bien la pièce dont il me reste à parler a-t-elle un intérêt capital. Il s'agit de la chambre à coucher, placée à gauche du salon. Elle est très-simplement, mais très-confortablement meublée, comme toutes les chambres à coucher anglaises. On y voit un grand lit en cuivre, lit à colonnes, bien entendu. Et il ne s'agit pas ici d'un vulgaire placage, mais bien de cuivre massif en barres. L'ébénisterie anglaise s'est enrichie depuis peu de ce nouveau genre de meuble. Le cuivre se prête, on le sait, merveilleusement bien à toutes les transformations. Il est bien plus artistique que le fer et bien plus agréable que le bois, quand il s'agit de meubler une villa à la campagne. Quoi qu'il en soit, le lit de cuivre du cottage se marie fort agréablement avec des rideaux de perse bleue, à dessins japonais, et avec l'ameublement en chêne clair de la pièce.

Telle est dans son ensemble et dans ses détails la maison construite par MM. Collinson et Lock et ornée à l'aide de meubles fabriqués par eux dans leur maison de Londres, 109, Fleet-Street. Tel est le délicieux cottage que plus d'un voudrait posséder. Quel nid plus charmant pourrait-on imaginer pour de jeunes amoureux, ou pour se recueillir dans la douceur de ses souvenirs ? Un jardin frais et vert, une petite maison artistique. Horace n'a jamais souhaité davantage.

<div style="text-align:right">E. B.</div>

ART CONTEMPORAIN

SECTION FRANÇAISE

A.-J. FALGUIÈRE

On accorde universellement à Falguière une autorité de maître dans les questions de statuaire. Il a à Paris la situation d'un chef d'école, entouré de disciples et d'élèves, qui s'alimentent de ses conseils et de son influence. Il n'y a pas, d'ailleurs, de guide plus sûr, plus savant et plus libéral. Fait rare, cette autorité, Falguière ne la doit qu'à sa seule valeur d'artiste; nul n'est moins professoral et pédagogique que ce méridional (il est de Toulouse) à la fois timide et nerveux et qui, la plupart du temps, travaille en chantant. Falguière possède une voix de baryton à faire éclater les vitres d'une cathédrale; il en est fabuleusement fier, et il poursuit d'une jalousie vile ceux de ses compatriotes de Toulouse qui ont eu la chance de débuter à l'Opéra. Maudite sculpture qui nous a privé d'un Bertram et d'un Marcel sans égal! Je ne suis pas inconsolable de l'accident. Il y a longtemps déjà que je connais l'artiste et la première fois que je le vis, ce fut dans un petit restaurant de la rue d'Assas, situé en face de son atelier, et dans lequel se réunissaient tous les élèves ou amis du maître à l'heure des repas. Il régnait là une intimité charmante et une grande cordialité, car les statuaires sont gais, bons camarades, et ils ne mettent pas dans leurs relations l'acrimonie qui aigrit celles des peintres ou des littérateurs entre eux. La raison en est peut-être qu'ils sont tous pauvres et qu'ils n'ont point à se jalouser, qui sa voiture, qui son hôtel ou ses titres de rente. Falguière était déjà fort célèbre à l'époque; il avait fait son *Vainqueur au combat de coqs* et son *Petit martyr chrétien*, deux pures merveilles, qui sont la gloire du Musée du Luxembourg. Il me parut extraordinairement jeune pour sa réputation, réputation dont il semblait d'ailleurs ne point se douter, car l'égalité la plus parfaite caractérisait ses rapports avec les autres convives. Cette égalité ne cessa qu'à la partie de billard qui suivit le repas et qui lui fournit l'occasion de démontrer sa supériorité incontestable sur tous les statuaires rivaux. Depuis ce jour-là, je l'ai revu souvent et j'ai toujours trouvé en lui le plus simple et le plus aimable homme du monde. Il est, du reste, adoré de tous ses confrères pour sa bonhomie, sa verve et son immense talent. Affable, serviable, travailleur acharné, conseiller excellent et artiste de la tête aux pieds, il réalise absolument le type du maître moderne.

L'avouerai-je? Entre tous les statuaires qui illustrent aujourd'hui l'École française, les Dubois, les Chapu, les Mercié, les Delaplanche, les Hiolle, les Guillaume, les Noël, Falguière est celui qui me touche personnellement le plus. Peut-être n'est-ce là qu'une question d'affinité élective; mais je sens dans l'œuvre de l'artiste une flamme particulière de modernité qui ne brûle pas au même degré dans

les autres. Paul Dubois s'est dégagé de l'air ambiant et il s'est fait florentin de la Renaissance : les inquiétudes morales et sociales de ce siècle en gésine n'arrivent guère jusqu'à ce génie fort et paisible pour qui l'élégance et la beauté de la forme restent des secrets du passé. Falguière, au contraire, est tenté sans relâche par les appels de cet idéal informulé, vague encore, qui balbutie son esthétique sous l'horizon de l'avenir. Il a entendu les revendications futures du pittoresque contre le style, de la vérité

contre les traditions, de ce qui est contre ce qui fut. L'ébauchoir lui tremble quelquefois dans la main en un accès de naturalisme. Il est souvent visité de cette fièvre qui brûlait Carpeaux, la fièvre de la vie; son ciseau fait souvent couler le sang du marbre. C'est pour cela que je l'aime d'une prédilection secrète. Ah! s'il osait!

Mais l'éducation est là, cette éducation romaine qui a fait de lui le praticien le plus extraordinaire de ce temps, le statuaire le plus savant et le plus adroit que l'on connaisse. Il la subit, cette éducation tout en la domptant par révoltes; mais je suis bien sûr qu'il regrette souvent de n'avoir pas commencé comme Giotto, par tailler des chèvres dans le roc, en pleine nature. La preuve en est dans sa peinture, car Falguière s'est révélé peintre, il y a quelques années, et vous avez sous les yeux le croquis d'un de

ses tableaux : *les Lutteurs*, qui fut un des succès de nos Salons. Y a-t-il rien de plus singulier que la peinture de Falguière? Ce statuaire, amoureux des belles lignes, des fins modelés, de la perfection de facture, l'auteur de ce *Vainqueur au combat de coqs*, un chef-d'œuvre dont aucun grec ne désavouerait le dos, les jambes et la tête, le père du *Petit Martyr chrétien*, une pièce à mettre dans un étui, un bijou précieux de marbre. Falguière, en un mot, Falguière est, en peinture, impressionniste et tachiste! Car il l'est, ostensiblement! Paul Dubois, lui, va jusqu'à Henner, et c'est s'arrêter à Corrège! Mais Falguière va jusqu'à Édouard Manet. C'est qu'en peinture, il s'est créé seul et sans maître, c'est qu'il s'y trouve seul face à face avec son tempérament pittoresque et que rien ne le gêne pour en exprimer librement les sensations naturelles.

Falguière est très-certainement un génie, mais un génie pittoresque, qui en statuaire est arrivé jusqu'au style, parce qu'il est doué d'une manière exceptionnelle, et comme sont doués les méridionaux quand la nature s'en mêle. Mais pas plus pour lui que pour les autres enfants du Midi, le style n'est une expansion naturelle. La couleur, le mouvement, la vie, voilà ce qui est en lui, voilà ce qui coule de source, sans efforts et sans hasards. Aussi n'a-t-il point de rival dans l'exécution et la conception des œuvres monumentales. Les pièces de grande décoration, telles que statues commémoratives, groupes, compositions de plein air, ont en lui un réalisateur puissant dont nul n'approche. Sa supériorité dans ce genre est tellement incontestable que, dans un concours, par exemple, lorsque Falguière y prend part, toutes les chances sont pour lui. A l'heure qu'il est, Falguière a pour deux ou trois cent mille francs de commandes ; toutes ont été obtenues au concours, comme l'ont été le Lamartine, de Mâcon, et l'abbé de la Salle, de Rouen. Ce dernier groupe est l'un des chefs-d'œuvres de la statuaire décorative contemporaine. J'ai voulu en conserver le souvenir à nos lecteurs, quoiqu'il n'ait pas figuré à l'Exposition universelle, et c'est pourquoi vous en trouverez ici un dessin exécuté par l'artiste avec ce sens du coloris qui est sa marque de fabrique. La nécessité où le statuaire s'est trouvé cette fois de compter avec la vie moderne, les costumes et les sentiments de son temps, lui ont inspiré un groupe délicieux de grâce, d'harmonie et de forme aussi. Ses enfants sont des types parfaits de cet art vivant qui, demain, l'emportera sur les arts morts et classiques.

Quant à l'autre croquis du maître, il représente le couronnement de cette fameuse fontaine du Château-d'Eau, commandée par la ville de Rouen, qui, d'après ses proportions et le nombre de ses personnages, restera comme l'un des monuments de sculpture ornementale de notre âge. Tous les amis de l'artiste en ont admiré la maquette dans son atelier. Falguière est occupé en ce moment à l'exécuter ; le travail est considérable. Il a symbolisé là, par des types variés d'hommes, de femmes, d'enfants et d'animaux, toutes les richesses de la contrée normande. Navigation, agriculture, commerce, histoire et art normands, tout chantera par un

symbole particulier ce grand hymne de pierre dont Falguière a mis quatre années à disposer le concert J'ose prédire que le jour où l'on découvrira le travail, il y aura un beau cri de joie dans le monde des arts.

<div style="text-align:right">Emile BERGERAT.</div>

ART INDUSTRIEL

AMEUBLEMENT

DAMON, NAMUR ET C^{ie}

N peut se faire une idée assez exacte de l'importance et de la prospérité de la maison Damon, Namur et C^{ie}, d'après les quelques renseignements statistiques que j'ai recueillis sur elle, au cours de mes promenades à travers les merveilles de la section du mobilier. Fondée, en 1840, par Antoine Krieger, avec les modestes ressources amassées par cet intelligent ouvrier, elle prit, dès le début, d'importantes proportions, qui s'accrurent lorsque M. Racault, organisateur habile, succéda au fondateur de l'établissement. Quand M. Racault la céda à son tour à MM. Damon, Namur et C^{ie}, ses collaborateurs, elle occupait déjà dans l'industrie parisienne du mobilier une place importante. Grâce à l'extension qu'ont su lui donner ses heureux possesseurs actuels, elle est aujourd'hui sans rivale, non-seulement à Paris, mais en Europe. Elle occupe dans ses ateliers du faubourg Saint-Antoine, de la rue de Charonne et de la rue Cotte, environ huit cents ouvriers. Le chiffre de ses affaires, qui va croissant chaque année, dépasse aujourd'hui la somme de cinq millions et demi.

Avec de semblables ressources la maison Damon, Namur et C^{ie} pouvait affronter le grand jour de notre Exposition sans crainte de voir son renom éclipsé.

Les différentes pièces d'ameublement qu'elle a pris soin d'y réunir étaient dignes des plus hautes récompenses et les auraient sans doute emportées si l'administration n'avait appelé M. Damon à l'honneur de faire partie des comités d'admission et d'installation de la classe du mobilier, puis du jury des récompenses et ne l'avait ainsi, avec tous ses collaborateurs, mis hors concours.

Au nombre des meilleurs modèles que la maison Damon, Namur et C^{ie} nous a présentés, j'ai particulièrement noté une élégante psyché Louis XVI, d'une belle forme, d'un style très-pur et d'une irréprochable exécution. Par une innovation fort heureuse, le miroir ovale, au sommet duquel court une guirlande de fleurs délicatement fouillée, et que surmonte un charmant enfant, opère son mouvement d'inclinaison, entre un double rang de colonnettes. On a pu, de la sorte, éviter de donner au meuble la forme aplatie qu'il affecte habituellement. Ses proportions y gagnent en ampleur et en harmonie.

La grande crédence Renaissance en noyer naturel sculpté, dont vous pouvez contempler ici le dessin, est une pièce d'une visée plus haute et de plus grande importance. Elle se compose, à chacun des côtés de sa partie supérieure, de deux corps vitrés faisant bibliothèque reliés par un coffre plein s'ouvrant à deux battants et sur les panneaux duquel s'épanouissent, au milieu d'un fouillis savant d'ornements, deux beaux profils de femmes, coiffées et vêtues à la mode de Henri II. L'une d'elles rappelle les

traits charmants de Diane de Poitiers. Toute cette partie du meuble est surmontée d'un élégant fronton brisé, entre les arcs duquel se trouve placé un socle destiné à recevoir un bronze d'art.

Sa partie basse est une crédence proprement dite, dont la console, soutenue par quatre élégantes colonnes, s'avance et fait niche à droite et à gauche de la pièce. Un petit meuble, dont le panneau est très-délicatement ornementé, en occupe le milieu : de belles frises courent le long des tiroirs latéraux et le tiroir central est relevé par un riche écusson.

Ce meuble, exécuté en noyer de belle couleur brune, est un des plus complets que j'aie rencontrés dans sa section, et méritait à tous égards d'être reproduit et décrit ici.

<div style="text-align:right">E. B.</div>

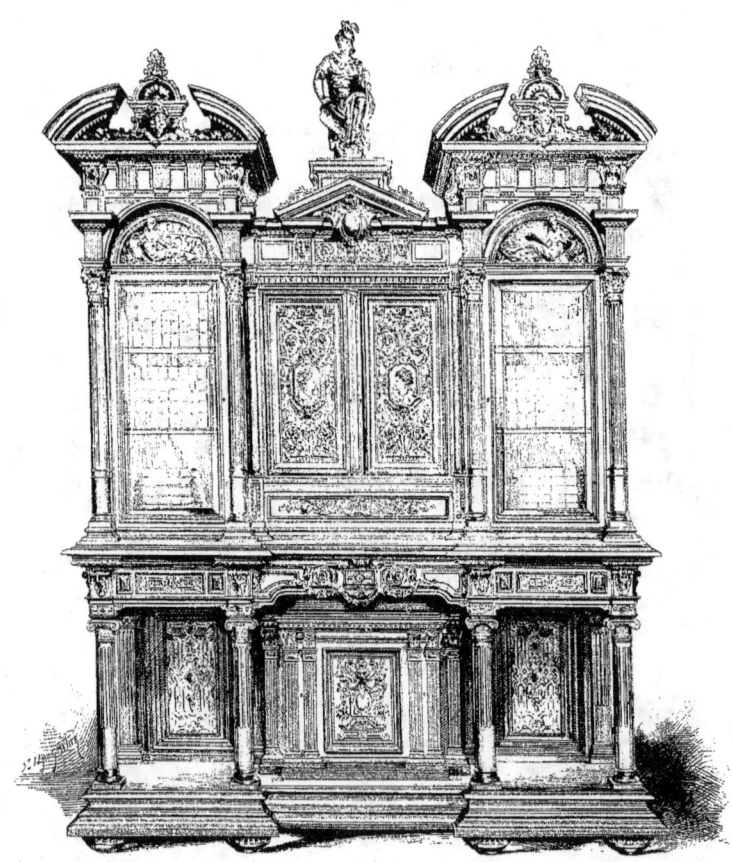

CAUSERIE

CREIL ET MONTEREAU

A la hauteur de la classe 20 et dans l'allée la moins fréquentée du Champ-de-Mars, je me suis souvent arrêté pour admirer un grand panneau de revêtement appliqué sur la paroi extérieure du pavillon des beaux-arts, section espagnole. Ce panneau colossal, qui donne l'impression d'une tapisserie de Flandre et qui semble exécuté sur des dessins de Van Orley, est l'œuvre de M. Martinus Kuijtenbrouwer et le produit de la célèbre usine de Creil et Montereau : il représente une chasse, et semble viser à la décoration d'une salle à manger de château. Il ne mesure pas moins d'ailleurs de six mètres de hauteur sur dix de large. Au premier plan deux seigneurs, plus grands que nature, sonnent joyeusement de la trompe dans les profondeurs de la forêt, une forêt de hêtres et de bouleaux, qu'éclaire un ciel bleu moucheté de nuages. D'autres chasseurs entassent sur des chevaux les pièces de gibier abattues, et dans le fond du tableau on voit passer des cavaliers qui s'enfoncent dans les allées mystérieuses. La composition est dominée par le cerf légendaire de Saint-Hubert, avec sa croix au front et cette inscription sur une banderolle :

Sancte Huberte, nobis adesto.

La donnée ultra-romantique de ce vaste panneau a permis à M. Martinus Kuijtenbrouwer de rechercher des effets de colorations simplifiées qui conviennent admirablement à la faïence ; mais le procédé, que la fabrique de Creil et Montereau a adopté pour les réaliser, est d'une audace particulière et telle que ce puissant établissement pouvait seul peut-être le tenter. On a donné à M. Martinus toute la surface du tableau, ajustée sur un immense chevalet, à peindre librement et comme il aurait fait d'une toile ordinaire. Là-dessus, l'artiste, comme les fresquistes de la Renaissance, a exécuté son sujet avec des pâtes épaisses venant en relief. Quand le travail a été terminé, les carreaux ont été désagrégés et mis au four et tout le tableau a été cuit et glacé de la sorte. C'était défier le hasard du feu avec une hardiesse effrayante, mais l'essai a réussi, comme réussiront tous les essais de Creil et Montereau. Le ciel et les bouleaux de la forêt sont des merveilles de ton, et les imperfections de détails disparaissent dans la beauté de l'ensemble.

Depuis que Sarreguemines est détachée du territoire français, l'établissement de Creil et Montereau est certainement la manufacture céramique la plus importante de notre pays. Il est aussi le plus ancien, puisque la fondation de Montereau remonte à 1775. Dans son Histoire de la Céramique, Albert Jacquemart donne le texte des lettres patentes qui furent alors décernées aux créateurs « les sieurs Clark, Shaw et C^{ie}, natifs d'Angleterre ». Très-prospère pendant le règne de Louis XVI, la fabrique se développe encore sous l'administration de MM. Hall, Potter et Merlin, jusqu'au jour où elle se réunit à l'usine de Creil que venait de fonder MM. Bagnal et de Saint-Cricq-Cazeaux. En 1840, la Société Leboeuf-Millet naquit de cette réunion, qui, par la mort des divers titulaires, est aujourd'hui la raison sociale Barluet et C^{ie}.

Le Musée céramique de Sèvres et d'autres musées encore conservent d'intéressants spécimens de la première fabrication, dont la période s'étend de 1775 jusqu'à nos jours. La perfection et le bon marché des produits étaient alors les marques de fabrique de Creil-Montereau. Dès l'origine, du reste, elle avait introduit avec succès, en France, la

faïence fine à émail dur, blanche et imprimée. En 1852, elle reçut un prix de 4,000 francs pour ses faïences et porcelaines tendres, et, en 1867, elle prit l'initiative des peintures artistiques sur biscuit, cuites au grand feu. C'est aussi vers la même époque qu'elle lança dans la circulation ces services à décors lithographiques, imprimés sous couverte que l'on rencontre jusque dans les chaumières des plus petits hameaux.

Mais l'honneur du développement artistique que l'établissement a pris depuis quelques années, revient certainement à l'administration actuelle et à ses collaborateurs. Grâce à son influence, l'Exposition universelle de 1878 aura été pour Creil et Montereau une occasion décisive de prouver sa prépondérance sur tous les rivaux que lui suscite la renaissance de la céramique. Tout en affirmant sa vieille réputation pour les services de table et de toilette, cette importante fabrique s'est révélée sous un jour nouveau par le goût, la hardiesse, la variété de formes et d'ornementation de ses vases, de ses coupes et de ses potiches. Dans le salon central où elle étale ses produits innombrables, vous pouvez étudier à loisir les types charmants qu'elle vient de créer, la variété de ses blancs unis, de ses impressions, de ses imitations de Delft ou de Japon. J'ai, pour ma part, admiré sans réserve, et plus que tout le reste, un beau service ivoire, d'un ton fin et délicat et d'une brillante glaçure, et encore un autre service doré Louis XV, avec chiffres, dans lequel se marient harmonieusement trois terres, ivoire, blanche et céladon. Parmi les pièces usuelles, il faut citer avec éloges les aiguières, les vases et les plats en pâtes rapportées, qui sont d'une rare beauté d'émail. Je vous recommande en dernier lieu, une petite fontaine peinte en imitation de bois, un plat figurant un jeu de cartes, le service blanc et rose, le service parisien à fond ivoire et sujets variés et comiques et enfin le service à dessin bleu, offert par MM. Barluet et Cie à la Loterie nationale.

La manufacture de Creil et Montereau occupe et fait vivre quinze cents ouvriers, fournit vingt-trois millions, de pièces par an, et chiffre ses affaires à la somme de 3,500,000 francs. Elle a reçu les plus hautes distinctions, la grande médaille d'argent en 1855, la grande médaille d'or en 1867, les administrateurs ont été successivement chevaliers et officiers de la Légion d'honneur. M. Barluet, son gérant actuel, décoré en 1869, aux applaudissements unanimes, faisait partie du jury international des récompenses à l'Exposition de 1878; tous ces honneurs ont rejailli sur les quinze cents ouvriers qui font la gloire et la prospérité de Creil et Montereau.

<div style="text-align:right">Émile BERGERAT.</div>

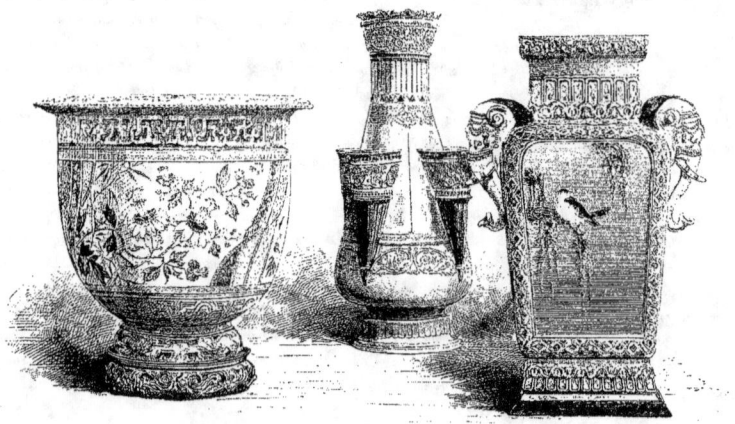

ART CONTEMPORAIN

SECTION FRANÇAISE

LE DIPLOME D'HONNEUR DE L'EXPOSITION UNIVERSELLE DE 1878
Par PAUL BAUDRY

N a vu quelquefois, même en France, des ministres des Beaux-Arts avoir des idées excellentes, à la fois libérales et pratiques, des idées devant lesquelles tout le monde s'incline et applaudit. De ce nombre est celle d'avoir confié à Paul Baudry la composition du diplôme d'honneur que l'on a distribué aux exposants médaillés ou récompensés. Je dis que l'idée est excellente, parce que Paul Baudry était tellement indiqué pour ce travail, que nul autre que lui ne pouvait en être décemment chargé. Ces sortes d'encadrement en style lapidaire relèvent directement de l'allégorie; or, le peintre de l'Opéra est le maître de l'allégorie moderne. C'est lui qui en parle le plus éloquemment la langue poétique, qui en sait le mieux les formules et qui en perpétue le dogme selon les pures traditions de Prudhon et d'Ingres.

Ce n'est pas à la légère que j'écris ici le nom de Prudhon, car il est le génie duquel Paul Baudry s'est inspiré pour la composition du diplôme. On sait, en effet, que le peintre immortel de *la Justice poursuivant le crime* ne dédaignait point ces commandes et qu'il en a exécuté un certain nombre pour les graveurs. Dans son catalogue raisonné de l'œuvre du maître, M. Edmond de Goncourt ne relève pas

moins de douze allégories politiques, faites pour l'estampe et lancées dans la circulation. Plus heureux que son glorieux devancier, Paul Baudry n'a pas eu à traiter un sujet tel que celui-ci par exemple : « L'Empereur « Napoléon Ier, au milieu de la Victoire et de la Paix, est suivi des Muses, des Arts, des Sciences; son « char est précédé des Jeux et des Ris. » Il n'a eu à parler que de l'Exposition universelle et du grand concours pacifique auquel elle avait convoqué tous les peuples.

Il y a unanimité à déclarer que le peintre s'est tiré en décorateur émérite des difficultés pratiques de sa tâche. Il fallait être très-clair, très-précis, très-pratique et rester cependant élégant. Les espaces réservés aux inscriptions manuscrites et aux signatures ne laissaient aux recherches de son imagination

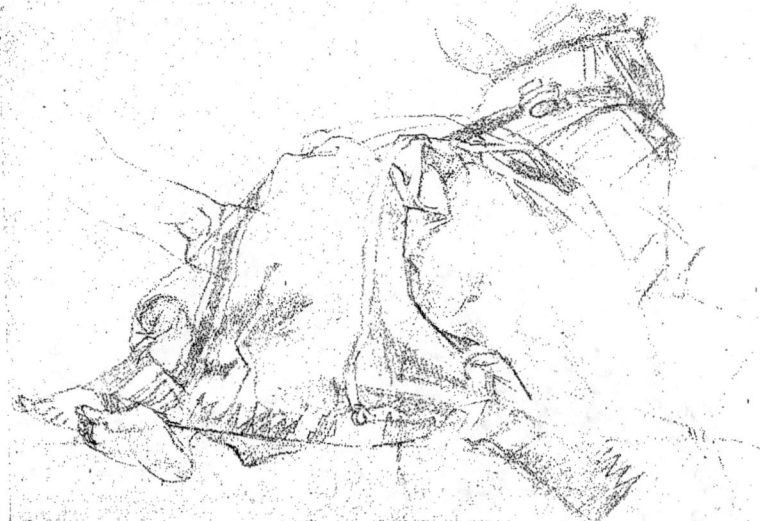

qu'un plan irrégulier et d'une justification de forme fort insolite. C'est à de tels problèmes que se fait juger le véritable décorateur.

Dans la partie supérieure de la composition et au-dessus de la devise générale : « GALLIA PACIS ARTIBUS REDIVIVA », la France symbolisée par une belle jeune femme assise et laissant reposer l'épée sur les genoux (c'est l'épée gauloise, celle de Vercingétorix), tend la main au travail, qu'un génie, debout entre les deux figures, couronne de lauriers. La France est appuyée sur une autre divinité, reposée et pensive, qui n'est autre que la Paix. Voilà certes une composition claire, explicite pour tous, et qui porte sa date. Elle la porte par son sens allégorique comme par son style d'art, et dans cent ans, quand on retrouvera ce diplôme dans les archives des familles, on n'aura aucune hésitation à reconnaître l'époque où il a été fait et le maître qui l'a signé. Cette figure de la Paix, si mélancolique et si rêveuse, est pleine de sous-entendus que nous comprenons à demi-mot aujourd'hui. Elle n'a pas la sérénité triomphante, la beauté pleine des Paix victorieuses que l'on rencontre dans les arts des peuples paisibles. Elle ne se retourne pas vers le passé assurément, mais elle regarde l'avenir avec une fixité inquiète, dont l'expression dit tous nos troubles et leurs secrets. J'avais déjà remarqué cette émotion contenue de Paul Baudry dans ses fresques de l'Opéra; il est sensible pour ceux qui savent voir que l'artiste est, lui aussi, de ceux qui ne veulent pas être consolés.

Je me hâte d'ajouter que tout le groupe est d'une ordonnance délicieuse : le mouvement est enveloppé de lignes harmonieuses et fines ; les têtes sont d'une grâce noble, elles ont une aristocratie de beauté qui sent son idéalisateur de grande race. J'y reconnais le type de femme cher à Baudry, ce type si latin qui mêle aux perfections antiques de la forme, la vie et la distinction de l'expression moderne.

Deux colonnes d'architecture composite, où tous les ordres se mêlent, soutiennent cette frise et encadrent le diplôme. La colonne de gauche échelonne de la base au faîte les devises suivantes : *Sciences*. — *Veritas*. — *Lumina numina nostra*. Un génie s'y adosse, qui porte le caducée du Commerce et de l'Industrie, et déroule le plan de l'Exposition universelle de 1878 tel qu'il a été exécuté par les architectes. Les attributs de ce jeune dieu sont le blé, le raisin, le sucre et l'huile, ces richesses de la France. L'artiste les a entremêlés en un pêle-mêle gracieux et décoratif qui rappelle les beaux culs-de-lampe des maîtres du XVIIIme siècle.

Les attributs de l'autre génie, celui de la colonne droite, sont un soc de charrue, une faulx et d'autres instruments groupés de la même manière à la base de cette colonne, sur laquelle se superposent les devises suivantes : *Beaux-Arts*. — *Venustas*. — *Ars superat et superest*. Le petit génie qui s'y appuie est charmant, et digne des médaillons d'enfants que Baudry a semés dans le grand foyer de l'Opéra.

La composition, ce semble, est complète, et elle allégorise à merveille les forces matérielles et intellectuelles de notre nation. Fidèle en cela à l'exemple des maîtres, Paul Baudry a développé son thème comme un poème, et suivant les règles d'un art poétique aussi sévère que puissant ; mais il en a revêtu la science de tous les attraits du style et de toutes les séductions de son talent de coloriste.

Me permettra-t-on maintenant une révélation piquante et qui est de saison par le temps de *questions* qui court ? Le diplôme de Paul Baudry renferme une *question*, oui, vous avez bien lu, une véritable *question*, comme celles que l'on vend sur les boulevards pendant cette semaine de jour de l'an. Vous avez sous les yeux la planche que la maison Goupil a spécialement gravée pour nos *Chefs-d'œuvre d'Art*. Prenez une loupe et cherchez bien. Il y a un endroit où cette phrase a été écrite par le peintre en caractères presque imperceptibles : « Rien au monde ne m'a tant ennuyé à faire que ce diplôme. »

Et elle est signée et datée.

<div align="right">Émile BERGERAT.</div>

PALAIS DU TROCADÉRO
(Section Espagnole)
Dessin de Henri Pille.

ART INDUSTRIEL

BIJOUTERIE-JOAILLERIE

MAISON DUMORET

La maison Dumoret n'est pas née d'hier. Il y a quelques années déjà qu'elle occupe dans l'industrie de la joaillerie parisienne une place que peu d'autres maisons songent même à lui disputer. Sa vitrine de la rue de la Paix est une des plus renommées de Paris. Elle est de celles où le luxe du monde entier vient s'achalander et qui contribuent le plus puissamment à conserver à l'étranger ce renom de haut goût et de suprême élégance que notre industrie des bijoux s'est acquise.

L'Exposition universelle n'a donc été pour la maison Dumoret qu'une occasion nouvelle d'affirmer sa réputation et de témoigner de son application constante à conserver, sur la plupart des autres maisons, son incontestable supériorité. Les quatre pièces qu'elle a envoyées au Palais du Champ-de-Mars, et que nous avons pris soin de faire reproduire ici, sont de celles qui, par leur variété, leur richesse et leur beauté, défient les critiques les plus sévères. Elles ont valu à M. Dumoret la médaille d'or. La récompense est digne d'elles.

En vérité, c'est merveille de voir avec quelle habileté prodigieuse le joaillier parisien s'entend aujourd'hui à nous rendre les modèles que la nature, et plus particulièrement la flore, mettent à sa disposition! Peut-on rien imaginer, par exemple, de plus délicat et de plus souple que cette branche de rosier blanc dont la fleur, largement épanouie, ondule et se balance sur sa monture légère, au moindre mouvement et presque au moindre souffle? Sous leur riche parure de diamants, les feuilles en sont si finement ouvrées et si adroitement serties qu'il semble que l'aile d'un oiseau suffirait, en passant, à les détacher. Pour serrer de plus près la nature et ajouter encore à la beauté des joyaux, l'artiste qui l'a conçue a eu l'heureuse idée de monter la fleur sur argent et de donner

à la tige les tons chauds de l'or. Il est aisé de voir ainsi que c'est bien d'une rose blanche qu'il s'agit. La branche de fleur des champs que vous trouvez ici est inspirée du même sentiment naturaliste

et n'est pas d'une exécution moins heureuse. Il fallait composer avec des diamants une gerbe des champs dont un coquelicot, frais ouvert, devait occuper le centre. Une grosse perle brune, ingénieusement placée au centre de la fleur, a servi à en préciser, autant que faire se pouvait, la forme et la couleur. A ses côtés, une perle blanche et une perle rose, gracieusement inclinées sur leur tige brillante, figurent deux boutons à peine entr'ouverts ; quelques brindilles d'herbes encadrent la pièce et tremblent à son sommet.

Le pendant de cou Renaissance est un bijou d'un genre différent et qui témoigne, ainsi que le diadème de forme arabe que nous publions encore, du désir qu'avait M. Dumoret de nous faire apprécier la richesse et la variété de sa fabrication.

Ce pendant de cou est une pièce d'un fort beau style et qui paraît avoir été, dans sa construction générale, emprunté à l'un des plus riches modèles d'Étienne de Laune. Deux gros diamants noirs, d'un très-haut prix et taillés de façon irréprochable en occupent le centre et lui donnent un grand air d'originalité et de rareté qui ajoute encore à sa valeur. Les tons noirs du carbone y luttent encore avec l'éclat du brillant et disent clairement son origine et sa transformation glorieuse.

Quant au diadème, il est admirable en tous points. L'émeraude qui s'y trouve enchâssée est une des plus belles pierres que j'aie vues à notre Exposition ; les diamants qui l'accompagnent sont d'une respectable grosseur et d'une grande pureté. Ce diadème peut se démonter et former successivement, avec ses trois parties, une parure pour la coiffure, une broche et un bracelet. Chacune de ces pièces satisferait, à elle seule, bien des convoitises, suffirait à contenter les plus riches et à parer les plus fières.

E. B.

CAUSERIE

LE PERSONNEL ARTISTIQUE DE LA MANUFACTURE ROYALE DE WORCESTER

Il n'y a pas bien longtemps que l'on a commencé dans nos théâtres à nommer en même temps que les auteurs des pièces représentées, les artistes décorateurs qui contribuent pour une si grande part au succès des œuvres à grand spectacle, il n'y a pas bien longtemps non plus qu'on tient à savoir, en voyant une œuvre d'art industriel, quel est l'artiste qui a prêté son précieux concours au fabricant.

Grâce à la justice du public, qui veut enfin savoir à qui revient l'honneur d'avoir produit de belles choses, toute une nouvelle couche d'artistes surgit de l'ombre des ateliers. De nouveaux noms apparaissent, noms déjà célèbres dans les milieux spéciaux ; mais auxquels manquait encore la grande notoriété. Bientôt la curiosité des érudits, mise en éveil, voudra rechercher dans le passé les prédécesseurs de ceux pour qui la gloire s'ouvre aujourd'hui. Que de découvertes ne fera-t-on pas ? Quel étonnement quand on retrouvera parmi les collaborateurs de nos porcelainiers des artistes comme Carpeaux, qui a fait, pour tel fabricant de Paris, d'inimitables décors en haut-relief, peu de temps avant de composer son groupe d'Ugolin à la Villa Médicis.

Qu'il nous suffise pour aujourd'hui de signaler cette piste. Aussi bien les recherches que nous indiquons constituent-elles la matière d'un volume et nous ne voulons faire qu'une chronique d'actualité, en signalant à l'admiration des connaisseurs les dignes collaborateurs de la fabrique royale de porcelaine de Worcester.

Cette fabrique est une des plus anciennes de l'Angleterre. En 1751, la ville de Worcester, ancienne cité de draperies, de tapissiers et de gantiers, traversait une crise industrielle très-intense. Bien des ateliers s'étaient fermés ; bien des ouvriers mouraient de faim. Un homme, un savant chimiste, le docteur Wall, vivement ému par ces misères, résolut d'y mettre fin en créant une industrie nouvelle, celle de la porcelaine, à laquelle la mode semblait devoir assurer un succès certain. Bien que Worcester n'eût ni charbon, ni argile, ni artisans exercés, le bon docteur se mit à l'œuvre et trouva dans son génie le moyen de triompher de tous ces obstacles. Tout d'abord, obéissant au caprice de la mode, il fit imiter les modèles chinois à dessin bleu dont raffolait l'aristocratie européenne. Dès 1756, il employait l'impression concurremment avec le travail manuel. Après avoir reproduit les dessins chinois, il copia les types de Dresde, de Sèvres et de Chelsea. De 1760 à 1775, des vases et des services de table de toute beauté sortirent de sa fabrique. On les collectionne aujourd'hui précieusement et on se les dispute aux grandes enchères.

Le docteur Wall mourut en 1776 ; ses associés poursuivirent son œuvre jusqu'en 1793, époque à laquelle M. Flight de Londres et ses deux fils prirent possession de la fabrique qu'ils dirigèrent seuls jusqu'en 1792. C'est pendant cette période que Georges III vint visiter la manufacture de Worcester et lui accorda le droit de s'intituler : Établissement royal. En 1793, M. Barr entra dans l'association ; son fils vint l'assister en 1807.

Pendant que la fabrique royale de Worcester prospérait ainsi, un ancien collaborateur du docteur Wall, M. Chamberlain avait fondé de son côté une maison qui donnait également d'excellents résultats. L'idée vint, en 1840, aux chefs de ces deux manufactures, issues d'une même source, de réunir leurs efforts et de constituer ainsi une association plus puissante et plus féconde.

Enfin, après plusieurs modifications, la manufacture royale de Worcester devint, en 1862, la propriété de la compagnie actuelle qui a pour directeur M. Binns, le plus infatigable et le plus intelligent des directeurs.

Au commencement de ce siècle, Worcester n'avait pas de rivaux pour la fabrication de la porcelaine de choix et des ouvrages artistiques. C'est de cette fabrique, ne l'oublions pas, qu'est sortie la fameuse pâte connue sous le nom de porcelaine du Régent, dont M. Chamberlain fut l'inventeur. Les produits qui nous ont été montrés à l'Exposition de 1878 prouvent que l'établissement n'a fait que progresser depuis. Maître de son art, savant chimiste, praticien habile, homme du meilleur goût, M. Binns poursuit son œuvre avec sûreté. Dans les quinze dernières années, il nous a procuré d'inoubliables surprises ; M. Binns est persuadé que la porcelaine peut devenir essentiellement déco-

rative jusque dans ses moindres applications ; il s'est appliqué en conséquence à composer des produits capables d'orner la table de famille aussi bien dans les maisons modestes que dans les palais princiers. Son but est donc bien moins d'obtenir des pièces de grande dimension que d'arriver à la plus grande perfection de la matière et à la décoration la plus agréable des objets qui sont à la portée de tous. Cela ne l'a pas empêché d'ailleurs de créer des œuvres considérables comme le service à dessert de la Reine, qui est daté de 1862, comme le tête-à-tête en porcelaine à joyaux, qui fut fait en 1867 pour la comtesse de Dudley, comme ces deux vases peints dans le style des vieux émaux de Limoges

par feu M. Thomas Bott, et qui ont figuré à l'Exposition de Londres en 1871, et enfin comme la paire de vases que nous avons tant admirée au palais du Champ-de-Mars et sur laquelle nous reviendrons plus loin.

Le fondateur de la manufacture, le Docteur Wall avait adopté un programme qui pouvait se résumer en trois mots : la perfection de la matière, la beauté de la forme, l'art dans l'ornementation. Il s'est écoulé plus d'un siècle et demi depuis que ce programme a été formulé, et cependant on le suit de plus en plus scrupuleusement. Si les échantillons du vieux Worcester atteignent aujourd'hui des prix fabuleux, nous ne craignons pas de prédire qu'un jour viendra où les œuvres modernes de cette même fabrique atteindront une valeur égale, sinon supérieure.

Où trouvera-t-on, ailleurs qu'à Worcester, cette admirable porcelaine ivoire, ayant le ton délicat du Paros et sur laquelle se détachent, avec tant de bonheur, les décors japonais ? Ce sont là des pièces exquises qui sont déjà classées, qui forment une famille, suivant le mot des amateurs, et qui satisfont pleinement le goût le plus difficile. Dans ce genre, Worcester ne souffre pas de rivaux.

Quand bien même elle n'eût pas été là, j'aurais fait d'aussi longues stations devant les porcelaines à joyaux, pâte sur pâte, dont la richesse défie toute description. Je me serais arrêté aussi longuement devant la paire de vases faite spécialement pour l'Exposition de 1878, et qui constitue le poème de la poterie en deux volumes. Les figurines de Lucca della Robia, du maestro Giorgio, les grands maitres potiers, et celles de Michel-Ange et de Raphaël, personnifiant la sculpture et la peinture, font saillie sur le rebord de ces vases splendides enserrant des médaillons où sont représentés le potier, le modeleur, le peintre et le chauffeur du four dans des scènes typiques. Cette œuvre, l'art du potier, en tous points admirable, a inspiré un poème à Longfellow. Il faut lire, dans le texte original, les

strophes enthousiastes où le poète célèbre la gloire antique de l'art du potier, avec le même élan qui arracha jadis à Homère ses beaux vers sur les potiers grecs.

Nos lecteurs seront curieux de connaître les auteurs de ces deux beaux vases. Il nous est facile de leur procurer cette satisfaction. M. Binns a produit leurs noms ; ce sont :

Pour les dessins et le modelé	MM. J. Hadley.
Pour la pâte	W. Faringdom.
— .	G. Radford.
Pour la peinture et la décoration	J. Callowhill
—	T. Callowhill.
—	J. Davis.
—	T. Stephenson.
—	W. Jones.
Pour la cuisson (biscuit)	E. Blake.
— (verre)	T. Goodwin.
— (émail)	J. Goodwin.

Cette liste ne constitue pas tout le personnel artistique de Worcester. Nous la compléterons en indiquant les spécialités de chacun de ses membres. Le directeur, M. Binns, trouve dans M. E. Bejot et M. James Callowhill, déjà nommé, des collaborateurs précieux pour ses travaux japonais. M. Hadley modeleur en chef, M. Radford doreur, M. E. Probert Evans, directeur des manipulations, complètent cet ensemble. La manufacture royale de porcelaine emploie environ 600 ouvriers parmi lesquels quelques artistes de talent dont nous ne pouvons malheureusement citer les noms. Quant à M. Binns, il ne se borne pas à surveiller son important établissement. C'est à son imagination qu'il faut attribuer la plupart des nouveaux essais, et notamment l'imitation de la peinture aventurière des Japonais, son dernier triomphe, qui amènera sans doute la découverte du procédé employé par les peintres de Yeddo pour produire leurs ravissants nuages d'or, où la poudre métallique semble semée par la main délicate d'une fée.

<div style="text-align: right">Réné Delorme.</div>

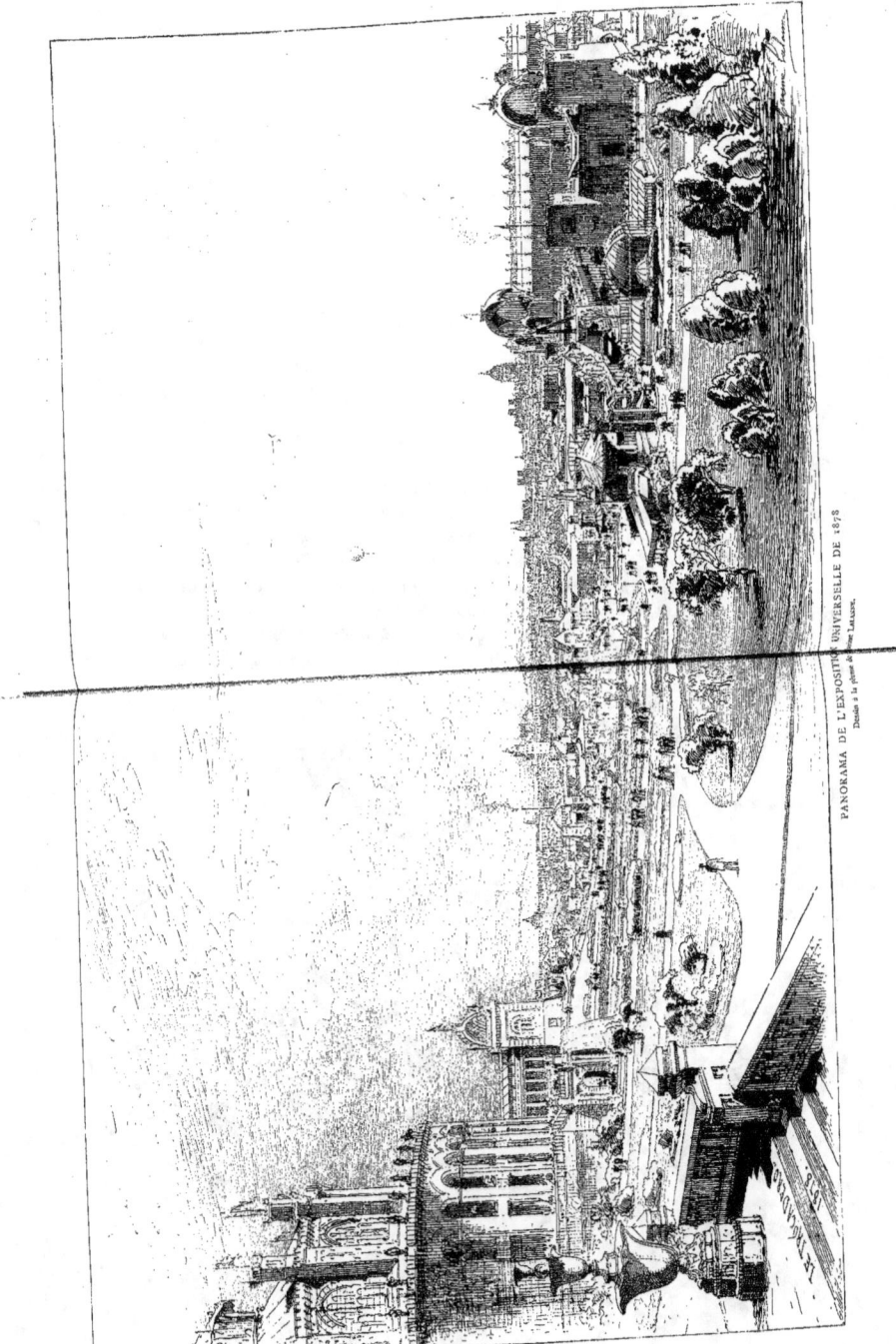
PANORAMA DE L'EXPOSITION UNIVERSELLE DE 1878

ART CONTEMPORAIN

SECTION NORWÉGIENNE

LUDWIG MUNTHE

Le paysagiste Ludwig Munthe, qui a eu la bonne fortune d'être compris par Emile Bergerat au nombre des quarante artistes les plus distingués de l'Europe actuelle, est fort peu connu dans notre monde parisien. Il n'a jamais exposé à nos Salons, et c'est à peine si, de temps à autre, quelques-uns de ses ouvrages ont traversé l'Hôtel des ventes. C'est là que Bergerat l'a remarqué et qu'il a conçu pour son talent une estime particulière à laquelle l'Exposition universelle a donné raison. Le *Paysage d'hiver* de Munthe, est un des tableaux qui ont été le plus appréciés des connaisseurs; il fait songer à quelques ouvrages de Théodore Rousseau, notamment au *Givre*. Ludwig Munthe est le peintre de la neige, de la glace, du verglas et des frimas : il s'en est fait une spécialité dont il ne sort guère, et grâce à laquelle son atelier de Dusseldorf ne désemplit pas de marchands et d'amateurs. Sa situation dans cette ville est celle d'un maître très-achalandé.

Ludwig Munthe est né le 11 mars 1841, sur la propriété de la famille Aaröen, à Bergen. Il a reçu la première éducation chez M. Schiertz, paysagiste et architecte allemand établi à Bergen; puis il est entré comme élève boursier à l'école de Dusseldorf. Pendant quelques mois il travailla dans l'atelier de Flamm, puis il ouvrit les ailes et s'envola. Son talent lui vient de ses études personnelles d'après nature.

Nommé en 1875 peintre de la cour, par le roi de Suède lui-même, il a reçu également les titres de membre des académies de Stockholm et de Copenhague; à Berlin, à Amsterdam, à Londres, à Vienne il a été honoré d'un grand nombre de médailles d'or; la Belgique l'a nommé chevalier de l'ordre de Léopold. Il ne lui manquait que la consécration parisienne : peut-être la devra-t-il aux *Chefs-d'œuvre d'art*. Fait curieux, et qui n'est pas si rare qu'on pourrait le penser, Ludwig Munthe, qui peint admirablement, ne sait pas dessiner. On ne connaît pas de lui le moindre croquis au crayon ou à la plume, voilà pourquoi nous n'avons pas pu donner de ses dessins à nos lecteurs; mais ils trouveront à ce déboire une riche compensation dans le magnifique panorama à la plume de l'Exposition que Maxime Lalanne a fait spécialement pour eux d'après nature et qui ne sera pas le moindre attrait de cet ouvrage.

<div style="text-align:right">Gustave GŒTSCHY.</div>

ART INDUSTRIEL

FONTES D'ART. — MAISON DURENNE

A votre première visite à l'Exposition universelle, lorsque ayant descendu la pente rapide du Trocadéro et franchi le pont d'Iéna vous vous êtes arrêté pour embrasser d'un coup d'œil l'ensemble de cette œuvre grandiose, voici ce qui s'est, tout d'abord, offert à vos regards. D'un côté, haute et fière, la rotonde du palais des Fêtes avec ses deux grandes tours et sa coupole géante du sommet de laquelle la Renommée, de Mercié, ouvrant ses ailes, semblait prête à s'élancer; à ses pieds, la cascade, dominée par de belles statues assises et dont la nappe majestueuse s'épandait dans le grand bassin ayant à ses quatre angles quatre groupes d'animaux; puis la pelouse et ses massifs et tout autour les silhouettes pittoresques des bazars, des cafés et des pavillons, au travers desquels la mosquée arabe jetait sa note turbulente et claire.

De l'autre côté, le jardin du Champ-de-Mars avec ses constructions et ses fontaines jaillissantes, ses arbres, ses fleurs et sa verdure.

Des statues assises, œuvre de MM. Hiolle, Delaplanche et Mathurin Moreau, ont été fondues par M. Durenne; des quatre groupes d'animaux, deux — le cheval et l'éléphant — sortaient également de ses ateliers; il a exécuté sur des modèles fournis par Bartholdi et le regretté Klagman les deux fontaines monumentales placées à l'entrée du jardin. Ces deux fontaines étaient d'une belle ordonnance. L'une d'elles surtout, avec les tritons et les naïades de sa vasque, son élégant soubassement dans les niches duquel se jouaient des enfants montés sur des dauphins, et le groupe à la fois très-ornemental et très-gracieux des femmes réunies à son sommet, rappelait par ses dispositions harmonieuses les beaux modèles décoratifs du XVIII^e siècle.

Dans la section des *Bronzes* et des *Fontes d'art*, M. Durenne avait exposé, entre autres produits de sa fabrication, un *Neptune*, qui méritait d'être reproduit et décrit ici. C'est une pièce de fonte d'une belle coulée, Carrier Belleuse en a fourni le dessin. Le dieu est représenté debout, dans une pose altière, le trident à la main. D'un geste souverain, il semble commander aux flots de s'apaiser. C'est la traduction du *quos ego* de Virgile.

Le but de M. Durenne, en nous présentant une grande variété de pièces, a été de nous montrer quels importants progrès a réalisé chez nous, depuis quelques années, l'industrie de la fonte de fer. Grâce aux intéressantes découvertes d'illustres devanciers, grâce aux recherches bien dirigées de quelques industriels modernes, au nombre desquels il convient de ranger M. Durenne, on est arrivé aujourd'hui à employer la fonte de haut-fourneau à la reproduction des modèles les plus variés et à l'exécution des œuvres d'art pur. Jadis le minerai en fusion n'était guère utilisé qu'à la fabrication des ustensiles de ménage et ne fournissait que des types grossiers. Aujourd'hui, le caractère particulier de nos grandes industries françaises est de fondre en première fusion une infinie variété d'objets, y compris les objets de décoration et les statues, et de rendre ainsi le métal utilisable au moment même où il s'échappe du fourneau pour se précipiter dans le moule. Si l'opération est bien menée et si l'on a su obtenir un

grain de fonte suffisamment fin, le moule rendra une pièce d'art parfaite, en tout conforme au modèle, lisse à sa surface et d'un irréprochable aspect.

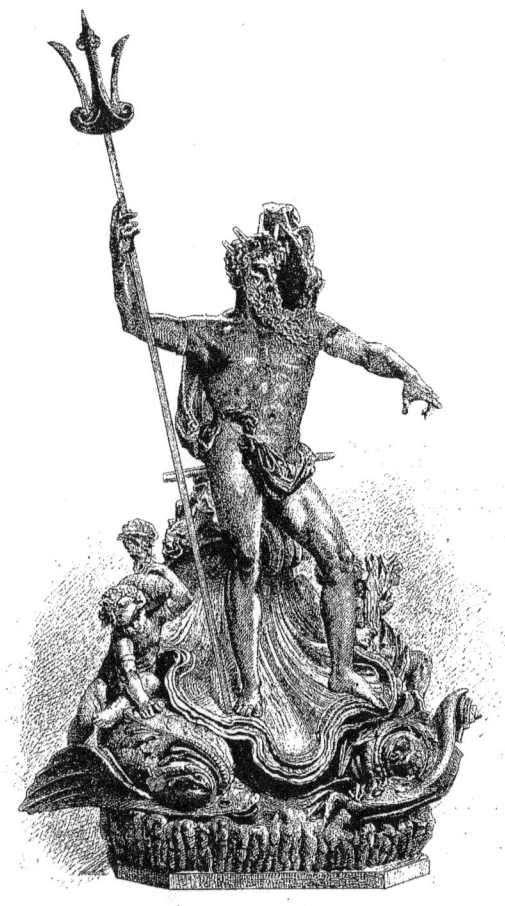

C'est là, comme on voit, un résultat des plus considérables, et qui est appelé à donner une grande importance à la fabrication de la fonte. En perfectionnant ses procédés, le maître de forges tend à se rapprocher chaque jour davantage des grands industriels du bronze et peut rendre à la statuaire des services signalés. Désireux de s'achalander de beaux modèles, il ira les demander à nos maîtres sculpteurs et contribuera ainsi, pour sa large part, à augmenter le trésor de nos belles œuvres.

E. B.

CAUSERIE

LES FANNIÈRE

Le vers de Virgile est vrai pour tous les artistes, mais il est vrai surtout pour les artistes industriels :

Sic vos non vobis mellificatis apes !

C'est vous, abeilles, mais ce n'est pas pour vous que vous faites le miel. Combien de fabricants célèbres se sont attribués le bénéfice du travail et du génie des collaborateurs anonymes qu'ils ont employés. On se plaint quelquefois de ne pouvoir rendre hommage à l'auteur innommé d'objets d'art anciens et parvenus jusqu'à nous sans signature. Est-on bien sûr que nos neveux ne se trouveront pas dans le même embarras vis-à-vis des merveilles de notre âge ? Que dire par exemple si telle pièce d'orfèvrerie admirable et sortie d'une maison réputée, n'est pas l'œuvre des Fannière du temps qu'ils étaient inconnus et qu'ils travaillaient chez les autres ? Il n'y a pas si longtemps que les maîtres orfèvres avouent loyalement leurs collaborateurs.

Sic vos non vobis mellificatis apes !

dit encore le poète.

Les frères Fannière sont deux des artistes qui honorent le plus notre pays à cette époque, ils laisseront dans l'histoire de l'art français un nom durable, et tout ce qui sera sorti de leurs mains sera recherché avidement par les amateurs; mais je crains bien que durant leur vie ils ne restent modestes de condition comme ils le sont de caractère. Un jour qu'ils avaient livré à M. le comte de Lagrange un groupe de grand prix de Paris que le jury du Jockey-Club avait trouvé fort beau, ils s'allèrent le reprendre, et comme eux, ils n'en étaient pas satisfaits, ils le refirent entièrement à leurs frais. Ce n'est pas ainsi qu'on devient millionnaire; mais il n'y a que les grands artistes pour commettre de ces saintes bêtises.

Les Fannière, je l'ai dit, ont d'abord travaillé chez les autres et ils ont contribué à la renommée de bien des maisons illustres. Vous savez comment ces maisons procèdent en général, elles demandent d'abord leurs modèles à des artistes, soit à un architecte ou à un dessinateur ; puis d'autres à un sculpteur ; ensuite elles avisent un ciseleur, artiste spécialiste qui, la plupart du temps, altère le sentiment des modèles et ne peut se résoudre à faire abnégation de sa personnalité secondaire. Dans ces données, il est presque impossible et toujours rare que l'on arrive à l'unité d'effet. L'union fraternelle des Fannière a seule résolu le problème : tous deux sculpteurs, mais l'un plus particulièrement statuaire et l'autre plus particulièrement ciseleur, ils

ont réalisé en orfèvrerie la même association que les de Goncourt en littérature; comme eux, ils ont composé vingt chefs-d'œuvre et comme pour eux la gloire est indivise.

Les Fannière ont encore ceci de rare qu'ils ont appris leur métier à fond avant de l'exercer, ce en quoi ils ne sont pas de notre âge. Une vaste érudition d'art soutient leur génie créateur; en sculpture ils sont praticiens consommés; pour la ciselure ils n'ont pas de rivaux en Europe. Aussi peuvent-ils mener seuls et sans l'aide de personne une pièce d'orfèvrerie depuis l'idée décorative jusqu'au suprême polissage : quand ils la déposent dans l'étui, ils ont le droit de la signer d'un bout à l'autre : c'est l'œuvre de leurs mains.

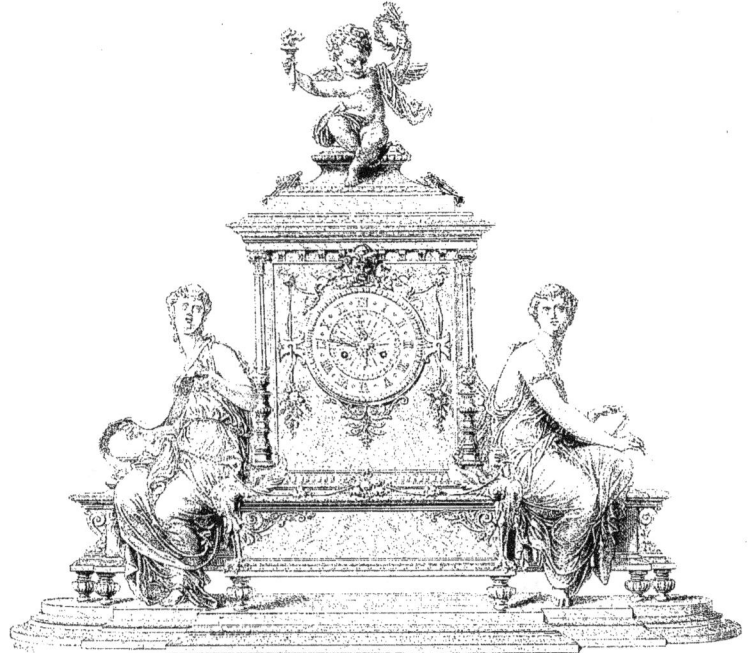

J'ai fait de longues stations devant les deux vitrines qu'ils ont à l'Exposition universelle, et je n'ai pu me lasser d'y revenir et d'admirer la variété, le goût et la perspective de leurs travaux. On pourrait prendre ces vitrines entières et les transporter au Louvre dans la galerie d'Apollon, elles y seraient à leur place. Tous les objets qui la composent y viendront un jour peut-être. Elle y viendra, cette splendide pendule en argent et en lapis-lazuli, composée de trois figures : la Poésie, le Chant et le Génie des Arts, dont Benvenuto signerait les créations exquises et l'ornementation délicate se détachant sur un fond de lapis. Elle y arrivera aussi, je l'espère, cette aiguière en argent repoussé, d'un travail si doux et d'une forme si distinguée qui, en sus de ses autres mérites, offre encore celui d'être un prototype de style. Par ce temps d'imitations, qui fait de notre siècle un traducteur de tous les siècles, vous êtes-vous demandé quel style nous laisserions à nos descendants et si le XIXe aurait un caractère individuel? Eh bien! les Fannière répondent à la question par cette aiguière et son plateau. Les plantes aquatiques en demi-relief qui les décorent sont marquées au cachet de ce naturalisme qui est notre culte nouveau. Je vous rappelle encore la coupe amphitrite en argent, dont la vasque, supportée par une sirène, représente en repoussé le triomphe de la reine des flots. Puis, encore le groupe

du Bellérophon combattant la Chimère, qui est précisément celui dont je vous parlais en commençant, le groupe qu'ils ont recommencé à leurs frais, sans autre raison que celle de se satisfaire, ces fiers, ces grands seigneurs de l'art !

Il y a encore dans ces merveilleuses vitrines, sur lesquelles le Jury a laissé tomber la grande Médaille d'Honneur, comme si l'admiration la lui faisait glisser des mains, il y a, dis-je, un modèle en plâtre d'un groupe destiné à orner le milieu d'un surtout de table et qui a pour sujet le Printemps. Clodion et Falconnet se fussent disputé la paternité de cette délicieuse figure de jeune fille et de ces deux amours enguirlandés et comme parfumés de fleurs qu'ils recueillent. Puis, une autre coupe en argent, dont les anses sont formées par des bacchantes tenant des pampres et qui est un prix de viticulture; puis encore des services à thé ravissants, qui racontent à la japonaise l'opération de la récolte et les préparations de cette plante aromatique, des services de table, des bijoux artistiques d'une fantaisie inépuisable et d'une perfection d'outil à désespérer les meilleurs ouvriers de la Renaissance. Mais comment énumérer toutes ces merveilles ?

Les Fannière ont contribué plus que personne à rendre à l'orfèvrerie française l'éclat qu'avaient successivement projeté sur elle la gloire des Ballin, des Germain, des Caffieri, des Odiot et aussi de Fauconnier, qui fut leur maître. Ils tiennent, de l'aveu général, la tête du mouvement dans cette renaissance. En Angleterre ou en Amérique, ils seraient millionnaires, en France ils sont simplement célèbres, et cela leur suffit à tous deux, car ils travaillent pour l'honneur de la patrie.

<div style="text-align: right;">Émile BERGERAT.</div>

ART CONTEMPORAIN

SECTION ITALIENNE

G. MONTEVERDE

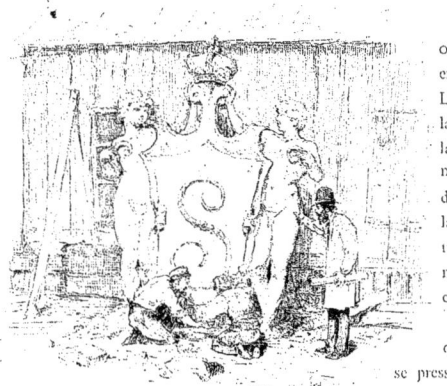

Ouvenez-vous du succès prodigieux obtenu en 1867 par le Napoléon mourant de M. Véla. L'oreiller sur lequel sa tête reposait, le foulard, le fauteuil, la chemise entr'ouverte sur la poitrine, tous les accessoires semblaient moulés sur nature. Il y avait tour de force de facture, et ce marbre modelé comme de la cire parut le *nec plus ultra* de l'art statuaire. Le *Jenner* de M. Monteverde est un morceau d'un travail plus surprenant encore et qui atteint aux limites extrêmes du rendu.

Son succès d'ailleurs est un de ceux que personne ne songe à contester; la foule se presse devant le groupe, et nos pauvres sculpteurs amoureux des belles lignes et des mouvements simples, s'en vont tout rêveurs après l'avoir contemplé en silence. Il faut savoir rendre justice à tout le monde. Ce groupe du Jenner inoculant la vaccine à son propre enfant est d'une composition admirable d'adresse. Jenner est assis dans un fauteuil bas et sans dossier; les jambes croisées, le haut du corps creusé par un mouvement bien paternel, il a son petit garçon sur ses genoux; il lui arrête la tête avec le menton, et, tenant de la main gauche son bras mignon et potelé, il le lui pique de la droite avec le stylet au vaccin. Ce corps d'enfant nu est d'une tendresse de modelé exquise; l'artiste en a rendu la finesse d'épiderme, les gras, les lignes arrondies, et le visage moitié inquiet et moitié confiant avec un bonheur extraordinaire. C'est du naturalisme transcendant, mais du naturalisme guidé par une émotion attendrie. Sa petite main s'ouvre et s'abandonne dans l'étreinte paternelle; les petits pieds se crispent, mais le corps cherche à rester immobile. Jenner, lui aussi, est immobilisé par une attention qui ferme le monde autour de lui; toute son âme est suspendue à la pointe de son aiguille, sur laquelle il joue la vie ou la mort de l'être adoré. Certes, il ne doute pas de la découverte; mais enfin l'expérience qu'il en fait à pour *anima vili* un enfant qui est le sien, le fruit de ses amours et l'honneur de sa vie. Les fois les plus robustes trembleraient à l'épreuve. Aussi son front se plisse, ses yeux à demi fermés se concentrent, sa bouche se serre, il est sourd à l'univers entier. Cette tête est vraiment belle d'expression, et quand l'éclairage la laisse dans la pénombre en illuminant le corps du bambin, l'effet est saisissant. Mais M. Monteverde peut m'en croire, il n'était pas besoin de se donner tant de peine pour ciseler fil à fil les bas chinés de son personnage, les boutons de sa redingote et les dentelles de ses manchettes. Son groupe magnifique ne gagne rien à ces minuties dans le détail, attendu que le public dérouté se divise en deux sortes d'admirateurs, ceux qui ne regardent que les bas et ceux qui ne les voient même pas. J'imagine que ces derniers sont plus chers que les autres au cœur de l'artiste.

En sus de son groupe de Jenner, M. Monteverde, à qui ses compatriotes ont fait l'honneur d'une salle particulière, expose une jolie statuette de marbre : *Enfant chassant un coq*, d'un travail précieux et parachevé. Quelle science et quelle patience il y a là ! Je lui préfère toutefois le plâtre de *l'Architecture*, grande figure funéraire pour le tombeau de l'architecte Sada. Elle est d'un style élevé et drapée avec

beaucoup de grâce. La partie inférieure de la figure, c'est-à-dire les jambes enveloppées dans la draperie et pendantes, vous frappera par sa vérité simple et ses lignes bien entendues. M. Monteverde d'ailleurs aime assez ces enveloppements collants sous lesquels la forme humaine s'indique encore et se modèle.

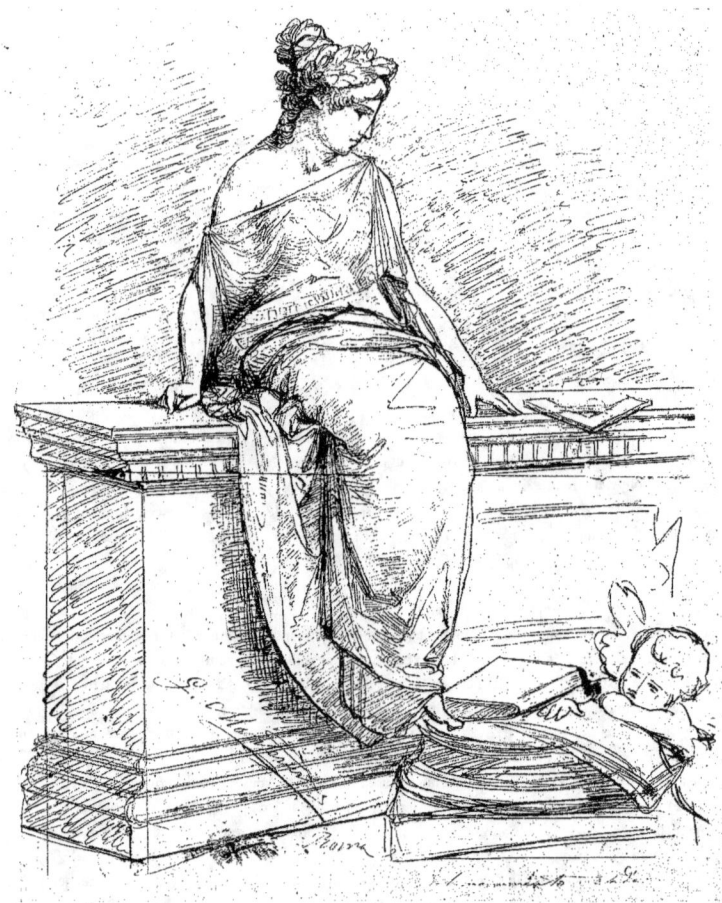

Ainsi dans son monument du comte Massari, avec lequel il complète ses envois, le cadavre étendu est encore roulé, dans son linceul comme un naufragé dans la vague. L'aspect de ce mort est fort tragique ainsi, et dans l'ombre d'une chapelle il doit produire un effet puissant. Ce linceul simplifie du reste les lignes générales du corps par des plis rigides, glacials, dont la recherche confine au réalisme. Un ange debout au chevet du défunt, les ailes éployées, découpe de face une silhouette hardie, à laquelle ne messied point la perspective que donne le recul. De profil, cet ange forme un angle droit avec

le reste du monument, il ne faut pas le voir ainsi, car ce qui est bien en géométrie n'est pas toujours agréable en statuaire.

M. Giulio Monteverde est né en 1837, à Bestigna en Piémont ; il n'a donc guère plus de 42 ans aujourd'hui. C'est un homme de haute stature, très-barbu et très-chevelu, et qui poserait un superbe Frédéric Barberousse. Ses manières sont d'une aménité charmante et il n'y a pas de plus bienveillant homme. Son passage à Paris pendant l'Exposition, nous a laissé à tous un souvenir de cordialité et de serviabilité bien rares même chez les plus grands artistes. Il est retourné à Rome, où il réside, et où il a pour cinq cent mille francs de commandes à exécuter. Ce chiffre fera rêver nos pauvres statuaires français. Du reste M. Monteverde est un travailleur forcené, qui est à six heures du matin à l'atelier, et qui n'en sort qu'au

dernier rayon de jour, il n'a d'autre passion que de modeler et pétrir la glaise. En ce moment il travaille le soir, et une partie de la nuit, ayant adapté à son bonnet une lanterne, comme Pierre de Cornelius nous a représenté Michel-Ange. Le travail, a dit quelqu'un, est la débauche des artistes rangés.

M. Monteverde a toujours eu la passion de la statuaire, et à Gênes où sa famille demeurait, ses facultés précoces furent remarquées tout de suite par quelques amateurs. A cette époque le jeune Giulio suffisait déjà à ses besoins en travaillant chez des ébénistes et des fabricants de meubles. En 1860, il put aller à Rome pour y faire ses études et quelques années après il se mit à produire. L'un de ses premiers ouvrages fut un groupe : *Enfants jouant avec un chat*, qui, exposé à Munich, lui valut une médaille d'or. Puis vinrent le *Colombo giovinetto*, et le génie de Franklin, dont le succès à Milan fut récompensé par un prix de dix mille francs. Monteverde fit ensuite sur la commande de la colonie italienne de Buenos-Ayres une grande statue de Giuseppe Mazzini, qui a été récemment inaugurée dans cette ville. Le Jenner est venu après le Mazzini, et ce chef-d'œuvre obtint à l'Exposition universelle de Vienne un succès d'enthousiasme qu'il a retrouvé à Paris. Le monument de Sada et celui du comte Massiari sont les dernières productions de l'artiste. Monteverde est membre de toutes les académies italiennes, décoré de tous les ordres italiens. C'est une figure de l'art actuel et sa place était marquée dans nos chefs-d'œuvre d'art.

<div style="text-align:right">Emile BERGERAT.</div>

ART INDUSTRIEL

PLUMES ET FLEURS — MAISON MARIENVAL

Il est une industrie dont Paris peut s'attribuer presque exclusivement la gloire : c'est celle des plumes et des fleurs. Je n'ai pas hésité pour mon compte, en contemplant derrière leurs vitrines les merveilleux produits qu'elle a envoyés à notre Exposition universelle, à la ranger au nombre de nos industries d'art, parmi celles qui nous honorent le plus. Pour exécuter, en effet, ces œuvres délicates et légères qui font revivre sous nos yeux la nature dans ce qu'elle a de plus charmant : la fleur et l'oiseau, il ne suffit pas de posséder l'habileté et la savante pratique de l'ouvrier, il faut encore, et surtout, l'imagination, le goût et la sensibilité de l'artiste. J'ajouterai qu'il faut aussi la légèreté et l'agilité des doigts de la femme.

En faisant honneur à Paris de l'industrie des plumes et des fleurs, je n'entends pas dire — en ce qui concerne les plumes du moins — que cette industrie soit née d'hier chez nous, dans les entours de la rue Saint-Denis et de la rue Montmartre, quartier général, comme on sait, des plumassiers et des fleuristes. C'est un fait connu que les plumes ont été les premiers ornements dont se soient emparés et parés la coquetterie des femmes et l'orgueil des hommes. L'histoire du panache se perd dans la nuit des temps; elle est aussi vieille que la vanité humaine, ce qui revient à dire qu'elle date des premiers âges du monde. Les monuments et les récits en font foi ; on s'est empenné avant de se vêtir. De Ninive à Paris, le plumet a traversé les âges. Je prétends simplement que l'industriel parisien a amené, en ces dernières années la fabrication des plumes et des fleurs à un point de développement et de perfectionnement tels qu'il a pour ainsi dire, fondé une industrie nouvelle dont les produits alimentent pour une bonne part, tous les marchés européens. Il est sans rival aujourd'hui pour la teinture et l'apprêt des plumages. Aux oiseaux de haut-pied et spécialement à l'autruche, cette reine incontestée de la plume, qui fournit à elle seule ces *panaches* et ces *amazones* si admirables de souplesse et si éclatants de blancheur, elle prend leur parure; elle ravit aux oiseaux du ciel l'infinie variété de leur plumage; la richesse de son aile au couroucou du Brésil, au lophophore le chatoiement de ses verts d'émeraude et l'opulence de ses tons violets et luisants, à l'oiseau-mouche et à l'oiseau de paradis l'inépuisable trésor de leurs couleurs, et de tout cela elle compose ces fantaisies aériennes que la petite Delobelle fait éclore sous ses doigts agiles et qui, suivant le cours de ses pensées, semblent tantôt tristement attachées à la terre, tantôt prêtes à s'envoler gaiement dans l'azur.

L'industrie que Paris a véritablement créée, c'est l'industrie de la fleur. MM. Marienval en sont, pour

ainsi dire, les fondateurs. Ils ont repris et développé les découvertes et les procédés de Seguin, qui est l'inventeur de la fleur artificielle, et les ont chaque jour employés à des découvertes nouvelles. Il est peu d'industries qui aient davantage exercé l'ingéniosité des chercheurs. Pour arriver à l'imitation de la nature, on a successivement emprunté à l'industrie ses produits les plus divers ; on a fait des fleurs en cire, en pâte de pains à cacheter; on en fait aussi avec des plumes, des émaux, des coquillages, que sais-je? Dans ces recherches constantes, MM. Marienval se sont toujours distingués par leur ardeur à entreprendre et leur science à tirer parti de l'entreprise. Leur maison compte aujourd'hui plus de cent années d'existence et a remporté des récompenses sans nombre. M. Denevers l'a établie au siècle dernier, et son avant-dernier possesseur, M. Marienval père, est président de la Chambre syndicale et officier de la Légion d'honneur. Entre eux deux, s'étend un glorieux passé dans la prospérité actuelle de la maison, dit l'heureuse histoire.

Dès 1827, elle s'était acquise une haute importance et un grand renom en exposant des fleurs en papyrus d'une légèreté et d'une fraîcheur incomparables. En 1844, elle appliquait les étoffes à la fabrication de la flore artificielle et mettait en usage un outillage nouveau. Plus tard, elle étendit son industrie et l'appliqua à l'imitation exacte des plantes de haute tige et de large feuillage. Elle fabrique aujourd'hui, avec la mousseline et le nansouk, des pièces simples ou composées, véritables chefs-d'œuvre d'exactitude, de grâce et de légèreté, qui défient la nature et font l'orgueil des fleuristes.

E. B.

PORTE DE LA FERME JAPONAISE
Dessin de Sei Tei

CAUSERIE

LA PORTE DES BEAUX-ARTS

Un de nos collaborateurs a décrit dans ce journal, la façade du palais du Champ-de-Mars. Il a dit — et nous sommes complètement de son avis — que, dans les éléments qui composent cette guipure de fer, d'émail et de verre, on trouve la caractéristique de notre siècle. Le fer semble en effet appeler, de plus en plus, à détrôner la pierre, comme la pierre a détrôné le madrier de chêne. Mais le fer n'est que la base, le squelette des édifices.

S'il concourt à donner aux lignes générales d'un monument plus de hardiesse et plus de légèreté, son rôle est très-restreint dans la partie décorative. Ce n'est pas à lui qu'il faut demander l'éclat, la couleur, le goût, le charme pénétrant du détail, ce n'est plus au chêne sculpté, ce n'est pas davantage à la pierre ciselée, c'est à un art qui renaît aujourd'hui, c'est à la céramique.

Les artistes du XIX⁰ siècle, reprennent les grandes traditions de l'art arabe, qui a enrichi l'Espagne et l'Algérie

de tant de chefs-d'œuvre. Ils reprennent ces traditions en les rajeunissant, en les élargissant, avec un autre esprit, avec des procédés nouveaux.

Si après avoir constaté l'excellent effet de la façade du palais, nous continuons notre visite dans l'Exposition, nous y trouverons sans peine, d'autres objets qui exciteront plus vivement encore notre intérêt et notre admiration, et qui seront des preuves puissantes à l'appui de notre théorie, sur l'avenir de l'application de la céramique à la décoration monumentale.

Tenez! arrêtons nous devant la porte de la section française des Beaux-Arts, comme nous nous sommes arrêtés déjà devant la porte du palais algérien, copié sur la mosquée de Bou-Médine. Ces deux portes ont emprunté toutes deux leur décor à la céramique. Mais, comme le chef-d'œuvre mauresque pâlit auprès du chef-d'œuvre français. L'artiste arabe, enchaîné par le Koran, n'a pu animer ses ornements par des figures. Limité par les proportions du monument, il n'a pu développer ses motifs, ni leur donner l'ampleur et la majesté que l'artiste français, agissant en pleine liberté, a pu donner aux siens. Quelques versets calligraphiés encadrent la porte de la mosquée, tandis qu'à l'entrée du palais des Beaux-Arts, c'est l'apothéose même de l'art qui se dresse, éblouissante au sommet : voici l'inspirateur, le divin Apollon, tenant d'une main la lyre harmonieuse, offrant de l'autre le vert laurier. C'est sur une aurore que le dieu apparaît dans son char de triomphateur, traîné par quatre chevaux fougueux. Au-dessous de cette vision protectrice, le dessin rectangulaire de la porte s'accuse nettement, tout en réservant, dans ses lignes hautes, trois cartouches où vont se développer les allégories de tous les arts ; à gauche : la peinture ; au centre : l'architecture ; à droite : la sculpture ; au-dessous de ces sujets, un écusson portant ces mots : France, Beaux-Arts, domine la baie de chaque côté de laquelle courent, parmi les rinceaux, des banderolles ornées de noms illustres : J. Fouquet, P. de Montereau, M. Columb, J. Goujon, P. Delorme, N. Poussin, Lesueur, P. Puget, R. Nanteuil, J. Mansart, Watteau, L. David.

Certes, voilà une œuvre de proportions magistrales, dont la composition et l'exécution sont parfaites. Voilà une œuvre qui prouve le merveilleux parti que l'architecture monumentale peut tirer de la céramique. Voilà une œuvre qui nous donne pleinement raison.

A tous égards, du reste, cette porte doit fixer l'attention de ceux qui suivent le mouvement artistique de notre siècle. L'avenir qu'elle présage et le passé qu'elle rappelle nous la rendent doublement intéressante.

Cette œuvre de si haut goût a été conçue par M. Paul Sédille, architecte qui, par les remarquables constructions qu'il a déjà édifiées, ainsi que par ses écrits et ses discours, peut être considéré comme un des plus vaillants champions de l'architecture polychrôme. Elle a été exécutée entièrement en terres cuites et terres émaillées par un céramiste qui, depuis plus de vingt ans, lutte pour faire triompher ses idées, pour amener précisément dans l'art décoratif le progrès que nous constatons plus haut ; si la faïence fait aujourd'hui partie de la décoration monumentale, c'est à lui qu'on le doit. Du reste, qui l'ignore ? Qui ne connaît les efforts persévérants et les succès victorieux de M. Jules Lœbnitz ?

Il y a cela de consolant dans la vie, que les bonnes idées finissent toujours par se faire accepter. Celle que soutenait M. Jules Lœbnitz devait forcément réussir. Si les débuts furent pénibles, si l'on eut à lutter d'abord contre la routine, le triomphe final n'en fut que plus grand.

La première fois que l'on consentit à poser extérieurement des faïences sur un monument public, en France, ce fut en 1849, lors de la construction de l'église de Napoléon-Saint-Leu-Taverny, où reposent aujourd'hui les restes du roi Louis Bonaparte, du prince royal de Hollande, de Napoléon-Louis, grand duc de Berg et de Charles Bonaparte, chef de la famille. Ces faïences ont été exécutées par M. Pichenot, aïeul et prédécesseur de M. Jules Lœbnitz ; elles sont encore aujourd'hui dans un état parfait de conservation.

Depuis, la faïence a tout conquis pièce à pièce ; d'abord, l'intérieur des châteaux, puis les façades des palais et des maisons. M. Jules Lœbnitz, entre autres travaux, a exécuté les carrelages artistiques du château de Blois, de l'hôtel d'Alligre, à Blois, et du château de Soupir, la coupole en terre cuite émaillée de la chapelle de Nîmes, etc., etc.

Tout le monde a visité l'hôtel du Figaro et y a admiré de superbes faïences artistiques. Elles proviennent de la fabrique de M. Jules Lœbnitz, comme celles de la porte du Hammam, comme celles des salons du restaurant Marguery. Si ces œuvres sont connues du tout Paris des boulevards, le tout Paris-mondain connaît d'autre part les faïences qui décorent la propriété de M. Dietz-Monnin, à Auteuil, celles de l'hôtel de M. le comte de Camondo, du

château d'Eu et des jolies villas de Trouville. Elles sont encore dues à M. Jules Lœbnitz, comme le poêle artistique du XVIe siècle qui fait l'ornement du château de M. Pertuisier, comme le poêle, style XIVe siècle, du château du comte de La Tour-Fondue, qui a été dessiné par M. Bruyérac, un des chevaliers de la dernière promotion. Où que l'on aille, à Paris, à Lyon, à Marseille, à Dunkerque, à la Rochelle, partout où une demeure s'édifie sur le caprice d'un homme de goût, notre grand faïencier se manifeste par quelque combinaison décorative ingénieuse et nouvelle. C'est encore lui qui a fait les faïences de la gare du Champ-de-Mars, sous les ordres de M. Lisch; c'est lui qui a fourni la décoration céramique du bâtiment du Creuzot, construit par M. Sedille.

Il nous a semblé utile de rappeler cette intéressante carrière si intimement liée à l'histoire du mouvement artistique moderne. Aussi bien, comprendra-t-on mieux et appréciera-t-on davantage le chef-d'œuvre dont nous donnons aujourd'hui une reproduction, quand on saura que la porte des Beaux-Arts de la section française est le résumé des études d'un céramiste qui passe à juste titre pour un des plus érudits et des plus expérimentés. Cette œuvre splendide a son histoire aussi : lorsqu'il fut décidé qu'une exposition universelle aurait lieu à Paris, en 1878, M. Jules Lœbnitz sachant que nos concurrents étrangers feraient tous leurs efforts pour figurer avec honneur dans le concours universel, se dit qu'il était du devoir de tous les céramistes français de soutenir la glorieuse réputation de leur industrie artistique. Dès lors, ajournant toute commande importante, il accueillit la proposition que lui fit M. Sédille, d'exécuter en terre cuite émaillée la porte monumentale des Beaux-Arts.

M. Sédille fournit les dessins et prit la direction artistique de l'œuvre; M. Jules Lœbnitz prit à sa charge la fabrication et la construction et dota la section française d'une entrée triomphale, qui lui revient aujourd'hui, et dont il restera propriétaire à moins que quelque musée de France n'en fasse l'acquisition.

On peut encore admirer aujourd'hui au Champ-de-Mars le résultat de cette précieuse collaboration.

Emile BERGERAT.

ART CONTEMPORAIN

SECTION FRANÇAISE

POLLICE VERSO
STATUE PAR M. LÉON GÉROME

Ce que nous avions prédit, dans le numéro spécimen de ce journal, s'est réalisé. La statue de M. Léon Gérome a été l'une des attractions de l'Exposition universelle. Le public, ami des arts, a fait fête au groupe sculpté des gladiateurs comme il avait fait fête à la scène peinte du *Pollice verso* et cette épreuve a augmenté la gloire de l'artiste, en montrant la puissance et la variété de son talent.

Aussi bien commence-t-on à se lasser des spécialités étroites dans lesquelles tant d'artistes se sont trop longtemps confinés. On reconnaît que le vaste domaine de l'art n'est pas précisément fait comme le jardin des Invalides, où chacun a son petit carré et cultive méthodiquement une fleur dont il a la graine. On revient aux théories des grandes époques, à l'art libre. On abat les clôtures et les murs mitoyens. On admet que l'art est un, et qu'entre un sculpteur, un peintre, un musicien et un poète, il n'y a d'autre différence que celle du procédé d'exécution. Plus de petits jardins, l'espace immense. Le génie pourra bientôt déployer ses ailes dans toute leur envergure. Ce progrès est pénible pour les peintres d'un seul tableau. Avant peu, on démasquera les insuffisants et les nuls, qui, sous prétexte de tenue et d'unité dans l'œuvre, rabâchaient, pendant vingt Salons consécutifs, qui la même transtévérine, qui la même alsacienne.

En vérité, avec les idées étroites qu'une majorité d'impuissants avait fini par imposer, il devenait difficile aux plus forts de prouver leur force. Un Michel-Ange serait venu de nos jours, un Michel-Ange à la fois sculpteur, peintre, architecte, poète et général, qu'on l'eût bafoué. L'on eût accusé l'homme aux quatre âmes, comme disent les Florentins en parlant de leur grand compatriote, de se trop répandre et de manquer de concentration.

Il appartenait aux grands artistes, aux chefs d'école de réagir contre des théories aussi désastreuses pour l'art, et de réhabiliter la fécondité et la variété si décriées par les monotones et les impuissants. Carpeaux avait commencé en brossant quelques toiles; la mort ne lui laissa pas le temps de les achever. Dubois et Falguière, en maniant tour à tour le pinceau et l'ébauchoir, ont complété la révolution. Gustave Doré, lui, avait toujours hardiment protesté contre les classifications artistiques qui condamnent un génie à jouer le rôle de l'écureuil dans la cage.

La statue exposée par M. Léon Gérome à l'Exposition universelle est une tentative de plus en faveur de la liberté de l'art. Elle nous plaît à deux points de vue : c'est un chef-d'œuvre et c'est une protestation. Et la protestation est d'autant plus puissante que l'œuvre est plus belle.

Faut-il la décrire ? Faut-il rappeler ce groupe que tout le monde a été voir et revoir ? Qui ne se rappelle ce drame de bronze, ce jeune rétiaire terrassé par un myrmidon farouche qui lui tient le talon sur la poitrine et s'apprête à lui plonger sa courte épée de combat dans la gorge, dès que les vestales

auront, en levant ou en abaissant le pouce, décidé de son sort? N'avons-nous pas mieux à faire que de décrire cette scène, si populaire, et que d'ailleurs notre gravure reproduit avec la plus grande exactitude? N'est-il pas plus utile et plus intéressant de comparer le groupe sculpté à la scène peinte?

Cette composition est toute à l'éloge de l'artiste. En exécutant son tableau : *Pollice verso*, M. Léon Gérome a isolé au premier plan, avec une entente parfaite de la composition, le gladiateur triomphant et le rétiaire vaincu. Le drame est absolument concentré sur ces deux figures. Les vestales, le César, le peuple, qui des loges ou des gradins, assistent au spectacle, sont cependant mêlés à l'action d'une manière intense et décisive. En voyant cette belle page, il semble que l'on ne pourrait rien en retrancher sans dénaturer la scène. Et voilà que le peintre prend de la glaise et modèle sur la selle du sculpteur

ses deux principaux personnnages, son groupe héroïque du premier plan. Plus de César cette fois, plus de vestales, plus de peuple houleux et bruyant. Le myrmidon reste seul, le pied posé sur la gorge du vaincu. Et l'effet de la statue est le même que l'effet du tableau, aussi puissant, aussi admirable. Le sculpteur a grandi le peintre. Le bronze a prouvé scientifiquement le mérite de la toile.

C'est une belle campagne artistique que l'auteur du *Combat de coqs*, de l'*Ave*, de *César*, de *Phryné*, du *Roi Candaule*, du *Boucher turc*, a menée pendant cette année 1878. Il en sort, comme son gladiateur, à sa grande gloire.

Maintenant, un mot au sujet de notre gravure :

Un critique d'art a tracé le portrait suivant de M. Léon Gérome.

« J'aime M. Gérome, c'est un artiste véritable, et les artistes sont rares. Il est soigneux, et ce soin est chez lui poussé à l'extrême; à chacun son tempérament. M. Gérome, dans la rue, marche droit, se tient roide. Il est propre, il est lisse, il est irréprochable comme une de ses toiles, on le prendrait pour un officier en tenue de ville. Il ne bronche pas; son vêtement est régulièrement boutonné; le nœud de sa cravate est géométriquement fait, et sa moustache, un peu rude, ne s'écarte pas d'une régularité parfaite. Son type accentué n'est point sans charme; un visage osseux, des yeux de lave, un front large, des cheveux noirs, le teint bronzé, quelque chose d'un Arnaute, voilà l'homme. »

Ce portrait est celui de M. Léon Gérome, membre de l'Académie des beaux-arts, commandeur de la Légion d'honneur, homme du monde officiel. C'est le portrait du grand peintre en uniforme. Peut-être pourrait-on lui reprocher d'être un peu superficiel. Qu'importe en effet comment l'artiste se tient dans la rue ou dans un salon? C'est à l'atelier qu'il faut le surprendre et le peindre. C'est dans son milieu intime, parmi ses chevalets, devant la toile ou la glaise. Lamartine, dans la rue, avait l'air d'un conseiller à la cour de cassation. Il était tout autre devant la page blanche et l'établi aux rimes. Victor Hugo, en omnibus, est un bon bourgeois. Il se transfigure sur la plage de l'île normande qui pendant si longtemps fut son cabinet de travail, et il semble alors que le poète commande à l'Océan et cause avec le Ciel.

Quand nous allâmes chez M. Léon Gérome pour lui parler de son œuvre sculptée, nous le trouvâmes précisément en tenue de travail, fièrement et simplement vêtu de la blouse du praticien. Cédant à une fantaisie, il s'était assis près de sa statue menacée par l'œil cyclopéen d'un appareil photographique.

L'artiste, et le groupe, tous deux vivants et inanimés, semblaient narguer le malheureux opérateur, qui répétait sans cesse, en s'adressant au bronze et à l'homme, la phrase sacramentelle : « Ne bougeons plus ! »

Cette scène originale nous charma, et nous n'eûmes plus qu'un désir : celui de pouvoir offrir à nos lecteurs le groupe intime formé par le rapprochement du grand artiste et de son dernier chef-d'œuvre.

<div style="text-align:right">René DELORME.</div>

LA DIANE DE CLISSON

Dans la grande salle qui termine la section française de l'Exposition rétrospective, dans cette salle où sont accumulés les témoins délicats et galants du siècle dernier, parmi les éventails peints par Boucher et les boîtes à mouches ciselées par Germain, entre un clavecin qui se souvient du chevalier Gluck et un bonheur-du-jour dû à l'intime collaboration de Gouthières et de Riesener, apparaît, comme une blanche vision, une statue héroïque de *Diane chasseresse* en marbre de Carrare.

Cette œuvre est peut-être, dans la collection de merveilles qui remplissent le palais du Trocadéro, la plus intéressante. Elle a, pour les curieux d'art, tout l'attrait d'une révélation. On la connaissait si peu qu'elle semble inédite. On pourrait presque écrire sur son socle : *Exposée pour la première fois, par Jean-Baptiste Pigalle, en 1878.* Encore conviendrait-il d'y ajouter la mention : hors concours, afin de ne pas désespérer les sculpteurs d'aujourd'hui.

Comment se fait-il qu'une œuvre d'une aussi incontestable valeur soit si peu connue?

C'est que cette belle Diane, sauvage et bocagère, n'habite, en temps ordinaire, ni le musée du Louvre, ni le jardin des Tuileries, ni même le château de Versailles.

Depuis 1824, elle a fui au fond d'un parc, à Clisson, dans cette adorable petite ville, qui conserve comme une parure sombre son vieux château féodal, l'un des derniers remparts et l'un des sanglants tombeaux de la Chouannerie. Nous eûmes l'honneur de la rencontrer dans ses bois, il y a quelque dix ans, et de l'y admirer. Aussi, est-ce avec une grande joie que nous avons retrouvé, à Paris, cette déesse entrevue jadis dans un décor de verdure.

Il a fallu toutes les instances de M. Eugène Gondar, l'habile restaurateur des musées de Rennes et de Nantes, pour décider Diane à quitter ses forêts vendéennes, et l'heureux possesseur de la chasseresse à se dessaisir momentanément de son trésor artistique. Craignant de ne point réussir, M. Eugène Gondar avait envoyé une photographie de la statue, à M. de Longpérier. Comme un fils de roi qui a reçu la miniature d'une belle princesse, M. de Longpérier s'enflamma à la vue de cette charmante image. Il vit dans la statue le morceau capital de l'Exposition rétrospective. Sans perdre de temps, il écrivit à Clisson, il joignit ses

prières à celles de M. Gondar. Bref, madame Diane, qui ne pèse pas moins de deux mille kilogrammes, reçut l'autorisation de venir à Paris, où elle a fait l'admiration de tous les connaisseurs.

Peut-être sera-t-on désireux de savoir comment l'œuvre de Pigalle se trouvait exilée en Bretagne.

Voici son histoire :

Tout d'abord, il faut qu'on sache que cette Diane n'est autre chose que le portrait, taille héroïque, de la marquise de Pompadour en chasseresse.

L'œuvre de Pigalle avait d'abord été placée dans le parc de Sceaux. En 1824, lorsque la vente du château eut lieu, le baron Lemôt, sculpteur, membre de l'Académie, auteur de la statue équestre de Henri IV, sur le terre-plein du Pont-Neuf, le baron Lemôt qui possédait une villa à Clisson, parla avec admiration à son riche voisin, M. Valentin, de la Diane de Pigalle, désignant d'avance la place qu'elle occuperait si bien dans une des avenues de son parc. M. Valentin se décida à en faire l'acquisition. Diane s'exila en Vendée. Paris perdit un chef-d'œuvre.

C'est un chef-d'œuvre en effet, digne en tous points du maître sculpteur à qui nous devons le *Mercure*, la *Vénus* de Berlin, la *Vierge de Saint-Sulpice* et le *Tombeau du maréchal de Saxe* à Strasbourg. Plus robustes que les peintres, les sculpteurs du XVIII siècle, et Pigalle entre tous, se sont gardés de tomber dans l'afféterie à la mode. Ils ont su être gracieux sans amoindrir leur art. *La Diane de Clisson* — puisque c'est le nom qu'on lui donne aujourd'hui — en est une preuve évidente. Elle a la beauté et la sobriété d'une statue antique. On ne se lasse point d'admirer la pureté des lignes de son corps virginal, l'harmonie de sa silhouette, la simplicité charmante de son geste. Les draperies sont disposées avec un art exquis, suffisamment fouillées pour être légères, assez largement traitées cependant pour éviter le maniérisme. Cette Diane est l'une des plus magistrales et des plus charmantes figures de la sculpture française.

On dit — et nous le comprenons — que l'heureux propriétaire de cette déesse y tient passionnément; mais si l'on m'en croyait, dût-on pour cela aposter des gens masqués à la sortie du Trocadéro, on enlèverait la belle à la barbe du jaloux, plutôt que de la laisser retourner dans sa province.

Sa place n'est pas à Clisson.

L'Olympe des déesses de marbre est au Louvre.

<div style="text-align:right">Réné DELORME.</div>

CAUSERIE

GUSTAVE SANDOZ

'il est une histoire peu connue, c'est bien celle de l'horlogerie : cet art n'a pas de Vasari. Dans l'antiquité on se servait pour marquer les heures du cadran solaire, de la clepsydre, puis enfin du sablier. L'horloge à régulateur mécanique n'apparut guère qu'au Xe siècle. Ce fut un étonnement sans borne lorsque, parmi les présents envoyés à Charlemagne par Aroun-al-Raschid, on trouva une horloge : Alcuin et Eginhard n'en avaient jamais vu, et l'empereur à la barbe fleurie resta longtemps pensif, appuyé sur sa grande épée, à écouter le tic-tac prodigieux. Je crois que la plus vieille horloge connue est celle qu'Henri de Vic, venu d'Allemagne tout exprès, construisit au Palais de Justice de Paris.

Au XVIe siècle, les horloges devinrent des machines extrêmement compliquées, des façons de joujoux publics de la forte badauderie de nos pères. Par des artifices de mécanique, le coup de midi, par exemple, faisait sortir d'une niche un homme d'armes, une procession de moines, ou d'autres sujets caractéristiques. Ces jacquemarts sonnant les heures du haut des édifices, qu'était-ce autre chose encore qu'un souvenir des muezzins sur les minarets entrevus pendant les Croisades? Tout nous vient de l'Orient, hélas! et nous n'avons pas même inventé les horloges!

Galilée et Huyghens se disputent l'honneur d'avoir trouvé le pendule, qui établit les lois de la précision en horlogerie. Puis le temps marcha et les perfectionnements arrivèrent. Les Leroy, les Lepaute, les Berthoud, les Bréguet, les Sandoz, par leurs inventions successives, popularisèrent la merveilleuse invention, la firent entrer dans les mœurs et la mirent à la portée des plus pauvres.

Je vous parlerai aujourd'hui des derniers de cette glorieuse liste, les Sandoz, dont le descendant tient aujourd'hui la tête de l'horlogerie parisienne. Les Sandoz ou Sandol datent du XVIe siècle précisément, c'est-à-dire du siècle des horloges machinées. Ils étaient horlogeurs en Franche-Comté, berceau, comme on sait, de notre industrie horlogère. Un jour, ils passèrent en Suisse et s'établirent à Neufchâtel. Comme déjà la famille était nombreuse et qu'elle comptait des membres de conditions inégales, les deux plus fortunés eurent une idée noble et généreuse. Ils convinrent de déposer chacun une somme d'argent chez un notaire sur laquelle tout Sandoz présent ou futur prélèverait le nécessaire à un établissement d'horlogerie, et non autre, comme aussi aux études et travaux qui mènent à l'exercice du métier d'horlogeur. C'était créer une hérédité professionnelle à laquelle tous leurs descendants ont fait honneur. A l'heure qu'il est la famille Sandoz ne compte pas moins de cent huit branches. Tous les ans, le premier dimanche de juin, d'un bout de la Suisse à l'autre, les Sandoz se trouvent réunis à Neufchâtel; on arrête les comptes en famille, et la somme fixée est distribuée aux moins heureux. Ce touchant usage m'a rappelé le festin annuel, qui, tous les ans aussi, réunit à une même table l'innombrable postérité du vieux Sébastien Bach, l'aïeul de la musique moderne.

A la fin du siècle dernier, les Sandoz rentrèrent en France ; ils s'installèrent à Paris. Le procès-verbal de l'exposition faite au Louvre, en l'an X, mentionne, parmi les récompenses décernées, une médaille d'argent au citoyen Sandoz, le grand-oncle de M. Gustave Sandoz. Cette médaille lui était donnée pour le bon marché de ses montres : il fabriquait, en effet, pour 45 sous des mouvements contenant soixante-trois pièces, tandis que Jappy lui-même les vendait 10 pour cent plus cher.

L'héritier actuel de tant d'honneur, de travail et d'intelligence, M. Gustave Sandoz, a commencé comme tous ses ancêtres par apprendre son métier en bon ouvrier. Il fut longtemps l'élève favori de Bréguet, et il n'a pas de rivaux aujourd'hui pour l'établissement des pièces de précision. Son installation dans les galeries du Palais-Royal remonte à une douzaine d'années et son magasin est l'un des plus beaux ornements de ce musée mouvant et populaire. L'un de ses travaux importants a été la reconstitution au Conservatoire des Arts-et-Métiers de la fameuse horloge

marine qui servit à l'expédition de La Pérouse. On sait que cette pièce historique, la première de l'espèce qui ait été construite, est due à la passion qu'avait conçue pour la gnomonique De Rivaz qui se fit, dit-on, de magistrat horloger.

M. Sandoz a été également appelé à terminer le grand planétoire du professeur Adhémar. Puis il a restauré les deux sphères du Conservatoire qui ont appartenu à Louis XVI. Ces travaux importants lui revenaient de droit et par conséquence de son mérite de mécanicien éminent.

Je rappellerai encore aux personnes compétentes dans la matière, le remarquable régulateur sidéral à système décimal par lequel l'horloger-artiste a simplifié les calculs astronomiques. J'ai dit horloger-artiste, et je n'en retire rien, car c'est par cette qualité que M. Sandoz appartient à nos chefs-d'œuvre d'art. Dans ses produits divers, en effet, M. Sandoz ne s'attache pas seulement à nous donner de la bonne marchandise, usuelle et pratique, il se préoccupe encore de l'aspect artistique des objets qu'il signe. Il a un culte pour la Renaissance et pour le XVIII^e siècle qui en dérive, et il tâche à en renouveler les plus jolis modèles. D'ailleurs le banal et le convenu sont ce qu'il hait par dessus tout, et il les hait d'une haine vivace et si j'ose m'exprimer ainsi, pratiquante. Quand apparut sur le marché la vulgaire montre de bois, M. Sandoz lança sans désemparer et par manière de protestation la montre dite Sandoz, en argent repoussé, élégante, artistique et commode. La clef est adaptée au boîtier intérieur et un simple coup de pouce suffit à faire mouvoir les aiguilles. Elle est soutenue par une chaînette en argent et elle peut être portée en châtelaine. Le lendemain de son apparition la montre de bois avait vécu, et l'art l'emportait encore une fois.

La pendule dont vous avez sous les yeux la reproduction est un spécimen concluant de ce que M. Sandoz peut faire dans le genre et du goût artistique qu'il sait y mettre. Cette pendule est en ébène et en émail; un diamant brille au bout des aiguilles et semble verser une larme sur chaque heure qui s'écoule. L'heure elle-même est symbolisée par une belle femme nue, ayant les mains au-dessus de la tête, et dont les lignes aériennes et fugitives ont été caressées par M. Alfred Meyer, un médaillé de nos derniers Salons.

Comme les maîtres de la Renaissance qu'il admire, M. Sandoz est encore orfèvre et bijoutier, et l'on peut dire que c'est sa clientèle elle-même qui lui a mis ces deux autres palmes à la main. Ses montres et ses pendules en effet étaient fabriquées avec un goût tellement exquis, que plusieurs amateurs le prièrent de se charger de quelques commandes d'orfèvrerie pure. L'Exposition universelle nous a montré que ces amateurs avaient bien jugé des capacités de l'artiste. Je me rappelle un œillet panaché, diamants et rubis, aux feuilles tombantes, d'une délicatesse et d'une simplicité admirables. Puis une pensée en diamants, du travail le plus léger et le plus fin. M. Sandoz a été deux fois membre du Jury des arts industriels, et sa réputation est aujourd'hui européenne. Il porte glorieusement le nom dont il a hérité.

<div style="text-align:right">Emile BERGERAT.</div>

ART CONTEMPORAIN

SECTION FRANÇAISE

HENNER

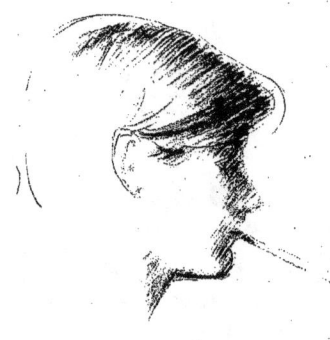

C'est d'une sorte d'ombre discrète, s'éclairant par degrés, comme le ciel à l'aube, et faisant lentement place au jour, que s'élèvent les plus durables renommées. Elles ne déchirent pas la nue comme un éclair; elles y montent comme un astre sûr de son chemin. Elles ont un crépuscule avant leur pleine lumière. Telle m'apparaît la renommée de l'artiste patient, consciencieux, convaincu dont je veux ici retracer la carrière et caractériser l'œuvre.

Au moment où ce qu'on est convenu d'appeler « la grande peinture » est livrée, en France, à l'enseignement de maîtres que le succès a repus et aux efforts désespérés de jeunes gens insuffisamment instruits, Henner me semble, à vrai dire, le plus haut sinon le seul représentant de notre école de figure.

Non pas que les ambitions de la peinture historique aient jamais tenté son pinceau, mais parce que, demeuré fidèle à l'expression sereine de la nudité, dans ses plus chastes caprices, il est plus habile qu'aucun autre à modeler les sinuosités savantes d'un torse et à faire courir sous la chair les frissons sacrés de la vie. Seul il possède ce secret des maîtres : peindre une figure nue d'un seul ton. Ce n'est pas un inventeur d'anatomies curieuses et les beautés du dessin — quand il les cherche toutefois, car la couleur le préoccupe avant tout — ne résultent pas chez lui de la précision des contours et de l'énergie des reliefs. Son talent fin et délicat répugne aux brutalités du trait et ne cherche la ligne que dans l'insensible transition d'un ton au ton voisin. Il sait, mieux qu'aucun de ses contemporains, perdre les muscles sous l'uniformité moite et pulpeuse de la peau, faire courir dans leurs méandres les tièdes transparences du sang, les envelopper d'une atmosphère où vibre le souffle humain. Il incarne, dans la recherche austère d'un Holbein, la voluptueuse fantaisie d'un Corrège.

Comment le rêve antique n'eût-il pas hanté ce génie épris, avant tout, de justesse et de simplicité? — Henner est un des fils de la grande patrie que les plus hautes traditions artistiques ont léguée aux élus de tous les âges. Je ne chercherai pas ses aïeux à Athènes parmi les sceptiques et les mythologues, mais plutôt sur le versant de quelque colline de Thrace, dans le monde primitif des pasteurs de chèvres. Il est indifférent à la subtile légende des dieux, à la profondeur des mythes, à l'ingéniosité des symboles; mais il sait à merveille à quelle heure du soir les belles filles nues viennent se reposer au bord des sources et écouter le chant lointain des pipeaux. Il sait où l'herbe est la plus douce, où l'ombre du grand bois descend avec le plus de mystère, où le ciel tend son plus doux baiser vers la nature endormie :

Hic gelidi fontes, hic mollia prata Lycori!

Ce beau vers virgilien semble écrit au bas de ses toiles les plus magnifiques. C'est de la Grèce qu'il n'a jamais visitée et non de Rome où l'envoyèrent ses maîtres, qu'il a rapporté, dans je ne sais quel voyage de la pensée, la vision de ce calme paysage qu'éclaire le double azur du firmament et des eaux, qu'encadre une verdure sombre, où court une lumière argentée, où sont assises nos sœurs et nos amantes d'autrefois, vêtues de leur seule beauté. Je les reconnais pour avoir souvent senti, moi-même, mon

esprit s'envoler vers leur retraite sacrée, pour les avoir vues passer devant moi quand mes yeux s'étaient clos sur une page de Théocrite ou de Moschus, pour les avoir aimées pendant les solitudes. Elles n'ont ni les cruelles allures des Ménades ni les langueurs douloureuses des filles de Lesbos; leur splendeur est souriante et leur beauté robuste est faite pour la fécondité.

Tout en étant un mystique par son impression métaphysique de la nature et par sa compréhension chaste des charmes féminins, Henner est un réaliste, dans le plus noble sens du mot, c'est-à-dire par la recherche obstinée de la vérité objective. C'est cette dualité de son talent qui lui constitue une originalité puissante, une incontestable supériorité. Il a le sens de l'immortel, en art, lequel est destiné, seulement, aux peintres comme aux poètes des choses immortelles. Il sait que les chercheurs d'absolu

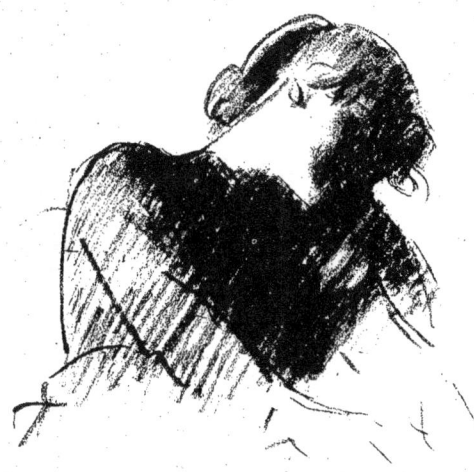

ont, seuls, chance de se survivre, et, qu'en dehors de la nature dont les aspects ont peu changé depuis l'histoire du monde, de la beauté que les hommes de tous les temps ont adorée, rien n'est fait pour intéresser les postérités lointaines, voilà pour le choix de ses sujets. Il sait encore que le métier de l'ouvrier est souvent plus durable que le génie du penseur, que la matière a de terribles revanches contre les vérités de l'esprit, que les chefs-d'œuvre de nos mains ont une plus sûre destinée que les rêves de notre cerveau ; Voilà la raison de son rendu si plastiquement cherché. Il ne fait assurément que suivre ses propres instincts en s'enfermant

plus étroitement chaque jour dans cette voie ; mais eût-il le mépris de cette qualité banale de second ordre sans portée ultérieure, qu'on appelle l'imagination, que je ne l'en admirerais que plus.

Dieu merci! Henner n'est pas un romancier en peinture, c'est un poète! c'est-à-dire un chercheur des formes immortelles, un faiseur de synthèses sublimes. Sa pensée se condense dans un coup de pinceau, dans la pose d'un ton comme elle pourrait s'écrire dans un vers. Il ne cherche pas à amuser son public par des descriptions et des touches où se montre la désinvolture, par un amour de myope pour les détails indifférents des choses. Il vise plus haut que l'intérêt accordé par les foules à ces vulgaires habiletés. Il sait qu'un poème infini peut s'enfermer dans une strophe et que le grand art est d'éveiller un monde d'impressions par le contact d'éléments restreints. C'est le grand caractère de son talent que cette simplicité de moyens produisant cette intensité d'effets. Je le trouve vrai surtout et admirable par ce vague voulu des contours qui contraste chez lui, avec la merveilleuse précision des surfaces. Il se rend compte, au moins, que la délimitation de celles-ci par un trait est une traduction absolument brutale et primitive de la nature; traduction à laquelle une longue tradition picturale a habitué nos yeux. Tous les vrais coloristes ont protesté contre cette absurdité. Je veux bien croire, avec M. Ingres, que « la ligne en peinture c'est la probité » mais à la condition que la ligne résulte, comme dans la réalité, de la cessation de l'impression du relief faisant place à l'impression du vide. La ligne

est une chose qui se sent et ne doit pas pouvoir se montrer avec le doigt. Ce n'est pas une chose matérielle, c'est ce que l'on nommerait plutôt, en mathématiques, une limite. Quand vous contemplez un horizon fait de ciel et d'eau, votre esprit sait à merveille où finit l'azur du ciel, où commence celui de la mer, sans qu'ils soient la moindre du monde séparés par un trait géométriquement appréciable. En demeurant dans la même donnée volontairement indécise, bien que très-étroitement resserrée, Henner me semble plus que jamais fidèle à son mode d'interprétation véridique des choses.

J'ai dit dans quel sentiment calme et naturaliste il avait traité la légende antique. En abordant la chrétienne il n'y devait pas apporter de préoccupations plus complexes et je lui ai entendu reprocher d'en avoir plutôt recherché la lettre que l'esprit. Je ne puis que trouver logique cette indifférence, étant donnée l'esthétique absolue de l'artiste. Ce n'est pas sa faute, si les mythes nazaréens sont moins riants que ceux de la Grèce et ont un plus grand besoin d'être idéalisés. La série de ses Christs couchés et de ses Madeleines n'en est pas moins tout à fait admirable et dans la tradition des maîtres. S'il n'a pas baigné le front de Jésus de lueurs d'auréole, il n'a pas non plus ouvert démesurément ses plaies et promené des ruisseaux de sang sur ses côtes amaigries, comme ont longtemps fait les Espagnols et les Italiens. Il a respecté la nudité du Dieu même dans les horreurs de la mort et le livre aux derniers baisers de la pécheresse comme aux parfums de Joseph d'Arimathie dans la sérénité pensive du sommeil éternel.

Les deux ordres de sujets que je viens de citer, appartenant à la légende de tous les âges, devaient tenter le pinceau d'un peintre qui travaille avant tout pour la postérité. Quant au sentiment de modernité qui ne fait jamais défaut aux artistes sincères, nous le trouvons très-vif et très-puissant dans les portraits de Henner. Ce dernier genre de tableau comporte, en effet, le double intérêt qui s'attache à un élément éternel — l'être humain — et à un élément précisant une époque — la physionomie et le vêtement. Car la physionomie est le reflet des habitudes de la vie comme les traits sont l'expression des instinct de l'âme. A ce point de vue, le portrait est l'épreuve la plus complète qui s'impose au génie. Je n'en veux pour preuve que ceux de Léonard et d'Holbein. C'est la forme de peinture qui comporte la plus grande somme de vie, celle où la pensée domine, où, comme dans les réalités de l'existence, quelque chose d'immatériel se dégage du contact des choses et de leur mouvement. Un portrait regarde et un portrait sourit. Or, le regard et le sourire sont les hôtes divins des yeux et de la bouche, des hôtes qui s'envolent, mais qui ne meurent pas avec eux. Si j'insiste sur la portée métaphysique de cet ordre de manifestations picturales, c'est pour ajouter que nul, en ce temps, mieux que le peintre dont je cherche à caractériser l'œuvre, n'a compris le portrait dans de plus hautes traditions. D'une simplicité d'arrangements qui exclut la recherche banale du pittoresque, les siens condensent sur le visage l'impression dominante. Celui-ci, traité dans des tons d'une extrême délicatesse, est brossé d'une main si discrète, que le travail du pinceau y est invisible et l'ouvrier se laisse si bien oublier dans l'œuvre, que l'attention n'est pas, un seul instant, distraite de celle-ci par la curiosité de l'exécution. Je me permets de trouver cette abnégation rare et d'y voir la marque d'un esprit trop noblement tendu vers le but pour s'arrêter

au triomphe des moyens. Une intensité de ton singulière dans une gamme restreinte volontairement, un éclat particulier dans les reliefs, résultent de cette unité de procédé.

Et maintenant que j'ai tenté de définir Henner successivement comme peintre de la vie antique, comme peintre de la légende chrétienne et comme peintre de portraits, je vais rappeler la succession de ses œuvres et dresser le catalogue de ses succès :

Prix de Rome, en 1858, avec ce sujet : *Adam et Ève trouvant le corps d'Abel*, ses envois lui avaient déjà marqué une place dans les rangs des peintres contemporains, quand il exposa, pour la première fois, en 1863, le *Petit Baigneur endormi*, que possède aujourd'hui le musée de Colmar, et le *Portrait de M. Schnetz*. Ce fut l'occasion de sa première médaille. Une seconde lui fut décernée en 1865, pour sa *Chaste Suzanne*, que connaissent bien les habitués du Luxembourg et pour un portrait d'enfant. En 1866, une récompense lui fut accordée encore pour sa *Baigneuse se tordant les cheveux*. C'est du Salon de 1867 que le musée de Dijon reçut *Biblis changé en source*. Il était représenté, en même temps, à l'Exposition universelle par sept de ses précédents ouvrages.

Il envoya ensuite et successivement :

Au Salon de 1868. — *La Femme à la toilette* et le *Portrait de M^{me} Dubourg*.

— 1869. — *Le Petit Écriveur* et *la Femme au divan noir*, actuellement au musée de Mulhouse.

— 1870. — *La Jeune Alsacienne* et le *Portrait de M^{lle} Kestner*.

— 1872. — *Un Portrait de Jeune Homme* et l'*Idylle* qui figure au Luxembourg.

— 1873. — *Le Portrait du général Chanzy* et celui de *M^{lle} Dauprat*, qui lui valurent la croix.

— 1874. — *Le Bon Samaritain*, aujourd'hui au Luxembourg ; *la Madeleine*, que possède le musée de Toulouse, et le portrait en pied de *la Dame au parapluie*, qui fit si grande sensation.

— 1875. — *La Naïade*, qui orne le Luxembourg, et deux portraits d'hommes.

— 1876. — *Un Christ au tombeau* et le *Portrait de la mère de Nubar Pacha*.

— 1877. — *La Tête de Saint-Jean* (portrait de M. Hayem) et le *Soir*.

— 1878. — *La Madeleine* et le *Christ mort*.

Figuraient à l'Exposition universelle, dix de ces œuvres, à savoir : *Les Naïades, la Femme au divan noir, Biblis, le Christ au tombeau, le Soir*, les portraits de *M^{me} Karakeya*, de *la Dame au parapluie*, de *M^{lle} Dauprat*, de *M^{me} Herzog* et de *M. Hayem*. Une médaille de première classe et la croix d'officier étaient les conclusions de cette dernière épreuve.

Je demande pardon au lecteur de cette énumération, aride assurément, mais nécessaire à une étude qui veut être complète tout en demeurant rapide. J'ai essayé plus haut de caractériser, en termes généraux, le talent de Henner. Tel est son unité et la tenue irréprochable de son œuvre, que le choix est bien difficile entre différents ouvrages marqués tous au sceau des mêmes qualités et empreints de la même personnalité obstinée dans les mêmes manifestations. Il est cependant un de ses tableaux antiques que je préfère à tous les autres. Ses *Naïades* sont un poème peint qui ne peut se traduire que par un poème écrit que j'ai tenté plus loin. Le souffle de Théocrite a passé dans ces feuillages avec le vent du soir et la chanson des flûtes dont j'ai cherché les échos lointains. De toutes ses figures nues, *la Femme au divan noir* me semble celle où sont le plus complètement synthétisées ses recherches de qualité et

d'unité dans le ton, de délicatesse dans le modelé, de matité dans l'impression, de morbidesse dans le rendu.

<p style="text-align:center">Chair de la femme! argile idéale! ô merveille!</p>

Heureux le peintre dont une œuvre rappelle ce vers admirable de Victor Hugo! Dans ses tableaux religieux, le *Bon Samaritain* me satisfait entre tous, et de tous ses portraits, celui de M^{me} *Karakeya* me paraît le plus nettement destiné à l'immortalité. Mais encore une fois je ne sais qu'exprimer là un goût personnel, sacrifier à ce besoin de choisir et de comparer que tout le monde subit et qui n'a rien prouvé à personne. Henner est un artiste — qu'on me permette ce mot trivial qui exprime seul ma pensée tout d'une pièce, qu'il faut aimer et admirer dans l'ensemble de son œuvre, et je ne chercherai pas le secret de sa force ailleurs que dans cette continuité de vision qu'a constamment servie une exécution inflexible dans ses procédés.

<p style="text-align:right">Armand Silvestre.</p>

Départ des Japonais.

Grand autel gothique du XVe siècle.

ORFÉVRERIE RELIGIEUSE
LA MANUFACTURE D'ERCUIS
PANTOGRAPHIE VOLTAÏQUE (1)

Il n'est pas possible de traverser un pays plus pittoresque que celui qui sépare Chantilly de l'usine d'Ercuis. De chaque côté d'une route douce et moelleuse, où les roues glissent sans bruit, de superbes propriétés s'échelonnent, entourées de bois tout dorés à l'automne et peuplés de bruits et de rumeurs de chasse. On descend de la sorte jusqu'aux bords de l'Oise, que l'on passe sur un pont à péage, comme dans les anciennes gravures, et l'on arrive bientôt, de calvaires en calvaires, par une petite montée, au joli bourg d'Ercuis. Dès l'abord, on demeure frappé par l'aspect de prospérité, par l'air d'aisance et la propreté hollandaise de ce charmant pays. Sur le seuil des habitations, de beaux enfants joufflus et roses vous saluent avec le sourire engageant des êtres heureux et bien portants.

Tout ce monde qui vous sourit doit son bonheur actuel à Mgr Pillon de Thury; aussi je vous réponds qu'il en est aimé! Il y a quelques années, l'homme le plus laborieux d'Ercuis gagnait misérablement ses trente sous par jour et n'arrivait pas à faire vivre les siens. Aujourd'hui il y en a parmi eux qui, à la fin de la journée, touchent jusqu'à vingt francs et davantage.

— C'est donc une affaire d'or que cette pantographie voltaïque? me direz-vous.

— Vous l'avez dit. Elle paye aujourd'hui des dividendes déjà élevés à ses actionnaires, et ses actions sont parmi les bonnes valeurs de la Bourse. Quoique la Société ait été constituée au capital de dix millions, vous en trouveriez difficilement à acheter un certain nombre. La protection de Dieu s'est visiblement étendue sur l'entreprise de Mgr Pillon de Thury.

Nous arrivons devant la maison du prélat, qui vient gracieusement au-devant de nous et nous reçoit avec la cordialité des vieux âges. Mgr Pillon de Thury est un homme de haute stature, qui porte dans toute sa personne le caractère de la volonté unie à la douceur des forts; son visage est celui d'un penseur, habitué aux longues méditations, et son verbe est d'un homme d'action. Il nous conduit à travers les rues jusqu'à la fabrique, non sans nous avoir fait admirer les poires magnifiques de son jardin, dont il est aussi fier que si elles étaient produites par la pantographie voltaïque.

A la fabrique il nous remit aux soins du directeur, qui nous conduisit d'ateliers en ateliers et nous initia graduellement aux mystères de la découverte. Depuis la forge où l'on coule en moules le métal en fusion jusqu'aux chambres de décoration et à celles de la dorure et de l'argenture, nous visitâmes toute l'usine, et partout ce fut un émerveillement de voir avec quel ordre, quelle méthode et quel génie pratique les choses y sont disposées. La pantographie n'est pas autre chose qu'une application nouvelle de l'invention de Jacobi qui consiste à précipiter par l'action de la pile de Volta un métal liquide sur

Châsse gothique du XIVe siècle.

(1) Les magasins de la Société sont à Paris, boulevard Haussmann, 27; rue Richelieu, 104; rue Meslay, 25.

un objet pour en obtenir l'empreinte. Mais là où la pantographie ne s'applique qu'à l'objet en relief, la galvanoplastie opère dans des moules creux ; c'est l'avantage que cette première a sur sa rivale, puisqu'elle modèle elle-même le relief des pièces et obtient des rondes bosses impeccables et sans nulle déformation, que l'on n'a plus qu'à émailler, à incruster, à cloisonner, ou à orner de telle façon qu'il convient et plaît.

Mais je n'ai pas à entrer ici dans les détails techniques d'une fabrication dont les résultats seuls intéressent les lecteurs des *Chefs-d'œuvre d'art*. Je vous parlerai seulement du magnifique autel exposé par la Société d'Ercuis et dont nous avons voulu vous conserver le souvenir, car il a été l'un des grands succès de l'orfèvrerie religieuse au Champ-de-Mars. Cet autel appartient par le style au gothique flamboyant du XVe siècle; mais il n'est pas une copie pure et simple d'une pièce célèbre de nos cathédrales. L'artiste qui en a dressé le plan, M. Ciapori, s'est inspiré de divers motifs : il a pris le thème général à Strasbourg, à Troyes quelques morceaux de son magnifique jubé, un ensemble de lignes à Florence, et les figures à des manuscrits du XIIIe siècle, et de tout cela il a composé un ensemble d'une homogénéité et d'une couleur que les seuls ouvriers d'Ercuis ont réalisé comme un véritable chef-d'œuvre. Cet autel ne mesure pas moins de sept mètres et demi de hauteur sur trois mètres quarante de largeur, c'est un monument. L'appui de communion, qui, à l'Exposition, sépare les visiteurs de cet autel, n'est pas moins remarquable : il est tout entier en bronze pantographié, doré et émaillé ; il se compose d'ogives qui reposent sur des colonnes repré-

Colonne de l'appui de communion et ses détails.

sentant des ceps de vigne chargés de raisins et de pampres. L'établissement en est fort riche et l'aspect très-décoratif.

Il ne m'est pas possible d'énumérer ici toutes les pièces d'orfèvrerie religieuse, ciboires, ostensoirs, chandeliers, patènes, etc., que la manufacture d'Ercuis fabrique en quantité énorme et dont elle fournit toute la chrétienté. Par le goût, la somptuosité et aussi par le bon marché qui les distinguent, elles méritent leur succès universel, et je comprends que leur débit fasse vivre et enrichisse les quatre cent cinquante ouvriers que la fabrique emploie. Demain leur nombre sera doublé, et il faudra mettre, dans l'histoire des villes heureuses, Ercuis à côté de la Salente du bon Fénelon. J'ajouterai seulement que la Société pantographique n'a pas voulu se priver, et elle a eu raison, des bénéfices que lui promettait l'application de sa découverte aux objets d'usage profane ; elle fabrique à l'égal de la maison Christofle le service de table complet, et c'est à cette résolution pratique que nous devons de pouvoir admirer un délicieux surtout de table argenté et doré dont l'auteur est M. Bisctzky.

Ce surtout, qui peut servir à la fois de coquetier, de bonbonnière et de porte-bouquet, représente un poulailler rustique dont Charles Jacque apprécierait l'exactitude et la vérité. Le charmant chef de gare de Chantilly l'a modelé sans doute dans les intervalles que lui laissaient les éternels retards du train de Beauvais !

S'il est dans la grande famille artistique un type original et charmant, c'est assurément celui de

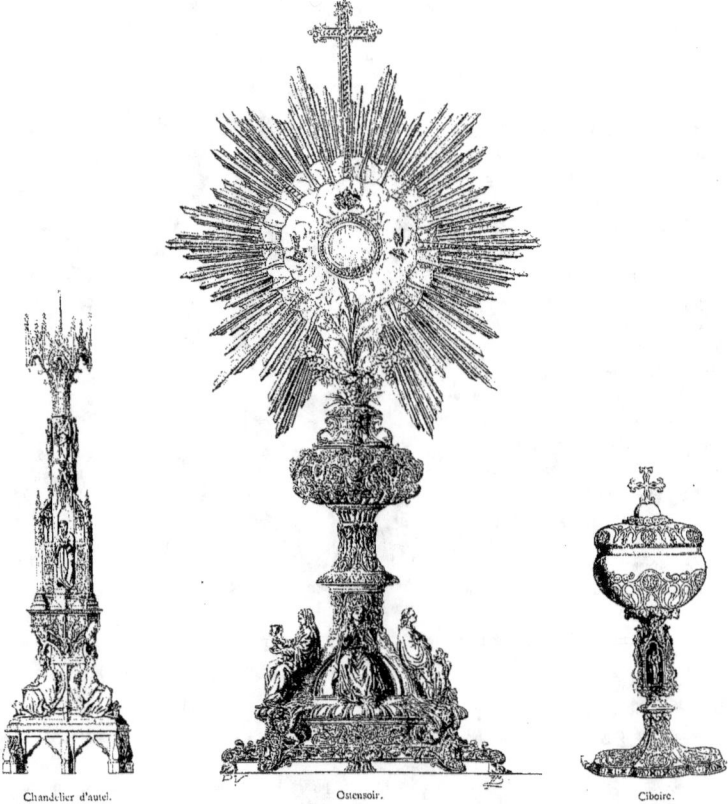

Chandelier d'autel. — Ostensoir. — Ciboire.

Bisetzky, le flûtiste-statuaire-caricaturiste-chef de gare ! Car il est tout cela et bien autre chose encore. Bisetzky sait tout, fait tout, entreprend et réussit tout. Il est pantographe et il est jardinier. C'est l'homme universel. La gare de Chantilly est un petit musée où les plus hauts personnages ne dédaignent pas de se reposer en attendant l'arrivée du train. Les murs de son cabinet sont tapissés de portraits-charges, lavés à l'aquarelle, dans le goût des fantaisies d'André Gill, où l'humour se marie à la ressemblance des modèles. Au fond, l'appartement est converti en atelier de statuaire. Dès que le télégraphe lui signale un retard dans le train de Beauvais, vite Bisetzky s'élance et, d'un pouce ardent, il travaille un tantinet à la statue de Mgr Pillon de Thury, le fondateur de l'usine d'Ercuis, ou encore à

la caricature du prince de Joinville, morceau d'art jovial, sur lequel l'auteur fonde des espérances de postérité souriante. A ses moments perdus... (O Muse, chante les moments perdus d'un chef de gare!) Bisetzky trouve encore le moyen de faire sortir de terre, entre deux rails, un jardin dont M. Alphand serait fier et dont Sémiramis eût été jalouse!

<div style="text-align: right;">Émile Bergerat.</div>

Poulailler rustique par M. Bisetzky.

LES STATUETTES DE TANAGRA

Lorsque l'on monte l'escalier qui conduit aux collections du Trocadéro, les premiers objets qui frappent la vue sont de petites statuettes grecques, en terre cuite, exposées à droite et à gauche, dans les vitrines adossées au mur. Le nombre en est grand, plus de cinquante appartenant à plusieurs amateurs. Ce sont les statuettes trouvées à Tanagra, en Béotie. Quelques coups de pioche dans le sol aride de la Grèce actuelle ont rendu à la lumière cette suite de petites merveilles, qui sont un des étonnements de la galerie rétrospective. Le mot de « merveilles » n'est pas excessif. Il n'est rien de plus délicieux que ces statuettes de terre, Vénus jouant avec l'amour, hétaïres se promenant sur le Céramique ou occupées à leur toilette, bergers, Mercures, etc., etc. La plus haute n'a pas vingt centimètres; mais chacune, dans son exiguité, a la désespérante perfection des beaux marbres grecs qui peuplent nos musées. Leur pose a une grâce, un naturel, qui feraient la fortune d'un sculpteur contem-

porain; leurs draperies sont plissées sur leurs membres délicats avec cet art suprême que les Grecs seuls ont possédé. Elles ont conservé en partie les couleurs dont elles étaient ornées, et cette coloration, un peu effacée par le temps, ajoute à leur beauté un charme d'une originalité inexprimable. — La plupart de ces femmes sont des hétaïres. La civilisation grecque, où l'homme était tout, où l'épouse vivait dans la froide obscurité du gynécée, éternellement occupée aux soins grossiers du ménage, la civilisation grecque ne livrait aux artistes que deux sortes de femmes, les déesses et les courtisanes. Les autres ne comptaient guère plus que des esclaves; aussi la place qu'elles ont occupée dans l'art grec est-elle infime. Les satiriques seuls ont songé à elles, mais pour les accabler des plus méprisantes railleries. — Il ne faut donc pas s'étonner de ce qu'on n'ait trouvé à Tanagra que deux types féminins : Vénus et Laïs.

Parmi celles-ci, une surtout attire invinciblement le regard. On ne peut pas dire qu'elle soit la plus belle, elles sont toutes charmantes; mais c'est la mieux conservée et on doit juger d'après elle de ce que devaient être, il y a deux mille ans, celles dont nous ne voyons plus que les débris. Celle-ci a gardé à travers les âges la fraîcheur du premier jour; à peine le temps a-t-il assoupi ses couleurs. Sa tête est coiffée du chapeau plat, surmonté d'une pointe, que portaient les courtisanes athéniennes; d'une main elle abaisse son éventail, de l'autre elle écarte le voile qui cache à demi sa figure — On voit encore très-distinctement les couleurs dont elle a été revêtue — Sa robe est bleuâtre, son voile est rose comme le crépuscule du matin, ses bras, son image semblent être faits de cette chair rosée, diaphane, que l'on ne trouve que chez les déesses qui se nourrissent de nectar et d'ambroisie; ses lèvres sont purpurines, ses sourcils déliés, ses yeux bleus comme les flots de Salamine : cette coloration est d'une harmonie exquise — mais la principale beauté, la beauté qui nous charme encore après tant de siècles écoulés, c'est la grâce provoquante de son geste, c'est sa physionomie mutine, c'est l'adorable élégance de sa petite personne. L'artiste l'a surprise au moment où elle se retourne pour laisser voir ses traits et admirer la perfection de son visage à quelque jeune et riche étranger. Il a voulu la faire triomphante et vraiment il y a réussi. Quel homme lui résisterait?

Qu'on nous permette un rapprochement — Ne trouvez-vous pas une infinité de ressemblances entre cette jeune hétaïre et la Parisienne de nos jours, de cette Parisienne dont la démarche, l'attitude, la grâce souveraine ont fait l'admiration et le désespoir de nos poètes et de nos artistes. Une Parisienne désavouerait-elle ces gestes coquets et ces draperies qui modèlent le corps en le cachant? N'avez-vous pas maintes fois admiré, dans ces jours heureux où l'on ne rencontre que de jolies femmes dans Paris, une de nos élégantes serrée dans une robe aux plis savants, traversant la foule avec cette démarche inimitable qui la fait reconnaître entre toutes? Regardez maintenant les statuettes de Tanagra et dites-moi si ces deux femmes ne sont pas sœurs. En vérité les statuettes sont faites d'hier, tant leurs petits airs mutins sont loin de la monotone majesté des déesses. Le côté intime, plaisant de l'art nous est si peu connu, qu'elles ont été une révélation pour la plupart d'entre nous. L'antiquité, dans son lointain poétique, nous apparaissait toujours grande et sévère; et cependant les Grecs de Périclès n'étaient rien moins qu'austères. Cette nation d'artistes était une nation d'hommes gais, élégants, point graves. Leurs plus grands génies étaient les plus *humains* des hommes. Praxitèle arrêtait dans la rue les belles hétaïres et les faisait poser dans son atelier; Sophocle était un joyeux vivant, comme le témoigne une anecdote rapportée par Athénée; Pindare, le lyrique échevelé, émule et ami de Corinne, venait lui lire ses odes et lui demander des conseils; Euripide était connu pour aimer trop les femmes; Socrate conversait longuement avec Aspasie; ainsi des autres.

Que l'on ne croie pas à une comparaison injurieuse lorsque nous faisons un rapprochement entre les Parisiennes d'aujourd'hui et les hétaïres du temps jadis.

Les hétaïres ont été le charme, la poésie de l'ancienne Athènes et les inspiratrices de sa civilisation merveilleuse. Presque toutes étaient de Lesbos ou de Milet.

Dans des concours de beauté auxquels prenaient part les filles d'Ionie, les plus parfaites étaient

choisies pour être préparées à la voluptueuse profession d'hétaïres. Elles recevaient dans des sortes de collèges ou couvents une éducation complète. Leur beauté naissante était développée par l'art le plus raffiné, en même temps que leur intelligence était cultivée avec soin ; elles apprenaient la danse, la poésie, le chant, tout ce qui peut faire naître et faire durer l'amour. Aussi comprend-on facilement l'enthousiasme des Grecs devant ces femmes aussi admirables par la pureté de leurs formes que par le charme de leur conversation.

Leur place dans la société était immense, car elles seules pouvaient satisfaire à ce besoin de perfection morale et physique, à cette soif de beauté qui consumaient ce peuple d'artistes. — « Nous avons, dit Démosthène, des hétaïres, pour la volupté de l'âme, des courtisanes, pour la satisfaction des sens, des femmes légitimes, pour nous donner des enfants de notre sang et bien garder nos maisons. » L'hétaïre, grande maîtresse des voluptés de l'âme, cantatrice, musicienne, attire donc autour d'elle tout ce qu'il y a d'éminent dans la société grecque. Elle reçoit chez elle les poètes, les artistes, les hommes politiques les plus célèbres ; elle disserte avec eux sur les plus hautes questions ; elle leur donne des conseils. Lorsqu'elle paraît au théâtre, tous les regards se tournent vers elle. On cite ses bons mots ; de tous côtés on lui adresse des vers : c'est une adoration universelle.

De fait, son pouvoir n'est point usurpé, car c'est une femme supérieure. Aspasie était renommée pour sa sagacité politique ; elle préparait les discours de Périclès, son amant, puis son époux ; Platon dit qu'elle fut le véritable auteur de l'un des plus beaux morceaux d'éloquence que nous ait légués l'antiquité : *l'Oraison funèbre des Athéniens morts pour la patrie*. — C'est auprès de cette même femme que Socrate dit s'être élevé jusqu'à la contemplation de la beauté absolue. — Praxitèle eut pour maîtresse Phryné, et Apelle aima Laïs, cette Laïs si belle que les sculpteurs venaient de toutes parts prendre modèle sur sa gorge. — Leœna, l'amie d'Harmodius, s'illustra par son intrépidité ; mise à la torture après le meurtre du tyran Hippias par Harmodius, elle aima mieux mourir que trahir ses complices.

Malgré l'irrégularité de leur situation, les hétaïres vivaient honnêtement ; plusieurs épousaient leurs amants et leurs enfants jouissaient de la même considération que les enfants légitimes. Ainsi Herpyllis, qui vécut avec Aristote et ne le quitta jamais ; ainsi Démosthène, qui était fils d'une hétaïre et auquel sa naissance ne fut pas reprochée. Ainsi Thémistocle, le sauveur de la Grèce, dont la mère avait fait le métier de courtisane. La statuette de Tanagra, dont nous avons parlé plus haut, est évidemment une de ces hétaïres auxquelles il ne manque rien que le titre d'épouse pour vivre à jamais dans le souvenir des hommes.

Remarquez à côté, d'autres statuettes d'une tout autre allure. Celles-ci sont plus hardies, plus provoquantes. Ce sont des hétaïres d'un rang moins élevé ; c'est notre demi-monde. Car il faut bien le dire, quoi qu'il en coûte, ces superbes créatures n'étaient pas toutes des Aspasie.

Après le coucher du soleil, quand l'heure du repas a sonné, l'hétaïre couronnée de roses entre dans la salle du festin suivie de ses plus riches adorateurs qu'elle a invités. Les esclaves versent à flots le vin de Chio, la conversation s'engage, rapide, étincelante, puis, le souper s'allume, les danseuses, les joueurs de flûte paraissent, les danses de Lesbos alternent avec les chants milésiens, et la fête se prolonge jusqu'au jour, au milieu des propos et des jeux d'amour. Telle était leur existence jusqu'au jour où flétries par l'âge, elles se retiraient de la scène du monde pour mourir riches et méprisées dans quelque petite ville d'Ionie.

Les statuettes de Tanagra seraient moins charmantes aux yeux, que nous les aimerions encore pour nous avoir rappelé le siècle le plus fécond en grandes œuvres, et la civilisation la plus brillante dont le poétique souvenir soit venu jusqu'à nous.

<div style="text-align: right">Gaston SCHÉFER.</div>

LA CRISTALLERIE THOMAS WEBB & FILS

Depuis la fondation de la cristallerie Th. Webb et fils de Stourbridge, par feu Thomas Webb, il y a environ cinquante ans, sa réputation n'a fait que s'accroître. Elle est à l'Angleterre ce que Baccarat est à la France et Murano à l'Italie, moins les côtés officiels de ces manufactures. Les fils du fondateur, associés par lui à son entreprise et devenus depuis un quart de siècle ses successeurs, ont imprimé un grand élan au développement de la maison, la première de la Grande-Bretagne pour le flint-glass et le verre coloré. Ils emploient aujourd'hui trois cents ouvriers à fabriquer, tailler, graver à la roue, à la pointe (acide fluorhydrique) les merveilleuses pièces qui leur ont valu la plus haute récompense de la section. Ces pièces se distinguent par la pureté éclatante du cristal, et comme on dit par leur belle eau. A ce point de vue elles n'ont point de rivales, même Baccarat. Dans ces verreries limpides, la lumière passe et file sans perdre un rayon. Les alchimistes du moyen âge reconnaîtraient là l'eau coagulée et l'air figé dont ils cherchaient le secret dans leurs cornues. Joint à cette grande pureté de cristal qui est entièrement due aux efforts de M. Wilkes Webb, reconnu depuis longtemps comme le premier manufacturier d'Angleterre, ses goûts artistiques étaient, du reste, démontrés par le grandiose (show) de cette Maison à l'Exposition.

Le jugement de M. Wilkes Webb pour le beau l'a fait prendre M. O'Fallon, comme Directeur artistique de cette Maison, artiste de talent si original, créateur de genres variés et non encore compris dans l'ornementation du cristal.

Tous les styles de tous les temps sont représentés à cette exposition : l'égyptien, l'assyrien, le persan, l'indien, le grec, l'italien et le celtique. On écrirait l'histoire de la verrerie (cristaux) sur les spécimens qu'elle nous montre et qui englobent encore les genres byzantin, gothique, renaissance et dix-huitième siècle. Le musée est complet. Je ne doute pas, si vous êtes amateur, que vous n'ayez admiré les vases sculptés en camées à l'instar de ceux que Wedgwood avait exécutés en faïence et que les Webb sont parvenus à réaliser avec le verre bleu et blanc, l'opaque et le demi-translucide, c'est à dire les éléments du fameux vase de Portland, gloire du British-Museum.

Vous vous êtes, sans nul doute arrêté encore devant le vase des Panathénées, ainsi appelé du superbe relief emprunté aux frises du Parthénon ; puis devant un autre vase Renaissance aux arabesques gravées avec des cartouches à sujets classiques, par M. Pearce (de Londres). Dieu veuille que ce lot vous échoie au tirage de la loterie nationale, car il en fait partie, ayant été acheté par le jury pour cette destination!

Je vous rappelle aussi le service perso-gothique en damier bizarre, genre moyen âge ; un hanap gothique à dessin grotesque qui rappelle les verreries allemandes ; le curieux vase indien qui semble tressé par une araignée dont les réseaux en sont délicats. Puis le service à eau, au cristal hardiment perforé; les plats et les salières à mi-épaisseur et si brillants qu'on les dirait formés par une réunion de diamants énormes ; les lustres colossaux en torsade de fils ou dans le style de la reine Anne ; les énormes candélabres en cristal taillé, merveilles de style et tours de force de fabrication. Voilà une variété de production bien étonnante et qui chante haut la puissance de cette manufacture. Quelle volonté, quelle énergie et quelle intelligence n'a-t-il pas fallu pour parvenir à résoudre ainsi victorieusement tous les problèmes proposés successivement au verrier par le goût des siècles et le génie des peuples ! Vous parlerai-je enfin de ce vase unique, créé sans modèle historique et qui réunit en lui les difficultés et les charmes du craquelé, de l'irisé et du polychrome ? Cet objet rare mériterait d'être suspendu dans le temple du Beau, comme on suspend les lampes de mosquée, à la gloire des Webb.

La manufacture de Stourbridge fabrique également et dans les mêmes conditions de bon goût et de soin, des verroteries et des ornements de table, grands et petits services auxquels la fantaisie

anglaise imprime son sceau d'humour moderne et de pratique. Remarquables étaient deux brocs à vin de Bordeaux, montés vermeil, ciselés et gravés genre Celtique, achetés deux cents livres sterling par Sir Richard Wallace, le grand collectionneur d'objets d'art bien connu.

En résumé, grande et florissante maison que celle-là et qui désormais tient la tête du commerce d'art industriel anglais de pair avec les Minton, les Copeland, les Wedgwood et les Doulton. Nous ne pouvons en France lui opposer que Baccarat, et encore, de l'aveu même du jury international, l'a-t-elle emporté sur cette dernière par des qualités matérielles de fabrication d'une supériorité indiscutable.

E. B.

Bracelet d'émail cloisonné sur paillons. (Au double de l'original.)

CAUSERIE

FALIZE

Le lecteur s'est peut-être étonné déjà de n'avoir pas encore vu le nom de M. Lucien Falize apparaître à l'une des pages de cette publication. Si jamais, en effet, industriel d'art mérita de figurer dans un ouvrage dont le but est de conserver le souvenir des belles œuvres que l'Exposition a contenues, c'est bien ce chercheur infatigable, cet artiste délicat et disert qui, de la plume et de l'outil, combat avec une égale vaillance pour la bonne cause. On n'avait garde d'oublier ici M. Falize. Du jour même où les Chefs-d'œuvre d'art ont paru, sa place y a été marquée ; il est de ceux que l'on n'oublie pas.

C'est à M. Falize que j'ai dû mes impressions les plus chères au temps de mes visites aux sections d'orfèvrerie et de bijouterie. Bien des fois je suis venu devant ses vitrines reposer mes yeux de l'éblouissement des pierreries et de l'orgueilleux éclat des diamants. La douce et caressante blancheur de ses ivoires, le rayonnement tranquille de ses émaux, la sévérité calme de ses vieux ors et de ses bronzes, et surtout ce parfum d'érudition et de distinction qui se dégageait de tout cela, m'ont souvent consolé des provocations impertinentes et du tapage des rivières, des bracelets, des aigrettes; des pensées, des roses, des fleurs des champs et des brins d'herbe à vingt mille écus la pièce.

J'ai su un gré infini à M. Falize, de n'avoir pas, comme quelques-uns de ses confrères, sacrifié uniquement au dieu Diamant dans son exposition. Il lui a fait une place discrète à côté des autres divinités de son culte et ne nous l'a montré que paré de toutes les séductions artistiques qui doublent sa richesse, font ressortir et valoir sa beauté. C'est un fait reconnu à Paris et ailleurs que nul mieux que lui ne s'entend à choisir et à encadrer la pierre ; il est depuis longtemps réputé pour la finesse et le goût de ses montures. Mais là n'est pas son unique ambition : il a de plus hautes visées et croit n'avoir pas assez fait en semant le brillant à pleines mains derrière une vitrine. Car, sachez-le, si l'on n'y prend garde, le diamant envahira bientôt l'art du joaillier, comme l'argent et l'or ont envahi celui de l'orfèvre; de ce jour la vogue ne sera plus aux pièces les plus belles, mais aux pièces les plus riches. Le diamant est la pierre par excellence des époques de spéculation. Il a son cours et sa cote ; c'est une valeur au porteur aussi anonyme, aussi facilement négociable, qu'un billet de la Banque, escomptable derrière le premier rideau vert venu d'un

Uranie. — Pendule en ivoire, argent, or, émail, lapis et cristal de roche.

changeur. Il a sa place dans un contrat de mariage et pèse d'un bon poids dans le choix d'une épouse. Un lourd diadème d'une quantité respectable de carats vaut encore mieux que les espérances les plus flatteuses fondées sur la santé chancelante d'un beau-père ou le catarrhe d'un oncle âgé. Or, le jour où le bijou perd sa valeur d'art pour devenir un objet de valeur quelconque, l'artiste disparaît et fait place au lapidaire.

Nos pères, qui s'y connaissaient en belles choses, ne comptaient pour rien, ou presque rien, dans la valeur d'un bijou, le prix de la matière employée. Le génie seul de l'artisan, ou bien encore certain caractère intime et particulier destiné à rendre l'objet plus cher à la personne qui devait s'en parer, suffisaient, pour eux, à constituer son haut prix. Qu'importait le métal, lorsque le vieux Cellini, et plus tard Caffieri, Clodion, Falconnet et les autres en avaient fait jaillir quelque figure immortelle! C'est ainsi qu'ils nous ont laissé des joyaux qui ne sont pas seulement des merveilles d'art, la gloire de nos musées et de nos collections, mais encore nous fournissent sur leur histoire, leurs mœurs, leurs coutumes, de précieux documents ethnographiques. Ces bijoux-là ont vraiment un mérite artistique et une valeur d'affection qui les font aimer; ils se transmettent pieusement aux enfants dans l'héritage des familles; l'on n'a pas à craindre de les voir enlevés par le vent des enchères, comme le sera la gemme banale, le lendemain du jour où ils ont été donnés.

Ce sont des bijoux et des objets de ce genre qu'avec sa grande science et son goût très-sûr, M. Falize s'applique à produire, et c'est en cela que son exposition m'a particulièrement intéressé. Son grand tableau d'orfèvrerie, en or, argent, bronze, fer damasquiné, ivoire et émail, figurant Gaston de Béarn, est un véritable prodige de reconstitution et d'exécution. La statuette du héros, l'œuvre de Frémiet, est d'une très-belle tournure. C'est une des plus pures conceptions du maître. Le Sarrazin, agenouillé avec un geste de supplication, est d'une conception particulièrement sculpturale. Les figurines d'ivoire de Notre-Dame-del-Pilar et de Sainte-Gisla sont travaillées avec une délicatesse extrême. Les ornements qui courent autour du sujet m'ont paru pourtant copiés, d'un peu trop près, sur ceux de la cassette de Saint-Louis que possède le Louvre; c'est le seul reproche d'ailleurs que je ferai à cette œuvre absolument belle.

Le grand panneau en or repoussé et argent ciselé représentant la Marguerite des Marguerites vue de profil est à coup sûr l'une des pièces les plus intéressantes que la section d'orfèvrerie ait produites. Il fait revivre à nos yeux, avec une science d'imitation véritablement surprenante, un art particulier qui fut en grande faveur en France et surtout en Italie, pendant le XIVᵉ et le XVᵉ siècle. Avant qu'on eût songé à faire emploi des couleurs sur toile ou sur panneau, les orfèvres reproduisaient sur le métal des scènes empruntées soit à l'histoire religieuse, soit à l'histoire profane. Quelques-unes de

Horloge en ivoire, or et argent dans le style du XIIIᵉ siècle.

ces œuvres sont, paraît-il, extrêmement curieuses : c'est l'une d'elles que ce panneau fait revivre.

La belle horloge dans le goût du XVIᵉ siècle, dont nous publions le dessin, et qui représente la muse Uranie mesurant les heures, est d'une conception très-heureuse et d'une irréprochable exécution. Les figures de la muse et des deux amours, taillées dans un bel ivoire, sont de Carrier-Belleuse et disent bien la grâce et la fécondité de ce charmant esprit. Les bas-reliefs qui décorent la petite horloge en ivoire du XIIIᵉ siècle, que nous reproduisons aussi, sont empruntés aux meilleurs modèles du temps et fouillés avec un grand art.

Que de fois je me suis, en passant, arrêté devant le bel émail limousin de M. Claudius Popelin, représentant les traits mâles du jeune Gaston de Foix, duc de Nemours! Que cet art est délicat et charmant, comme il donne d'intensité et de vibration à la couleur! M. Falize a fait à l'œuvre magistrale du célèbre émailleur un cadre en

argent ciselé et repoussé absolument digne d'elle. La figure de la France qui pleure la mort du héros, appuyée sur son épée, est d'un style très-fier.

Je voudrais, m'abandonnant au charme des souvenirs que m'a laissés cette grande Exposition, si tôt morte et si tôt oubliée, énumérer encore quelques-unes des œuvres que M. Falize y avait réunies. Les superbes émaux cloisonnés sur paillons, dont sa maison s'est fait une spécialité et dans la fabrication desquels il est aujourd'hui passé maître, mériteraient, à eux seuls, un long article. C'est à M. Falize le père que revient en effet la gloire de s'être inspiré le premier des étincelantes fantaisies des Chinois et des Japonais et d'avoir appliqué leurs procédés à notre industrie. Les belles pièces de la Renaissance ont fait aussi l'objet de ses travaux et de ses études, et son fils n'a eu qu'à le suivre dans la voie qu'il lui avait tracée. Par malheur la place m'est mesurée sévèrement. Je ne quitterai cependant pas notre confrère en critique sans le féliciter des généreux efforts qu'il tente pour mener l'art de l'orfèvre à un point qui ne peut manquer de faire honneur à notre pays.

<div style="text-align: right">Gustave GŒTSCHY.</div>

BRONZES D'ART — FELIX CHOPIN

L'établissement de Félix Chopin, de Saint-Pétersbourg, dont les bronzes à l'Exposition ont eu un succès si justement mérité, autant par leur goût et leur originalité que par leur irréprochable exécution, est une des plus anciennes fabriques qui existent. Fondé, en 1805, par un Français, Alexandre Guérin, soutenu dix années plus tard par le concours et la commandite de Julien Chopin, fabricant de bronzes à Paris et père du propriétaire actuel, ce n'est qu'en 1838 que la direction en fut prise par F. Chopin. De cette époque date le développement considérable de cet établissement qui aujourd'hui est un des principaux de son genre en Europe. Comment s'étonner dès lors du goût exquis imprimé à chacune des productions de cette maison, d'origine toute française, et resté en honneur comme un héritage pieux, comme une précieuse tradition. C'est par là que M. Chopin a assuré son succès en Russie. Cependant, il est juste d'attribuer à chacun son mérite : si le chef est resté Français, les artistes, contre-maîtres et ouvriers dirigés par lui sont tous Russes.

Cette maison a rendu de grands services tant à la Russie qu'à la fabrication française en contribuant dans une large proportion au développement en Russie du goût de cette industrie, il en a provoqué un grand débouché à la France, dont les effets se firent particulièrement sentir lorsque le gouvernement russe leva la prohibition qui pesait sur les bronzes d'art. Des travaux considérables lui furent confiés aussi bien dans les palais impériaux que dans les maisons particulières. Nous citerons en

passant les bronzes intérieurs du musée de l'Ermitage, ceux du grand palais nouveau du Kremlin, les coffres destinés à renfermer les archives du Terema, les grands lustres de l'église Saint-Isaac, enfin un grand nombre d'ouvrages destinés à la décoration d'églises russes, parmi lesquels nous remarquons ceux

des deux temples construits par le gouvernement russe à Jérusalem. Mais le travail le plus considérable qu'il ait eu à exécuter fut celui des portes, en bronze fondu et ciselé, du temple au nom du Sauveur, à

Moscou. Il est à regretter que nous n'en ayons pu voir aucun échantillon autre que les photographies. Ces portes, au nombre de douze, ne seront point une des moindres curiosités de ce temple. Les quatre grandes mesurent 11 m. 36 de hauteur et pèsent chacune 12,800 kilos; elles n'ont pas coûté moins d'un million et demi pour l'exécution seule du bronze. On peut juger par là de leur richesse et de leur valeur artistique.

M. Chopin, ne pouvant transporter en France aucun de ces ouvrages, qui lui auraient fait le plus

grand honneur et l'auraient classé au premier rang, a envoyé à l'Exposition des ouvrages de moindre dimension, mais non de moindre intérêt. Nous remarquons d'abord un *Fauconnier d'Ivan le Terrible*, dans le costume de sa charge, costume fidèlement reproduit d'après les documents de l'Ermitage ; l'artiste a saisi le moment où le fauconnier, après avoir longtemps suivi de l'œil le héron qui s'élève lourdement dans l'air, arrête brusquement son cheval et lâche l'oiseau de proie au moment favorable et de la manière prescrite par le code savant et compliqué de la fauconnerie. Un second groupe, destiné à faire pendant au premier, représente la chasse à l'aigle, scène des steppes de l'Asie centrale. Un cavalier Kirghiss, d'aspect rude, farouche, planté sur son cheval maigre, portant un aigle sur le bras, cherche une proie, lièvre ou renard. Ici, le chasseur a un tout autre caractère ; ce n'est plus un homme qui prend un plaisir, c'est un homme qui a faim et qui du regard scrute la plaine pour y trouver, non pas un inutile oiseau, mais un gibier ; il faut qu'il le trouve et qu'il le tue, car là-bas, sous cette tente de peaux, sa femme et ses enfants attendent son retour avec inquiétude.

Plus loin, deux groupes : la *Capture du Cheval sauvage* et *Après le Combat* ; ces deux morceaux, ainsi que les deux cités plus haut, sont dus à M. E. Lanceray, un jeune artiste plein d'avenir, dont nous retenons le nom et que nous espérons bien retrouver plus tard.

Enfin, nous mentionnerons deux ouvrages aussi remarquables par le fini de l'exécution que par l'originalité de la composition. L'un est un de ces coffres dont nous avons parlé plus haut, destinés à renfermer les archives de la famille impériale. Ils sont en bronze doré mat, de style byzantin. Le modèle est le coffre du tzar Michel Romanoff, conservé au Terema ; l'autre est une garniture de foyer de cheminée en bronze imitant le vieil argent, dont l'aspect étrange, original, d'un genre scandinave, étonne d'abord un peu, mais finit par séduire ; c'est l'essentiel. Nous ne parlerons pas de l'exécution matérielle de ces divers ouvrages : l'art industriel est arrivé à une telle perfection, que nous ne nous apercevons plus de la difficulté vaincue. L'habileté de la main-d'œuvre, le fini du travail, sont un mérite qui nous est dû et que nous exigeons d'abord : les travaux exécutés par M. Chopin nous ont complétement satisfait à cet égard.

<div style="text-align:right">E. B.</div>

Dessin de M. Ropett, architecte
de la façade russe

L'ART RUSSE
A L'EXPOSITION UNIVERSELLE

Sans parler du très-haut et très-légitime renom de prospérité, de sagesse et de gloire qu'elle nous a valu, l'Exposition universelle de 1878 a été l'occasion de l'une des plus importantes manifestations artistiques qui se soient produites en ce siècle-ci. Elle nous a fourni la preuve triomphante de cet irrésistible mouvement qui emporte l'art moderne vers la représentation respectueuse et sincère des choses de la nature et le pousse au dédain des traditions académiques et des formules d'école.

L'exhibition des œuvres d'art au Champ-de-Mars a été, pour la plupart d'entre nous, à la fois une révélation et une surprise. Retenus à Paris par le grand bien-être artistique que l'on y goûte, et surtout occupés à suivre, chez nous, les progrès de l'évolution naturaliste, nous n'avions qu'imparfaitement conscience des prodigieux efforts qui se tentaient au dehors. Le grand jour de l'Exposition nous a fait subitement apparaître chacune des nations européennes travaillant de son côté avec ardeur à fonder un art indépendant et nouveau, conforme à ses aspirations, à son caractère et à son génie.

Dans ces longues galeries tout emplies de toiles et de statues, il courait comme un frisson de révolte dont les anciennes gloires d'école, à la place d'honneur qu'elles s'étaient prudemment choisie, semblaient étrangement remuées. Ainsi se sont accomplies les prédictions jadis faites par les réalistes; l'Art tend à s'individualiser et à s'émanciper chaque jour davantage et, sur les ruines des académies et des genres, le vieux traditionalisme agonise.

Dans ce concert des revendications de la jeune Europe artistique, la Russie a jeté une note retentissante. Un bon tiers, au moins, des œuvres qu'elle nous a envoyées atteste chez leurs auteurs de sérieuses études, beaucoup d'observation et de sincérité et une très-grande ardeur à bien faire. Elle s'est présentée au grand concours des Nations avec une dizaine d'artistes vraiment dignes de ce nom, et parmi eux, un maître dans l'art de la statuaire, l'émule des Mercié, des Delaplanche et des Falguière, M. Antocolski. Les productions de MM. Aivazowski, Jacoby et Siemiradski, sur lesquelles je me réserve de revenir tout-à-l'heure; l'intéressante vue de ville de M. Bogoluboff, les *Fouilles près de Rome* de M. Kovaleski, le petit *Desservant sectaire* de M. Botkine, une toile d'un

Croquis du tableau de M. Jacoby : *Valynski dans le Conseil des Ministres*

excellent style qu'on n'a pas assez remarquée, les *Faucheurs* de M. Orlowski, la *Forêt en hiver* de M. Mechtcherski, avec ses blocs de glace d'une rare solidité, le transparent et merveilleux *Clair de lune en Ukraine* de M. Kouindji, les paysages de M. Klever, avec leurs grands bouleaux dépouillés dont un rayon de soleil alangui vient rougir les sommets, toutes ces productions, dis-je, pouvaient, sans avoir rien à redouter de la comparaison, prendre place à côté des meilleures œuvres des sections voisines. Or, quand on songe qu'il y a trente ans, tout au plus, l'art russe se tenait encore confiné dans la copie des anciens maîtres ou se traînait péniblement à la suite de quelques-unes des célébrités de notre école, on ne peut se défendre d'un étonnement profond en mesurant toute l'immensité du chemin qu'il a déjà parcouru.

Ses premières tentatives d'émancipation ne remontent guère au delà des premières réformes introduites par le tzar Alexandre dans l'état politique de la Russie. Bruloff et Fedetoff avaient précédemment ouvert la voie à l'art nouveau, celui-ci en s'appliquant à ne tirer ses compositions que de son propre

génie, celui-là surtout, en poursuivant la représentation du type national russe et en cherchant à le reproduire avec cet attrait pittoresque que lui donnent son costume, ses allures et ses mœurs. Mais dans les pays que le despotisme, la misère et l'esclavage oppriment, la pensée languit enchaînée, et l'âme est impuissante à déployer ses ailes. Par contre, ouvrez un peu la cage! elle a bientôt pris son vol.

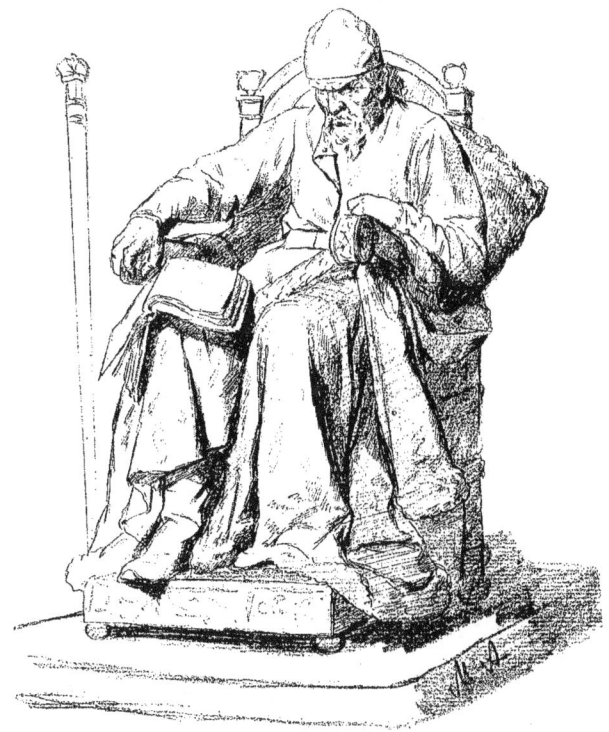

Croquis de M. Antocolski, *Jean IV*.

C'est ce qui est arrivé, en ces derniers temps, en Russie. Pourtant la caractéristique particulière de son génie est une mélancolie amère et profonde. On sent que toutes ses productions sont l'œuvre d'une nation soumise encore et que tourmente une soif ardente de liberté. Dans la série tout entière des toiles exposées je n'ai pas trouvé un seul tableau qui ne fût marqué au sceau de cette tristesse nationale. Les toiles spirituelles et humoristiques de M. Makowski, qui est certainement l'artiste le plus gai de la section, m'ont à peine arraché un sourire. Sur la route de Dusseldorf à Moscou, sa gaieté s'est figée ; en revanche les *Haleurs de barques sur le Volga* de M. Répine, les *Travaux de terrassement* de M. Savitzki, m'ont laissé l'impression d'une amertume et d'un découragement sans bornes.

Si je ne craignais pas de paraître vouloir émettre comme à plaisir, un gros paradoxe, j'irais jusqu'à prétendre que la vaste composition de M. Siemiradski, *les Torches vivantes de Néron*, est la seule qui m'ait un peu tiré de la tristesse où ses compagnes m'avaient plongé.

On voit aisément en contemplant cette grande toile — je ne dis pas cette grande œuvre — que

M. Siemiradski habite les pays heureux où la lumière éclate et que le soleil baigne de ses clartés. Il excelle à faire étinceler les nus, chanter les ors et se dérouler la gamme des couleurs. Le soleil ne se couche pas dans ses États. Il est à ce point amoureux du ciel bleu, qu'il a fait allumer ses torches vivantes en plein jour, au risque de nuire à la vraisemblance de son sujet et de donner une petite entorse à l'histoire. Son tableau, qui dans l'ensemble pèche sur bien des points, contient dans ses détails des morceaux d'une exécution presque irréprochable et dont le charme est fait pour nous séduire. C'est ainsi que j'ai pris particulièrement plaisir à contempler le groupe heureux, quoique un peu confus, des personnages placés à la gauche de l'œuvre : sénateurs à la panse tombante, à la lèvre lippue et à la face abêtie; prétoriens, affranchis et courtisanes usés par la débauche ou abrutis par le vin. Dans le nombre, j'ai noté un jeune patricien d'une excellente facture et d'une allure très fière. La scène d'orgie est savamment menée et dénote une habileté de mise en scène et une dextérité de brosse véritablement surprenantes chez un artiste à ses débuts. Cette partie du tableau accuse cependant certaines faiblesses regrettables. Elle manque d'harmonie et d'unité, et les lois de la perspective y sont peu ou point observées. L'empereur Néron, que l'on aperçoit arrêté au seuil de son palais, nonchalamment étendu sur les coussins de sa litière d'or, est d'un tiers au moins plus petit que les personnages placés presque directement au-dessous de lui et dont il ne saurait, par conséquent, être fort éloigné.

Quant à la seconde partie du tableau, qui contient toute une enfilade de pauvres diables empaquetés et ficelés à des poteaux, j'avoue qu'elle ne m'a jamais inspiré une ombre d'intérêt. Je ne me sens aucune pitié pour ces martyrs chrétiens condamnés au plus épouvantable des supplices. Il me semble que j'ai déjà assisté vingt fois à des scènes de ce genre; et je sais comment elles se terminent : le rideau tombé, la victime rentre dans la coulisse, on remise les torches au magasin d'accessoires, et l'affaire en reste là; M. Siemiradski aura bien de la peine à me faire croire qu'il s'agit ici du plus formidable forfait dont ce sinistre cabotin qui s'appela Néron et qui fut empereur de Rome ait conçu l'abominable pensée. En somme, le plus grand défaut de cette œuvre, qui contient de très-beaux morceaux et témoigne d'un très incontestable talent, est de manquer absolument d'intérêt dramatique. M. Siemiradski, en faisant son tableau, a bien moins songé à nous intéresser aux souffrances des victimes qu'à la mise en scène de leur supplice. Il n'a pas été assez ému pour nous émouvoir et a donné une fois de plus raison au *si vis me flere...* d'Horace. J'ignore s'il est résolu à demander encore à l'antiquité Romaine le sujet de ses œuvres. S'il en était ainsi, je me permettrais de lui conseiller de relire Tacite. Il verra comment un grand artiste arrive à l'effet par la simplicité.

Je ne crois pas qu'on puisse reprocher jamais à M. Antocolski de manquer d'émotion devant une œuvre. Celui-là est un artiste profondément épris de son art et qui dépense dans un labeur de tous les instants les ardeurs d'une âme que les revers ont rudement trempée. C'est l'Exposition qui nous l'a fait connaître. Il s'y est présenté avec une série d'œuvres qui l'ont bien vite placé au rang de nos premiers statuaires modernes. M. Antocolski, est un chercheur et un oseur; il a l'imagination fougueuse et la conception dramatique; il est hanté lui aussi par cet esprit d'amère tristesse qui pèse sur la Russie et son talent se plaît à interroger la souffrance humaine; ses héros symbolisent le plus souvent la douleur ou la mort. La première œuvre qui ait établi son renom en Russie est un Ivan IV qu'il termina alors qu'il étudiait encore à l'Académie de Pétersbourg. L'artiste a représenté le vieux monarque assis dans son fauteuil et plongé dans une méditation noire et profonde. Se sentant près de la mort, le vieillard remonte avec terreur le cours de son lugubre passé et se demande ce qu'en expiation de tous ses crimes, l'éternité lui réserve. Sur ses genoux est une bible ouverte, confidente muette de ses remords, et, piqué droit devant lui, à portée de sa main, ce terrible bâton qui lui servait à assouvir ses colères séniles sur tous ceux qui l'approchaient.

A la section russe, M. Antocolski n'avait pas exposé moins de dix œuvres, et parmi elles son *Christ* et le *Socrate* que nous publions ici. Je doute qu'il soit possible d'atteindre à une expression de simplicité et de résignation plus admirables que celles dont est empreinte cette belle figure du *Christ*. Nu-

pieds, les bras cruellement liés au corps, Jésus est amené devant le peuple, qui le couvre de ses cris et de ses huées. Lui, les yeux baissés, oppose aux clameurs de la populace la sérénité du martyr. Ses traits sont empreints d'une bonté divine et, sur ses lèvres, flotte déjà le cri de pardon qu'il jettera du haut du Golgotha.

La *Mort de Socrate* est une œuvre d'une portée et d'une conception différentes. Elle est franchement et presque brutalement réaliste. L'artiste a attendu, pour représenter le sage, que le poison ait fait son office et chassé l'âme du corps. De celui qui était encore le grand homme tout à l'heure il ne reste plus qu'une masse inerte. La tête est affaissée sur la poitrine, les jambes se sont écartées, les bras pendent : c'est le sans-gêne et l'abandon du cadavre. Autant par sa hardiesse que par son exécution, l'œuvre est belle. Ce marbre, fouillé avec un art à la fois énergique et délicat, donne la froide et pénétrante sensation de la mort.

Croquis de M. Antocolski : *Saint Jean-Baptiste*

Non loin du *Socrate*, un peintre, que son esprit toujours en quête de pittoresque et le choix de ses sujets avivés d'ironie et d'un trait de satire rattache étroitement aussi à la Russie, nous est apparu avec une œuvre d'une saveur et d'un caractère absolument particuliers. M. Jacoby est professeur à l'Académie de Saint-Pétersbourg; c'est un des artistes les plus justement populaires de la Russie et vraisemblablement, de tous, celui qui a le plus contribué à développer dans son pays le genre qu'il représente. *Les Noces dans le palais de glace* sont empruntées à un épisode du règne d'Anna Ivanovna, cette impératrice de piteuse mémoire qui, par désœuvrement, commit bien des crimes et, par faiblesse, en laissa commettre encore davantage. Un jour, cédant à un de ces caprices cruels dont sa vilaine imagination était friande, elle résolut de marier l'un des seigneurs de sa cour à une de ses suivantes, vieille esclave kalmouque, contrefaite et bossue. Elle manda le prince et lui fit part de ses intentions; le pauvre courtisan, par crainte d'une correction plus terrible, promit de se conformer à sa royale volonté. Anna fit alors construire sur les bords de la Néva, en face même de son palais d'été, une vaste maison dont les murs et les meubles étaient de glace, la fit aménager et décida que les noces y seraient célébrées. Le soir venu, on conduisit en grande pompe les nouveaux époux à la chambre nuptiale; puis l'on prit les précautions nécessaires pour les empêcher d'en sortir. Le lendemain la cour tout entière, en costume de carnaval, venait souhaiter la joyeuse matinée aux deux pauvres diables, qu'elle comptait trouver morts. C'est ce moment que M. Jacoby a pris pour sujet de son tableau. Les bouffons et les courtisans, affublés de costumes bizarres, envahissent le palais de glace. Un lièvre à cheval sur un bâton, et tenant un ours en laisse, précède le cortège; un affreux nain s'est approché des époux gelés dans leur alcôve vitreuse et leur offre en grimaçant un éventail. Un rayon de soleil d'hiver essaye de trouer la muraille de glace et répand dans la chambre un jour bleuâtre qui donne un ton fantastique aux personnages. Le tableau est bien conduit et enlevé avec une verve et une vigueur qui lui prêtent la saveur âcre et mordante d'une

page de Juvénal. Savez-vous, pour le mener à bien, jusqu'où l'artiste a poussé le scrupule artistique? Il a fait construire à ses frais une maison de glace, dans laquelle il a travaillé durant tout un hiver! Vivent les convaincus! Joseph Vernet n'avait pas fait mieux le jour où, pour étudier de plus près la tempête, il se fit attacher au mât d'un navire.

La Russie possède un peintre de marines dont le nom est depuis longtemps célèbre en Europe. C'est M. Aivasowski, le chantre des vagues en fureur, des horizons infinis et des grandes solitudes de la mer. M. Aivasowski n'est pas un nouveau venu dans nos expositions. Au Salon de 1843 il emportait une première médaille, et la croix au Salon de 1857. C'est lui qui fit en une journée cette superbe toile du *Déluge*, qui est l'une des gloires du Musée de l'*Hermitage*. Sa *Tempête aux bords de la mer Noire* est une des meilleures toiles du genre : c'est un pur chef-d'œuvre.

<div style="text-align:right">Gustave GOETSCHY.</div>

ART INDUSTRIEL — MAISON JACKSON & GRAHAM

Cette signature Jackson et Graham était déjà célèbre en Europe sur le marché de l'ameublement; l'Exposition universelle l'a faite illustre et désormais historique. La maison Jackson et Graham a reçu, en effet le Prix unique de la Section où elle expose. Le succès est enviable et, qui mieux est, il est mérité. Du reste, depuis 1836, époque de sa fondation, l'établissement a marché à pas de géant sur la route du progrès; deux étapes glorieuses marquaient déjà sa route : la Médaille d'honneur à l'Exposition de Paris, en 1855, et le Ehren-Diplom à Vienne, en 1873. Même, en 1855, le chef de l'établissement avait reçu la décoration de chevalier de la Légion d'honneur. En 1867, les envois qu'ils firent au Champ-de-Mars, quelque admirables qu'ils fussent, ne furent point soumis au jugement du jury, et ce fut une chance véritable pour leurs concurrents que feu Peter Graham eût accepté de participer lui-même aux opérations de ce jury, car il mettait de la sorte les productions de sa maison hors concours.

Qui nous délivrera des Grecs et des Romains? s'écriait un jour Berchoux, obsédé par les tragédies. Je suis tenté, moi aussi, de dire à son exemple : Qui nous délivrera des imitations du temps passé, du style rococo et du genre Pompadour, du Louis XV et du Louis XVI éternels et de la sempiternelle Marie-Antoinette,

sur laquelle les ébénistes pleurent encore? Qui nous donnera un art nouveau et des idées nouvelles? Qui nous fera un meuble selon nos mœurs, nos usages, nos besoins et nos appartements modernes? Jackson et Graham m'ont répondu : C'est nous.

Que de pièces charmantes n'ont-ils point exposées et combien j'ai été touché de la variété de leurs essais. Ceux-là ne s'endorment point sur le temps passé! Vous rappelez-vous la superbe cheminée, traitée dans le caractère gréco-oriental et exécutée en buis avec marqueterie d'ivoire, d'amarante et de palmier? Une garniture la surmonte, composée d'une pendule et d'une paire de candélabres du même bois, dont les détails sont de la finesse la plus étonnante. C'est le dernier mot du soin et du goût que cette cheminée, dont le dessin est de M. Alfred Lormier, et qui passe à tous les yeux pour une merveille d'ébénisterie et pour un tour de force de difficultés vaincues.

Le meuble Renaissance italienne en bois d'ébène, de thuya, de buis et d'ivoire, avec ses panneaux en bois de palmier, n'est pas moins remarquable et la marqueterie en est bien précieuse. Un autre meuble, dans le caractère gréco-oriental, et s'appareillant avec la cheminée, m'a paru du plus beau dessin qu'on puisse imaginer. J'en dirai autant du bureau de dame (style Renaissance française) en bois de santal, de poirier, avec filets d'ivoire. C'est un bijou de délicatesse.

Une pièce qui restera célèbre, c'est le meuble de Junon. La conception extrêmement originale de ce meuble est due à M. B.-J. Talbert. Il est en ébène et en ivoire. Les panneaux supérieurs représentent la Terre et l'Océan. Au centre, Junon triomphe, ayant à droite et à gauche ses deux rivales, Vénus et Minerve. N'est-ce pas là une idée bien anglaise, de rendre la pomme à la vertu et de casser le jugement de Pâris? Un paon, oiseau de la déesse, occupe le milieu du fronton : il est exécuté en buis, en ivoire et en nacre. Les panneaux des tympans sont ornés de branches de myrte en marqueterie; sur le panneau central de la partie inférieure, un lys d'ivoire et de nacre, emblème de la pureté, répand ses aromes de candeur et de chasteté. Tous ces détails se soulèvent sur un fond de bois brun avec un relief puissant et un goût sévère.

Que de choses encore à vous remémorer? D'abord la verrière du style appelé « Chippendale », en buis et en bois rouge. Puis, le Bonheur du jour, du style « Adam », avec panneaux niellés en vieux japon sur fond noir. Ensuite l'encoignure en bois d'ébène et le meuble d'entre-deux vitré, du même style « Adam », où l'ébène, l'ivoire, le citronnier et le bois rouge encadrent un panneau de laque japonais d'une finesse remarquable. Enfin, la cheminée en bois de chêne, sculptée d'ébène, dont le foyer est entouré de plaques décorées. Quelle assemblage d'objets merveilleux, quel goût nouveau, quelle fantaisie inépuisable!

Vous parlerai-je de la maison Lascelles, que MM. Jackson et Graham ont décorée et meublée pour

servir de séjour à la Commission royale? Nous l'avons tous visitée et tous nous avons rêvé d'y vivre, dans ce bois de padouh de Burma, importé récemment des Indes, et qui demain va détrôner l'acajou et le palissandre.

Toutes ces belles œuvres ont reçu la récompense qu'elles méritaient : M. Forster Graham, le chef actuel de la maison, a remporté devant le jury l'unique grand prix de sa section; de plus, il a été nommé chevalier de la Légion d'honneur.

<div style="text-align:right">Émile BERGERAT.</div>

PIANOS. — MAISON MANGEOT FRÈRES

Cette manufacture de pianos a été fondée à Nancy par Pierre Mangeot, en 1830.

Roller, habile mathématicien, venait d'inventer le piano droit, dont l'apparition fut un événement dans le monde musical et qui devait se substituer si rapidement au piano carré.

Frappé des avantages multiples du piano droit, M. Pierre Mangeot conçut et réalisa la pensée de fonder dans la capitale de la Lorraine une fabrique de pianos droits.

Il est, croyons-nous, le premier qui, en province, ait manufacturé de ces instruments.

Les pianos de la fabrique de Pierre Mangeot furent très-remarqués et ils obtinrent les premières médailles aux expositions locales. En 1843 on lui décernait la médaille d'or.

L'excellente fabrication de ses pianos droits acquit une réputation qui s'étendit à toute la France; les ateliers s'agrandirent, et quand MM. Mangeot frères succédèrent à leur père, en 1859, la fabrication avait pris des développements artistiques et industriels qui la placèrent au rang des plus importantes maisons, non-seulement de la province, mais de la France.

En 1862, à la *grande Exposition universelle de Londres*, les pianos de la maison Mangeot furent remarqués des artistes et du Jury qui leur décerna la *Prize Medal*.

Déjà à ce moment les usines de MM. Mangeot frères et Cie étaient pourvues de machines à vapeur et les instruments y étaient fabriqués de toutes pièces, grâce à un outillage des plus complets et à un nombre d'ouvriers qui n'avait cessé de s'accroître.

C'est dans ces conditions de prospérité constante que MM. Mangeot frères et Cie se présentèrent à l'Exposition universelle de 1867, avec des pianos droits et un piano à queue; ils obtinrent la médaille d'argent. Mais la fabrication des pianos à queue n'avait été qu'accidentelle dans les usines de Nancy. MM. Mangeot voulurent lui imprimer une marche régulière en fabriquant d'une manière suivie des pianos à queue vraiment artistiques. A cet effet, ils étudièrent avec soin les inventions modernes de la grande facture européenne et américaine. M. Édouard Mangeot se rendit à New-York pour étudier sur place les procédés de cette grande fabrication.

A son retour, l'outillage des ateliers de Nancy fut transformé et approprié à la fabrication des pianos à queue, qui, depuis cette époque, a suivi une marche ascendante régulière. Avec l'esprit d'éclectisme que possèdent tous ceux que n'aveugle pas un système préconçu, MM. Mangeot frères ont étudié successivement tous les progrès de la facture moderne, et ils en ont fait profiter leur fabrication.

Les pianos *franco-américains* de la maison Mangeot et C⁰ⁿ ont reçu la sanction de nos plus illustres virtuoses. Ces beaux instruments, d'une sonorité si individuelle, à la fois si brillants et si chantants, ont été joués en public par les sommités du piano, parmi lesquelles nous nous bornerons à citer un seul nom, celui de *Francis Planté*.

Outre les pianos à queue et les pianos droits, la manufacture de MM. Mangeot frères et C⁰ⁿ s'est enrichie d'une invention nouvelle, admirable et admirée de tous :

Le *Piano à claviers renversés*, dont le monde musical tout entier s'est ému à son apparition.

Nous ne saurions mieux faire, pour donner un aperçu des immenses ressources que cet instrument nouveau offre aux compositeurs et aux virtuoses, que d'emprunter quelques passages les plus caractéristiques aux explications très-complètes fournies par M. Oscar Comettant, le premier jour où le piano fut joué par le célèbre pianiste Jules Zarebski (10 mars 1878), devant un véritable aréopage de musiciens composé de membres de l'Institut, de compositeurs illustres, de renommés virtuoses, de professeurs éminents, auxquels s'étaient joints des amateurs distingués, des hommes de science, des journalistes français et étrangers, des éditeurs de musique, des facteurs de grandes orgues et des facteurs de pianos. Ce fut une de ces grandes solennités qui prennent place dans l'histoire d'un art; ce fut un double triomphe pour les inventeurs de l'instrument et pour le pianiste compositeur M. Zarebski.

Nous citons M. Oscar Comettant :

« L'idée du renversement du clavier superposé au clavier ordinaire, aussi rapprochés que possible l'un de l'autre et agissant sur *deux instruments complets* l'un et l'autre et *absolument indépendants*, cette idée est venue aux inventeurs par suite de considérations qui tiennent à la fois à la structure de nos mains par rapport au clavier et à l'esthétique de l'art.

« Pour démontrer l'insuffisance d'un seul clavier, et par suite les difficultés de jouer du piano en virtuose, il suffit de jeter un simple coup d'œil sur nos mains et sur le clavier.

« Nos mains ont été faites par la nature sur deux plans opposés l'un à l'autre; le clavier est construit sur un seul et même plan.

« En allant de gauche à droite, le premier doigt de la main gauche est le petit doigt, et le dernier le pouce. Le premier doigt de la main droite est, au contraire, le pouce, et le dernier le petit doigt.

« Cette disposition contraire des doigts des deux mains, leur différente grandeur, leurs différents écartements, tout en un mot démontre que le doigté d'un trait, d'une gamme, d'une succession de notes quelconque doit changer suivant qu'on l'exécute par la main gauche ou par la main droite.

« Et c'est en effet ce qui arrive.

« Eh bien, cette différence de doigté, pour tout ce que les deux mains ont à exécuter d'identique sur un seul clavier, est une des grandes difficultés du mécanisme, par conséquent un des inconvénients notables de jouer avec les deux mains opposées l'une de l'autre sur un clavier d'un seul et même plan.

« Mais un clavier uniforme a bien d'autres inconvénients que la dissemblance du doigté.

« Sur un seul clavier, les mains sont en quelque sorte parquées dans un département de l'échelle des sons, d'où elles ne peuvent sortir qu'accidentellement par le moyen du croisement des bras, opération fort incommode et peu sûre. La main gauche doit se mouvoir exclusivement dans les octaves inférieures, tandis que la main droite s'agite dans les régions supérieures. Chaque main a sa spécialité, son domaine privé et quand l'une parcourt la propriété de l'autre, c'est un peu à la manière de deux châtelaines qui se font des visites de cérémonie.

« Non-seulement avec un seul clavier chacune des mains ne peut se mouvoir que dans le cercle circonscrit d'une moitié de l'échelle des sept octaves, mais par la nature même des degrés de l'échelle, chacune des mains est condamnée à jouer un rôle musical spécial. La main gauche joue le rôle des instruments graves de l'orchestre et la main droite celui des instruments élevés. La main gauche, c'est la contre-basse, le violoncelle, l'alto, le basson, la clarinette grave, le trombone et les cors, la main droite c'est le violon, le hautbois, la clarinette dans l'échelle haute, la flûte et la petite flûte.

« Cette obligation pour la main gauche d'exécuter, suivant un doigté qui lui est spécial, les parties graves de la musique, donne à cette main, malgré tous les exercices d'agilité auxquels on peut la soumettre, une lourdeur relative et une disposition particulière en opposition avec la main droite, brillante, agile, chantante, dans les traits rapides, en notes simples, tierces, sixtes ou octaves.

« Avec les doubles claviers renversés, tous ces inconvénients disparaissent; c'est l'émancipation des deux mains et l'agrandissement de leur domaine musical dans des proportions considérables.

« En effet, si l'on se représente, au-dessus du clavier ordinaire allant du grave à l'aigu en partant du côté gauche, un autre clavier très-rapproché de celui-là allant de l'aigu au grave en commençant aussi par la gauche, le doigté pour les deux mains devient uniforme, aucun rôle spécial n'est plus assigné à

chacune des deux mains et l'on a, ouvert devant soi, le plus large champ harmonique qu'ait jamais pu concevoir l'imagination d'un pianiste tel que Liszt, qui disait dernièrement à M. Zarebski, son élève et son ami : — « Tout ce que l'on peut faire sur un seul clavier a été fait, et l'avenir est à un piano « qui, sans sortir du caractère de l'instrument, offrira de nouvelles ressources. »

« Chaque main, grâce à la disposition des deux claviers renversés tels que nous venons de les décrire, se trouve en possession, sans aucune gêne, de sept octaves pleines. Plus de contorsions du corps ni de mouvements disgracieux des bras. Les notes les plus basses comme les plus aiguës, les traits les plus rapides aux octaves supérieures, comme les arpèges et les notes tenues aux octaves inférieures, se trouvent sous les doigts de chacune des deux mains qui les exécutent avec le même doigté, par conséquent avec une égale facilité.

« Voilà certes des avantages nouveaux et facilement appréciables; mais la combinaison de deux claviers renversés en offre bien d'autres encore. Par exemple, chaque clavier faisant résonner les cordes d'un piano entièrement indépendant de l'autre, armé comme tous les pianos de deux pédales, on comprend aisément ce qui doit résulter de puissance et surtout de pureté dans l'harmonie. Cette puissance

et cette pureté équivalent à celle de deux pianos à queue ordinaires à un clavier, joués par deux pianistes mus par un même sentiment et dont l'exécution serait, sous le rapport de l'ensemble, d'une perfection pour ainsi dire idéale.

« La même puissance et la même pureté existent quand il s'agit de tenues sur des broderies légères, d'opposition de timbre par l'emploi des pédales et de perspective musicale, l'oreille percevant très-bien le son de chacun de ces pianos qui n'en forment qu'un.

« A l'aide des deux claviers renversés touchés alternativement par la main droite et par la main gauche le piano s'enrichit de traits nouveaux qui se multiplieront pour ainsi dire à l'infini avec le génie des compositeurs et des virtuoses de l'avenir. Quand les deux mains jouent à la fois sur les deux claviers, ce qui est facile, ce sont des accords qui embrassent sept octaves pleines de l'instrument : c'est un morceau à deux pianos ou à quatre mains joué par un seul pianiste. »

« Malgré sa complication apparente, le piano à doubles claviers renversés est beaucoup plus facile à jouer que le piano à clavier simple. Certains passages des plus difficiles sur un seul clavier deviennent accessibles aux pianistes de moyenne force sur les deux claviers. En un mot, avec le même degré de mécanisme acquis, on exécute aisément sur le piano à doubles claviers des traits, des passages, des réductions d'orchestre qui seraient impossibles sur un seul clavier. Un jour viendra, nous le croyons fermement, où le piano à un seul clavier n'apparaîtra que comme un demi-piano et disparaîtra tout à fait. »

Passant de la combinaison des deux claviers, au seul clavier supérieur, au clavier renversé (renversé par rapport à celui dont on s'est servi exclusivement jusqu'ici), M. Comettant entre dans des considérations harmoniques d'un ordre nouveau et du plus haut intérêt.

« Il n'est pas téméraire, dit-il, de penser que la disposition d'un clavier renversé suscitera toute une série de nouveaux traits, de nouvelles harmonies, de nouveaux modes d'accompagnement et même de nouveaux chants. Pour s'en convaincre, il suffit de placer les deux mains sur ce clavier et d'y préluder. Que d'enchaînements harmoniques, auxquels on n'aurait pas songé, qui se révèlent spontanément, quelquefois bizarres, il est vrai, barbares, impossibles même; d'autres fois d'une saveur singulière et d'une nouveauté saisissante quoique très-acceptable. Ce qui peut résulter du renversement pur et simple de certains morceaux, entendus d'abord sur un clavier et reportés sur l'autre clavier comme si tous les deux fussent pareils, est impossible à prévoir et dans certains cas constitue de précieuses trouvailles. »

La presse tout entière, dans des articles spéciaux qui ont été réunis, a partagé l'opinion de M. Oscar Comettant, et le jury international de l'Exposition a sanctionné le grand succès dont le piano à claviers renversés a été l'objet lors de son apparition dans le monde musical. MM. Mangeot frères avaient acquis d'emblée une place à part dans la facture des pianos par cette belle découverte, et le nom de ces habiles facteurs se trouve sur toutes les lèvres et sous toutes les plumes.

L'Exposition internationale de 1878 devait être et a été, en effet, l'occasion d'un triomphe éclatant pour la maison Mangeot. En conséquence du classement du jury, ses pianos ont obtenu la *Médaille d'or*.

Sur la proposition du ministre de l'agriculture et du commerce, la *décoration de la Légion d'honneur*, a été ajoutée à la médaille d'or pour « services rendus à l'industrie des pianos et pour la part brillante prise à l'Exposition ».

De telles récompenses, précédées de beaucoup d'autres, parlent trop haut par elles-mêmes pour qu'il soit besoin d'en faire ressortir l'importance. Il suffit de les signaler pour indiquer la place que la maison Mangeot et Cie a conquise aujourd'hui dans la grande industrie artistique de la fabrication des pianos français.

<div align="right">E. B.</div>

CAUSERIE

SÈVRES

Ce seul mot, Sèvres! évoque les deux souvenirs bien différents d'une de nos gloires artistiques nationales et d'un des plus riants paysages de la banlieue parisienne. Qui n'est descendu, par les allées ombreuses de Saint-Cloud, vers ce lourd bâtiment Louis XV qu'un ruban de terrain sépare à peine de la Seine et qui semble le berger endormi d'un troupeau de maisons rustiques accrochées aux pentes douces de la colline que borde le fleuve? Là fut le berceau d'une de nos plus admirables industries et, malgré les magnificences du temple qui lui fut élevé depuis, un peu plus sur la hauteur, je regrette cet asile plus modeste qu'enveloppait la poésie des souvenirs.

Quel roman, en effet, que l'histoire de la porcelaine en France! Les premiers échantillons de la Chine et du Japon parvenaient à peine dans notre pays, vers 1530, que Palissy, cherchant un secret analogue, exhalait des lamentations auprès desquelles les plaintes célèbres de Jérémie paraissent empreintes d'une douce gaieté : « Je me suis trouvé, » écrivait-il, « en moins de dix ans, si fort escoulé en ma personne, qu'il n'y avait aucune forme ny apparence de bosse aux bras ny aux jambes; ains étaient mes dites jambes toutes d'une venue, de sorte que les liens de quoi j'attachais mes bas de chausse estaient, soudain que je cheminais, sur mes talons... J'étais, pour ce, méprisé et moqué de tous. » Ce croquis à la Callot fut tout ce qui nous reste de ses travaux dans cet ordre de recherches. Ce ne fut que beaucoup plus tard qu'elles furent reprises, les fables les plus invraisemblables circulant jusque-là sur la production de cette précieuse matière. La plus commune, due à Paucirole, exigeait que la pâte fût enfouie pendant plus de quatre-vingts ans, ce qui en faisait l'œuvre de plusieurs générations.

C'est à Saint-Cloud déjà, et en 1695, qu'un sieur Morin parut avoir résolu le problème et commença une exploitation que continuèrent avec grand succès les sieurs Chicoineau. Un transfuge de la manufacture de ces derniers, Dubois, fut mis par le duc d'Orléans, régent de France, à la tête d'un établissement rival, à Chantilly, qui bientôt fut transporté à Vincennes, dans la tour du Diable. L'imagination publique entourait d'un mystère méfiant cette fabrication qui ressemblait fort à une diablerie, et Millot nous raconte que les pièces obtenues ainsi ne se vendaient qu'en secret. Dubois avait trahi le secret des Chicoineau. Il était juste qu'il fût trahi à son tour. Un sieur Gravant, son associé, se chargea de ce soin et forma une compagnie de huit commanditaires qui exploita jusqu'en 1753, époque à laquelle le roi Louis XV s'intéressa pour un tiers dans l'entreprise. Ce fut alors que, sur l'emplacement de l'ancienne maison des musiciens Lulli, fut bâtie la manufacture de Sèvres, que le Roi achevait, en 1760, de transformer en propriété de l'État, après avoir remboursé la Compagnie, assuré un fonds de 96,000 francs à l'exploitation et nommé directeur un sieur Boileau, demeuré beaucoup moins illustre que le législateur du Parnasse. Mais certaine obscurité vaut tout autant, sinon mieux, que certaine gloire.

L'arrêt de fondation, que nous a conservé l'encyclopédie, est un assez beau chef-d'œuvre d'impertinence royale.

On ne faisait cependant encore à Sèvres que de la pâte tendre. Les travaux de Réaumur sur les porcelaines d'Orient n'avaient pas abouti à une analyse suffisante. Les artistes du temps s'en consolèrent en faisant des merveilles décoratives avec une matière tombée dans un tel discrédit pendant quelque temps et si recherchée aujourd'hui. C'est en 1761 que commença ce qu'on pourrait appeler la chasse au kaolin. On venait d'obtenir, en effet, du fils cadet

du célèbre Hannong, la notion primordiale de cette terre particulièrement propre à la confection de la porcelaine dure. Chimistes, grands seigneurs, évêques mêmes, s'élancèrent sur les traces de cette précieuse argile, et la France tout entière fut remuée par ces chercheurs. Le hasard se moque bien des dignités et de la science. Ce fut la femme d'un obscur chirurgien de Saint-Yrieix, près Limoges, qui découvrit le premier gisement de kaolin et l'envoya, par son mari, à Villaris, chargé, par l'archevêque de Bordeaux, de faire des fouilles dans ce but. Villaris, sans dire un seul mot du ménage Darnet, expédia l'échantillon à Sèvres et demanda cent mille francs d'un secret qu'il considérait comme sien. Il fut trop heureux de transiger plus tard pour vingt-cinq mille, qu'on eut tort de lui donner. Quant à Madame Darnet, Brongniart nous apprend qu'en 1825, elle vivait encore, mais dans un tel dénuement, que le roi Louis XVIII dut lui accorder une petite pension sur sa liste civile. Sic vos non vobis, dit un adage ancien.

Dès 1769, la fabrication de la pâte dure était en pleine activité. Aux directeurs royaux Boileau, Parant et Régnier succédèrent, sous la République, le représentant Batelier, Salomon, Meyer, Hettinger, enfin Brongniart, qui, revêtu de cette fonction en 1800, la conserva jusqu'à sa mort, c'est-à-dire pendant quarante-sept ans. C'est à cet éminent chimiste que Sèvres dut le maintien de sa prospérité et une partie de sa gloire actuelle. Car ce savant aimait les arts, et, si son idéal plastique peut être discuté, il eut le mérite de faire une large part à l'ornementation extérieure, qui doit doubler le prix de la matière. Je sais qu'il est de mode aujourd'hui de railler les contours rigides et monumentaux des vases fabriqués sous sa direction et l'empreinte académique qui les raidit, mais il ne faut pas oublier qu'il commença le Musée céramique où le goût peut choisir entre les modèles de tous les temps et que les belles copies sur plaques des chefs-d'œuvre du Louvre lui sont dues. Les chimistes Laurent, Malaguti et Salvétat se produisirent grâce à lui et il sut grouper autour de lui les peintres Chauvaux, Béranger, Robert, Constantin, Langlois, MM. Jaquotot, Ducluseau, Laurent et Targan, dont les compositions sont souvent ingénieuses et toujours intéressantes.

Après son successeur immédiat Ebelmen, qui profita peu de temps de sa nomination, M. Regnault devint directeur de Sèvres. Ce fut vers ce temps-là que la petite école néo-grecque dont Hamon était le chef se manifesta fort heureusement dans la décoration des porcelaines. Sa grâce antique, un peu maniérée quelquefois, le charme idyllique de ses conceptions, la fantaisie qui faisait le fond de sa mythologie, concouraient également à cet emploi, moitié solennel, moitié familier, de la peinture. Il semblait que le pinceau de quelque artiste de Pompéi, où chaque maison découverte était un musée, avait été recueilli, dans les ruines, par quelque pieuse main. Je ne m'exagère pas l'importance de cette manifestation artistique, mais je constate que l'argile convenait mieux que la toile à ses aimables rêveries et qu'elle laissera, dans l'histoire de la porcelaine de Sèvres, une trace intéressante.

Aujourd'hui c'est à M. Carrier-Belleuse qu'incombe la direction des travaux artistiques et j'aurai occasion, en énumérant quelques-uns des plus beaux morceaux qui ont figuré à l'Exposition universelle, de dire la part active qu'il prend à la fabrication. Auparavant le lecteur ne verra peut-être pas sans intérêt quelques détails sur les principales manipulations dont la porcelaine est l'objet à la manufacture nationale. La première est la confection de la pâte composée de kaolin, de sable feldspathique broyé et de poudre de craie. Déshydratée dans un vase poreux, elle est roulée en pains et livrée à la fermentation pendant un temps considérable. Cette dernière opération porte le nom peu poétique de pourrissage. L'ébauchage vient ensuite : il a lieu à la main et au moyen d'un tour à potier ordinaire pour les objets de petite dimension, par des artifices différents pour les autres, car l'emploi d'une force motrice et inconsciente est inadmissible dans un atelier où le moindre ouvrier est encore un artiste. Je veux dire ici un mot du coulage, par lequel sont produites les merveilleuses petites tasses dont la légèreté égale celle d'une coquille d'œuf. La pâte étant versée dans un moule de nature absorbante, on laisse déposer sur les parois une couche plus ou moins épaisse. En plaçant ce moule sur un tour et en détachant le bord de la pièce des parois qui l'enveloppent, le retrait causé par l'absorption de l'eau sépare l'ébauche formée, qu'on renverse dans la main. Ce petit travail est d'une délicatesse qui explique le prix élevé des vases mignons ainsi obtenus.

Une fois la pièce ébauchée, elle est finie et séparée. Sur quelques-unes des ornements sont appliqués en relief : d'autres sont évidées et découpées en une façon de dentelle. La glaçure vient ensuite et dépose sur leur surface une couche brillante de silicate d'alumine. Enfin la cuisson les recueille et les soumet à des températures invraisemblables dans des fours où leur disposition porte le nom d'encastage, du mot cazette qui désigne les boîtes en terre cuite

où elles sont enfermées. Le défournement est une opération presque dramatique, car c'est au sortir du brasier que les moindres imperfections de la pâte s'accusent. Toute faute commise pendant la fabrication y apparaît et dénonce le coupable. Un examen attentif attend les pièces cuites, et toutes celles qui ne sont pas parfaites sont inexorablement condamnées. C'est alors que celles qui ont trouvé grâce sont livrées aux décorateurs. Ce qui frappe tout d'abord en examinant la palette type accrochée au mur de l'atelier des peintres de Sèvres, c'est l'absence de couleurs franches : le rouge est violet; le jaune, brun; le bleu, presque gris. C'est par la juxtaposition de couleurs complémentaires que s'obtiennent les effets et la vivacité des tons, qui résultent de la seule recherche des relations. Les pièces une fois colorées se recuisent dans des fours en terre cuite nommés moufles, dont la pâte est analogue à celle des cazettes. Elles en sortent à leur dernier état de fabrication et pour être livrées à la consommation aristocratique qui leur est particulière.

Examinons maintenant les plus beaux échantillons envoyés à l'Exposition universelle.

Dans les porcelaines dures sans décoration ni dorure, nous citerons le vase de Neptune, celui de Brongniart et le vase de la Jeunesse, dont la forme, due à M. Carrier-Belleuse, est un modèle d'invention gracieuse. Le vase Chéret, destiné au foyer de l'Opéra et qui a obtenu le grand prix de Sèvres au concours de 1876, figure parmi les porcelaines dures peintes au grand feu. Je choisirai parmi celles que décorent des pâtes d'application les deux amphores sur fond vert dont Eugène Froment a dessiné les figures et le vase cylindre que Madame Escallier a revêtu de fleurs en relief.

Dans la série des porcelaines peintes au feu de moufles, je signalerai le vase d'Achille, dont les peintures sont de M. Brunel-Rocque, et le vase de la Vendange, dont les dessins sont de M. Carrier-Belleuse. Parmi les produits de pâte tendre, j'ai admiré particulièrement les deux vases Pâris, dont M. Froment a dessiné le décor et que M. Blanchard a revêtus d'émaux polychromes d'un grand effet. J'allais oublier la série des biscuits en porcelaine dure où se trouvent cependant plusieurs groupes exécutés sur des modèles du XVIIIe siècle et d'une grande perfection.

Ainsi se maintient et s'accroît même la renommée de ce grand établissement dont j'ai rapidement retracé l'historique. Me pardonneras-tu, ami lecteur, l'aridité de quelques-uns des détails qui précèdent? — Je le souhaite, ayant voulu faire une notice instructive avant tout. Une autre fois et ailleurs, si tu le permets, je te conterai les péripéties d'une mignonne tasse de Sèvres à travers les incertitudes du siècle qui vient de s'écouler, passant des lèvres d'une marquise au repaire poudreux d'un brocanteur et montrant aujourd'hui d'ennui dans la vitrine d'un boursier, antichambre mélancolique de l'hôtel des ventes. Nous écrirons même, si tu le veux, des mémoires à l'instar de ceux d'une chaise. Ou bien je te promènerai, par un beau soir d'été, dans le riant paysage dont la manufacture est l'honneur, mais non pas la beauté. Nous choisirons quelque coucher de soleil magnifique pour nous asseoir sur une des grosses pierres qui bordent le pont de Sèvres et puis nous suivrons l'admirable avenue de peupliers qui longe la rivière et ne finit qu'au quai de Saint-Cloud, en causant céramique, si tu le veux, mais plutôt en respirant, dans le silence nocturne, les enivrantes senteurs de l'eau qui fuit et du feuillage qui tremble.

<div style="text-align: right">Armand SILVESTRE.</div>

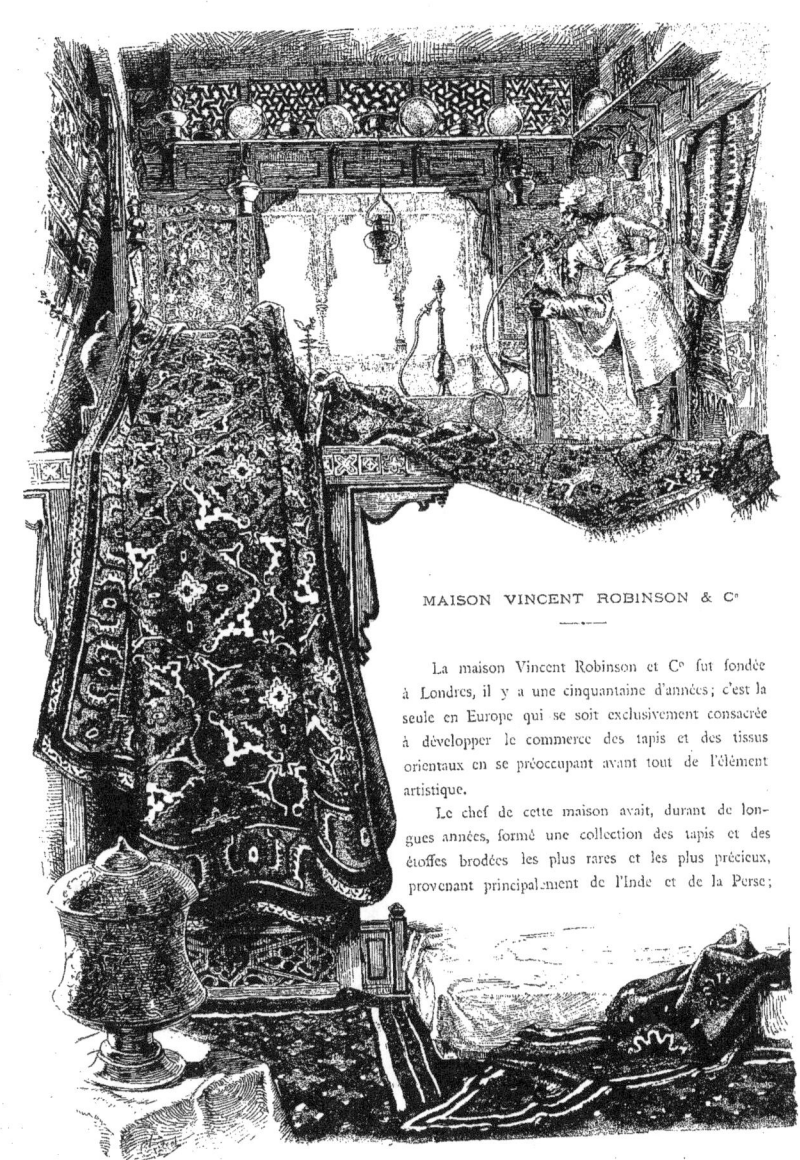

MAISON VINCENT ROBINSON & C°

La maison Vincent Robinson et C° fut fondée à Londres, il y a une cinquantaine d'années; c'est la seule en Europe qui se soit exclusivement consacrée à développer le commerce des tapis et des tissus orientaux en se préoccupant avant tout de l'élément artistique.

Le chef de cette maison avait, durant de longues années, formé une collection des tapis et des étoffes brodées les plus rares et les plus précieux, provenant principalement de l'Inde et de la Perse;

cette collection est devenue le noyau du stock des marchandises qui se vendent dans les galeries que la maison occupe à Londres.

Pour se faire une idée des difficultés qu'offre une pareille entreprise, il faut considérer l'immense espace sur lequel ont dû s'étendre et s'étendent encore des opérations commerciales de cette nature. Depuis le Levant, à l'ouest, jusqu'à l'empire des Birmans, à l'est; depuis Samarkand et les plaines au sud de la mer d'Aral jusqu'à Ceylan, chaque district, à une période quelconque durant les deux derniers siècles, a fabriqué des tapis et des étoffes du travail le plus exquis sous le rapport de la beauté des couleurs et du dessin. Dans la plupart de ces anciens centres de fabrication, l'art est complètement perdu; il ne reste alors aux négociants entreprenants dont nous nous occupons qu'à rassembler les épaves du travail passé, et les collections européennes leur doivent quelques-unes de leurs plus belles acquisitions.

Dans d'autres districts, la misère, la famine, une mauvaise administration, avaient presque entièrement fait disparaître le travail artistique, qui ne trouvait plus son placement. Au moyen de ce qui restait des anciennes traditions, Vincent Robinson a fait revivre les manufactures, et, dans certains cas, leur a conservé leur ancien lustre. Ces exemples sont rares, mais suffisent pourtant à fournir à cette maison une sphère considérable d'utilité et d'activité commerciale. Sa collection renferme des tapis qui n'ont de rivaux dans aucune autre, et l'on peut dire que, si son influence bienfaisante était retirée à l'Europe, on n'en verrait plus reparaître de semblables dans le XIXe siècle.

Ses tapis orientaux sont tirés principalement de l'Inde et de la Perse, mais elle possède aussi des spécimens très-intéressants de travail ancien, provenant du Béloutchistan, de l'Afghanistan, et de l'Asie centrale. En examinant l'état général des manufactures de tissus orientaux, on ne peut manquer de saisir dans les produits ordinaires de fabrication récente des signes de décadence, quant à la pureté du dessin et à l'habileté du travail.

En Perse, les plus beaux spécimens viennent du Kurdistan et du Khorassan. Presque tous ces tapis ont un envers, sauf dans quelques districts du Caucase, où l'on fabrique des tissus fins et minces offrant le même dessin des deux côtés, et dans lesquels chaque division du dessin et chaque changement de couleur s'effectue au moyen d'une lisière tissée. Quelques-uns sont entremêlés de fils d'or; d'autres, communément employés dans les tentes, sont ornés de devises. Les tapis à envers sont presque exclusivement à petits dessins et de couleurs harmonieuses tirées de teintures végétales, dont l'extraction semble avoir été connue des Parthes et des Babyloniens, et qui sont presque impérissables; du moins nous en possédons des échantillons vieux de deux cents ans, et dont les teintes n'ont pas changé.

Tapis pour présents. — Les produits les plus parfaits sont quelquefois désignés sous le nom de *tapis-présents*. Il est d'usage, en effet, que les différents peuples, en échangeant des présents, choisissent les plus beaux échantillons de leurs productions naturelles ou de leurs principales manufactures, et c'est dans ce but qu'ont été fabriqués tout exprès des tapis d'un dessin et d'un travail exquis. Dans le Kurdistan, ils sont dus en outre à l'habitude universelle qu'ont les jeunes filles de s'occuper à tisser de petits tapis; le temps n'ayant pour elles aucune valeur, quelques-uns de ces travaux ont exigé des années entières; aussi ne pourrait-on obtenir un pareil résultat dans d'autres conditions. Plusieurs des spécimens de la collection actuelle ont été faits en sept ans; on peut par là se faire une idée de leur perfection et de leur rareté, et comprendre en même temps de quel œil les tissus à bon marché qu'on fabrique maintenant pour les marchés de l'Occident sont considérés par les habiles ouvriers indigènes. En ceci, comme en toute œuvre d'art, la distinction à établir entre les bons et les mauvais ouvrages est immense.

Outre les différents échantillons de tissus, on a exposé une petite collection d'objets en métal, de poteries et de carreaux remarquables par leur rareté et, ces derniers surtout, par le dessin et la couleur.

Tout d'abord, on peut diviser ces carreaux en deux groupes; ceux de Perse et de Syrie, bien que des opinions très-diverses aient plus d'une fois été énoncées sur leur origine. Sans parler de la difficulté

qu'on éprouve à suivre le développement de l'art dans des contrées si souvent envahies par les conquêtes et les émigrations successives, il s'y joint fréquemment des erreurs de nom : ainsi, il y a quelques années, des voyageurs apportèrent d'Égypte, de Syrie et de Rhodes des carreaux et des poteries provenant soi-disant de la Perse, mais dont les types d'ornements présentaient des divergences absolues avec ceux des monuments et des tissus de ce pays, ou bien, par exemple dans les spécimens de Syrie et de Rhodes, étaient traités avec beaucoup plus d'indépendance. Il semblait donc impossible que certains de ces modèles eussent été fabriqués autre part que dans les pays à demi européens, tandis que d'autres devaient être l'ouvrage d'artistes sinon persans, du moins ayant les mêmes tendances.

L'explication de cette apparente contradiction est toute simple. De même que de nos jours les articles de coutellerie étrangère portent fréquemment la marque de Sheffield, ainsi l'excellence bien connue des carreaux persans engageait les ouvriers égyptiens et syriens à donner ce nom à leurs ouvrages; d'abord s'appliquant seulement à la qualité des objets, le nom de persan a fait plus tard considérer ces objets comme originaires de la Perse, surtout depuis que l'emplacement des anciennes manufactures n'est plus reconnaissable.

En Perse, ce résultat est très-apparent dans certains districts ; le *Times* l'explique par ce fait « que l'industrie des tapis a passé dans d'autres mains, en conséquence de famines successives, et que les ouvriers actuels ont perdu les traditions et l'habileté nécessaires pour travailler comme autrefois ». Dans l'Inde, il n'en est pas tout à fait de même. Là, par bonheur, le fil de la tradition n'a jamais été complètement rompu, quoiqu'il en ait été bien près dans plus d'un district, où les connaissances spéciales ne se retrouvent plus que dans une seule famille. Mais c'est moins à des causes naturelles qu'à un changement dans le mode de fabrication qu'il faut attribuer la décadence qu'on observe çà et là. Autrefois, un grand zemindar employait souvent des tisserands à un seul tapis pendant des mois, et même des années, et il semble que ce soit la seule manière de produire des ouvrages vraiment beaux. Dans cette conviction, la maison Vincent Robinson et C° a fait tous ses efforts, depuis quelques années, non-seulement pour empêcher cet art de disparaître dans certains districts, mais pour faire enseigner à un nombre toujours croissant d'ouvriers les méthodes et les procédés importants de fabrication. Le succès a été obtenu peu à peu, et maintenant on parvient sans difficulté à produire, dans les districts dont il s'agit, des tapis imitant parfaitement les meilleurs échantillons des temps passés.

Tapis indiens. — Il arrive des tapis de toutes les présidences de l'Inde (les plus beaux viennent de Madras), et, comme on peut s'y attendre d'après la vaste étendue de ce pays, ils offrent les caractères distinctifs les plus variés. Mais, quoique chaque district ait son genre particulier, ces contrastes dans les produits ne les empêchent pas de s'harmoniser ensemble. En général ils ont un envers (pile); les dessins ne sont jamais si petits que ceux de la Perse; quelquefois très-grands, au contraire, ils atteignent, au Malabar, des dimensions colossales. « Là, » dit le docteur Birdwood, dans son livre explicatif, « la texture de la laine est exactement appropriée aux dessins, qui sont d'un ton gris, et arrangés avec une symétrie et une harmonie admirables. Aucune autre fabrique de tapis ne pourrait faire tout d'une pièce un dessin de proportions aussi vastes, et d'une disposition de couleurs aussi compliquée. L'heureuse simplicité avec laquelle le degré de coloration et la masse du dessin sont appropriés à la position que doit occuper le tapis est digne d'admiration, et n'a jamais été égalée dans aucun pays de l'Europe. Ces tissus répondent si bien aux exigences de vastes espaces, qu'ils semblent faits spécialement pour des demeures royales. »

On ne peut douter qu'à l'époque de l'invasion des Arabes, les Persans n'eussent atteint à un haut degré de perfection dans l'art du revêtement des murs en céramique. Les Arabes, étendant leurs conquêtes sur des pays et des peuples très-divers, portaient avec eux, partout où ils s'avançaient, un mélange des arts de tous ces pays, qu'ils perfectionnaient ensuite par leur propre expérience, ou qu'ils greffaient sur l'art indigène des contrées occupées les dernières. C'est ainsi que dans beaucoup de tapis dont le mode de fabrication est particulier à la Perse se trahissent des influences indiennes, arabes et mongoles, en

même temps qu'on observe sur des spécimens de poterie persane des dessins d'origine chinoise, dus, sans doute, à des essais aventureux des marchands arabes.

Ce genre de décoration au moyen de carreaux coloriés et vernis, d'un effet aussi heureux que simple, se répandit promptement partout où s'étendait l'influence musulmane; mais il gagna ou perdit en pureté et en perfection, suivant qu'il tombait entre des mains grossières ou cultivées. Quiconque étudie les formes sévères et élégantes des anciens échantillons de la Perse, formes qu'on retrouve encore embellies dans les produits plus récents de la Syrie et de Rhodes, et les compare aux ouvrages du même genre provenant de l'Égypte, du Maroc et de l'Espagne, ne peut manquer d'être frappé de l'absence totale de formes naturelles qu'offrent ces derniers, défaut très-apparent, du reste, dans les carreaux modernes que fabrique la Perse elle-même.

Il existe bien peu d'échantillons d'une date antérieure à la conquête sarrazine; dans les siècles suivants, on trouve une imitation exacte des formes arabes, sans aucune trace de l'art persan. Les beaux carreaux luisants dont la collection de M. Robinson offre des échantillons, remontant probablement au XIIIe siècle, ornent encore beaucoup de mosquées, entre autres celles de Meshed, Kaswin, Koom, Ispahan et Nating; les plats servent à la décoration intérieure, tandis que ceux dont la surface est en relief forment souvent le revêtement de la frise qui court autour de l'édifice.

Mais, quelque admirables que soient les anciens carreaux persans, cet art semble être parvenu à son apogée dans les dessins de fleurs des plus beaux produits syriens du XVIe siècle, où l'on remarque un progrès dans la hardiesse du dessin et la beauté des couleurs. En comparant ces derniers avec les plus beaux spécimens de poteries rhodiennes, on arrive à la conclusion qu'ils ont une commune origine; on la trouverait, sans doute, dans ces broderies et ces manuscrits enluminés qui, étant faciles à transporter, ont propagé au loin, à toutes les époques, l'art décoratif de la Perse.

Émile BERGERAT.

ART CONTEMPORAIN

SECTION FRANÇAISE

JULES JACQUEMART

Les plus beaux procédés de photogravure et d'héliogravure, fussent-ils d'ailleurs perfectionnés par les Rousselon ou les Gillot, n'ont pas encore atteint à la puissance universelle de rendu qui caractérise l'eau forte. Ces procédés, en effet, ne sont que des traductions, d'une fidélité admirable, certes, mais des traductions ; l'eau forte au contraire est un art original dont les moyens d'expression sont directs et bravent tout intermédiaire. C'est l'idéal et l'absolu de ce que l'on a appelé le *noir et blanc*. Un bon aquafortiste est toujours un artiste et quelquefois il est un maître : c'est le cas de Jules Jacquemart, dont la réputation européenne vient d'être consacrée par la plus haute distinction dont disposassent les jurys internationaaux de l'Exposition universelle, c'est-à-dire par une grande médaille d'honneur.

Une eau-forte de Jules Jacquemart est, dans l'espèce, une pièce d'art aussi rare et aussi précieuse qu'un tableau de Meissonier ou de Gérome. En France comme en Angleterre, à Saint-Pétersbourg comme à New-York, les amateurs s'en disputent les belles épreuves à prix d'or, et ce ne sera pas la moindre bonne fortune de nos heureux *Chefs-d'Œuvre* que d'avoir pu en offrir une à leurs lecteurs. Pour comble de bonheur, l'eau-forte que nous leur mettons entre les mains passe, aux yeux de nombre de connaisseurs, pour le chef-d'œuvre de l'artiste.

La planche a été faite en 1866 pour M. Léopold Double, qui la conserve précieusement parmi les merveilles de sa collection. Jules Jacquemart l'a gravée d'après le fameux

van der Meer, de Delft, qui est précisément l'une de ces merveilles. Il a fallu toute la bienveillance que M. Léopold Double porte aux entreprises et publications d'art pour qu'il consentît à nous laisser

tirer cette planche sur laquelle désormais le temps seul devait mordre. J'espère qu'il souffrira bien de me voir lui exprimer ici toute ma gratitude et celle de nos abonnés.

Jules Jacquemart est le fils du savant critique d'art Albert Jacquemart que nous avons perdu récemment et qui nous a laissé deux ouvrages de premier ordre : *Histoire de la Céramique* et *Histoire du Mobilier*. Ces deux livres sont indispensables à quiconque s'intéresse aux origines et progrès de l'art industriel; mais ils sont eux-mêmes des objets d'art, grâce aux eaux-fortes et dessins dont les a enrichis Jules Jacquemart. C'est à eux d'ailleurs que l'artiste doit la révélation de sa vocation et de son talent. Il venait de terminer ses études et il sortait du collège; élevé dans un milieu passionnément artiste, il s'intéressait depuis de longues années aux recherches paternelles sur la céramique, et maintes fois il s'était exercé à dessiner d'après les pièces rares et curieuses qui formaient la collection de son père. Un jour celui-ci rentra tout soucieux à la maison; il n'avait pu trouver d'aquafortiste qui consentît à se charger de l'illustration de son *Histoire de la Céra-*

mique : ceux-ci demandaient des prix exorbitants, ceux-là reculaient devant les difficultés de l'entreprise.

— Si j'essayais, moi, dit tout à coup Jules à son père.

— Mais tu n'as jamais fait d'eau-forte, repartit celui-ci.

— Tout ce qui s'apprend peut se savoir, fit le jeune homme, et il alla acheter une planche et des pointes.

On connaît le résultat de cet essai audacieux; le lendemain du jour où l'*Histoire de la Céramique* parut chez Hachette, le nom de Jacquemart devenait deux fois célèbre. Depuis cette époque les commandes de toute espèce ont afflué chez l'artiste, qui a pour singularité de n'accepter que celles qui lui plaisent et de travailler à son temps. Son œuvre néanmoins est déjà considérable, comme on peut en juger sur le catalogue qu'en a dressé M. Louis Gonse, le directeur si érudit et si artiste de la *Gazette des Beaux-Arts*. Ce catalogue ne remplit pas moins de sept articles, qui vont de Juin 1875 à Mai 1876. M. Louis Gonse a divisé l'œuvre de Jacquemart en huit groupes dont je lui emprunte l'énumération.

1° Planches de curiosités gravées d'après les originaux.

2° Planches publiées dans la *Gazette des Beaux-Arts* ou dans d'autres recueils et faites d'après des documents étrangers.

3° Planches par séries formant chacune un ouvrage, telles que : *Histoire de la Porcelaine*; *Histoire de la Céramique*; *Des Faïences et Porcelaines de Valenciennes*; *l'Histoire de la Bibliophilie*; *Les Gemmes et les Joyaux du Louvre*; *Le Cabinet d'armes de M. de Nieuwerkerke*; *l'Histoire des Médailles de l'Amérique*, etc., etc.

4° Eaux-fortes gravées directement d'après des tableaux de maîtres anciens et modernes et publiées dans le *Musée de New-York*, la *Gazette des Beaux-Arts* et dans des catalogues de galeries particulières.

5° Eaux-fortes gravées d'après des dessins de maîtres ou d'après des matériaux divers.

6° Compositions gravées d'après nature, fleurs, nature morte, etc., pour la Société des aquafortistes.

7° Compositions d'ornements.

8° Portraits. (Voir la *Gazette des Beaux-Arts*, numéro de juin 1875.)

Je n'ai pas à présenter au lecteur le talent de Jules Jacquemart ni à l'expliquer; il s'impose de lui-même sur la simple inspection de l'un de ses produits, et l'évidence est son avocat. Mais je vous dirai quelques mots de l'homme, que j'ai l'honneur de connaître et qui est un des plus sympathiques que l'on puisse rencontrer. C'est l'artiste dans la plus vaste acception d'un mot trop prodigué aujourd'hui; rien de ce qui émane de l'art ne lui reste indifférent. Esprit lettré, très-éclectique et difficile dans ses choix, les jugements qu'il porte sur les hommes et les choses sont aiguisés d'une sagacité particulière, et ils se manifestent par des formules à la fois colorées et subtiles qui plaisent aux seuls raffinés. Cette finesse précise du goût, Jacquemart l'a portée aussi dans son œuvre, et l'on peut dire expressément qu'il n'a jamais mis son burin au service d'un ouvrage qui fût, je ne dis pas seulement sans valeur, mais ordinaire.

Les fatigues du travail, compliquées et aggravées par celles du siège de Paris, ont malheureusement

altéré la santé du célèbre artiste, qui, depuis cette époque, si éloquemment baptisée par le Poète l'Année terrible, est allé demander au soleil de Menton le repos et la réparation de ses forces. Mais Jacquemart

n'est pas homme à renoncer complètement à la production; il utilise les promenades qu'il fait dans les vallées et les torrents de ce merveilleux pays en levant, d'après les plus beaux sites, de délicieuses aquarelles que ses admirateurs se disputent et s'arrachent.

<div style="text-align: right">Émile Bergerat.</div>

MAISON DOULTON

La chasse aux chefs-d'œuvre d'art à laquelle nous nous livrons à travers l'Exposition, au hasard des galeries, nous a procuré déjà de charmantes surprises. A côté des travaux des anciens maîtres de corporations réunis au Trocadéro, à côté des toiles et des marbres accumulés dans les pavillons des Beaux-Arts, nous nous sommes arrêté plus d'une fois dans les galeries des sections industrielles, émerveillé par le talent d'un sculpteur sur bois ou d'un ciseleur en bronze. Plus souvent encore nous avons fait des stations devant les vitrines des céramistes, admirant les incontestables progrès réalisés par leur industrie depuis le jour où elle a appelé l'art à son aide. Telles expositions de faïences valent des musées. Qu'il nous suffise de rappeler que, parmi les artistes français qui n'ont pas dédaigné de faire des peintures sur émail, figurent MM. Hamon, François, Anker, Ranvier, Ehrmann, Mme Escallier, Philippe Pinart, Michel Bouquet, Legrain, Hirsch, Benner, Schubert, Reiber et les frères Houry.

Le même mouvement s'est manifesté en Angleterre avec une intensité au moins égale. L'alliance étroite de l'art et de l'industrie a fait naître des maisons considérables, qui se recommandent à l'attention des amateurs par la beauté, par le goût de leurs produits, par le soin méticuleux apporté à la fabrication et au décor de chaque pièce. Ces maisons n'ont pas seulement pour elles le présent; elles ont l'avenir. Leurs marques seront recherchées par les collectionneurs dans la suite des temps comme les belles marques du Delft, du Rouen, et du Nevers.

A titre de renseignement, nous allons donner ici même les règles que s'est imposées la maison Doulton, l'une des premières de l'Angleterre pour les faïences et les grès cérames. Il y a un code artistique en vigueur dans cette fabrique. En voici les principales dispositions :

« Chaque pièce passe directement dans la main de l'artiste qui doit la décorer, et reçoit un décor original, unique, dont il n'est pas fait de copie, excepté dans le cas où il s'agit de faire une paire de vases semblables. Chaque pièce diffère donc essentiellement des autres produits, aussi bien par sa forme que par son décor.

« Chaque nouvelle forme est photographiée. On conserve le cliché pour s'y reporter au besoin. Plus de 1,800 modèles sont déjà en dépôt et leur nombre s'accroît journellement.

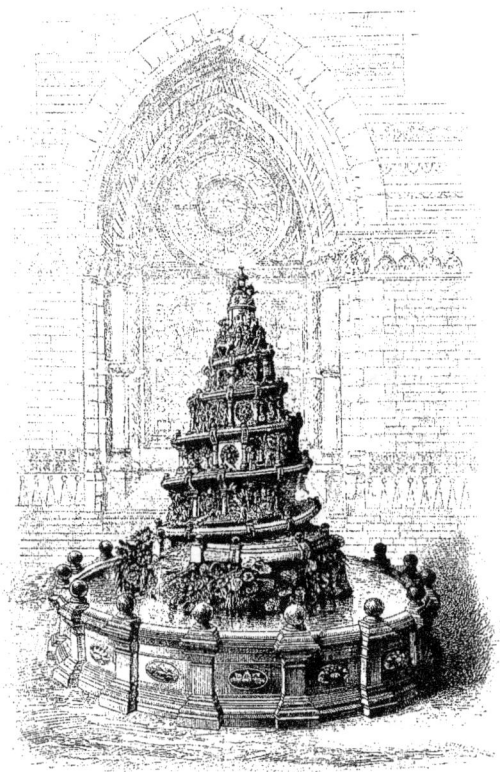

« La marque sociale : Doulton-Lambeth, est imprimée sur chaque pièce, avec la date de sa fabrication. L'artiste y met de plus son monogramme.

« La peinture de ces œuvres d'art est toujours exécutée à la main. On s'applique, en variant les tons, à donner à l'idée originale de l'artiste toute l'harmonie et tout l'effet dont elle est susceptible.

« Le plus grand soin est apporté au choix de la matière première. Les cruches, les vases, etc., doivent subir préalablement une immersion dans l'eau bouillante sans se fêler, ni se craqueler. La marque spéciale : H. W. permet de reconnaître les pièces qui ont subi cette épreuve. »

Grâce à ces principes et grâce au concours de John Sparkes, Esq., de l'École d'art de Lambeth,

fondée en 1854 par Cannon Grégory, la fabrique de MM. Doulton a pu s'assurer la collaboration d'un certain nombre d'artistes éminents et féconds, parmi lesquels nous citerons tout particulièrement M. Georges Tinworth et M^{lle} Barlow.

Moins académique, moins classique que John Flaxman, M. Georges Tinworth, qui a signé les plus belles pièces de l'exposition de MM. Doulton, est plus pittoresque, plus vivant, plus inventif. Les critiques d'art de Londres l'ont appelé le Rembrandt de l'argile, et nous ne trouvons pas qu'il faille s'inscrire en faux contre ce jugement. Georges Tinworth a réellement des qualités magistrales. Il n'a pas peu contribué à assurer à la maison Doulton la réputation légitime dont elle jouit aujourd'hui et qu'elle s'est surtout acquise depuis 1867.

Les directeurs de cette fabrique ont eu la bonne idée de consacrer une de leurs vitrines à une

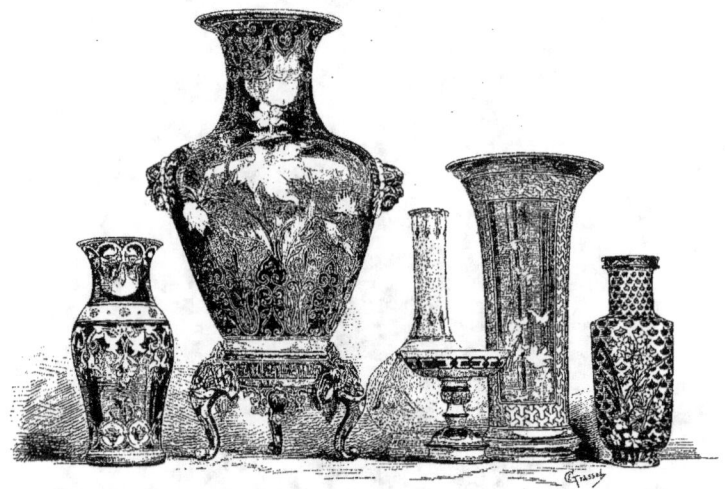

Progressive Exhibition. Les objets qui y sont exposés racontent, avec preuves à l'appui, les progrès réalisés dans la fabrication et le décor des grès cérames.

Voici, portant la date de 1867, un petit vase de grès très-simple, ayant au col un simple décor d'émail brun, conservant sur son ventre arrondi le ton jaune clair de la matière première vernissée, sans autre décor qu'un bracelet bleu à la base. C'est le point de départ.

La date de 1872 est inscrite sur des grès décorés de dessins ton sur ton, et d'ornements gravés à la pointe. Déjà à cette époque M. de Luynes, rendant compte de l'Exposition de Londres, écrivait en parlant des objets délicats et soignés présentés par MM. Doulton.

« Cette collection montre le parti qu'on pourrait tirer, au point de vue artistique, de la fabrication aujourd'hui trop abandonnée de ces vases en grès; ce n'est du reste pas un essai à faire; les anciens grès flamands, ce qui nous reste des fabrications de Voisinlieu, près Beauvais, montrent ce que l'on a pu obtenir en ce genre et qu'on dépasserait certainement aujourd'hui. »

A l'Exposition de Vienne de 1873, MM. Doulton, accentuant le cachet artistique de leur fabrication, présentèrent des vases de toute sorte, avec les décors les plus originaux et les rehauts de couleur les mieux trouvés. Ils semblent, en 1878, avoir pleinement réalisé la prophétie de M. de Luynes et surpassé

les anciens potiers des Flandres. La décoration de la Légion d'honneur, un grand prix, deux médailles d'or, deux médailles d'argent, dont une à Tinworth pour collaboration, et deux médailles de bronze composent maintenant les titres honorifiques de leur fabrique. Mais les récompenses ne sont rien; les œuvres sont tout. Aussi allons-nous citer celles qui nous ont le plus frappé.

Tout d'abord nous devons rendre hommage à l'aménagement plein de goût de l'exposition de MM. Doulton. Tout autour de leur pavillon court une balustrade dont chaque balustre, en grès cérame, accuse une forme et un décor différents. Tous les styles sont représentés dans cette intéressante série de colonnettes.

Parmi les belles pièces de grès cérame, il convient de citer des vases exquis, avec des dessins blancs en relief, des carreaux qui rappellent les vieilles reliures de missels enrichies de joyaux, si fins d'exécution, si beaux de ton, que le musée de Harlem et le musée des arts décoratifs du pavillon de Flore se les sont disputés. La Commission de la loterie nationale a fait aussi son choix dans ces belles vitrines. Je regrette qu'elle n'ait pas acheté un vase en grès rose semé de perles blanches. J'aurais aimé le gagner.

Je n'insisterai jamais assez sur la couleur charmante de ces grès artistiques. Il y a des tons exquis, des tons fanés de tapisserie, qui doivent séduire les amateurs.

C'est avec une palette plus vive que sont traitées les faïences. La faïence est devenue une matière noble comme le panneau de chêne ou la toile. Elle appelle le pinceau des maîtres, et le pinceau des maîtres ne se fait pas prier. Pour moi, parmi les grands sujets exposés par MM. Doulton, il en est un qui m'a surtout séduit, c'est un paysage verdoyant, un bord de l'eau, où apparaît, dans un rayon de soleil, la touchante figure d'Ophélie.

<div style="text-align: right;">Émile BERGERAT.</div>

LA MORT DU PAYSAN

Jean-Louis Lacour a soixante-dix ans. Il est né et a vieilli à la Courteille, un hameau de cent cinquante habitants, perdu dans un pays de loups. En sa vie, il est allé une seule fois à Angers, qui est à quinze lieues. Mais il était si jeune, qu'il ne se souvient plus. Il a eu trois enfants, deux fils, Antoine et Joseph, et une fille, Catherine. Celle-ci s'est mariée; puis, son mari est mort et elle est revenue près de son père avec un galopin de douze ans, Jacquinet. La famille vit sur un petit bien, juste assez de terre pour manger et ne pas aller tout nu. Ils ne sont point parmi les malheureux du pays, mais il leur faut travailler dur. Ils gagnent leur soupe à coups de pioche. Quand ils boivent un verre de vin, ils l'ont sué.

La Courteille est au fond d'un vallon, avec des bois de tous les côtés, qui l'enferment et le cachent. Il n'y a pas d'église, parce que la commune est trop pauvre; c'est le curé des Cormiers qui vient dire la messe, et comme il lui faut faire deux lieues, il ne vient que tous les quinze jours. Les maisons, une vingtaine de masures branlantes, sont jetées à la débandade le long du chemin. Des poules grattent le fumier devant les portes. Quand un étranger passe sur la route, cela est si extraordinaire, que toutes les femmes allongent la tête, tandis que les enfants, en train de se vautrer au soleil, se sauvent avec des cris de bêtes effarouchées.

Jamais Jean-Louis n'a été malade. Il est grand et noueux comme un chêne. Le soleil a cuit et fendu sa peau, lui a donné la couleur, la dureté et le calme des arbres. En vieillissant, il a perdu sa langue. Il ne parle plus, trouvant la parole inutile. Ses regards restent à terre, son corps s'est courbé dans l'attitude du travail.

L'année dernière, il était encore plus vigoureux que ses fils; il gardait pour lui les grosses besognes, silencieux dans son champ, qui semblait le connaître et trembler. Mais, un jour, voici deux mois, il est tombé et est resté deux heures en travers d'un sillon, ainsi qu'un tronc abattu. Le lendemain, il s'est remis au travail. Seulement, tout d'un coup ses bras s'en étaient allés, la terre ne lui obéissait plus. Ses fils hochent la tête; sa fille veut le retenir à la maison. Il s'entête, et on le fait accompagner par Jacquinet, pour que l'enfant crie, si le grand-père tombe.

— Qu'est-ce que tu fais là, paresseux? dit Jean-Louis au gamin, qui ne le quitte pas. A ton âge, je gagnais mon pain.

— Grand-père, je vous garde, répond l'enfant.

Et ce mot donne une secousse au vieillard. Il n'ajoute rien. Le soir, en rentrant, il se couche et ne se relève plus. Le lendemain, quand les fils et la fille vont aux champs, ils entrent voir le père, qu'ils n'entendent pas remuer. Ils le trouvent étendu sur le lit, les yeux ouverts, avec un air de réfléchir. Il a la peau si dure et si tannée, qu'on ne peut pas savoir seulement la couleur de sa maladie.

— Eh bien! père, ça ne va donc pas?

Il grogne, il dit non de la tête.

— Alors, vous ne venez pas, nous partons sans vous?

Oui, il leur fait signe de partir sans lui. On a commencé la moisson, tous les bras sont nécessaires. Peut-être bien que, si on perdait une matinée, un orage viendrait et emporterait les gerbes. Jacquinet lui-même suit sa mère et ses oncles. Le père Lacour reste seul. Le soir, quand les enfants reviennent, ils le trouvent à la même place, toujours sur le dos, les yeux ouverts, avec son air de réfléchir.

— Eh bien! père, ça ne va pas mieux?

Non, ça ne va pas mieux. Il grogne, il branle la tête. Qu'est-ce qu'on pourrait bien lui faire?

Catherine a l'idée de mettre bouillir du vin avec des herbes. Mais c'est trop fort, ça manque de le tuer. Alors, Joseph dit qu'on verra le lendemain, et tout le monde se couche.

Le lendemain, avant de partir pour la moisson, les deux fils et la fille restent un instant debout devant le lit. Décidément, le vieux est malade. Jamais il n'est resté comme ça sur le dos. On ferait peut-être bien tout de même de faire venir le médecin. L'ennui, c'est qu'il faut aller à Rougemont; six lieues pour aller, six pour revenir, ça fait douze. On perdrait tout un jour. Le vieux, qui écoute les enfants, s'agite et semble se fâcher. Il n'a pas besoin de médecin. Ça coûte trop cher.

— Vous ne voulez pas? demande Antoine. Alors, nous pouvons aller travailler.

Sans doute, ils peuvent aller travailler. Qu'est-ce qu'ils lui feraient, s'ils restaient là? La terre a plus besoin d'être soignée que lui. Quand il crèverait, ce serait une affaire entre lui et le bon Dieu; tandis que tout le monde souffrirait, si la moisson était perdue. Et trois jours se passent, les enfants vont chaque matin aux champs, Jean-Louis ne bouge pas, tout seul, buvant à une cruche, lorsqu'il a soif. Il est comme un de ces vieux chevaux qui tombent de fatigue dans un coin et qu'on laisse mourir. Il a travaillé soixante ans, il peut bien s'en aller maintenant, puisqu'il n'est plus bon à rien qu'à tenir de la place et à gêner les enfants. Est-ce qu'on hésite à abattre les arbres qui craquent? Les enfants eux-mêmes n'ont pas une grosse douleur. La terre les a résignés à ces choses. Ils sont trop près de la terre pour lui en vouloir de reprendre le vieux. Un coup d'œil le matin, un coup d'œil le soir; ils ne peuvent pas faire davantage. Si le père s'en relevait tout de même, ça prouverait qu'il est solidement bâti. S'il meurt, c'est qu'il avait la mort dans le corps; et tout le monde sait que, lorsqu'on a la mort dans le corps, rien ne l'en déloge, pas plus les signes de croix que les médicaments. Une vache encore, ça se soigne, parce que, si on la sauve, c'est au moins quatre cents francs de gagnés.

Jean-Louis, le soir, interroge d'un regard les enfants sur la moisson. Quand il les entend compter les gerbes, parler du beau temps qui favorise la besogne, il a un clignement de paupière. Il a été question une fois encore d'aller chercher le médecin, mais, décidément, c'est trop loin : Jacquinet resterait en route, et les hommes ne peuvent pas se déranger. Le vieux fait seulement demander le garde champêtre, un ancien camarade à lui. Le père Nicolas est son aîné, car il a eu soixante-quinze ans à la Chandeleur. Lui, reste droit comme un peuplier. Il vient et s'assoit à côté de Jean-Louis, en branlant la tête. Jean-Louis, qui ne peut plus parler depuis le matin, le regarde de ses petits yeux pâlis. Le père Nicolas, peu causeur, le regarde aussi, n'ayant rien à lui dire. Et les deux vieillards restent ainsi face à face pendant une heure, sans prononcer une parole, heureux de se voir, se rappelant sans doute des choses, bien loin, dans le passé. C'est ce soir-là que les enfants, au retour de la moisson, trouvent le père Lacour mort, étendu sur le dos, raide et les yeux en l'air.

Oui, le vieux est mort, sans remuer un membre. Il a soufflé son dernier souffle droit devant lui, une haleine de plus dans la vaste campagne. Comme les bêtes qui se cachent et se résignent, il n'a pas dérangé ses voisins, il a fait sa petite affaire tout seul, en regrettant peut-être de donner à ses enfants l'embarras de son corps.

— Le père est mort, dit l'aîné, Antoine, en appelant les autres.

Et tous, Joseph, Catherine, Jacquinet lui-même, répètent :

— Le père est mort.

Ça ne les étonne pas. Jacquinet allonge curieusement le cou, la femme tire son mouchoir, les deux garçons marchent sans rien dire, la face grave et pâlie sous le hâle. Il a tout de même joliment duré, il était encore solide, le vieux père! Et les enfants se consolent avec cette idée, ils sont fiers de la solidité de la famille. La nuit, on veille le père jusqu'à dix heures, puis tout le monde s'endort; et Jean-Louis reste de nouveau seul, avec ses yeux ouverts. Dès le petit jour, Joseph part pour les Cormiers, afin d'avertir le curé. Cependant, comme il y a encore des gerbes à rentrer, Antoine et Catherine s'en vont tout de même aux champs, le matin, en laissant le corps à la garde de Jacquinet.

(*A suivre.*) Émile ZOLA.

CAUSERIE

MM. GILLOW et Cie

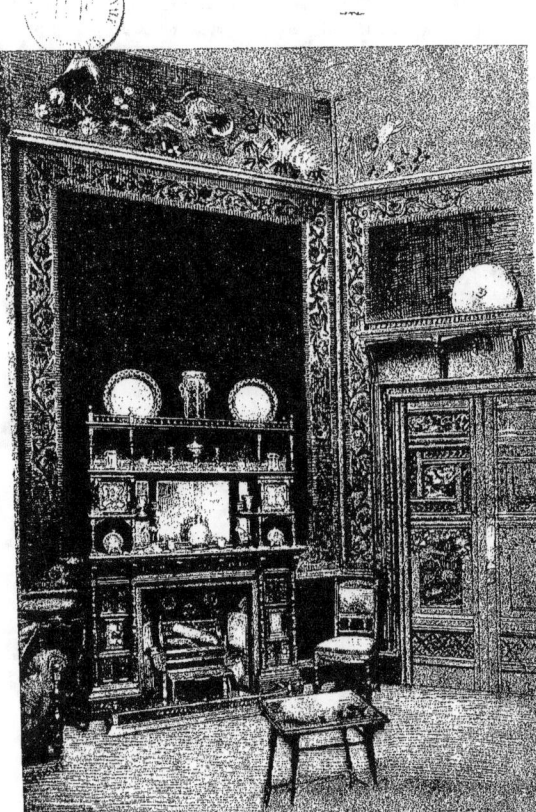

Il n'est peut-être pas un visiteur de l'Exposition qui ne soit entré dans le pavillon du prince de Galles, car c'était une des grandes attractions de la section britannique. La façade de ce pavillon est un remarquable spécimen de l'architecture anglaise au XVII° siècle; elle a été restituée sur les plans de M. Gilbert Redgrave, architecte de la commission royale. Le vestibule et l'escalier, en style de la reine Anne, peints de diverses nuances de vert et pavés de mosaïque, conduisent aux salles des secrétaires, au rez-de-chaussée, et à celles des jurés, au premier étage; elles sont reliées par une galerie. Un vitrail représentant les saisons et les signes du zodiaque surmonte la porte d'entrée.

La salle à manger est en noyer noir, incrusté d'ébène et d'ivoire, avec un dais élevé, tendu de tapisseries provenant de la manufacture royale de Windsor et représentant huit scènes tirées de la comédie de Shakespeare : Les Joyeuses Commères de Windsor. Au centre de la cheminée se trouve un portrait de la reine Victoria exécuté en tapisserie, d'après une peinture du baron Von Angeli.

Le salon à droite est dans le style dit d'Adams, les murailles sont tendues de satin bleu à ramages; les meubles, en bois de satin et de thuya avec cannés en bois sculpté. Les rideaux, de satin bleu, ont été brodés à l'École royale; ces ouvrages d'aiguille artistiques, que préside la princesse Christiane de Schleswig-Holstein, sont des merveilles de délicatesse.

Le boudoir à gauche est de genre anglais moderne, en bois de rose avec panneaux japonais en laque et en ivoire; l'ensemble est d'ailleurs tout japonais. Les murailles, tendues de panneaux de peluche verte avec bordures

...iquées, ont pour frise des scènes japonaises en étoffes également appliquées sur un fond de brocart d'or. Cet ouvrage somptueux a été entièrement exécuté par la Société des travaux de dames, présidée par la princesse Louise, marquise de Lorne.

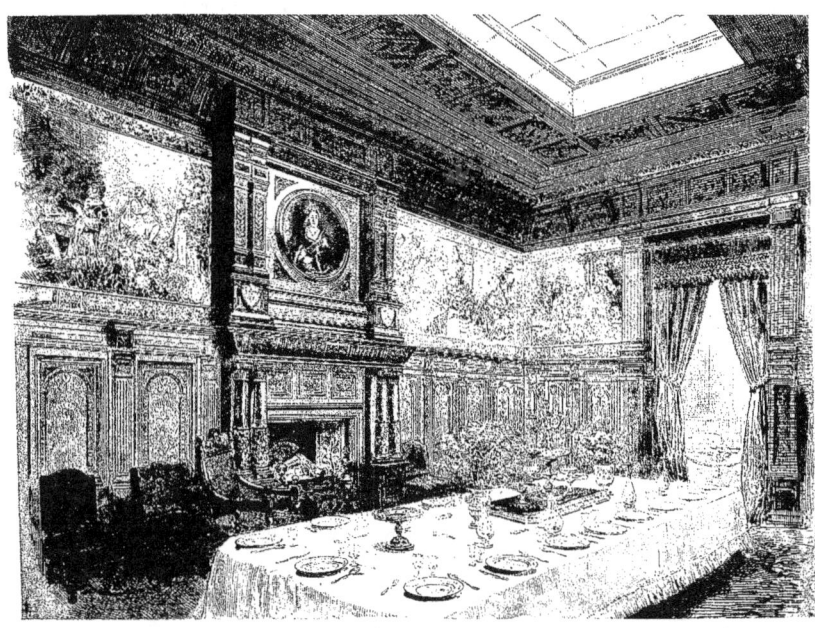

Les cabinets de toilette contigus au boudoir et au salon sont : le premier de style anglais moderne, avec incrustations de chêne et de buis ; l'autre du XVIIIe siècle, meublé d'acajou incrusté de bois de satiné.

Le vestibule du fond, entre les deux cabinets de toilette, conduit aux galeries d'ameublement ; les murs en sont tendus de bleu-paon ; les chaises et cabinets sculptés sont en chêne américain ; le parquet est en chêne incrusté.

Telle est la description sommaire, ou plutôt tel est l'inventaire, de ce merveilleux pavillon, à la fois si luxueux et si confortable, qu'en l'espace de moins de dix mois ont exécuté MM. Gillow et Cie dans leurs manufactures de Londres et de Lancastre. Les dessins leur avaient été fournis par leurs nombreux artistes, auteurs de tous les objets exposés dans ce pavillon, digne de l'hôte royal qu'il devait recevoir et dont le jugement du public a consacré la richesse et le bon goût.

D'ailleurs, je ne sais si je me trompe, mais il me semble que les ébénistes d'art français ont reçu cette fois une leçon profitable de l'Angleterre. On a beau faire et beau résister, la maison moderne, avec son exiguïté, ses nécessités pratiques, son manque d'étendue et d'élévation, s'accommode mal des meubles Louis XIV ou Louis XV que l'on a essayé de faire adopter par la mode, sans beaucoup y réussir. Le meuble anglais, tel que l'ont compris les Gillow, pour ne parler que de ce fabricant émérite, est beaucoup mieux approprié à nos appartements étroits, intimes, encombrés d'objets. Il est délicat et pratique ; il se place en tous endroits, commodément et agréablement ; il est d'usage et de plaisir tout ensemble. Peut-être l'avenir de l'ameublement est-il là ?

E. B.

BRONZES D'ART. — MAISON DE MARNYHAC

Depuis longtemps il semblait impossible que quelqu'un pût et osât engager la lutte contre une maison telle que celle de Barbedienne, dont le crédit universel défiait hier encore toute concurrence. Mais nous vivons dans un temps de témérités inouïes, et chaque audace trouve son audacieux. Il ne se passe pas un jour que quelqu'un n'escalade le Mont-Blanc. M. de Marnyhac l'a prouvé victorieusement, à l'Exposition universelle : en moins de huit années, cet homme énergique, artiste (est-il besoin d'ajouter qu'il est jeune, puisque la Fortune lui sourit ?), ce travailleur, dis-je, a fondé une maison de bronzes d'art et d'ameublement qui dès maintenant partage le haut du pavé parisien avec le populaire établissement dont je parle plus haut. Le jury des récompenses a, d'ailleurs, été de cet avis, puisque M. de Marnyhac a obtenu la même médaille que son confrère, c'est-à-dire la première. Et c'est justice. Jamais de mémoire d'exposant universel cependant plus étroit espace n'avait été mesuré à un ensemble aussi considérable de pièces importantes, dont quelques-unes sont des chefs-d'œuvre. Mais la maison de Socrate ne contenait pas plus d'amis que le carré de trente mètres de M. de Marnyhac ne retenait d'admirateurs. Ils se retrouvent tous aujourd'hui dans ses magasins de la rue de la Paix, fidèles à la jeune étoile qui s'est levée sur le ciel de notre industrie d'art. Je me rappelle pour ma part certaine gaîne Louis XVI d'une réussite singulière et qui, dans le genre, atteignait à la perfection. Elle était en marbres blancs et gris alternés, et toute enguirlandée de feuillages et de fruits de bronze doré dignes d'un Cafieri, car la ciselure m'en parut souple et fine à merveille. Un charmant petit vase ouvrait au sommet sa corolle, sous laquelle s'abritaient deux gracieux Cupidons de marbre blanc. Quel bon goût dans cette décoration simple, et quel spécimen charmant du vrai style français ! C'est, paraît-il, M. Carlier, le professeur de dessin d'ornementation au Conservatoire des arts et métiers, qui est l'auteur de cette délicieuse restitution, si savante et si discrète à la fois. Je lui en fais mes sincères compliments.

D'ailleurs, chez M. de Marnyhac, le Louis XVI refleurit à pleins bourgeons et le dieu qu'on y adore en art est celui des principes de 88. Nous avons fait reproduire pour nos lecteurs une pendule, pièce principale d'un dessus de cheminée XVIIIe siècle, dont le sujet décoratif (trois figures de marbre blanc) nous montre l'Amour indécis entre la brune et la blonde. C'est charmant, on ne peut en dire autre chose. Cette pendule, deux vases en marbre blanc, reproduits plus loin en bronze doré, et la traduction en marbre d'une adorable statuette de Clodion à laquelle sert de socle une bien jolie table Louis XVI en cuivre doré,

m'ont remis en mémoire que M. de Marnyhac a été l'un des plus ardents propagateurs de la sculpture moderne, et l'étonnement que me procurait ce goût d'artiste, répandu dans tant d'objets divers, a cessé. Allons, décidément, il n'est tel qu'une belle éducation d'art pour produire des industriels hors ligne.

Malgré ses préférences, M. de Marnyhac n'est point exclusif, et il admire plus que personne le style noble et puissant du grand siècle. Je n'en veux pour preuve que la magnifique pendule Louis XIV, *le Triomphe de Neptune*, en bronze vert, montée sur un marbre rouge antique, dont les chevaux marins en révolte, les tritons aux joues gonflées sur leurs conques, sont dignes de porter la signature de Girardon, tant ils retentissent d'ampleur décorative. J'ai beaucoup admiré aussi un lampadaire Louis XIII, composé d'une négresse en marbre noir d'une seule pièce, et dont le socle en marbre rouge antique se divise en trois vasques entromées de griffons aux ailes d'or; mais il ne m'a pas rendu dédaigneux pour une autre paire de lampadaires en fer forgé et cuivre rouge repoussé, très-originaux de ton et de forme, et d'un travail exquis.

Je me hâte d'ajouter que, pour ne le céder en rien à ses plus illustres rivaux, M. de Marnyhac fabrique, aussi bien que chacun d'eux dans sa spécialité, les émaux, les cloisonnés, les imitations de figurines pompéiennes, de cuivres, bronzes chinois ou japonais, et qu'il est orfèvre autant que M. Josse. Deux énormes vases chinois, en cloisonné, soutenus par des têtes d'éléphants, sont parmi les pièces somptueuses de la classe 25, et la maison a le droit d'en être fière. Son chef a su d'ailleurs s'attacher un artiste de haute valeur, M. Piat, le premier ornemaniste de ce temps et l'héritier des Ballin, des Germain, des Meissonnier, des Crescent et des Caffieri. Ce talent est d'un apport inestimable dans les succès de M. de Marnyhac, qui, pour les déterminer d'une manière presque certaine, s'est encore enrichi de la collaboration de statuaires tels que Clésinger et Falguière. Mais vous m'en direz tant!... En résumé, et je conclus sur cette appréciation dont je suis prêt à assumer toute la responsabilité, l'exposition de la maison de Marnyhac m'a démontré clairement que Paris a deux Barbedienne, c'est-à-dire deux industriels d'art tels que l'Europe entière ne peut nous en opposer d'égaux. Cette démonstration valait bien une médaille d'honneur; que vous en semble?

E. B.

LA MORT DU PAYSAN
(Suite)

Le petit s'ennuie avec son grand-père, qui ne remue seulement plus, et il sort par moments dans la rue du village, lance des pierres aux moineaux, regarde un colporteur en train d'étaler des foulards devant deux voisines; puis, quand il se souvient du vieux, il rentre vite, s'assure que le corps ne bouge toujours pas, et s'échappe bientôt pour voir deux chiens se battre. Comme il laisse la porte ouverte, les poules entrent, se promènent tranquillement autour du lit, piquant le sol battu, à grands coups de bec. Un coq rouge se dresse sur ses pattes, allonge le cou, arrondit son œil de braise, inquiet de ce corps dont il ne doit pas s'expliquer la présence; c'est un coq prudent et sagace, qui sait que le vieux n'a pas l'habitude de rester couché après le soleil levé; il finit par jeter son cri sonore de clairon, comprenant peut-être, chantant la mort du vieux, tandis que les poules sortent une à une en gloussant et en piquant la terre.

LA MORT DU PAYSAN

Le curé des Cormiers fait dire qu'il viendra seulement vers les quatre heures. Depuis le matin, on entend le charron qui scie du bois et qui enfonce des clous. Ceux qui ne savent pas encore la nouvelle, disent : « Tiens ! c'est que Jean-Louis est mort, » parce que les gens de la Courteille connaissent bien ces bruits. Antoine et Catherine sont revenus, la moisson est terminée ; ils ne peuvent pas dire qu'ils sont mécontents, car depuis des années ils n'avaient vu de si beau grain. Toute la famille attend le curé, en s'occupant pour prendre patience. Catherine met la soupe au feu, Joseph tire de l'eau. On envoie Jacquinet voir si le trou a été fait au cimetière. Enfin, à cinq heures seulement, le curé arrive. Il est dans une carriole avec un gamin qui lui sert de clerc. Il descend devant la porte des Lacour, sort d'un morceau de papier une étole et un surplis ; puis, il s'habille, en disant :

— Dépêchez-vous ! il faut que je sois rentré à sept heures.

Pourtant personne ne se presse. On est obligé d'aller chercher les deux voisins de bonne volonté qui doivent porter la civière. Depuis cinquante ans, la même civière et le même drap noir servent, mangés de vers, usés et blanchis. Ce sont les enfants qui mettent le vieux dans la boite que le charron a apportée, un vrai coffre à pétrir le pain, tant les planches sont épaisses. Comme on va partir, Jacquinet accourt et crie que le trou n'est pas tout à fait creusé, mais que l'on peut venir tout de même.

Alors, le prêtre marche le premier, en lisant à haute voix du latin dans un livre. Le petit clerc le suit, tenant à la main un vieux bénitier de cuivre, dans lequel trempe un goupillon. C'est seulement au milieu du village qu'un autre enfant sort de la grange où l'on dit la messe tous les quinze jours, et prend la tête du cortège, avec une grande croix emmanchée au bout d'un bâton. Puis, vient le corps sur la civière que deux paysans portent, et la famille arrive ensuite. Tous les gens du village se joignent peu à peu au cortège ; une queue de galopins, nu-tête, débraillés, sans souliers, ferme la marche.

Le cimetière est à l'autre bout de la Courteille. Aussi, les paysans lâchent-ils la civière deux fois au beau milieu de la route ; ils soufflent un instant, crachent dans leurs mains, pendant que le convoi s'arrête ; et l'on repart, on entend le piétinement des sabots sur la terre dure. Quand on arrive au cimetière, le trou, en effet, n'est pas terminé ; le fossoyeur est encore au fond, qui travaille ; on le voit s'enfoncer et reparaître, régulièrement, en lançant des pelletées de terre.

Quel cimetière paisible, endormi sous le grand soleil ! Une haie l'entoure, une haie dans laquelle les fauvettes font leurs nids. Des ronces ont poussé, et les gamins viennent là, en septembre, manger des mûres. C'est comme un jardin en rase campagne, où tout grandit à l'aventure. Au fond, il y a des groseilliers énormes ; un poirier, dans un coin, est devenu grand comme un chêne ; au milieu, une allée de tilleuls fait une promenade fraîche, un ombrage sous lequel les vieux viennent fumer leur pipe en été. Le terrain désert et inculte a de hautes herbes, des chardons superbes, des nappes fleuries où s'abattent des vols de papillons blancs. Le soleil brûle, des sauterelles crépitent, des mouches d'or ronflent dans le frisson de la chaleur. Et le silence est tout frémissant de vie, on entend la joie derrière des morts, la sève de cette terre grasse qui s'épanouit dans le sang rouge des coquelicots.

On a posé le cercueil à côté du trou, tandis que le fossoyeur continue à jeter des pelletées de terre. Le gamin qui porte la croix vient de la planter dans le sol, aux pieds du corps, et le curé, debout à la tête, continue à lire du latin dans son livre. Les assistants sont surtout très-intéressés par le travail du fossoyeur. Ils entourent la fosse, suivent la pelle des yeux. Et quand ils se retournent, le curé s'en est allé avec les deux gamins, il n'y a plus là que la famille, qui attend.

Enfin la fosse est creusée.

— C'est assez profond, va ! crie l'un des paysans qui ont porté le corps.

Et tout le monde aide pour descendre le cercueil. Ah ! le père Lacour sera bien dans ce trou ! Il connait la terre et la terre le connait. Ils feront bon ménage ensemble. Voilà plus de cinquante ans qu'elle lui a donné ce rendez-vous, le jour où il l'a entamée de son premier coup de pioche. Leurs

amours devaient finir par là; la terre devait le prendre et le garder. Et quel bon repos! Il entendra seulement les pattes légères des oiseaux sauter dans l'herbe. Personne ne marchera sur lui, il restera des années dans son coin, sans qu'on le dérange, car il ne meurt pas deux personnes par an à la Courteille, et les jeunes peuvent vieillir et mourir à leur tour, sans déranger les anciens. C'est la mort paisible et ensoleillée, le sommeil sans fin au milieu de la sérénité des campagnes.

Les enfants se sont approchés. Catherine, Antoine, Joseph, prennent une poignée de terre et la jettent sur le vieux. Jacquinet, qui a cueilli des coquelicots, les jette en même temps. Puis, la famille rentre, les bêtes reviennent des champs, le soleil se couche, une nuit chaude endort le village.

<div align="right">Émile ZOLA.</div>

MAISON TÉTERGER

M. Téterger clôt la liste des joailliers français et étrangers dont les œuvres nous ont semblé dignes de figurer dans cet ouvrage. Il est, en effet, dans le domaine de son art, l'un de ceux qui, à notre Exposition, ont le plus puissamment contribué à conserver à notre pays son incontestable renom de supériorité.

M. Téterger jouit depuis plusieurs années, en France et à l'étranger, d'une très-grande réputation. A Vienne, à Londres et dans la plupart des villes d'Amérique, les objets de sa fabrication sont en telle faveur, que bon nombre de marchands s'en sont fait une spécialité. Le bijou Téterger est renommé entre tous les bijoux pour la beauté de sa forme, la délicatesse de son travail et le choix de ses pierres. Pourtant M. Téterger n'avait encore figuré à aucune exposition, en personne, du moins, et dans une vitrine portant son nom, car, en qualité de fabricant, il a travaillé pour toutes les exhibitions qui ont eu lieu depuis vingt ans, et je sais plus d'une grosse récompense qui aurait pu s'égarer en ses mains sans se tromper d'adresse. Le désir lui vint donc, l'an dernier, de réunir quelques belles pièces et de les exposer, cette fois sous sa signature. Pour cela il lui suffit de cueillir la fleur de ses écrins. Le jury l'en a récompensé en lui décernant une médaille d'or.

La chatelaine avec sa montre que vous pouvez contempler ici est une pure merveille d'exécution et de conception. Elle est en bel or mat et enrichie de gros diamants. Le style en est inspiré des meilleurs sujets de la Renaissance, sans rappeler pourtant aucun modèle connu de cette époque; la fantaisie de l'artiste s'y est réservée une large part. Les deux femmes mi-parties or et diamant qui en sont les figures principales sont ciselées et fouillées avec un art exquis : reliées entre elles par une série d'ornements ingénieux et délicats, elles fournissent un ensemble décoratif du meilleur effet.

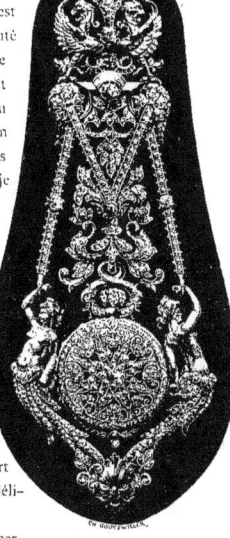

Chatelaine or mat, platine, diamants et émail, genre Renaissance.

Le bracelet que nous reproduisons également est une œuvre charmante de grâce et de légèreté. Voyez avec quelle habileté l'artiste a représenté les fleurettes en platine constellées de brillants qui courent autour du bijou, et comme elles s'harmonisent heureusement avec les petits mascarons représentant des têtes de chimères ! Les émaux de

différentes couleurs qui scintillent autour de la pièce l'enveloppent d'une chaude coloration et ajoutent encore à son charme.

La *Rose-de-Mai*, en argent et diamants, est, dans un autre genre, une pièce à signaler. Elle est d'un dessin irréprochable, à la fois flexible et solide, et sertie avec une extrême légèreté. J'en dirai autant du nœud de diamants, capricieux et léger comme un nœud de dentelles. Il est malaisé d'atteindre, dans le travail et la monture des pierres, à une plus grande délicatesse. On voit que M. Téterger, qui dessine lui-même toutes ses pièces et préside à leur exécution, est entièrement maître de son art et connaît à fond toutes les ressources qu'il peut en tirer.

La grande variété de ses bijoux en témoigne hautement, d'ailleurs. Il ne s'est cantonné dans aucun genre ; son industrie les embrasse tous avec un égal bonheur. Il est une branche de son art cependant dans laquelle il est absolument sans rival, c'est dans la fabrication de la bague. Il y est tellement passé maître, qu'il suffit à peine aux commandes de ses confrères et du public. Ses baguiers sont d'une variété, d'une richesse et d'une fantaisie incomparables, et auraient suffi à eux seuls à fonder sa renommée.

<div style="text-align:right">E. B.</div>

Bracelet fleurettes diamants sur platine avec ornements émail et miniatures.

ART CONTEMPORAIN

SECTION FRANÇAISE

ANTONIN MERCIÉ

La première moitié de ce siècle eut, pour l'illustrer, une pléiade de poètes dont quelques-uns demeureront immortels et dont le plus grand voit déjà sa gloire rayonner comme une aube sur la postérité. L'honneur de la seconde moitié sera, sans doute, cette jeune école de sculpture qui, depuis dix ans, affirme une véritable renaissance et compte dans ses rangs MM. Dubois, Falguière, Delaplanche, Moulin, Mercié. Celui-ci est le dernier venu dans cette phalange de vainqueurs, mais, tout de suite, il y a pris sa place au premier rang, parmi les plus hardis et les plus impatients de la victoire. Peu de débuts eurent autant d'éclat et jamais talent ne s'affirma, dès le principe, avec une autorité pareille. Si j'en cherchais l'image sensible et le caractère plastique, je les trouverais dans une œuvre de l'auteur lui-même, dans ce *Génie des arts* qui décore aujourd'hui un des frontons du Louvre. Une étoile sur le front, celle des élus, emporté sur l'aile d'un coursier symbolique, celui qu'ont chanté les poètes, guidé vers l'immortalité par une Muse à peine voilée, celle qui chante, sur les ruines même, les destins éternels de la pensée, tel m'apparaît le génie de

M. Antonin Mercié, plein d'essor et de piété tout ensemble, libre et fidèle tout à la fois, fidèle aux grandes traditions du Beau à travers les âges. C'est sur un fond d'or que se détache maintenant ce haut relief magnifique dont le bronze semble encore chaud de la coulée, où l'âme de l'artiste semble vibrer encore.

Tout est fougueux et mesuré en même temps dans cette belle composition, et c'est de ce mélange d'emportement et d'harmonie que me semble fait surtout l'esprit du jeune sculpteur dont je voudrais définir le mérite et la supériorité. Il aborde le mouvement avec une franchise qui n'a jamais été surpassée, mais sans rien lui sacrifier de la pondération des formes, de la pureté des lignes. Il ne se complaît pas outre mesure aux sereines majestés du repos, bien faites cependant pour tenter la statuaire. Il cherche la vie, dans ses manifestations même complexes, mais il sait enfermer celles-ci dans un idéal d'élégance et de noblesse où gît sa véritable originalité. Le jour où il tentera la modernité, ce qui ne saurait manquer, il saura, j'en suis convaincu, l'élever assez haut pour ne pas déchoir lui-même. Car on sent dans ce talent des aspirations vivaces vers un renouveau, et l'homme est bien de son siècle, ce qui est une immense qualité. Notre sculpture a jusqu'ici vécu de l'antiquité, et ce n'est pas moi qui lui en ferai un reproche, car je me sens une patrie lointaine et bien chère dans les âges reculés, sur ce coin de la terre grecque où ont fleuri toutes les beautés de la poésie et toutes les sagesses de la philosophie. Mais, dans ce que nous ont légué les artistes immortels de cette époque et de ce pays des sculpteurs en particulier, il y a deux choses fort distinctes et inégalement respectables : un absolu dans la synthèse des proportions humaines, d'abord, au delà duquel il n'y a plus rien à chercher, et des mouvements ou des attitudes inhérentes aux habitudes de la vie. C'est le second de ces éléments qu'il est puéril de prolonger à l'infini. Un discobole ou un rétiaire ne peuvent plus être considérés aujourd'hui que comme des morceaux d'étude. Il y a là tout une œuvre d'affranchissement à entreprendre, dans laquelle la rigueur des formes sera affirmée, d'après les modèles laissés à notre admiration, mais dans laquelle aussi le sentiment des allures se soumettra à la vérité contemporaine, qui est, en somme, un élément de la vérité éternelle. Celle-ci n'est immuable, en effet, que dans la science des rapports, à laquelle se rattache la perfection académique dont je parlais tout à l'heure et qui doit demeurer la règle de la statuaire de tous les temps.

C'est à cette œuvre que M. Antonin Mercié me semble avoir apporté déjà sa pierre, et nul, mieux que lui, ne peut contribuer à son accomplissement. Si les hommes de son âge n'ont pas encore d'histoire, ses travaux méritent déjà une étude approfondie. Je serai donc sobre sur les détails biographiques, dans cette notice, réservant la place aux appréciations critiques, et je signalerai seulement quelques dates dans cette vie si jeune encore et déjà si bien remplie.

C'est à Toulouse que M. Mercié est né, le 29 octobre 1845. Compatriote de M. Falguière, c'est de lui qu'il reçut les premiers conseils, d'utiles leçons et surtout cette foi dans sa vocation que les grands artistes ne trouvent pas toujours en eux-mêmes, leur propre étant de douter. Le prix de Rome, en 1868, en fut la première confirmation officielle. Quelle influence put avoir sur ce talent indécis le séjour de la villa Médicis et de la ville éternelle ? — On le découvrirait malaisément dans la nature de ses envois où s'affirment bien plutôt des aspirations personnelles et natives qu'une de ces filiations d'emprunt que fait naître quelquefois le commerce de certains maîtres. Il n'en serait pas moins imprudent d'affirmer que la contemplation des merveilles accumulées dans la capitale de l'Italie fut inutile à l'éducation de cet esprit viril et doué d'une puissance de synthèse si particulière. Imiter est, en art, la façon la plus grossière et la plus superficielle de s'identifier. De tout grand spectacle se dégage un élément immatériel et indépendant de sa description même. *Sunt lacrymæ rerum.* Les choses n'ont pas seulement des pleurs, elles ont une âme. Un souffle lointain de la Renaissance italienne a certainement passé sur cette figure du *David après le combat*, dans sa grâce adolescente et déjà robuste. Ce fut le premier envoi de M. Mercié, et sa popularité même me dispense de le décrire ici. On en reçut à Paris, l'année suivante, un buste de *Dalila*, empreint d'une saveur sauvage et que les amateurs n'ont pas oublié, puis un bas-relief sur lequel

je m'étendrai davantage. Il est inspiré d'une fable de La Fontaine : *le Loup, la Mère et l'Enfant*. La nature familière du sujet, les dimensions volontairement restreintes dans lesquelles il est traité, le rendent propre à la décoration d'une pièce moins solennelle que la salle d'un musée et trahissent une des préoccupations du jeune sculpteur, l'introduction de l'art du statuaire dans l'ornementation des maisons privées. Tout s'y étage, en effet, par plans, comme dans un tableau, et ce beau morceau pourrait être isolé, comme une toile, sur la muraille. La composition en est d'une simplicité charmante et je ne sais rien de plus délicatement modelé que le corps de l'enfant, penché sur les genoux de la mère, la tête tournée de trois quarts et faisant presque face, tandis qu'une belle jeune fille, la sœur sans doute, est debout dans une pose coquettement railleuse et que le loup passe son long museau affamé dans l'entrebâillement de la porte. C'est en bronze que fut naturé, deux ans plus tard, cette tentative très-personnelle et qui mérite de devenir le point de départ d'une série d'études décoratives. Il n'est personne, en effet, qui n'ait été frappé de la pauvreté de notre luxe moderne au point de vue réellement artistique. Les tableaux, longtemps accumulés dans des collections, se sont dispersés, il est vrai, depuis vingt ans, au vent des enchères et au souffle de la spéculation. Aux soins pieux d'amateurs convaincus a succédé pour eux l'enthousiasme artificiel de bourgeois vaniteux. Ils ont gagné et perdu tout ensemble à cette vulgarisation intéressée, mais aujourd'hui encore ils constituent, pour les salons où ils sont recherchés, une ornementation fugitive. Tout y sent, hélas! nos goûts hâtifs, notre amour des jouissances immédiates, notre indifférence à la trace que notre caractère laissera derrière nous et à l'opinion qu'auront de notre valeur intellectuelle nos arrière-neveux. De là notre mépris pour l'art merveilleux de la fresque, dont l'art du bas-relief est proche parent. Je n'ose espérer que nos mœurs se modifient assez pour que l'essai dont je parle ait un succès immédiatement pratique. Il n'en est pas moins fort intéressant.

L'envoi de troisième année de M. Mercié fut ce *Gloria victis* qui mit le sceau à sa rapide renommée. Si l'on excepte l'*Année terrible* de Victor Hugo, la grande poésie fut muette sur la suprême angoisse de notre défaite, et notre premier cri d'espérance, après tant de cris de douleur, monta sans faire vibrer les cordes de la lyre. Par bonheur, l'auteur du *Gloria victis* ne fut pas seulement un statuaire, mais un poète. C'est la strophe d'une ode immortelle qu'il sculpta dans ce groupe saisissant que je n'ai point à décrire, puisqu'il est reproduit graphiquement dans cette notice, mais dont je veux préciser le caractère élevé et l'inspiration vraiment lyrique, dans le plus noble sens du mot. Vers quel paradis peuplé d'anges ou de génies s'envole l'âme de ce héros moissonné dans sa fleur et qu'emporte une immortelle? Est-il contemporain du Patrocle d'Homère ou de notre Marceau? Monte-t-il vers un Nirvanc ou vers un Olympe, tiède encore du baiser sanglant de la gloire? C'est dans l'impersonnalité profonde de ce symbole que je trouve sa grandeur. L'honneur ne fut-il pas égal, à travers les âges, de tous ceux qui tombèrent en criant le mot sacré de Patrie et s'en furent demander, avant l'heure, la palme du martyre

> A celui qui ne sachant pas
> Ce que sont défaite ou victoire
> Couronne de la même gloire
> Tous les morts du même trépas!

Le sacrifice et l'amour du coin sacré de terre où fut notre berceau, où nous voulons notre tombe, ne sont-ils pas contemporains de l'âme humaine? Ah! combien cette image éternelle est plus saisissante que quelque ingénieuse allégorie portant l'empreinte d'une époque et le reflet d'un événement déterminés! Le propre du grand art est de ne s'attaquer qu'à des sujets pouvant intéresser tous les âges et de les traiter dans un mode dont l'élément contingent est banni aussi complètement que possible. A ce point de vue de la recherche d'un absolu, la sculpture et la poésie sont mieux partagées que la peinture, qui se passe plus malaisément de pittoresque. La Forme, rythme ou statue, a quelque chose de plus dégagé du temps que la couleur.

Quelques années plus tard, M. Mercié devait symboliser le relèvement de la France en exécutant

cette *Renommée* qui, du palais de l'Exposition universelle, chantait aux peuples assemblés l'*hosanna* de la Patrie ressuscitée. Cette fois-là ce fut un cri de triomphe. L'honneur est grand pour un artiste, d'avoir ainsi deux fois mêlé si étroitement son âme à l'âme de son pays.

Le *Gloria victis* exposé au Salon de 1874 avait valu à son auteur la plus haute distinction accordée à la sculpture. Si nous suivons maintenant l'ordre des expositions successives, nous trouverons, à celle de 1875, le *David avant le combat*, une merveille de sobriété et de justesse dans le modelé, de simplicité dans le mouvement. On a fort abusé des éphèbes, à mon avis, depuis quelques années. Il n'est plus de Salon où les maigreurs adolescentes n'abondent. Les jeunes héros de M. Mercié, comme le *Vainqueur au combat de coqs* de M. Falguière, ne sont pas conçus dans le sentiment mystique, et les reliefs accusés déjà de leur musculature savante les enveloppent d'une grâce robuste. Le dieu des Juifs avait, sans doute, donné la force au bras de l'enfant dont la fronde devait frapper au front le géant. Cet idéal plastique me paraît dominer de beaucoup les recherches purement anatomiques qui ne nous sont pas épargnées. Il n'est pas d'âge où le corps de l'homme ne comporte une certaine somme de beauté.

L'exposition de M. Mercié, en 1876, se composa d'une *Junon* en marbre et d'un petit buste indiqué sur le livret sous le titre de *Fleur-de-Mai*. La *Junon* est empreinte d'un souvenir antique plus précis que les autres œuvres de l'artiste, ou, du moins, plus exclusif. Debout dans sa nudité absolue et auguste, la fière déesse porte haut sa noble tête, son bras gauche est ramené devant la poitrine dans un geste moins de pudeur que de commandement, tandis que l'autre retombe jusque vers le plumage arrondi en éventail d'un paon familier. *Incessu patuit Dea*. Jamais la belle expression latine ne fut inscrite dans la pierre avec cette autorité. L'élégance puissante qui, dans l'art grec, revêt même la sagesse drapée de Minerve décore ce beau modèle féminin d'une impeccabilité de lignes singulière.

<center>Corps de la femme, argile idéale, ô merveille!</center>

a écrit Victor Hugo dans un des poèmes immortels de *la Légende des siècles*. L'image la plus parfaite de la beauté nous est venue à travers les âges de cette argile divine, et l'on pourrait mesurer le génie d'un artiste à son idéal féminin. Celui de M. Mercié a la chasteté suprême qui ne permet à l'esprit que le respect et le tient dans les sphères élevées de la contemplation silencieuse. Je sais, dans l'art moderne, peu de morceaux de nu aussi noblement exempts de sensualisme que la *Junon*. Et cependant cette figure n'est pas défendue, comme l'*Ève* de M. Paul Dubois, par une légende mystique, et se présente dans la sérénité du grand rêve olympien. C'est qu'il est des hauteurs où la pensée habite seule et où tous les dieux se confondent dans une conception également pure, dans un même azur lumineux. C'est une œuvre infiniment plus humaine que le joli buste de *Fleur-de-Mai*. Elle appartient à la terre, mais à la terre réjouie par ses premiers soleils, dans l'épanouissement de sa floraison printanière, toute baignée de lumière et de parfums. On dirait que les ailes d'un papillon ont, en s'entr'ouvrant, dessiné ce sourire. C'est la brise qui, en passant, a secoué cette chevelure, et c'est le vol de quelque oiseau céleste que suivent ces yeux inquiets. Tout un poème de renouveau, de trouble charmant et de réveil est écrit sur ce jeune visage, et la flexibilité du talent de l'artiste n'a jamais mieux paru que dans ces deux envois simultanés, d'une impression si différente, marqués tous deux au même sceau de distinction native et de recherche élevée.

Pour caractériser en quelques lignes ce noble talent, je dirai qu'il est puissamment moderne, exempt de tout mysticisme amoureux de synthèse, et qu'il résume des impressions empruntées à toutes les fables dans un tout magistralement homogène, qu'il est épris d'immortalité en dehors des religions définies, plein de piétés patriotiques et d'aspirations vers un au-delà où se confondent tous les dieux. C'est surtout et avant tout un admirable tempérament d'artiste fait de noblesse exquise et d'invincibles besoins d'idéal. Dans le groupe vaillant des jeunes sculpteurs que le monde entier décore déjà du nom d'École, M. Antonin Mercié est un de ceux qui marchent en avant et dont la main porte un flambeau.

<div style="text-align:right">Armand S<small>ILVESTRE</small>.</div>

MAISON A. CHERTIER, Orfèvre à PARIS
GRAND PRIX

PORTES EN CUIVRE REPOUSSÉ POUR LA CATHÉDRALE DE STRASBOURG

ui n'a remarqué, au centre de l'Exposition universelle, donnant sur les jardins, deux portes de cuivre bronzé, adossées à la section française. Ces portes sont celles de la cathédrale de Strasbourg. Elles ont toute une histoire. Avant la Révolution, les portes de la cathédrale de Strasbourg existaient encore, mais dégradées, à moitié détruites par le temps et plus encore par la main des hommes. En 1793, les débris de ce chef-d'œuvre de l'art du XIVe siècle furent enlevés, arrachés ; il n'en resta plus que l'ossature de bois. L'œuvre de Notre-Dame décida la reconstruction de ces portes. L'exécution de cette œuvre immense fut confiée à M. Chertier. Ce n'était pas une mince entreprise. On se trouvait en face de deux énormes panneaux de bois, criblés de trous, couturés de morceaux de fer ; quels ornements étaient fixés sur ces portes ? Comment étaient-ils disposés ? De quel métal étaient-ils faits ? Tel était le problème. Plus d'un autre aurait hésité avant d'entreprendre une

semblable tâche, et il fallait être bien sûr de soi pour tenter l'entreprise ; M. Chertier le fit cependant et réussit, grâce à sa connaissance approfondie de l'art du moyen âge, grâce à de patientes et minutieuses recherches, surtout grâce à la possession complète qu'il a de son art et qui lui permit de dire à coup sûr : « Cela était ainsi, parce que cela ne pouvait pas être autrement. » Les dessins des ornements furent demandés à M. Steinheil; le modèle des figurines à M. Geoffroy. Après cinq années d'un travail incessant, l'œuvre était terminée, et nous avons pu la contempler à Paris, avant qu'elle ait franchi nos nouvelles et éphémères frontières. Arrêtons-nous un instant devant elle et admirons la richesse infinie de ces ornements dont aucun n'est semblable à l'autre, la grâce de ces figurines de mouvement si varié, d'expression si pénétrante. Celles-ci sont en cuivre repoussé, mais on les a remplies, après coup, d'un métal qui leur donne l'ampleur et la solidité de figures pleines. Tout est du style le plus pur. Un maître orfèvre du XIVe siècle n'eût pas fait mieux. Lorsqu'elles seront en place, elles ne seront pas une des moindres beautés de la cathédrale de Strasbourg. Il ne fallait pas moins que le talent de M. Chertier pour arriver à ce résultat : ajouter à une merveille d'architecture un ornement qui ne la dépare point. Il a atteint pleinement le but qu'il se proposait, et son nom sera désormais inséparable des grandes créations de l'orfèvrerie religieuse française. Du reste, M. Chertier n'est pas le premier venu ; il a obtenu,

Fragments, dessins de Steinheil. Fragments, dessins de Steinheil.

à diverses expositions et notamment à celle de 1876, à l'Union centrale, où les récompenses n'ont pas été prodiguées, une médaille d'honneur et une autre de première classe pour son orfèvrerie, dont il est tout à la fois le dessinateur et l'exécutant ; il est fournisseur des monuments diocésains et nombre d'architectes ont recours souvent à ses lumières. Nous ne sommes pas les seuls d'ailleurs à avoir apprécié le talent si distingué de M. Chertier ; le jury des récompenses n'a pas hésité à lui accorder le diplôme d'honneur, ayant su apprécier à sa juste valeur ce travail remarquable, et récompensant l'artiste et le fabricant, car il est véritablement artiste par ses études, son goût si pur et sa nature d'élite. C'est ce qui fait que sa maison, dont il est le fondateur, après seulement vingt années d'existence, se trouve au premier rang.

E. B.

LA POÉSIE A L'EXPOSITION

Je sais des gens de fort bonne foi à qui l'admirable mouvement industriel de ce siècle paraît un danger pour les choses de la pensée, en général, et en particulier pour leur expression la plus haute, la plus noble, la plus absolue, je veux dire la poésie. Il est certain que, jusqu'à présent, celle-ci s'est détournée, avec un dédain évident, de ce grand effort mercantile pour se garder tout entière à la contemplation sereine de la nature douloureuse de l'âme humaine. Mais qui oserait dire qu'un jour ce travail immense ne tentera pas ses yeux, ne réveillera pas sa voix ?... Si élevée que soit la région qu'elle habite, tout ce qui mérite vraiment l'attention et le respect des âges à venir est bien sûr de monter jusqu'à elle pour y recevoir cette aumône de la lyre, qui est comme le viatique vers l'immortalité. Dispensatrice de la gloire, tout ce qui devient une gloire est certain d'atteindre à son laurier. Tout honneur durable vient d'elle et le monde ne saurait se transformer ainsi sans que quelque honneur en rejaillisse sur les ouvriers d'une telle tâche. Gardienne de la mémoire des peuples, elle est comme l'histoire de l'histoire, et rien de ce qui mérite de vivre dans le souvenir des hommes n'est indigne de ses regards et de ses accents. D'ailleurs, dans ce magnifique spectacle de la transformation des éléments appropriés, non pas seulement à nos besoins, mais à nos rêves, la matière éternelle n'est-elle pas la nature, l'âme humaine n'est-elle pas l'éternel outil ?

Chacune de mes visites au palais de l'Exposition m'a confirmé dans ces pensées. Soustrayant volontairement ma curiosité à l'innombrable détail de ses merveilles, je m'enfonçai avec une volupté significative dans l'impression de grandeur qui se dégage de ce splendide amas de choses, je sentis que l'instrument seul nous manquait pour les chanter. Les langues ne se sont-elles pas formées lentement, longtemps après que le soleil, la mer, les montagnes et les bois eussent mis au cœur des premiers pâtres des enthousiasmes qui ne trouvaient pas encore le chemin de leurs lèvres. Tels nous sommes, attentifs déjà, muets encore, devant les astres nouveaux, les océans inconnus, les paysages étranges que le génie humain dresse sur nos pas. Sans remonter jusqu'aux silencieux témoins des aurores anciennes et des tempêtes oubliées, il nous faut résigner au bégaiement d'une émotion jusqu'ici intraduisible. Il nous faut renouer les chaînes des traditions descriptives qui furent celles de la poésie originelle chez nos ancêtres de toutes les races. Notre poésie à nous est quintessenciée à l'excès; entée, depuis la Renaissance, sur la latine et sur la grecque, elle résume les civilisations passées et est, pour ainsi parler, indifférente à la nôtre. Ayant épuisé les aspects du vieux monde, ayant été jusqu'au bout de l'âme humaine dans l'expression de ses amours et de ses souffrances, elle serait, à l'heure présente, comme le cygne qui, lassé de son lac familier, remonte dans la nue, si Victor Hugo, dans *la Légende des siècles*, n'eût ouvert devant elle des horizons inexplorés.

Non pas que le maître y ait abordé l'ordre de sujets dont je veux parler; mais il y a créé une langue qui permettra de l'aborder, langue à la fois lyrique et précise, propre aux lentes énumérations comme aux soudains élans, simple et musicale, abondante et imagée, un instrument épique et familier tout ensemble. Prenant en pitié les ouvriers de son temps acharnés au mince rendement de filons épuisés, il coula pour eux une large cuve d'un métal sonore et vibrant, il en fit devant eux l'essai splendide et leur dit : Allez! Ce fut assurément le plus grand événement de notre histoire littéraire. Qui lui donnera la fécondité qu'il comporte? C'est, j'en suis convaincu, le spectacle du progrès dans ce siècle d'enfantement. L'esprit, par un inexorable besoin de renouveau, le langage, par le rajeunissement que lui fit le génie, sont prêts tous deux à cette magnifique évolution.

Et qu'était donc le trésor de Priam, dont la description tenta la lyre d'Homère, comparé à l'amoncellement des richesses créées depuis dix ans, et subitement jetées sous nos yeux comme par l'effondrement de quelque féerique palais! Les plus nobles matières y ont reçu du travail un prix nouveau; les plus viles s'y sont ennoblies au seul toucher de l'art. L'art a ce pouvoir souverain de faire l'argile égal au paros. Ce n'est même que pour des transformations de cette sorte qu'il se commet avec l'industrie. Il peut s'appliquer à elle, mais elle ne saurait s'appliquer à lui. Il peut revêtir d'une forme immortelle le moindre des produits qu'elle élabore, mais elle ne saurait, avec toutes ses ressources, rien créer de ce qu'il fait. Il est l'âme, elle est le corps. Il est l'esprit, elle est la matière. Et c'est justement parce que, de plus en plus, les préoccupations artistiques dominent dans la production, que le plus grand des arts et le plus haut, celui du poète, donnera quelque jour à celle-ci la suprême consécration. Oui, la merveille sera chantée, de tous ces riens méprisables transformés en joyaux comme par un caprice divin. Car l'œuvre moderne est surtout là, et sa puissance créatrice s'affirme en s'exerçant dans une façon de néant. Le temps a coupé les oreilles de Midas, et celui-ci n'est plus un sot pour changer en or tout ce qu'il touche.

Hésiode et Virgile ont célébré la charrue et les tranquilles travaux des champs. Ils ont daigné décrire dans une langue impérissable ces premiers et rares outils dont le sol fut fouillé, dont le sillon fut creusé devant les pas rythmiques du semeur. Ces vils assemblages de fer et de bois étaient cependant bien peu de chose auprès des machines puissantes dont le grondement semble celui d'un torrent bienfaisant roulant la fertilité sur son passage. Horace voulait qu'une triple airain ceignit la poitrine de celui qui le premier dompta les flots. Aujourd'hui que d'autres éléments sont vaincus par l'audace humaine, c'est l'air qui, mieux enfermé que dans une voile, nous emporte sur le chemin tracé devant lui; c'est le feu s'allumant partout où le veut notre fantaisie; c'est le pouvoir de l'homme, pressenti par lui dans sa lutte séculaire contre la nature et s'élargissant soudain à tout ce qu'elle embrasse, se multipliant à tout ce qu'elle lui soumet, se révélant à chacune de ses manifestations nouvelles, insatiable, abusant de son triomphe, déchirant les flancs profonds de sa victime comme un augure ou comme une bête de proie.

Et quel plus haut sujet pourrait tenter la poésie que cette apothéose de l'homme après le drame tortueux et sanglant de son combat avec les choses? Que de martyrs dont il faut consoler la mémoire, dans cette mêlée de vaillants qui furent les inventeurs, c'est-à-dire le plus souvent les méconnus! Durant des siècles la métaphysique les tint en défiance; au commencement encore de celui-ci, l'humeur guerrière les tint en mépris. Mais le règne semble enfin venu de ces apôtres patients de l'humanité; l'heure de la justice a sonné pour ces pacifiques héros. L'étonnement du monde s'éveille autour de chacune de leurs découvertes nouvelles : sa reconnaissance remontera un jour jusqu'à leurs anciens travaux, et des vers sublimes rediront leur sublime histoire. Salomon de Caus et Galilée seront déifiés et la tradition ne sera pas récente de cette dette d'immortalité payée par le rythme au génie vainqueur de la matière, car l'olympe antique n'était peuplé que de ces premiers ouvriers du grand œuvre qui fut la civilisation grecque, depuis Apollon, le chanteur, jusqu'à Vulcain, le forgeron, depuis les cyclopes penchés sur l'enclume sonore jusqu'aux sylvains fixant sur le pipeau la chanson des oiseaux et des brises agrestes. Et ces escaladeurs de ciel que l'amour du feu sacré précipite dans les abîmes! La poésie de notre âge les montrera ayant, à leur tour, chassé ces dieux de leur palais de lumière; les mythes glorieux des Titans et des Prométhées revivront dans ses accents. Les hôtes ne manqueront donc pas au temple qui n'attend plus, pour monter harmonieusement sur l'horizon, que la lyre d'Amphion trop longtemps endormie. Non, la chaîne des âges ne sera pas rompue par cette invasion de l'homme moderne, c'est-à-dire de l'homme prévu par la sagesse antique, prophétisé par Sophocle dans un admirable chœur d'Œdipe, par Virgile dans Pollion; de l'homme nouveau, fort par le mépris des philosophies inutiles et courant à la conquête d'un monde inexploré encore, mais que l'ancien monde cachait dans ses flancs.

Il ne faut pas s'y tromper d'ailleurs : les sujets éternels de la poésie n'en demeureront pas moins, comme depuis ses premiers âges, la nature, l'amour et la mort; mais chacun d'eux apparaîtra agrandi

et renouvelé par les dernières métamorphoses. La nature ne sera plus seulement le paysage qui ferme, au loin, la ligne d'or des couchants et des levants. La science creuse, tout à la fois, les profondeurs de l'air et de la terre. Elle a dénombré les îles de lumière qui flottent dans l'océan céleste; elle a compté les étoiles de cet autre abîme que peuplent des constellations de pierres précieuses. Elle n'est plus seulement autour du poète, comme un bel instrument sonore prêt à vibrer sous ses doigts; elle est au-dessus, elle est au-dessous, perceptible plus haut et plus bas que son regard, infinie dans les deux sens, dans ses rêves extralunaires et dans ses microscopiques fantaisies. Voilà ce qu'est devenue la nature devant le chanteur nouveau. L'amour aussi, qui sentait fléchir ses vieilles ailes à ses jeunes épaules, aime pour conduire son vol à travers le temps et l'espace des guides plus puissants et plus sûrs. Les amants, pour se répondre, n'auront plus besoin du tranquille ombrage des oaristis, mais leurs pensées s'échangeront d'un bout du monde à l'autre; mais le feu, mais le vent, les emporteront l'un vers l'autre dans une course rapide et sans danger. Qui sait! peut-être le mot : Adieu! le plus triste de leur vocabulaire, s'en effacera-t-il un jour. L'adieu est fait surtout des oublis de l'absence et, malgré la distance, les âmes pourront demeurer unies, puisque la distance est vaincue par le progrès. Reste la mort : celle-ci est immuable. Mais elle apparaîtra au poète d'autant plus tragique et suscitera d'autant plus violemment ses larmes et ses colères, que la vie sera devenue, par tant de merveilles, un bien plus précieux. Et, pourtant, l'homme d'aujourd'hui vivant, à lui seul et dans un temps moindre, la vie de bien des hommes d'autrefois, n'est-il pas vrai de dire que la mort aussi est en partie domptée, que les impressions infiniment multipliées constituent, pour chacun de nous, des siècles de l'existence de nos pères, et n'est-ce pas matière à lyrisme que cette conquête du temps sur l'éternité?

Le lyrisme! il est partout où la pensée s'émeut au point de ne plus pouvoir se contenir, où la voix devient un cri vers les espaces, une prière à quelque dieu inconnu. Je me sens, pour ma part, si fort remué par le spectacle que donne aujourd'hui la France, et qui enferme les destins des deux mondes dans un coin de Paris, qu'un hymne me monte aux lèvres, où je voudrais glorifier ma patrie et la grande cité! Comme le pasteur de Chaldée, devant l'Orient ouvrant sa large fleur de pourpre au fond du ciel lavé par la tempête, je sens mes genoux fléchir devant cette aube glorieuse qui jaillit des ténèbres. Où le canon grondait avec un bruit d'orage, la voix des orgues élève son chant de recueillement et d'aurore. Où l'ennemi furtif guettait sa proie dans l'ombre, des hôtes inclinés brûlent l'encens sur ton autel, ô mon pays! dans la tranquille lumière du temple fondé par ton génie. O patient vaincu, qui t'a fait si grand après tant de revers? Quelle main, lavant tes blessures, a allumé une étoile à chacune de tes cicatrices, transformant en auréole, sur ton front, ta couronne d'épines? Quel dieu t'a ressuscité, ô Lazare mal enseveli?

Ce dieu, c'est celui que chanteront les siècles à venir, le Dieu de concorde et d'espérance qui n'a de culte que le travail et de loi que la fraternité, le Dieu pacifique et bienfaisant qui fait l'homme créateur à son image et lui lègue l'œuvre de ses sept jours pour la transformer à sa fantaisie. C'est la France qui t'a adoré la première. Car c'est du grand mouvement intellectuel dont elle fut le théâtre, il y a juste un siècle aujourd'hui, que cette grande religion du progrès, laquelle ne menace en rien les autres, est sortie pour envahir la vieille Europe et bientôt l'Humanité. C'est de la restauration des méthodes scientifiques et expérimentales, se substituant aux dogmatiques fantaisies des raisonneurs à priori, que le magnifique essor industriel auquel nous assistons s'est majestueusement déduit comme un corollaire. Le monde le sait bien, et dans l'hommage qu'il rend à la terre d'où jaillit cette immortelle semence je vois, avant tout, l'antique gratitude et la vérité proclamées. C'est donc de la France aussi que doit s'élever le premier chant disant aux âges futurs la gloire de cette renaissance, le premier chant d'une poésie régénérée par la contemplation d'un univers nouveau. L'instrument, je l'ai dit, est prêt, et le plus grand ouvrier de nos âges en a fondu les cordes d'or. Mais qui de nous oserait y poser la main?

<div style="text-align:right">Armand Silvestre.</div>

ERRATA

Tout en apportant le plus grand soin à la rédaction d'un ouvrage aussi considérable que les *Chefs-d'œuvre d'Art*, il s'y glisse toujours quelques erreurs, que tout bon éditeur a le devoir de réparer.

C'est ainsi, par exemple, que, dans l'étude consacrée à M. Fourdinois et à sa merveilleuse exposition de meubles d'art, récompensée par le jury d'une médaille d'honneur, nous avons commis l'erreur de dire que cet artiste, dont le talent est héréditaire, ne dirigeait la maison célèbre de la rue Amelot que depuis *dix ans*. C'est *vingt et un ans* qu'il faut lire. Du reste, nous avons pensé nous faire pardonner plus aisément ce lapsus, en remettant sous les yeux du lecteur le meuble complet qui a valu à M. Henri Fourdinois la plus haute distinction de sa classe. Ce meuble, dont, par un concours de circonstances vraiment fâcheuses, nous n'avions reproduit que la moitié, apparaîtra dans son ensemble pour ce qu'il est, c'est-à-dire pour une merveille de richesse et de bon goût et qui honore grandement l'ébénisterie française.

Dans une autre étude écrite sur la maison Champigneulles (vitraux et statues religieuses), nous avons attribué à l'un des collaborateurs du fabricant un rôle dont notre rédacteur a exagéré l'importance. M. Maréchal de Metz n'est point l'associé de MM. Champigneulles père et fils, seuls maîtres de l'établissement qu'ils dirigent à Bar-le-Duc, avec un succès toujours grandissant, et les récompensent des sacrifices qu'ils se sont imposés par leur exil volontaire de la capitale de la Lorraine.

Sur la demande de M. Vanderheym, nous devons encore rectifier la rédaction de l'article le concernant et qui a paru dans la trentième livraison. Par un sentiment de délicatesse que tout le monde comprendra, M. Vanderheym désire qu'il ne soit pas dit qu'il possède une taillerie de diamants en France. Le même sentiment a engagé M. Vanderheym à nous reprocher d'avoir rappelé les récompenses qu'il a obtenues dans des circonstances où il a cru ne faire que son devoir de bon citoyen.

Quant à la fantaisie que M. Émile Bergerat s'est amusé de son propre chef à rimer sur la trèshonorable maison Marie Brizard et Roger, dans le numéro 24, du 25 octobre 1878, il désire lui-même que toute la responsabilité lui en incombe. Les propriétaires de cette maison sont restés absolument étrangers, est-il nécessaire de le dire ? à la composition de cette légende, et l'autorisation de la publier, avec les dessins qui l'accompagnent, ne leur avait point été demandée.

L'Éditeur.

TABLE DES MATIÈRES

CONTENUES DANS LE SECOND VOLUME

TEXTE

Pages		
1.	L'Armeria Real de Madrid	MM. Réné Delorme.
3.	Octobre, *Sonnet*	André Theuriet.
4.	John-Everett Millais, *École anglaise*	Émile Bergerat.
8.	Ébénisterie d'art (Maison Meynard)	Émile Bergerat.
9.	Peinture sur verre et Statuaire religieuse	Émile Bergerat.
13.	John-Everett Millais (suite et fin)	Émile Bergerat.
14.	H. Herkomer	Émile Bergerat.
17.	Le Creusot. — La statue de M. E. Schneider, par Chapu . . .	Réné Delorme.
19.	Alphonse de Neuville, *École française*	Émile Bergerat.
24.	Marche sacrée du Gange	F.-A. Gevaert.
25.	Marie Brizard, *Légende spiritueuse*	Émile Bergerat.
28.	Eugène Delaplanche, *École française*	Émile Bergerat.
33.	L'orfèvrerie à l'Exposition universelle (Christofle) . . .	Émile Bergerat.
36.	Léon Bonnat, *École française*	Gustave Goetschy.
41.	Les tabacs à l'Exposition	Armand Silvestre.
43.	Hugo Salmson, *École suédoise*	Réné Delorme.
47.	Joaillerie (Maison Vever)	Émile Bergerat.
49.	Les Gobelins	Armand Silvestre.
51.	Alfred Stevens, *École belge*	Eugène Montrosier.
55.	Fleurs artificielles (Maison Patay-Marchais)	Émile Bergerat.
57.	Meubles d'art sculptés (Maison Jules Allard) . . .	Émile Bergerat.
59.	Martin Rico, *École espagnole*	Émile Bergerat.
63.	Le Vêtement (Maison Giraud)	Émile Bergerat.
65.	Les musiciens arabes	Victor Wilder.
67.	Jean-Louis-Ernest Meissonier, *École française* . . .	Émile Bergerat.
71.	Joaillerie (Maison Hamelin)	Émile Bergerat.
73.	Faïencerie d'art de Choisy-le-Roi (Maison Boulenger) . . .	Émile Bergerat.
75.	Jean-Louis-Ernest Meissonier (suite et fin)	Émile Bergerat.
79.	Diamants et pierres précieuses (Maison E. Vanderheyen) . . .	Émile Bergerat.
81.	La Suède et la Norvège	Gaston Schéfer.
84.	Bijouterie, Joaillerie, Orfèvrerie (Maison Boucheron) . . .	Émile Bergerat.
86.	Céramique. — La Faïencerie de Gien	Émile Bergerat.

TABLE DES MATIÈRES

Pages		
90.	E. Detaille, *École française*..	Gustave Gœtschy.
93.	Dans les nuages .	Émile Bergerat.
95.	Horlogerie, Bijouterie (Maison Le Roy et fils)	Émile Bergerat.
97.	Le Cottage (Maison Collinson et Lock).	Émile Bergerat.
100.	A.-J. Falguière, *École française*	Émile Bergerat.
103.	Ameublement (Maison Damon, Namur et Cie)	Émile Bergerat.
105.	Céramique. — Creil et Montereau.	Émile Bergerat.
107.	Le diplôme d'honneur de l'Exposition, par Paul Baudry	Émile Bergerat.
111.	Bijouterie, Joaillerie (Maison Dumoret)	Émile Bergerat.
113.	Le personnel artistique de la manufacture royale de Worcester	Réné Delorme.
118.	Ludwig Munthe, *École norvégienne*	Gustave Gœtschy.
119.	Fontes d'art (Maison Durenne).	Émile Bergerat.
121.	Les Fannière .	Émile Bergerat.
124.	G. Monteverde, *École italienne*	Émile Bergerat.
127.	Plumes et Fleurs (Maison Marienval)	Émile Bergerat.
129.	La porte des Beaux-Arts (Maison Lœbnitz)	Émile Bergerat.
132.	*Pollice verso*, par Léon Gérome	Réné Delorme.
135.	La Diane de Clisson	Réné Delorme.
137.	Horlogerie de précision (Maison Gustave Sandoz)	Émile Bergerat.
139.	Henner, *École française*	Armand Silvestre.
143.	Les Naïades d'Henner, *Poésie* .	Armand Silvestre.
145.	Orfèvrerie religieuse. — La manufacture d'Ercuis.	Émile Bergerat.
148.	Les statuettes de Tanagra.	Gaston Schéfer.
151.	Cristallerie (Maison Thomas Webb et fils).	Émile Bergerat.
153.	Bijouterie, Orfèvrerie (Maison Falize).	Gustave Gœtschy.
155.	Bronzes d'art (Maison Félix Chopin) .	Émile Bergerat.
158.	L'art russe à l'Exposition universelle	Gustave Gœtschy.
163.	Ébénisterie d'art (Maison Jackson et Graham) .	Émile Bergerat.
165.	Pianos (Maison Mangeot frères).	Émile Bergerat.
169.	Manufacture de Sèvres .	Armand Silvestre.
172.	Tapis et tissus orientaux (Maison Vincent Robinson et Co)	Émile Bergerat.
176.	J. Jacquemart, *École française* .	Émile Bergerat.
179.	Céramique (Maison Doulton)	Émile Bergerat.
183.	La Mort du paysan .	Émile Zola.
185.	Ameublement (MM. Gillow et Cie).	Émile Bergerat.
187.	Bronzes d'art (Maison de Marnyhac) .	Émile Bergerat.
188.	La Mort du Paysan *(suite et fin)*	Émile Zola.
190.	Bijouterie-Joaillerie (Maison Téterger).	Émile Bergerat.
191.	Antonin Mercié, *École française* .	Armand Silvestre.
195.	Orfèvrerie (Maison Chertier) .	Émile Bergerat.
197.	La Poésie à l'Exposition .	Armand Silvestre.
200.	Errata .	L'Éditeur.

DESSINS ET CROQUIS

Pages
1.	Encadrement-Frontispice.	MM. F. KÆMMERER.
3.	Cul-de-lampe.	Henri PILLE.
4.	Croquis d'atelier.	J.-E. MILLAIS.
5.	Dessin de maître.	J.-E. MILLAIS.
6.	Croquis d'atelier.	J.-E. MILLAIS.
7.	Dessin de maître.	J.-E. MILLAIS.
8.	Dessin industriel : *Fragment d'un meuble*.	Eugène GRASSET.
8.	Dessin industriel : *Lit de la maison Meynard*.	C. GOUTZWILLER.
9.	Statue religieuse : maison Ch. Champigneulles.	Saint-Elme GAUTIER.
10.	Vitrail par Maréchal de Metz : *Châtelaine*.	Saint-Elme GAUTIER.
11.	Vitrail par Maréchal de Metz : *Fille des Champs*.	Saint-Elme GAUTIER.
12.	Verrière par Maréchal de Metz : *Saint Sébastien*.	Saint-Elme GAUTIER.
13.	Dessin de maître : *La Jeunesse*.	J.-E. MILLAIS.
14.	Dessin de maître.	H. HERKOMER.
15.	Dessin de maître : *La dernière Assemblée à Chelsea*.	H. HERKOMER.
17.	Dessin de maître : *Statue de M. Eugène Schneider*.	CHAPU.
19.	Lettre ornée L.	A. DE NEUVILLE.
20.	Grand dessin à la plume : *Le Bourget (30 octobre 1870)*.	A. DE NEUVILLE.
22.	Dessin de maître.	A. DE NEUVILLE.
23.	Cul-de-lampe.	A. CHARNAY.
25.	Encadrement : *Marie Brizard*.	F. KÆMMERER.
28.	Cul-de-lampe.	F. KÆMMERER.
28.	Lettre ornée V.	F. KÆMMERER.
29.	Dessin de maître : *Vierge au Lys*.	Eugène DELAPLANCHE.
30.	Dessin de maître : *L'Éducation maternelle*.	Eugène DELAPLANCHE.
31.	Dessin de maître : *L'Afrique* (Trocadéro).	Eugène DELAPLANCHE.
32.	L'avenue des Nations : *Façade belge*.	Henri PILLE.
33.	*Fragment de Frise* : maison Christophe.	Saint-Elme GAUTIER.
33.	*Saint François d'Alonzo Cano* : maison Christophe.	Saint-Elme GAUTIER.
34.	*Jardinière en argent* : maison Christophe.	Saint-Elme GAUTIER.
35.	*Pièces d'orfèvrerie en argent* : maison Christophe.	Eugène GRASSET.
36.	Cul-de-lampe : *Exposition de la maison Christophe*.	Georges ROCHEGROSSE.
36.	Croquis.	Léon BONNAT.
37.	Dessin de maître.	Léon BONNAT.
39.	Croquis d'après nature.	Léon BONNAT.
40.	Cul-de-lampe.	SEÏ-TEÏ WATANABÉ.
41.	Lettre ornée L.	A. CHARNAY.

TABLE DES MATIÈRES

Pages
- 43. Dessin de maître : *Étude* Hugo SALMSON.
- 44. Dessin de maître : *Étude* Hugo SALMSON.
- 45. Dessin de maître : *Étude* Hugo SALMSON.
- 46. Dessin de maître : *Étude* Hugo SALMSON.
- 47. Lettre ornée *F*. VEVER.
- 47. Dessin industriel : maison Vever C. GOUTZWILLER.
- 48. Dessin industriel : *Collier assyrien* Eugène GRASSET.
- 48. Dessin industriel : *Diadème en diamants* C. GOUTZWILLER.
- 49. Lettre ornée *A*. Georges ROCHEGROSSE.
- 50. Dessin de maître : *Séléné* J. MACHARD.
- 51. *Étude* . Alfred STEVENS.
- 52. Dessin de maître : *Enfant*. Alfred STEVENS.
- 53. Dessin de maître : *Un Chant passionné* Alfred STEVENS.
- 54. Dessin de maître : *Les Mondaines* Alfred STEVENS.
- 55. Cul-de-lampe. Georges ROCHEGROSSE.
- 56. Dessin industriel : *La Bouquetière*. VALNAY.
- 57. *Baromètre* de la maison Jules Allard C. GOUTZWILLER.
- 58. *Meuble* de la maison Jules Allard Saint-Elme GAUTIER.
- 59. Lettre ornée *P*. Raimond DE MADRAZO.
- 60. Dessin de maître : *La Tour de la Giralda* Martin RICO.
- 61. Dessin de maître : *La Casa de Pilato, à Séville* Martin RICO.
- 62. Cul-de-lampe : *Balustrade de la Tour Saint-Juan*. Martin RICO.
- 63. Lettre ornée *U*. ROSSI.
- 63. *Ambassadeur hollandais* : maison Giraud L. RENÉ.
- 64. *Ambassadeur persan* . L. RENÉ.
- 64. Cul-de-lampe : *Trocadéro, Porte Delessert*. Maxime LALANNE.
- 65. Lettre ornée *T* . Georges ROCHEGROSSE.
- 66. Dessin : *Le Café arabe* Henri PILLE.
- 67. Lettre ornée *A* : *Atelier de Meissonier* Charles MEISSONIER fils.
- 67. Dessin de maître . MEISSONIER.
- 68. Dessin de maître : *Étude de chevaux* MEISSONIER.
- 69. *Joueurs d'échecs* . MEISSONIER.
- 70. Dessin de maître . MEISSONIER.
- 71. Cul-de-lampe. Georges ROCHEGROSSE.
- 72. Dessin industriel : maison Hamelin WALLET.
- 72. Dessin industriel : maison Hamelin WALLET.
- 73. Lettre ornée *Q*. F. KÆMMERER.
- 74. *La Grande porte du palais des Beaux-Arts*. Saint-Elme GAUTIER.
- 75. *Vases en faïence* de la maison Boulenger. Eugène GRASSET.
- 75. Dessin de maître . MEISSONIER.
- 76. Dessin de maître . MEISSONIER.
- 77. Dessin de maître. Étude pour le tableau *le Peintre d'enseignes* . . . MEISSONIER.
- 78. Dessin de maître . MEISSONIER.
- 79. Dessin industriel : maison Vanderheym. Eugène GRASSET.
- 80. Dessin industriel : maison Vanderheym. Eugène GRASSET.
- 81. Encadrement-frontispice : *la Suède et la Norvège*. Henri PILLE.
- 84. *Châtelaine* : maison Boucheron. WALLET.

TABLE DES MATIÈRES

Pages
- 84. Pièce de joaillerie : *Chardon en diamants*, maison Boucheron. . . — C. GOUTZWILLER.
- 85. *Pièces d'orfèvrerie* : maison Boucheron. — Eugène GRASSET.
- 86. *Vases en faïence* : faïencerie de Gien. — Eugène GRASSET.
- 87. Plaque de faïence grand feu : *Paysage* — GRENET.
- 88. Dessin de maître : *L'Alerte* — Édouard DETAILLE.
- 90. Croquis à la plume — Édouard DETAILLE.
- 91. Croquis à la plume — Édouard DETAILLE.
- 92. Dessin de maître : *Souvenir des grandes manœuvres*. — Édouard DETAILLE.
- 93. Lettre ornée *H* — Georges ROCHEGROSSE.
- 93. Dessin tiré de : *Dans les nuages* — Georges CLAIRIN.
- 94. Dessin tiré de : *Dans les nuages* — Georges CLAIRIN.
- 95. Cul-de-lampe . — Georges ROCHEGROSSE.
- 95. Dessin industriel : maison Le Roy et fils. — Georges LEFEBVRE.
- 96. Dessin industriel : *Pendule*, maison Le Roy et fils. — C. GOUTZWILLER.
- 97. *Table et Siège* : maison Collinson et Lock. — Georges ROCHEGROSSE.
- 98. *Meuble* de la maison Collinson et Lock. — Georges ROCHEGROSSE.
- 99. *Maison du temps de la reine Anne* : Avenue des Nations — Georges ROCHEGROSSE.
- 100. Dessin de maître — A.-J. FALGUIÈRE.
- 101. Dessin de maître : *les Lutteurs*. — A.-J. FALGUIÈRE.
- 102. Dessin de maître : *L'Abbé de la Salle*. — A.-J. FALGUIÈRE.
- 103. Lettre ornée *O* : *Psyché Louis XVI*. — C. GOUTZWILLER.
- 104. Dessin industriel : *Grand meuble* de la maison Damon, Namur et Cie. — Saint-Elme GAUTIER.
- 105. *Grand Vase* de la fabrique Creil et Montereau — VALNAY.
- 106. Cul-de-lampe : *Vases* de la fabrique Creil et Montereau. . . . — VALNAY.
- 107. Dessin de maître : Croquis pour le *Diplôme*. — Paul BAUDRY.
- 107. Lettre ornée *O* : *Sous la cascade* — Georges ROCHEGROSSE.
- 107. Dessin de maître : *Étude de jambes (Diplôme)*. — Paul BAUDRY.
- 108. Dessin de maître : *Étude de draperies (Diplôme)*. — Paul BAUDRY.
- 109. Cul-de-lampe — Georges ROCHEGROSSE.
- 110. Dessin : *Palais du Trocadéro* (section espagnole) — Henri PILLE.
- 111. Dessin industriel : *Pendant de cou Renaissance*, maison Dumoret. . — C. GOUTZWILLER.
- 111. Dessin industriel : *Rose en diamants*, maison Dumoret. — C. GOUTZWILLER.
- 112. Dessin industriel : *Fleurs des champs*, maison Dumoret. — C. GOUTZWILLER.
- 112. Dessin industriel : *Diadème*, maison Dumoret — C. GOUTZWILLER.
- 113. Lettre ornée *S* — Eugène GRASSET.
- 114. *Objets divers* exposés par la manufacture royale de Worcester. . — Eugène GRASSET.
- 115. *Objets divers* exposés par la manufacture royale de Worcester. . — Eugène GRASSET.
- 116. Grand dessin : *Panorama de l'Exposition universelle de 1878*. . . — Maxime LALANNE.
- 118. Cul-de-lampe. — Maxime LALANNE.
- 119. *L'Éléphant du Trocadéro* : maison Durenne. — Henri PILLE.
- 120. Dessin industriel : *Neptune*, maison Durenne. — C. KREUTZBERGER.
- 121. *Aiguière et son plateau* : maison Fannière — Saint-Elme GAUTIER.
- 122. *Pendule* en argent et lapis-lazuli. — { C. KREUTZBERGER. / THOMASZKIEWICZ.
- 123. Cul-de-lampe. — Georges ROCHEGROSSE.
- 124. Lettre ornée *S* — S. ARCOS.
- 125. Dessin de maître : *l'Architecture* — G. MONTEVERDE.

TABLE DES MATIÈRES

Pages		
126.	Dessin de maître : *Tombeau du comte Massari*.	G. Monteverde.
127.	Dessin industriel : maison Marienval.	Georges Rochegrosse.
128.	Cul-de-lampe : *Porte japonaise*.	Seï-Teï Watanabé.
129.	*La Porte des Beaux-Arts* : maison Jules Lœbnitz.	Valnay.
131.	Cul-de-lampe.	Georges Rochegrosse.
132.	Dessin de maître : *Gladiateur mort*.	Léon Gérome.
133.	Dessin de maître : *Études*.	Léon Gérome.
134.	Dessin de maître : *Martyr*.	Léon Gérome.
135.	Statue : *la Diane de Clisson*.	C. Kreutzberger.
136.	Cul-de-lampe.	H. Sommier.
137.	Lettre ornée S.	
138.	*Pendule* : maison Sandoz.	C. Goutzwiller.
139.	Dessin de maître.	J. Henner.
140.	Dessin de maître.	J. Henner.
141.	Dessin de maître.	J. Henner.
142.	Dessin de maître.	J. Henner.
143.	Cul-de-lampe : *Départ des Japonais*.	H. Sommier.
144.	*Grand autel gothique du XV^e siècle*.	Thomaszkiewicz.
145.	Dessins industriels.	
146.	Dessins industriels.	
147.	Dessins industriels.	
148.	Dessin industriel : *Poulailler rustique*.	Georges Lefebvre.
151.	Lettre ornée D.	C. Goutzwiller.
152.	Dessin industriel : Cristallerie Thomas Webb et fils.	C. Goutzwiller.
153.	Dessin d'un bracelet d'émail : maison Falize.	Wallet.
153.	Dessin d'une pendule du XVI^e siècle : maison Falize.	{ Kreutzberger. { Thomaszkiewicz.
154.	Dessin d'une pendule du XIII^e siècle : maison Falize.	Wallet.
155.	Statue bronze : *Cavalier Kirghiss* : maison Chopin.	C. Kreutzberger.
156.	Statue bronze : *Fauconnier d'Yvan le Terrible* : maison Chopin.	C. Kreutzberger.
156.	Garniture de foyer de cheminée bronze : maison Chopin.	Eugène Grasset.
157.	Cul-de-lampe.	Georges Rochegrosse.
158.	Encadrement : *Motifs de la façade russe*.	Ropett.
159.	Dessins de maître. *Croquis*.	Jacoby.
160.	Dessin de maître : *Yvan IV*.	Antocolski.
162.	Dessin de maître : *Saint Jean-Baptiste*.	Antocolski.
163.	Dessins industriels : maison Jackson et Graham.	C. Goutzwiller.
164.	Dessin industriel : maison Jackson et Graham.	C. Goutzwiller.
165.	Dessin industriel : maison Mangeot frères.	Valnay.
167.	Dessin industriel : maison Mangeot frères.	Valnay.
169.	Lettre ornée C.	Bracquemond.
171.	Cul-de-lampe.	C. Delort.
172.	Encadrement : *Exposition de la maison Vincent, Robinson et C^{ie}* (vue de l'intérieur).	Eugène Grasset.
175.	Cul-de-lampe.	Henri Pille.
176.	Dessins de maître.	Jules Jacquemart.
177.	Dessins de maître.	Jules Jacquemart.

TABLE DES MATIÈRES

Pages		
178.	Dessin de maître	Jules JACQUEMART.
179.	Dessus de tabatière	D'après BLAREMBERGHE.
179.	Vases en grès : maison Doulton	VALNAY.
180.	Fontaine en grès et Façade d'église : maison Doulton	C. KREUTZBERGER.
181.	Vase en grès : maison Doulton	VALNAY.
182.	Cul-de-lampe	Georges ROCHEGROSSE.
183.	Croquis : *Le Semeur*	J.-F. MILLET.
185.	Intérieur du pavillon du Prince de Galles : maison Gillow et Cie . .	Eugène GRASSET.
186.	Intérieur du pavillon du Prince de Galles : maison Gillow et Cie . .	VALNAY.
187.	Dessins industriels : maison de Marnyhac	BAUD.
188.	Dessins industriels : maison de Marnyhac	BAUD.
190.	Dessins industriels : maison Téterger	GOUTZWILLER.
191.	Dessin industriel : maison Téterger	GOUTZWILLER.
191.	Dessin de maître	MERCIÉ.
195.	Portes pour la cathédrale de Strasbourg : maison Chertier . . .	KREUTZBERGER.
196.	Dessins	STEINHEIL.
196.	Dessin de maître : *La Poésie*	Léon GLAIZE.
200.	Lettre ornée *T*	Georges ROCHEGROSSE.
200.	Dessin industriel : maison Fourdinois	GOUTZWILLER.
207.	*Le Paravent japonais*	SEÏ-TEÏ WATANABÉ.

Le Paravent japonais (dessin de SEÏ-TEÏ WATANABÉ)

LE FROID OCTOBRE

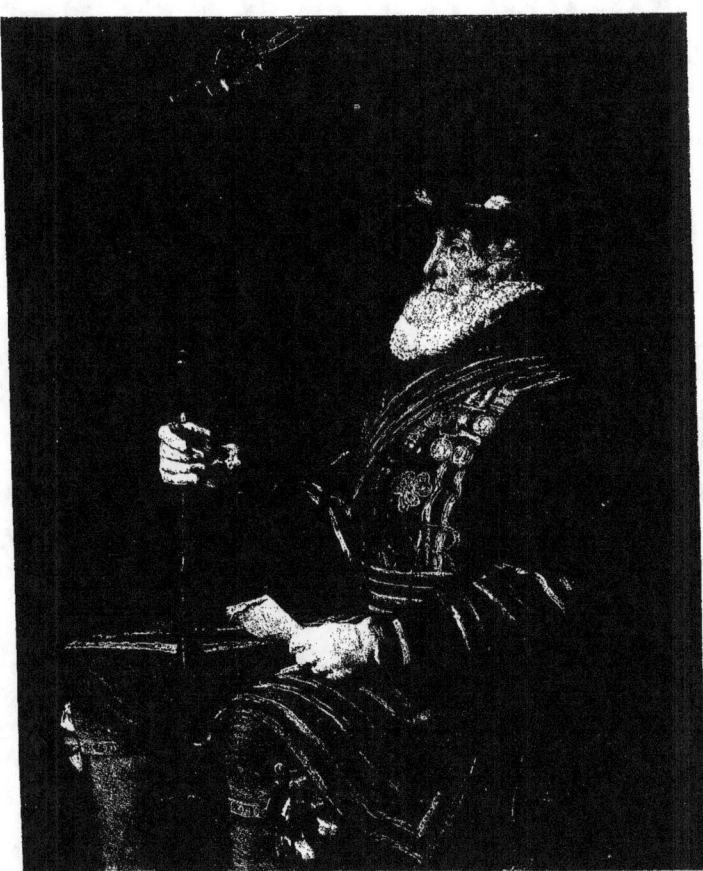

GARDE ROYAL

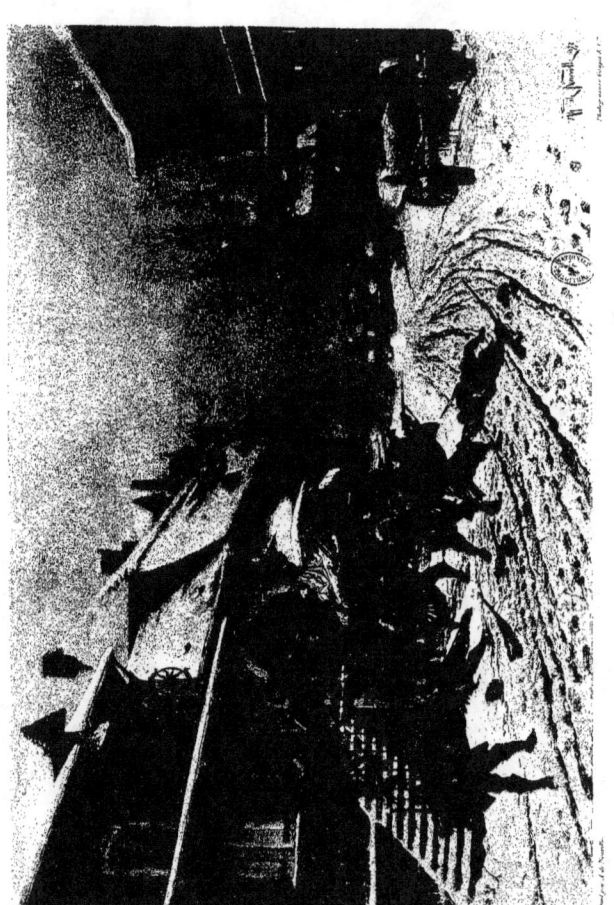

SURPRISE AU PETIT JOUR

LA MUSIQUE

SAINT VINCENT DE PAUL PRENANT LES FERS D'UN GALÉRIEN

SOUVENIR DE LA PICARDIE

LES VISITEUSES

LE MARCHÉ DE L'AVENUE JOSÉPHINE

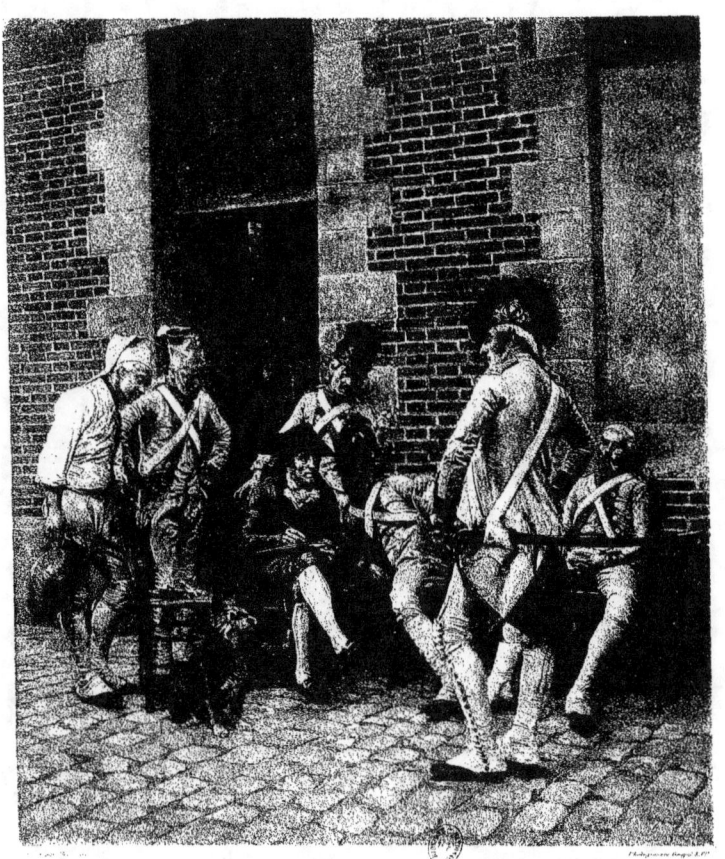

LE PORTRAIT DU SERGENT

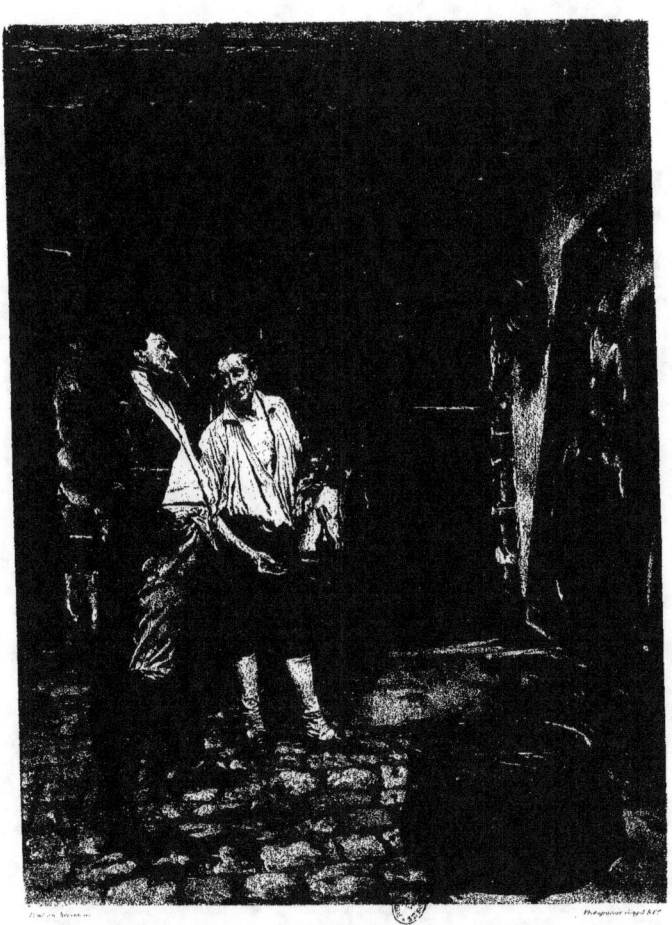

LE PEINTRE D'ENSEIGNE

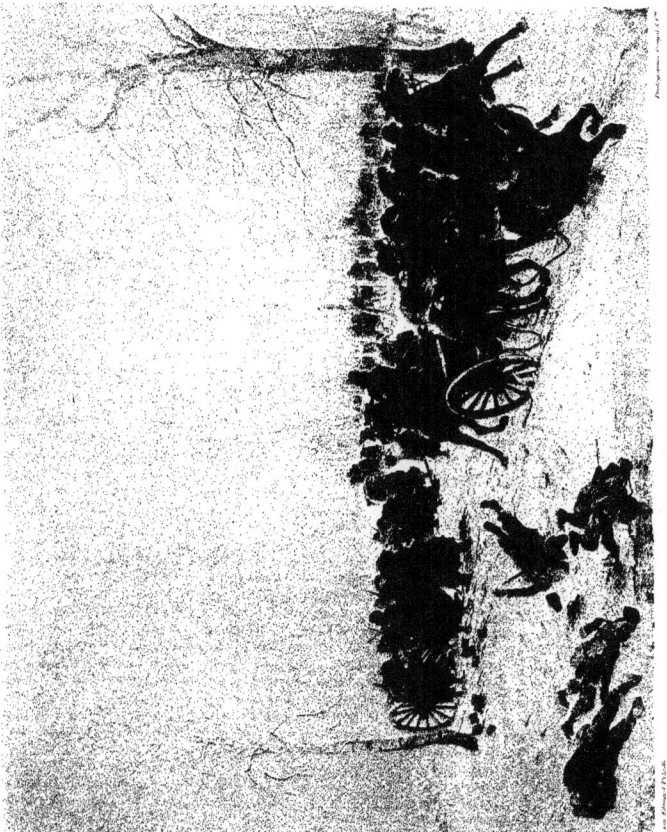

EN RETRAITE

UN VAINQUEUR AUX COMBATS DE COQS

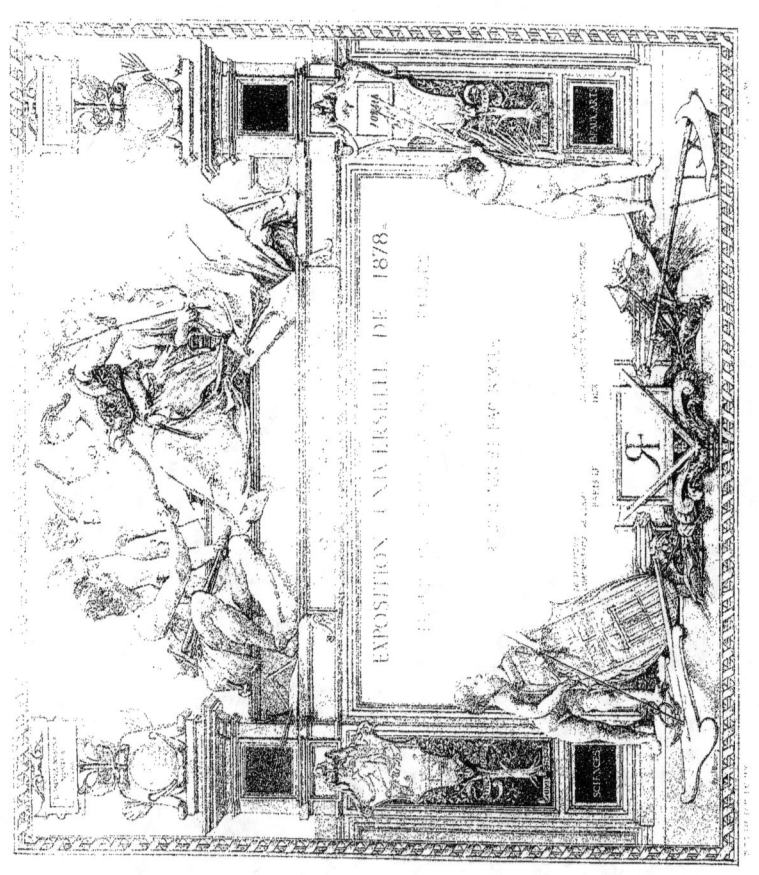

PAYSAGE D'HIVER

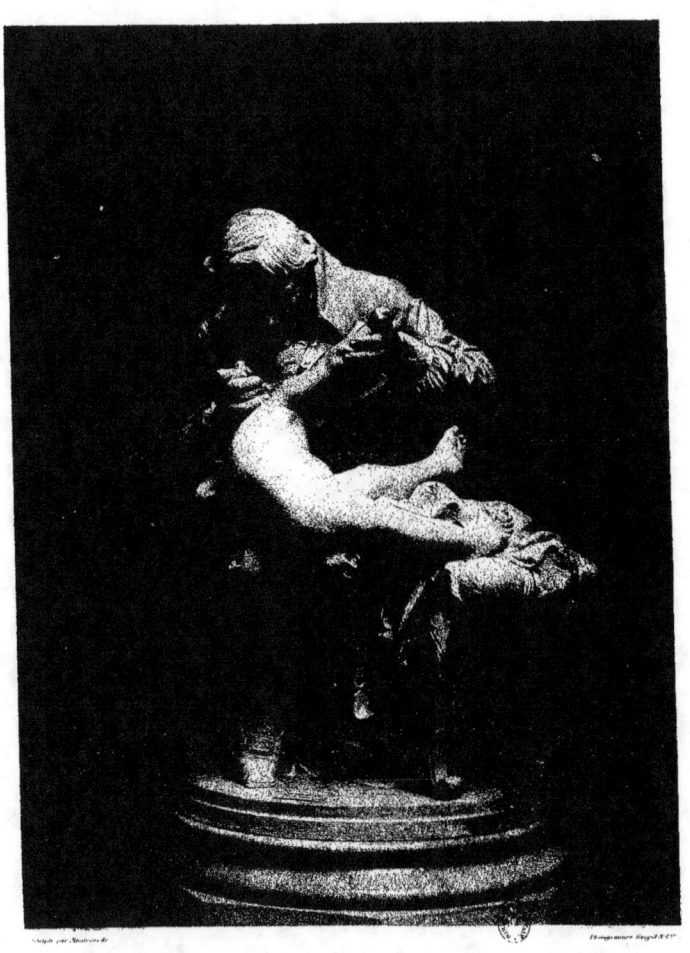

E. JENNER EXPÉRIMENTANT LE VACCIN SUR SON FILS

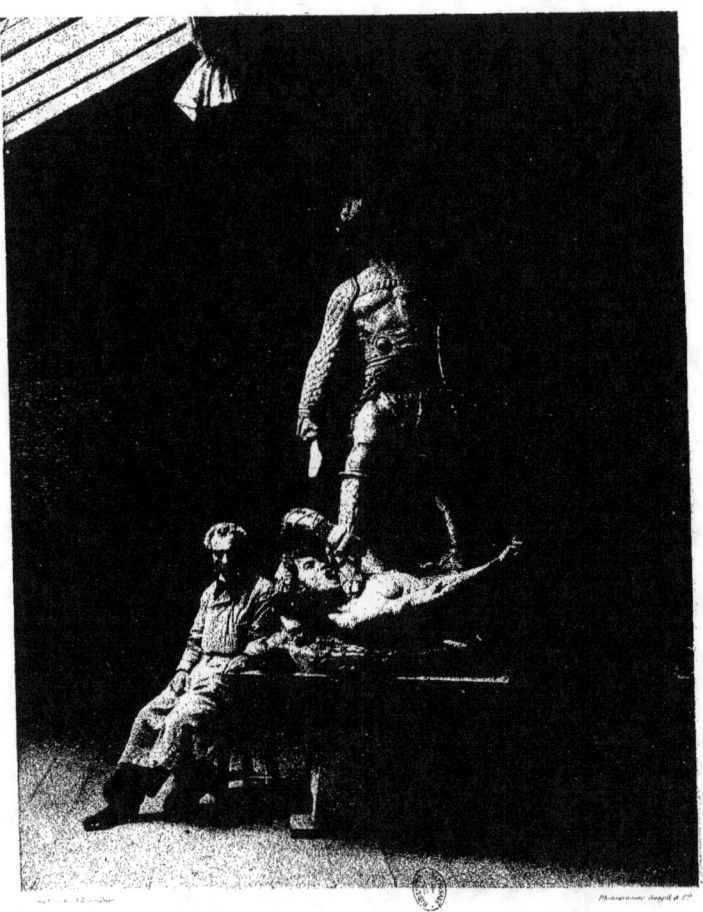

GLADIATEURS

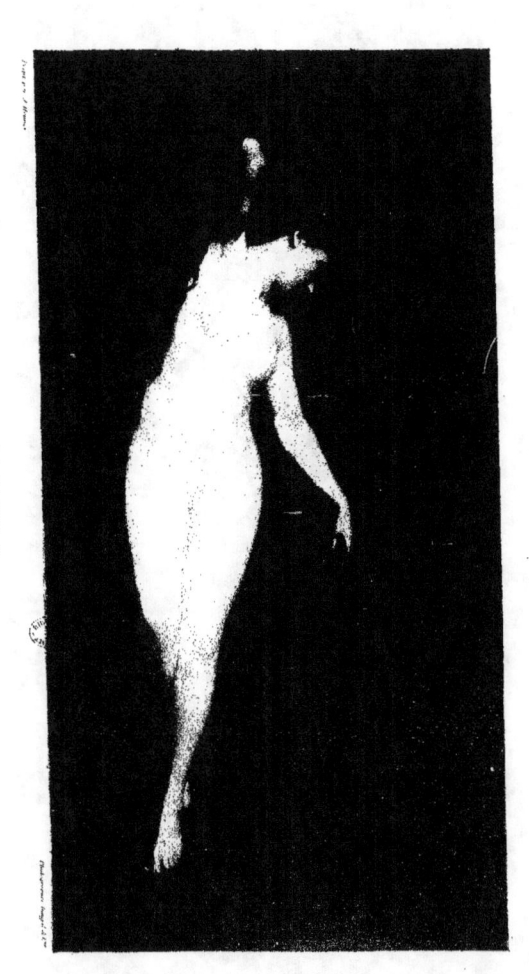

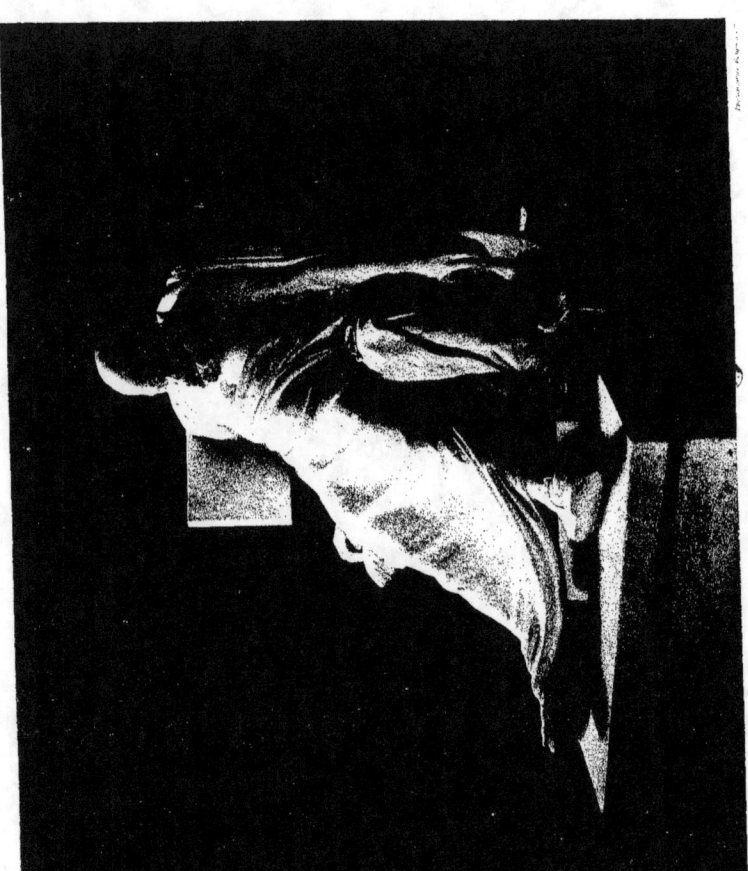

LA MORT DE SOCRATE

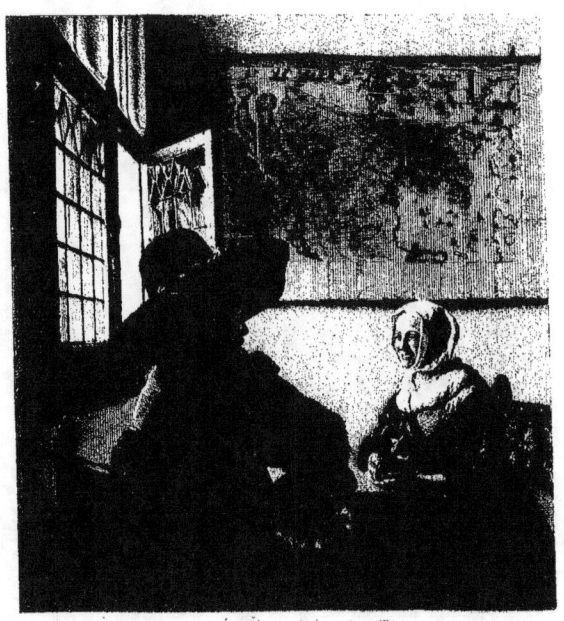

LE SOLDAT ET LA FILLETTE QUI RIT.

DAVID AVANT LE COMBAT